《中国抗日战争美术研究》

抗日战争时期的中外美术交流和艺术邦交

胡光华 胡艺 著

东南大学出版社·南京

国家出版基金项目
NATIONAL PUBLICATION FOUNDATION

"十三五"国家重点出版物出版规划项目

1931.9—1945.9

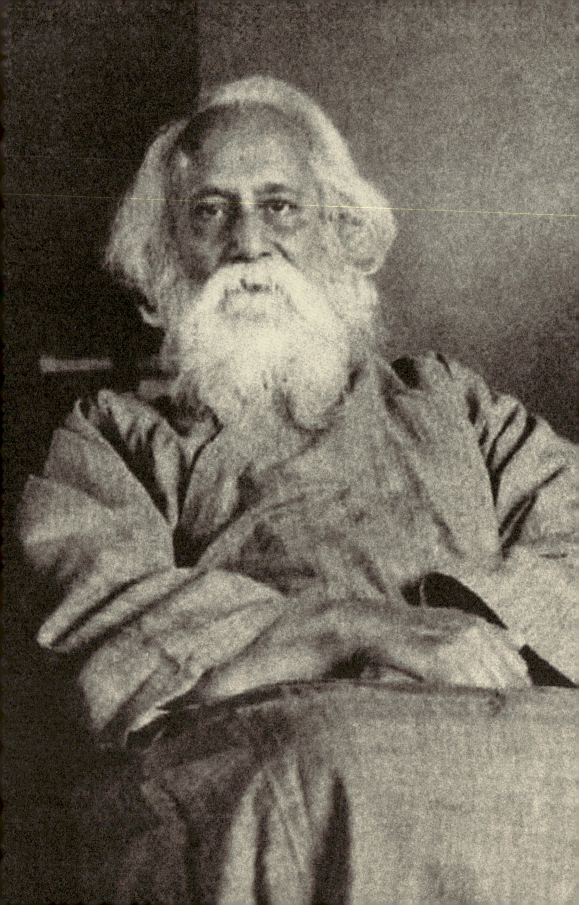

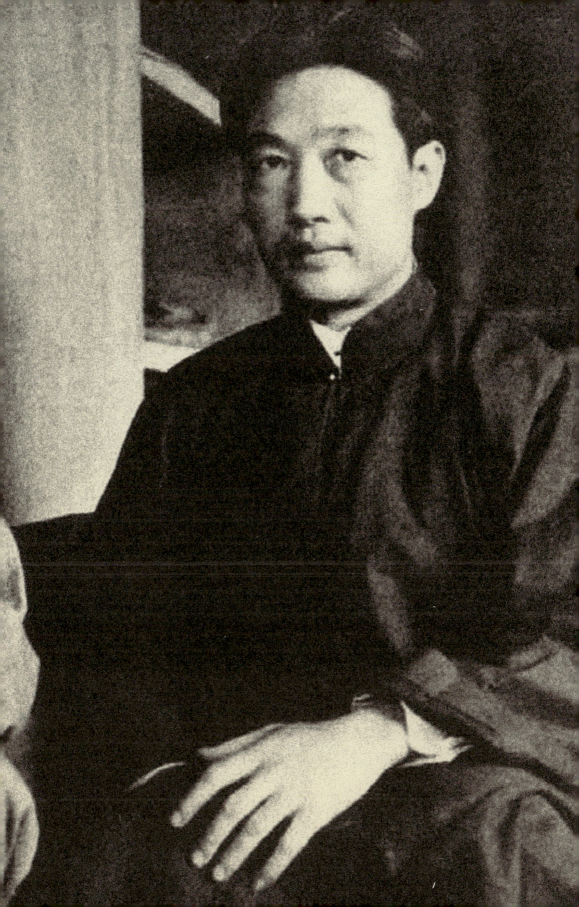

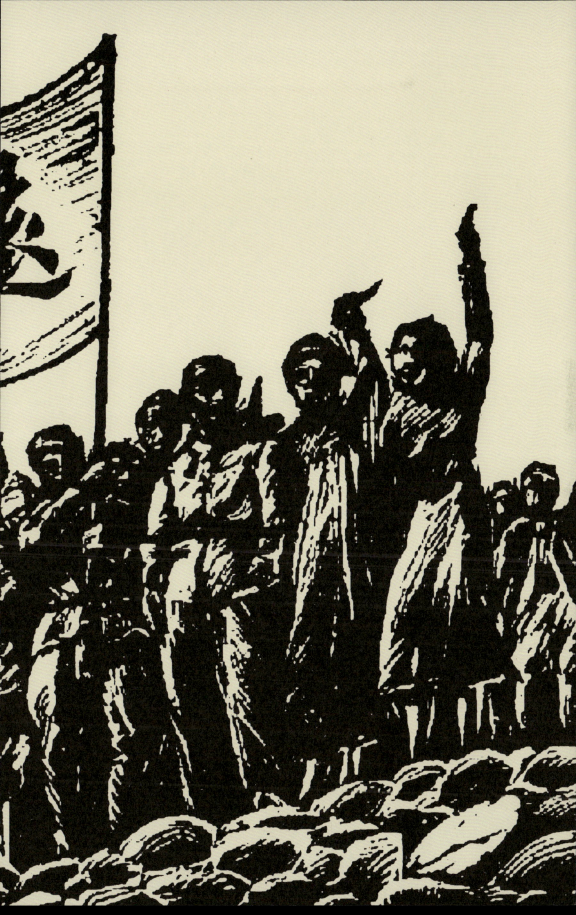

目 录

- 引论 · 001

· 第一章 ·
刘海粟在南洋的抗战筹赈画展及其美术外交 022

- 第一节 刘海粟在荷属东印度举办的抗战筹赈画展 023
 - 一、宣扬中国文化、联络邦交、协助抗战、慰劳侨胞 024
 - 二、荷印美术馆主办的刘海粟巡回画展 035
 - 三、开展美术外交,助力筹赈抗战 039
- 第二节 在马来半岛举办筹赈画展:联络邦交、尽报国的责任 044
 - 一、赴新加坡展画,尽报国的责任 045
 - 二、刘海粟在马来半岛开展的美术外交 052
 - 三、未雨绸缪:国内慈善筹赈画展热身 060

第二章

徐悲鸿在东南亚举办的抗战筹赈画展　070

- 第一节　赴新加坡、马来西亚等地多次举办筹赈画展　071
 - 一、"为国家抗战尽责任"：徐悲鸿在新加坡举办筹赈画展　071
 - 二、徐悲鸿在新加坡展开的肖像画外交　078
 - 三、再创作一批抗战题材的作品筹赈　082
 - 四、徐悲鸿奔走南洋再筹赈　084

- 第二节　增进中印两国的友谊：徐悲鸿在印度的展览及创作活动　088
 - 一、作为"中国文化之使者"的徐悲鸿　089
 - 二、通过写生、创作促进中印美术文化的交流　095
 - 三、中印大师与大师之间的文化艺术交流　104
 - 四、对徐悲鸿筹赈画展之评价　108

第三章

张善孖的抗日筹赈画展及其美术外交　114

- 第一节　救国家于危亡　118
 - 一、张善孖的抗战绘画：中国怒吼了！　118

二、张善孖的国民外交活动：争取国际支持，
　　筹募抗日经费　　125
三、《飞虎图》神助中美合作抗日　　133

- 第二节 "虎圣"周游美国进行抗日筹款募捐　　139
一、"多卖出一张画，就多一颗射向敌人的子弹"　　139
二、挥毫助赈、国画西扬，荣膺荣誉法学博士　　143
三、做抗战国民外交宣传，积劳仙逝　　150

- 第四章 -
民间文化大使张书旂的美术外交活动　　156

- 第一节 "和平之鸽"飞入白宫　　158
一、巨型中国画《百鸽图》的问世　　158
二、国画《世界和平的信使》：来自中华民族
　　爱好和平的象征　　163
三、用艺术彰显世界和平　　171

- 第二节 张书旂在美国、加拿大的美术外交　　173
一、民间文化大使——张书旂　　174
二、"和平之鸽"翱翔加拿大　　184

第五章

抗战时期中苏两国的美术邦交　188

- 第一节　中苏文化协会与抗战时期的中苏美术交流　190

　　一、中苏文化协会的成立　190
　　二、中苏文化协会与中苏美术展览的交流　193
　　三、《中苏文化》杂志与中苏美术的互动交流　205

- 第二节　全面抗战时期的中苏美术交流　227

　　一、中苏漫画艺术的交流　228
　　二、"苏联漫画展览"与苏联漫画艺术在中国的传播　241

- 第三节　中苏木刻版画的互动交流　248

　　一、给苏联人民的写信活动推动中苏木刻的交流　248
　　二、苏联艺术家对中国木刻的评论引发的
　　　　中苏木刻互动交流　262
　　三、苏联木刻版画在中国的展览与传播　283

- 第四节　"中国战时艺术展览会"与中苏美术的互动交流　297

　　一、"中国战时艺术展览会"的筹备　298
　　二、"中国战时艺术展览会"推动中苏两国
　　　　美术的互动交流　301

第六章

抗战时期中国与同盟国的美术交流　332

- 第一节　中国与英国的美术交流　334
 - 一、中英绘画艺术的互动交流　335
 - 二、英国版画在中国崭露头角　352
- 第二节　中国与美国的密切美术交流　354
 - 一、中美民间的交流与中国抗战美术作品在美国的宣传展览　355
 - 二、中国抗战木刻在美国的刊发流播　362
 - 三、赛珍珠等人对中国抗战木刻在美国传播的贡献　376
- 第三节　中美抗战邮票的邦交　392
 - 一、美国总统罗斯福与中国抗战绘画邮票的发行　392
 - 二、抗战邮票为中美两国人民结下深厚的友谊　395
- 第四节　中国与英属印度的美术交流　399
 - 一、印度国际大学与中印美术的交流　402
 - 二、中国与英属印度的木刻艺术交流　404
 - 三、叶浅予与中印美术的交流　405
 - 四、育才学校在印度举办绘画、木刻展览会　414

- 结语 · 422

- 附录一 中外美术交流和邦交重要历史文献　428

　　一、D.查斯拉夫斯基(D. Zaslavsky)著,华剑 译:《莫斯科中国艺展记》　428
　　二、王琦:《中美木刻艺术之交流》　430
　　三、张书旂:《我送了一幅百鸽图给罗斯福》　433

- 附录二　图版目录　436
- 附录三　主要参考资料　450
- 后记　476
- 敬告　480
- 作者简介　482

引 论

抗日战争时期,中外文化交流频繁。如何开展中外美术交流,加强开展美术邦交活动,向国际社会宣传中国人民的艰苦卓绝的抗战等情况,是中国当时面临的当务之急。就此而言,陈明道提出的见解具有代表性。他指出:

> 我们也应该把中国绘画传播到世界各国去,使世界人士,知道敌人的野蛮和我国不屈的精神及文化的发展,也可以增加抗战的力量。[1]

显然,通过绘画艺术揭露日本帝国主义发动的穷凶极恶、野蛮残酷的侵华战争真相,不仅是摆在中国美术家面前的紧迫的任务,而且还是宣传中国人民英勇不屈的反法西斯侵略的斗志,赢得世界人民的同情和支持,促进国际反法西斯联

[1] 陈明道:《目前中国绘画的动向》,《音乐与美术》1940年第1卷第4期,第3页。

盟的形成的有效途径。1941年2月美国援华联合会（United China Relief）成立，其宗旨是整合美国民间力量支持中国抵抗日本法西斯的侵华战争。该会充分运用了宣传画（图0-1），向各地的美国人民宣扬中国人民是怎样进行抗日战争的。抗战使艺术有了新的使命，把绘画传播到世界各国成为美术家最新的任务。

全面抗战一爆发，中国就有一大批以国家民族兴亡为己任的杰出的美术家，敏锐地意识到进行民间外交、文化外交的重要性。他们纷纷以不同的文化使者的身份出访海外，开展国际美术交流活动，进行民间邦交，做了政府想为而不能为的事，弥补了官方外交的不足，在争取国际援助中起到了桥梁和纽带的辅助作用。在众多的美术家中，以刘海粟、张善孖（图0-2）、徐悲鸿、张书旂（图0-3）、司徒乔和叶浅予等人为杰出代表，他们走向国际舞台，宣传中国人民的抗战事业，间接地开展美术邦交活动，感动了所到国家的社会各阶层人士。各国人民通过中国美术家的艺术交流、艺术活动，增进了对中国抗战的了解，加深了对中国人民抗战事业的同情和支持。

所以，赖少其提出："为着抗战，也为着中国的艺术，应该尽量的（地）有计划的（地）介绍到外国去：一方面使全世界的人士认识了中国的抗战，以及中国的艺术是怎样发展起来的。在另一方面：也应该介绍更多有价值的外国作品到

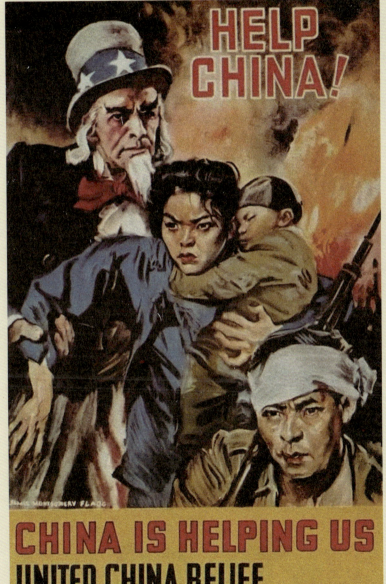

美国援华联合会宣传画《中国抗战是在帮助我们,快支援中国》

图 0-1

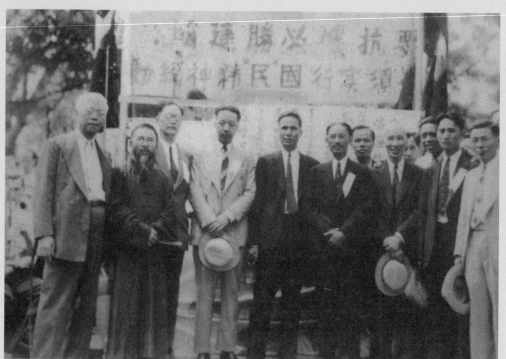

图 0-2

张善孖在美国办画展宣传要抗战必胜必须实施国民精神总动员

Prof. Chang Shu-chi, noted Chinese artist, sends one of his masterpieces to President Roosevelt. It is a picture of "Hundred Doves" symbolizing peace.

藝術與邦交
——中大教授張書旂以百鴿圖呈送美大總統
A BETTER SINO-AMERICAN FRIENDSHIP THROUGH ART

國畫家張書旂贈斯總統之鴿「義平」上，四字和信題其贈美羅斯福總統百鴿圖畫其題信和字

國畫大家張書旂教授畫以百鴿圖呈送美大總統羅斯福氏，畫在華府近所時即呈，義羅華以總統幕由圖繪訪家中加之作。作為本答之氏之贈載呼應斯白美，百氏張圖大重慶美一其情畫張，頁聲正對謝，福宮轉使駐交鴿特畫發慶中授廊光攝

U. S. Ambassador to Chungking, Mr. N. T. Johnson, studying one of Prof. Chang's works.
美大使詹森氏欣賞張氏作品。

U. S. Ambassador accepts for President Roosevelt the "Picture of Hundred Doves" from Prof. Chang.
張氏羅家倫陪同時將百鴿圖轉交詹森轉呈羅總統。

"The Peacock" one of Prof. Chang's latest works.
孔雀圖為張氏得意近作之一。

Professor Chang at work in his studio.
張氏為重慶中大國畫教授，作風獨創一格，圖為張氏作畫時之神態。

图 0-3

《良友》1941年第162期刊登《艺术与邦交：中大教授张书旂以百鸽图呈送美大总统》

中国来,使我们有了观摩,和促进更快的进步。"² 这就是说,抗战美术的战斗,一方面,要对日本帝国主义的野蛮武力侵略发起正确的文化反攻,将他们的兽行控告于全世界,使全世界的人民了解中国的抗战;另一方面,不能忽视日本帝国主义的美术文化的宣传侵略。邓时立在《抗战美术宣传讲话》一文中认为:"向国际宣传暴敌兽行——我们要使暴敌孤立,必先消灭暴敌外助势力,求达到此目的,不是单靠文字的宣传就可。寻求'兴国'并非仅得外国少数执政人员的同情便能发生绝大力量,其主要的成分,还是在该国的全部国民的同情及互助,因为一个文明的国家绝不会强奸民意,一意孤行如敌军阀的行动。因此,我们必须把暴敌的暴行,公之于世,使妇孺皆知,人人唾弃。仅靠着我们的文字去宣传,是不(能)胜任(的)。美术宣传,尤其是绘画一方面要负其绝大责任,把暴敌惨无人道加于我们的兽行,一幕一幕(地)的重现于世界人士地(的)心目中,以获得他们的同情,这样抗战宣传才算收效。"³

> 2. 赖少其:《抗战中的中国绘画》,《刀与笔》1939年创刊号。
> 3. 邓时立:《抗战美术宣传讲话》,《自卫月刊》1938年第3期,第29页。

1937年11月,国民政府军事委员会第五部改组,成立了国际宣传处,后改隶国民党中央宣传部,成为抗战时期国民政府对外宣传中心。国际宣传处总部设在重庆,在香港和上海设立支部,昆明设办事处,同时也在美国、英国、加拿大、澳大利亚、印度、新加坡等国设立了办事处。国际宣传处创办了多种刊物,通过所属的分支机构、通讯社和刊物发出中国的声音,使中国抗战的触角伸向世界。如1938年4月,创

办英文月刊《战时中国》；1939年2月，刊印法文周刊《中国通讯》；1939年7月在香港创办英文月刊《今日中国》（图0-4）；1940年，创办英文半月刊《现代中国》、英文与印度文周刊《中国通讯》；1944年3月，在重庆发行英文周刊《重庆新闻》。

国际宣传处对于英美两国的宣传尤为重视，纽约办事处主要通过《现代中国》，"报导中国军事、政治、经济、社会现状及传达中国对国际间问题之意见……引起美国人研究中国……导致美国舆论有利于中国，及缩短中美两国人民间的精神距离"。1939年5月，英国伦敦办事处在英国报刊上发表了蒋介石、宋美龄、孔祥熙、陈诚等要人纪念中国抗战的相关文章。同年，伦敦办事处先后与14家团体积极合作，促进了英国民众支持中华民族的抗战。1938年，国际宣传处将《外人目睹中之日军暴行》一书在伦敦公开发行，使英国民众看到日本侵略者犯下的滔天罪行。总之，国际宣传处通过各种宣传活动把中国的声音传到世界各个角落，同时，又把世界各国对中国抗战的态度反馈回来，为中国抗战赢得世界人民的同情与支持起到巨大的作用。

民间对外文化交流也在有组织地进行抗战的国际宣传与美术邦交活动，各种文化协会和团体，如国际反侵略运动中国分会（图0-5）、中苏文化协会、中美文化协会、中英文化协会、中法比瑞同学会、东方文化协会、中缅文化协会、中

008

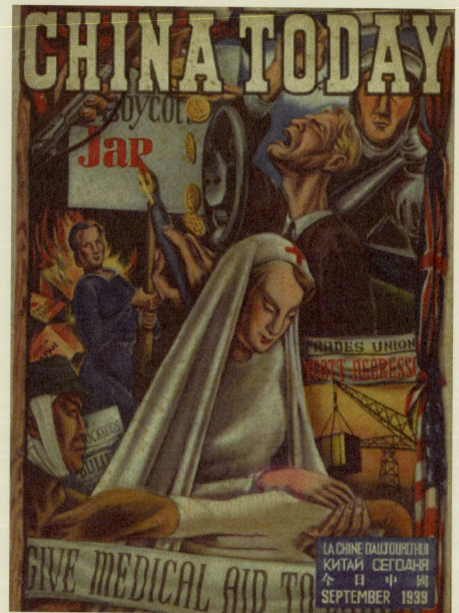

《今日中国》1939年第1卷第3期封面

图 0-4

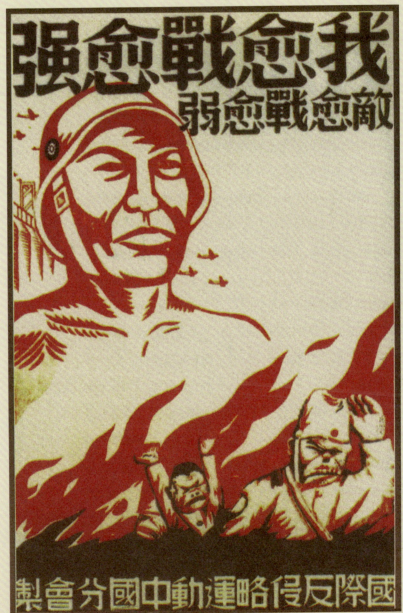

图 0-5 国际反侵略运动中国分会制抗战宣传画《我愈战愈强,敌愈战愈弱》

印文化协会等和海外华侨组织、留学生机构团体（图 0-6），以及外国援华社团机构等，在中外美术交流和国际反法西斯同盟国的艺术邦交上起着传播主体的重要作用。1940 年 1 月在香港大学冯平山图书馆举行抗战艺术展览会，就是由中苏、中美、中英等三家文化协会联合主办的，吸引文艺界名流叶恭绰等人到会参观。中华全国漫画作家抗敌协会主办了中国战时漫画宣传画海外流动展览会，目的就是向侨胞宣传抗战，并募集印刷供前方战士阅读的连环画册的基金，流动展览地区为中国香港、马尼拉等地。征集作品内容为反映抗战之漫画、宣传画、连环画、年画以及其他各种印刷品。"展览后综合各方舆论认为作品优秀者由漫协总会给予奖状（励），并将作品编印专集，赠予各作者。"[4] 中苏文化协会 1942 年举办的同盟国家有关抗战之图片展览会于元旦开幕，分四室陈列，有中国之部、苏联之部、英国之部、美国之部，蒋介石与魏菲尔将军暨中英高级军事人员出席了开幕式。因此,《革命与战争》刊登新闻报道："最近在渝举行军事会议时之照片最使人注目，每日前往参观，女士倍形踊跃。"[5] 抗战期间，画家陈依范携带一批漫画木刻作品，作周游世界的流动展览，在莫斯科、伦敦、纽约都开过展览会，获得了国际上的好评。这些对外文化交流机构和社团大力推进中外美术交流的工作，成为中国抗战文化与世界反法西斯艺术交流的重要组成部分。沙雁在《关于抗战绘画的出国问题》一文中指出：

> 近年来，大概是由于"文章出国"运动的刺激吧，

[4] 《中国战时漫画宣传画海外流动展览会——中华全国漫画作家抗敌协会主办》,《耕耘》1940 年第 2 期, 第 31 页。
[5] 文化新闻点滴:《中苏文化协会举行图片展览》,《革命与战争》1942 年第 2 卷第 9 期, 第 19 页。

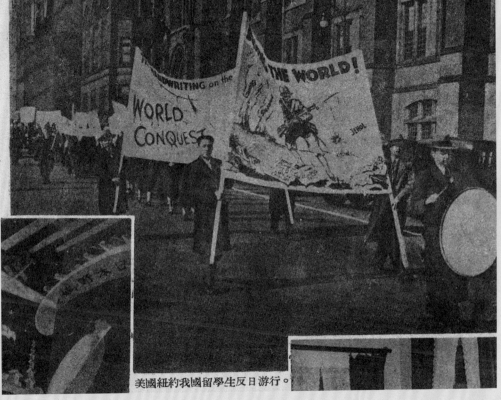

我国留学生在美国纽约举行反日游行

美國紐約我國留學生反日游行。

图 0-6

不，也许是由于我们北方的友邦之邀请，那才冷下来的抗战绘画出国的问题，又被一些热心的中苏文化的先生们，旧话重提了。

关于抗战绘画的出国问题有再提出并加以实践的努力，在原则上，我们为了把日本法西斯强盗的野蛮的进攻，用我们有力的手段控告于全世界，我们为了把全民族的英勇抗战中无数可歌可泣的事迹用艺术的形式表现出来，我们为了艺术的国防宣传这一个紧急的任务，难道抗战绘画不该出国吗？所以，就基于这一个单纯的理由，我们不就是任谁对于这问题也不能提出反对的疑义的。大家只有在听到这个问题的动漾之后，举起双手，予以有力的拥护。

当确定了抗战绘画出国的问题后，首先我们应该考虑到我们应该宣传那（哪）些事情？这也就是说我们拿些什么？出国的作品是否在临时请艺术家们赶制出来，不加审查，就一律送出去？

关于这些问题，我认为是抗战绘画的出国问题之中心，我认为它们有不可忽视的重要性，因为它有二（两）种必须顾及的任务。

第一种是，前面已经指出的暴露敌人、表扬抗战这个国际宣传的任务；在这个任务之下，我们唯一的企图和目的是使世界一切爱好正义的人们，同情与拥护我们的抗战。

这是最紧要的一个任务。

第二种，就是假定我们的第一个任务成功了或者是不幸失败了，但是我们必须在事前对于出国的作品要有这样一个最低的要求，即使不是一件有力的宣传工具，（也）必须是一种完整的艺术品。因为我们既然把我们的抗战艺术拿到国际去，那我们最少也要使我们的作品有丰富国际文化内容的力量，否则，这种出国运动变成了一无贡献的废物。[6]

显而易见，中国的抗战美术，一开始就自觉地与世界爱好和平的国家与人民进行密切交流，与世界反法西斯统一战线紧密地联系在一起，成为世界反法西斯战争的重要力量（图0-7）。二战时期，不同国家的美术家密切联系，频繁交流，互相砥砺，团结合作，以手中的画笔和刻刀作为战斗武器，宣传世界反法西斯战争，唤醒民众，鼓舞将士，打击共同的敌人，争取最后的胜利。作为世界反法西斯文艺阵线中的一员，中国与国际反法西斯力量密切配合，支持其他反法西斯国家的战斗。1943年，重庆军民为此举行了庆祝中美、中英新约签订大游行。太平洋战争爆发后，美、英与国民政府结成同盟，承认中国在国际反法西斯战争中的重要地位（图0-8），同年5月20日互换批准书后，同盟国条约正式生效。1943年7月7日，民国邮政总局发行"平等新约纪念邮票"，全套6枚，面值分别为1元、2元、5元、6元、10元、20元。邮票图案左边上半部为中国地图，旁边立手执火炬的和平女神像，下方用彩色绘中、英、美三国旗帜，以纪念反法西斯同盟的形成。

[6] 沙雁：《关于抗战绘画的出国问题》，《民意（汉口）》1939年第76期，第14页。

014

宣传画《全世界爱和平的人们结合起来》

图 0-7

1943年1月11日，中国驻美大使魏道明与美国国务卿科德尔·赫尔签署《中美新约》，废除自1901年《辛丑条约》以来的不平等条款，缔结中美反法西斯同盟国条约

图 0-8

 为庆祝中英、中美和平平等新约的签订，立风艺专校长胡献雅教授受教育部之命，创作了两幅大型国画——《红梅图》《苍鹰图》，由国民政府外交部分别赠送给英国首相丘吉尔和美国总统罗斯福。其中《红梅图》现收藏在大英博物馆，当时国内还曾放映了在伦敦赠画盛况的电影纪录片。

 中国的漫画家们还利用香港的特殊国际地位优势开展诸多对外宣传活动，特为外国人举办漫画展和抗战绘画交流活动。1938年世界青年代表团访华时，漫画家们赠送该团多幅抗日漫画佳作，请他们带回各自的国家，争取国际舆论对中国抗战的支持。

事实上，这些国际抗战宣传运动颇有成效。1937—1941年，美国给国民政府提供1.7亿美元贷款，并成立了美国救济中国难民联合委员会。1941年7月26日，美国总统罗斯福批准500架飞机装备中国空军。同时，由陈纳德任指挥官的中国空军美国志愿航空队正式成立。

1941年12月7日，日军偷袭珍珠港，并对美国发布宣战诏书，日本成为第二次世界大战中第一个对美国开战的国家；随后，日本帝国的盟友纳粹德国、意大利也向美国宣战，把美国拖入战争。1941年12月8日，美国国会通过了对日本的宣战，罗斯福总统立刻签署了宣战书，称12月7日为"国耻日"，太平洋战争爆发。美国对日宣战后，希望中国的国民政府也对日宣战，形成同盟，共同打击日本。这时国民政府终于盼来摆脱单独抗日的孤立局面的机会，于1941年12月9日正式对日本及德国、意大利宣战，加入美国、苏联、英国反法西斯同盟，极大改变了当时的战争格局。1941年底，中美英三国联合军事会议在重庆举行，三国军事同盟正式形成，罗斯福致电蒋介石，提议设立中国战区。

美国宣传画《英国、美国、苏联、中国》中四面并举蓝天白云的国旗就充分表现了世界四大反法西斯同盟国的形成，也拉开了中国与美国、英国、苏联等同盟国联合抗战的帷幕，以及同盟国之间进行抗战美术交流和美术宣传的帷幕。一幅美国宣传画中，背景以斗大的英文"帮助中国"为标题，其

下用手写体叙述"中国在帮助我们!",接着又排印一行粗体字"请你尽其所能",号召人们支援中国抗战(图0-9)。另一幅宣传画《中国是第一个进行反法西斯战斗的》,画面下方用大号英文写着"援华联合会"(图0-10)。美国卷入二战后,为了进行战争动员,美国政府运用海报这样一种容易张贴和传播的大众艺术媒介形式,并向社会各界征集海报创意,大量印制张贴。一时之间,车站、戏院、餐厅、咖啡馆等等到处都贴满了各种海报,这其中包括联合中国抗战的海报。

1942年10月10日,美、英两国通知国民政府,表示愿意放弃在华治外法权及解决有关问题。1943年1月11日,美、英等国相继废除不平等条约,取消在华特权,中美、中英分别重新签订平等新约。随后,挪威、巴西、荷兰、比利时、加拿大等国也宣布放弃在华特权。1943年11月22日—26日中国以大国身份出席开罗会议,1943年12月1日中、美、英三国发表《开罗宣言》,在宣言中以"我三大盟国"号称,宣告了维护中国权益的条款,如将日本窃取之中国领土归还中国。而且1943年10月,苏、美、英三国在莫斯科举行外长会议,会上通过了由美国政府起草,经中、美、苏、英四国签字的《四国关于普遍安全的宣言》。宣言明确宣布,四国政府"承认有必要在尽速可行的日期,根据一切爱好和平国家主权平等的原则,建立一个普遍性的国际组织。所有国家无论大小,均得加入,以维持国际和平与安全"。这是二战期间,四国政府第一次共同宣布,一致赞同要在战后建立一个普遍

018

美国宣传画《支持中国——中国在帮助我们！》

图 0-9

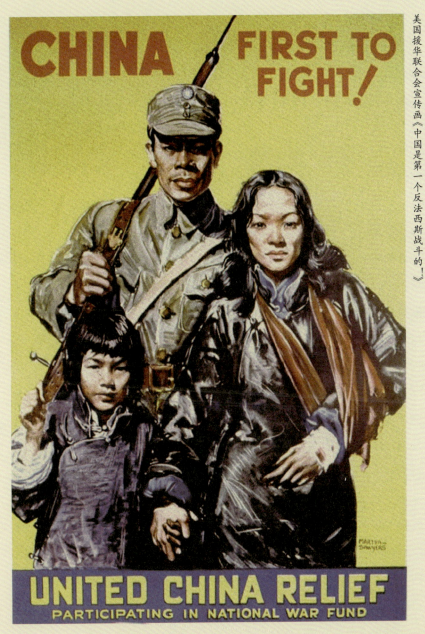

美国援华联合会宣传画《中国是第一个反法西斯战斗的！》

图 0-10

性的国际组织。1944年8月21日至10月7日,中、美、英、苏四国的代表在华盛顿附近的一座古老庄园——敦巴顿橡树园举行会议。会议规划了《联合国宪章》的基本轮廓,厘定了联合国成立的主要问题。在1945年2月举行的雅尔塔会议上,与会各国作出在旧金山召开制宪会议的决定时,建议中国和法国同苏美英一起,共同作为旧金山会议的发起国。中国接受了这一建议。后来中国成为联合国创始会员国和安理会的五个常任理事国之一,中国国际地位和重庆的国际声誉大为提高。毛泽东说:"中国是全世界参加反法西斯战争的五个最大国家之一,是在亚洲大陆上反对日本侵略者的主要国家。中国人民不但在抗日战争中起了极大的作用,而且在保障战后世界和平上将起极大的作用,在保障东方和平上则将起决定的作用。"[7]

国际之间艺术的互动交流,彼此的声援支持,艺术的推介评论,创作上的互相借鉴和学习,都显示了真诚而深厚的友谊。以至于当时著名漫画家特伟感慨地说中苏之间的"这种艺术上的交流,我们也可以把它联想到整个的中苏邦交关系上去"[8]。同样,抗日战争时期中美英等国的文化艺术上的邦交,终于推动中苏美英法等国联合成了政治上反法西斯战争的同盟国,使这些国家在反对共同敌人——法西斯轴心国的斗争中从精神意志到抗战行动上相互鼎力支持,为最终赢得第二次世界大战的胜利,作出了历史性的贡献。

[7] 《毛泽东选集》第三卷,人民出版社1991年出版,第1033页。
[8] 特伟:《读书随录:为中苏文化协会苏联漫画展览作》,《中苏文化》1943年第13卷第5-6期,第32页。
[9] 特伟:《读书随录:为中苏文化协会苏联漫画展览作》,《中苏文化》1943年第13卷第5-6期,第32-33页。

可见，抗日战争时期中国美术家积极主动开展美术救国、美术邦交活动，扮演民间文化使者的角色，推进与世界各国爱好和平的人民之间的友谊，以文化的力量扩大抗战阵线，为第二次世界大战和中国抗日战争的伟大胜利的取得作出了永垂青史的卓越功绩和成就。特伟指出："把中国的美术和中国的伟大行动——抗战联系在一起，再把它带到国外，这应该在美术史上大书特书的。"[9]

第一章

刘海粟在南洋的抗战筹赈画展及其美术外交

抗日战争期间，大后方募捐献金画展云起，甚至走向世界，于宣传与筹赈两者兼而有之。以刘海粟、徐悲鸿、张善孖、张书旂等人为代表，一批杰出的中国画家曾以不同身份出访海外。这些美术家在所到之处，不遗余力宣传中华抗战精神，举办筹赈画展，支持国内抗战；同时传播中国文化艺术，推进中外艺术交流和各国人民之间的友谊。他们的艺术才华、爱国情怀和国际主义精神，深深感动所到国家包括领导人和平民百姓在内的各阶层人士。各国民众也通过他们的

艺术、艺术活动增进对中国的了解，加大加深对中国人民抗战事业的同情和支持。

在民族危难之际，美术家们在海外的艺术活动不仅成为中国抗日战争和世界反法西斯战争中具有特殊意义的一页，也开启了中国现代美术史和中外美术交流史的崭新时代。鉴于开展筹赈画展运动的著名美术家众多，人文艺术邦交和外交事迹丰富多彩、错综复杂，需要展开深入分析探讨。所以本书先从刘海粟在南洋的荷属东印度（现为印度尼西亚）、马来亚（现为马来西亚）和新加坡等地多次举办筹赈画展开始进行分析研究。

第一节

刘海粟在荷属东印度举办的抗战筹赈画展

抗战期间，艺术大师刘海粟在国外多次举办募捐画展，展现了一位爱国画家崇高的社会责任感。他曾在一次讲演中大声疾呼："吾人论人格，不以人为标准，以气节为标准。不论何人，凡背叛民族，不爱国家者，必须反对。气节乃中国人之传统精神！唯有气节，始能临大节而不可夺……有伟大之人格，然后有伟大之艺术。"

1　刘海粟：《刘海粟散文》，花城出版社1999年出版，第319-320页。

一、宣扬中国文化、联络邦交、协助抗战、慰劳侨胞

1939年11月底,刘海粟应荷属东印度(今印度尼西亚)侨胞之邀请,携带上海美专师生作品在荷属东印度举办"中国现代名画展览筹赈大会",义卖收入全部捐给贵州省红十字会转赠给前方抗日将士(图1-1)。

图 1-1

新加坡星洲日报社发行的《星光》画报1940年第15期刊登名画家刘海粟在荷属东印度、新加坡和马来西亚举办筹赈画展时的近影

关于这次东南亚之行,刘海粟叙述说:"1939年冬天,为了募集抗战经费,为呼吁海外侨胞支持祖国的抗战大业,我和一批朋友先到了香港,以开画展、义卖等方式筹款。但是既费时间精力又收效甚微。因为亲日势力在香港活动频繁、干扰很大。爱国侨领陈嘉庚先生经过香港。他对我说:'海粟,抗战是长期的,活动范围应该拓展,不能老在家门口,应该到海(南)洋一带去开辟阵地。'他为我写了几封信,介绍我先到印尼、新加坡和马来西亚去活动。"[2] 可见,刘海粟是受了爱国侨领陈嘉庚先生(图1-2)的大力支持、帮助成行南洋诸邦。

1940年1月20日,展览首先在爪哇岛巴城(即巴达维亚,今印度尼西亚的首都雅加达)中华总商会举行,陈列刘海粟及上海美专师生暨现代名家捐赠作品五百余幅,每幅画的标题及目录分别用汉、荷两种文字印刷布置。展览会由巴华慈善画展会主办(图1-3),会场设在中华商会,上海美专校长刘海粟亲临主持,巴城中华商会主席丘元荣致开幕词,中国驻爪哇总领事葛祖燨发表演说。除各界侨胞热烈莅会观览订

[2] 刘海粟:《在印尼的一段回忆》,《存天阁谈艺录》,中国青年出版社2007年出版,第274页。

[3] 《美术界》1940年第1卷第3期,第16页。

爱国华侨领袖陈嘉庚先生访问延安

图1-2

1940年1月20日"中国现代名画展览筹赈大会"在巴达维亚开幕

图1-3

购画件外,外宾到场者,有荷印经济部部长樊穆夫妇,内政部长夫妇,巴城府尹夫妇,县长东亚司奥弗特金博士,美国、法国、瑞士等国驻荷印领事及欧籍画家、记者等。所有到场来宾均流连欣赏,不忍离去。

开幕式之后,当场订购画件盛况空前,不仅侨胞踊跃购画,一些荷兰观众也买了多幅油画。他们认为刘海粟的油画不但具有东方艺术的特色,而且激情洋溢,蕴含西方艺术风采。当场订购画件甚多,仅巴城(巴达维亚)一处,就售画150余幅,得款一万八千余盾(合国币十二万余元)[4],悉数由当地慈善会汇捐贵阳红十字会,赈济灾民。据1940年《美术界》记载:

> 爪哇巴城慈善画展会主办之中国现代名画展览筹赈大会,已于1月20日下午开幕,由上海美专校长刘海粟夫妇亲临主持,会场设在中华商会,陈列名画计500余幅,此次大规模之画展,在各方努力与侨胞赞助下,募捐已得1万余盾,折合国币近十万元,成绩可谓空前。[5]

1940年5月1日《大公报(重庆)》第3版,刊登叶泰华《刘海粟在爪哇举行画展筹款呈献中央》一文,对刘海粟在巴城举行"中国现代名画展览筹赈大会"之绘画展览作品售出的情况作了具体的报道:

- 4 ·《刘海粟在南洋举行画展筹赈》,《新闻报》1940年2月2日,第7版。
- 5 ·《美术界》1940年第1卷第3期,第16页。
- 6 · 袁志煌、陈祖恩编:《刘海粟年谱》,上海人民出版社1992年出版,第148页。
- 7 · 柯文辉:《艺术大师刘海粟传》,山东美术出版社1986年出版,第249-250页。

展览十日,每日参观者千余人,售画二百三十余帧,画值十五万数千元,悉数交由巴城慈善会日呈中央。荷印政府经济部长民政部长东亚司长亦各购刘氏作品。

从上述新闻报道及有关"荷印政府经济部长民政部长东亚司长亦各购刘氏作品"的文献记载中,人们不难发现刘海粟在爪哇巴城举行的筹赈画展,起到了宣扬中国文化、联络国际感情的效果。因此关于这次刘海粟画展的意义,荷属东印度各界有口皆碑。华侨公会副主席邓仁生发表文章说:"思办画展筹赈,以为舍刘大师外,殊无足以号召侨众,弟恐聘之不来。……观乎刘大师抵巴后,舆情表示热烈欢迎,画展由华侨公会发起,而推进于全巴侨团领袖共同主持,而解囊相助者,更如风起云涌,艺术感人之深,于此可见。"[6] 邓恺君先生撰文说:"巴城离祖国遥远,社会人士对中国艺术素乏兴趣,而从事国画之人,绝少观摩机会。……筹赈展览,予社会人士以极度兴奋,而从事国画习作之人,复得亲聆教益,相信同侨之中国艺术,当有划时期之进步也。"[7]

巴城(今雅加达)爱国侨领、荷印华侨捐助祖国慈善会主席、著名企业家丘元荣(图1-4)在《天声日报》上发表文章,则和盘托出了刘海粟在荷属东印度举行筹赈画展的多重价值:"筹赈之意义,在救济祖国之伤兵难民;而画展之意义,则为提倡祖国故有文化……否则,当前抗战时期,安有

图1-4 巴城(今雅加达)爱国侨领、荷印华侨捐助祖国慈善会主席、著名企业家丘元荣

此闲情逸致,开画展于荒陬海遗耶?希望同胞努力购助,特到筹赈满足之成绩。"⁸

画展引起的热烈反应远不止于此,万隆、三宝垄、泗水、苏门答腊等地纷纷来电,希望刘海粟移地展出,印度尼西亚华侨领袖及展览会全体筹备委员都为此兴奋不已。于是,刘海粟接着又在印度尼西亚各地继续举行筹赈巡回画展⁹。如《申报》1940年5月6日报道:"刘海粟复循泗水侨胞之请,于上月携个人及各家义捐作品,至泗水继续举行筹赈画展,在各界热烈欢迎之下,结果续得国币十三万元,合计巴达维亚、泗水二处共得赈款二十八万余元。"¹⁰ 按照《申报》的这条新闻报道内容,可以了解刘海粟在荷属东印度举办的筹赈画展,初战告捷,其成功和影响是显而易见的。1941年2月,刘海粟在致国民政府教育部部长陈立夫的亲笔信中,对其在荷属东印度筹赈画展的时间经过、主办机构和筹赈成绩,作了详细的陈述:

刘海粟在巴城举行筹赈大会展出的中国画作品《寒林》

图 1-5

二十九年一月,画展首次在巴城举行,葛总领事、慈善会丘主席元荣主持其事。会场在中华总商会,会期共九天。全场陈列本人作品,如:九溪十八涧、寒林(图 1-5)、饮马(秋江饮马图)、寒山雪霁、言子墓(图 1-6)、啸虎、松鹰等三百点。侨胞以拙作在国际艺坛占有地位,莫不奔走呼号、眉飞色舞、流连欣赏、踊跃认购,既可助赈,又得珍藏,结果得

· 8 · 柯文辉:《艺术大师刘海粟传》,山东美术出版社1986年出版,第249页。
· 9 · 详见《申报》1940年7月27日报道。
· 10 ·《在荷属东印度刘海粟筹赈画展得款廿八万元》,《申报》1940年5月6日。

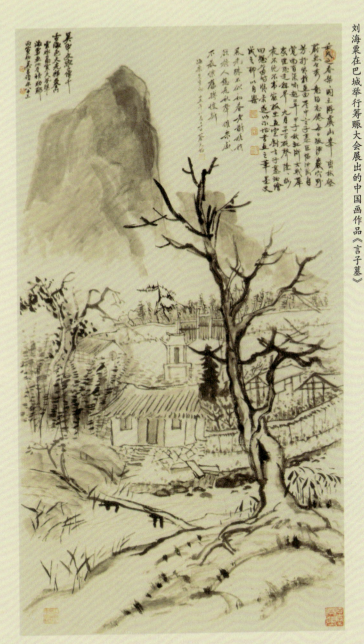

图 1-6 刘海粟在巴城举行筹赈大会展出的中国画作品《言子墓》

国币十五万元余。……三月间移展泗水,由驻泗曹领事、筹赈会主席黄超龙等主持,成绩亦达国币十四万元。……五月间在垅川举行,由慈善会主席张天聪君等主其事,成绩亦达国币七万元。七月间移到万隆,主持人为慈善会当局。数日之间亦售得四万元,并予该地荷人以绝大之轰动,自动购画者极众,计共售得国币四十余万元。[11]

根据上述文献,可以梳理出刘海粟在荷属东印度举办筹赈巡回画展的主要经过。即:

在巴达维亚(巴城)举行的筹赈画展时间是1940年1月20日至28日,筹得国币十五万元余;在泗水举行的筹赈画展时间是1940年3月14日至18日,筹得国币十四万元余;在垄川(三宝垄)举行的筹赈画展时间是1940年5月,筹得国币七万元余;在万隆展览举行的筹赈画展时间是1940年7月,筹得国币四万元。这四处筹赈巡回画展售画共筹国币四十余万元。

值得一提的是,刘海粟在荷属东印度举办筹赈巡回画展期间,抓住机会在各地写生,先后创作了《泗水别墅》、《斗鸡》(图1-7)、《椰林落日》(图1-8)、《万隆瀑布》、《峇厘岛渔舟》(图1-9)(峇,即巴,下同)、《峇厘舞女》(图1-10)、《碧海椰林》、《菩利菩达佛塔》、《双马(东爪哇)》

[11]《刘海粟陈述在巴城等地为抗战展画筹赈函》,中国第二历史档案馆藏民国教育部档案,刘海粟于1941年2月致函教育部部长陈立夫的手迹。

刘海粟在荷属东印度峇厘岛创作的油画《斗鸡》

图 1-7

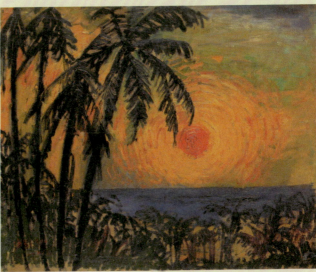

刘海粟在荷属东印度作的油画写生《椰林落日》

图 1-8

刘海粟在荷属东印度作的油画《峇厘岛渔舟》

图 1-9

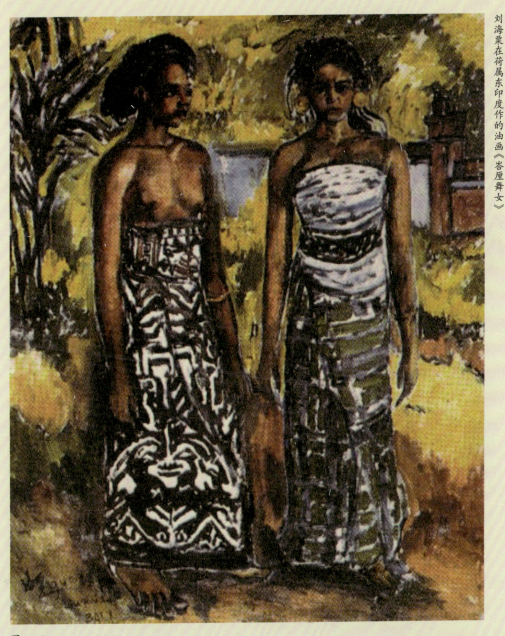

刘海粟在荷属东印度作的油画《峇厘舞女》

图 1-10

刘海粟在荷属东印度作的油画《东爪哇黄氏山庄》

图 1-11

和《东爪哇黄氏山庄》(图 1-11)等油画,一展南洋的旖旎风光和人文风情。这批作品成为刘海粟中年时期个人油画艺术风格成熟的代表作,也是 20 世纪在中国罕见的成批南洋风景油画,在写生和创作上取得了与筹赈画展并驾齐驱、相得益彰的效果。

所以,叶泰华在《刘海粟在爪哇举行画展筹款呈献中央》一文中指出:"刘氏此次南来,不但筹得巨额赈款呈献中央,而于播扬吾国文化,联络邦交,慰劳侨胞,均有劳勋。"[12] 1940 年《读书通讯》第 2 期报道刘海粟在爪哇举行筹赈画展时,与叶泰华的看法类似,但是更全面准确:

> 我国著名艺术家刘海粟氏,于上月间在爪哇中华总商会举行个人画展。极得彼邦侨胞及荷印政府各部长之赞誉,闻此项售画一百五十余帧,得款十五万元,悉数交由巴城慈善会转呈中央,协助抗战。刘氏此次赴爪哇,非但筹得巨款,呈现中央,而于宣扬我国文化,联络邦交,慰劳侨胞,厥功尤伟云。[13]

概括来说,《读书通讯》高度评价刘海粟的筹赈画展有四大意义,即协助抗战、宣扬中国文化、联络邦交、慰劳侨胞,结论为"厥功尤伟"。

二、荷印美术馆主办的刘海粟巡回画展

刘海粟在巴城举办"筹赈画展"引起了强烈的外溢效果,重点就是联络了邦交。1940年5月6日《申报》报道了其中的成因:"荷印美术馆鉴于刘海粟作品之精湛,受舆论之冲动,破例要求刘海粟将个人一部分作品,交由该馆主办至万隆、泗水、三宝垄、茂物等地巡回展览,最后再回巴城展览,计时六个月至八个月,方可结束。"由此可见,刘海粟在荷属东印度举办的筹赈画展,由于荷印美术馆的介入,其效果发生了显著的变化:

其一,荷印美术馆反客为主,主动承办了刘海粟个人作品的巡回展览,使刘海粟在荷属东印度(印度尼西亚)举办

[12] 叶泰华:《刘海粟在爪哇举行画展筹款呈献中央》,1940年5月1日《大公报(重庆)》,第3版。

[13] 《刘海粟在爪哇》,《读书通讯》1940年第2期,第28页。

刘海粟在荷属东印度作的油画《万隆瀑布》

图 1-12

的筹赈画展,变成了一场美术外交盛会,影响波及南洋(包括新加坡、马来西亚)等地,此当另立一节阐述。

荷印美术馆决定开展刘海粟作品在万隆(图 1-12)和巴城等地巡回展览的计划,得到刘海粟的积极响应。据《申报》报道:"据该馆主任勒莆夫人对记者说,荷印美术馆创立以来,此为第一次展览中国名画,此次得刘海粟慨然允诺,殊觉欣幸。"[14] 刘海粟与荷印美术馆的互动,说明其在荷属东印度举办筹赈画展的意义:"此行不独筹得巨款,赈济灾民,于宣扬祖国文化,联络国际感情,意义尤属重要。"[15] 这也是荷印美术馆举办中国名画展览所起联络国际感情的作用。

其二，荷印美术馆主办的刘海粟作品巡回展览涉及荷属东印度广大地域，超过了华侨公会主办筹赈画展城市的数量，取得了意想不到的美术外交效果。对此，1940年刘海粟在写给国民政府教育部部长陈立夫的信函中，也汇报了这一情况。原文如下：

> ……从这次画展以来，给予异邦人士以惊赞的认识，美术界尤为研究赞赏。于是荷印美术馆当局乃借一部作品约百余幅，次第在茂物、巴城、万隆、棉兰、巨港等大城市举行展览。画到之处，各界人士皆踊跃赴会，悉心观摩。[16]

可见，除了《申报》报道荷印美术馆在万隆、泗水、三宝垄、茂物和巴城等大城市主办刘海粟的作品巡回展览外，荷印美术馆还在"棉兰、巨港"等大城市举办了刘海粟巡回画展。除刘海粟写给陈立夫的书信外，有关历史文献还有两则。一是巨港1940年10月29日特讯《荷印美术馆主办海粟画展》报道：

> 我国艺术家刘海粟来荷印数月，其作品在各大埠展览，不特为我侨胞所爱好，亦颇得荷人之推重。巨港荷人美术会，特假荷人俱乐部主办刘氏作品展览会，经于十六日在俱乐部大厦开幕，陈列作品一百帧，参观者甚为踊跃。[17]

- 14 ·《在荷属东印度刘海粟筹赈画展得款廿八万元》，《申报》1940年5月6日。
- 15 ·《在荷属东印度刘海粟筹赈画展得款廿八万元》，《申报》1940年5月6日。
- 16 ·《刘海粟陈述在巴城等地为抗战展画筹赈函》，中国第二历史档案馆藏民国教育部档案，刘海粟于1941年2月致函教育部部长陈立夫的手迹。
- 17 ·《荷印美术馆主办海粟画展》，《大公报(香港)》1940年11月9日。

二是柯文辉在《艺术大师刘海粟传》中写道：

> 荷印美术馆借得海粟作品百多幅，在棉兰、巨港等地巡回展出，所到之处，备受欢迎。

上述文献充分证明由荷印美术馆主办的刘海粟作品展览会，在万隆、泗水、三宝垄、茂物、棉兰、巨港和巴城等荷属东印度大城市举行过巡回展览。综合刘海粟写的信函和《申报》《大公报（香港）》的新闻报道，可以得出以下几点基本认识：

1. 这些新闻报道说明由荷印美术馆主办在荷属东印度几个大城市巡回展览，不但"为我侨胞所爱好，亦颇得荷人之推重"，使华侨公会在荷属东印度巴城发起的"中国现代名画筹赈展览会"，演变成为荷属东印度官方与民间华侨公会共同组织主办的巡回画展、美术外交活动。例如"荷兰殖民当局怕资金外流，对画展反应冷淡。后来看到一系列作品和侨胞们巨大的爱国热情，态度有所改变，就不再阻挠"[18]。荷印美术馆就在万隆的华侨区及荷兰区分别办了两次刘海粟的画展，最后又巡回到巴城展览，刘海粟在此创作了中国画《雉》（图1-13）。巡回画展主办方改变为荷印美术馆当局，使受众扩展到荷兰人群体，体现了刘海粟筹赈画展的性质向美术外交的转变，其意义和效果是扩大了筹赈画展的文化传播力度与广度。

1940年刘海粟在爪哇巴城创作的中国画《雉》

图1-13

[18] 柯文辉:《艺术大师刘海粟传》,山东美术出版社1988年出版,第250-251页。

2. 由荷印美术馆当局主办刘海粟的画展,在荷属东印度巡回展览的地区包括万隆、泗水、三宝垄、茂物、巴城、棉兰、巨港等7个大城市。其中,泗水、三宝垄、茂物、巴城在荷属东印度的爪哇岛,棉兰、巨港(印度尼西亚当地人称巴邻旁)在荷属东印度的苏门答腊岛,这些大城市共同的特点是有大量的华人聚集,苏门答腊岛最大的城市棉兰,有"华人之都"之称。

巨港是荷属东印度的第三大城,当地关于"荷印美术馆主办海粟画展",目前所见文献稀少。1940年5月6日《申报》有相关新闻记录,1940年11月9日《大公报(香港)》则报道了其中巨港展览的概况,提供了刘海粟筹赈画展的更完整信息。值得注意的是,众多的新闻历史材料充分说明,由于荷属东印度巴华慈善画展会主办"中国现代名画筹赈展览会"产生了巨大的社会影响,荷印美术馆"受舆论之冲动",破例要求借刘海粟个人的一部分作品在荷属东印度几个大城市进行巡回展览,遂使民间华侨公会组织的"中国现代名画筹赈展览会"延伸出荷印美术馆官方主办的大型画展,荷兰人助力了刘海粟的美术外交活动。

三、开展美术外交,助力筹赈抗战

刘海粟此次南洋之行不独为筹得巨款,赈济国内灾民,而且对于弘扬中国文化,联络国际感情,负有重大责任,意义

尤其重要。为此,他开展了一系列重要的美术外交活动,其中突出的活动有三件:

一是1940年3月14日在泗水商会举行中国现代名画展览时,东爪哇省省长樊至纳、副府尹、经济部代表法院院长、美国领事、美术馆馆长等官员、外交人员和侨胞出席了开幕仪式。因画展两天即售出90多幅作品,"开幕后连日参观者众,已决定延期4日"[19],画展延至3月18日谢幕。尤其是东爪哇省省长樊丕拉(又译"樊至纳"),三度莅临观赏,"对刘氏作品,叹赏不已,称为永生的人类创作,今世国际间最大艺术家如刘氏者,始能为之"。省长先后购藏刘海粟油画一幅、国画两张,共8000余元。其中巨幅《寒山雪霁》(5000元)、《诗人行旅》(2000元)、小幅《芦雁》(1500元)。

荷印东爪哇省省长樊至纳博学多闻,对艺术及东方文化,颇为了解。为收藏这批绘画作品,樊至纳先生还举行了盛大茶会,热情招待刘海粟。刘海粟的巨幅山水《寒山雪霁》,冬山飞雪,气势磅礴,在印度尼西亚炎热环境之中,好似具有降低炎热的艺术效果,悬于省长官邸大厅正中,为官邸增添自然崇高品质,同时还有寄托东爪哇省省长思念北欧的意思,观众望而推崇备至。樊至纳对各报刊评价刘海粟:"今世国际上最伟大之艺术家,因其作品是永生的人类的创造云。"[20] 1940年《星光(新加坡)》刊登在泗水举行画展时的新闻图片时称:"刘氏在泗水举行筹赈画展,东爪哇省省长樊丕拉氏

- 19 ·《刘海粟绘画在泗展览盛况》,《新闻报》1940年4月7日,第3版。
- 20 · 叶泰华:《刘海粟在爪哇举行画展筹款呈献中央》,1940年5月1日《大公报(重庆)》,第3版。
- 21 · 新加坡《星洲日报》图画副刊《星光》1940年新第15期,第26页。
- 22 · [日]外务省编:《日本外交年表并主要文书(1941—1945)》(下),原书房1966年出版,第459页。

参加与刘氏等合影（图1-14）。樊氏购藏刘氏国画三帧，称刘氏艺术笔简意深，中国第一流大家云。"[21]

二是1941年6月，刘海粟赠送了一幅绘画作品《暴风雨》给英国远东军总司令波普翰（Robert Brooke-Popham）。1940年9月27日，《德意日三国同盟条约》在柏林签订，相互承认彼此建立的"新秩序"，实现了日本帝国主义的"适应世界形势之骤变，迅速建设东亚新秩序，谋求加强日德意轴心"[22]的基本方针，此举严重威胁着英国在远东的英属殖民地，英缅当局面临巨大压力。为了改变英国在远东防务整体薄弱的状况，英国政府决定改组远东军事指挥系统。同年11月18日，英国在新加坡增设远东司令部，任命空军上将波普翰担任总司令，负责指挥英国在远东的空军及缅甸、马来西亚等

图1-14　刘海粟在东爪哇泗水举行筹赈画展时与参观展览的东爪哇省省长樊丕拉等人合影

的驻军,协调这些殖民地英军的行动。鉴于远东英属殖民地地域广阔,兵力十分有限,难以与日本抗衡,正在与德意法西斯殊死作战的英国政府开始调整对华政策,积极开展外交斡旋,转向拉拢中国,寻求协助。英军远东司令部总司令波普翰认为日本有可能经泰国进攻缅甸,希望中国能够间接协同英方作战,由云南进攻越南,截断日军后路。

为备战起见,1941年2月英国邀请中国军事考察团访问其殖民地缅甸、马来西亚和新加坡,有意向日本暗示中英之间的团结合作。正如当时香港的《东方画刊》第5期直接所言:"西欧的战事愈僵化,日本南进的欲望也愈增加,而远东的中、英、美三大民主国家的团结也愈加巩固。本年5、6月中国军事考察团之往南洋各地访问之举,正是这一种团结的证据,和对日本的一个当头棒喝。"[23]

为联络英国一起抗战,由商震和毛邦初等人率领的中国军事考察团到新加坡考察期间,多次到刘海粟在新加坡的寓所访谈。商震等人看到刘海粟新作《风雨图》画得很有气势,建议刘海粟送给英国远东司令部总司令波普翰将军,其用意体现在《申报》1941年7月27日的报道中:"中国画家刘海粟,徇怡保中国各界名流之请,定于本月底以前举行个人展览会。按刘氏前年曾在巴达维亚、泗水、棉兰、巴邻旁、新加坡等地举行展览,极为成功,结果募得赈济难民捐款百万元。上月刘氏曾以作品一幅赠英远东军总司令波普翰。"这段

- 23. 《中国军事考察团在马来亚》,《东方画刊》1941年第4卷第5期,第18页。
- 24. 刘海粟:《在印尼的一段回忆》,《存天阁谈艺录》,中国青年出版社2007年出版,第317页。
- 25. 刘海粟:《在印尼的一段回忆》,《存天阁谈艺录》,中国青年出版社2007年出版,第275页。
- 26. 刘海粟:《在印尼的一段回忆》,《存天阁谈艺录》,中国青年出版社2007年出版,第276页。

图 1-15 荷属东印度泗水华侨总会中文教师夏伊乔像

新闻字里行间明显是在说中国方面借助刘海粟赠画的美术外交活动,向外界透露中、英两国彼此关系密切,摆出双方休戚与共的合作姿态。

三是在荷属东印度举办"筹赈画展"期间,刘海粟结识了当地一位大实业家的千金夏伊乔(1918—2012年)。当时,夏伊乔在印度尼西亚泗水的华侨总会做中文教师,尤其喜欢画画。为了进一步提高绘画艺术,她特意拜刘海粟为师。虽然刘海粟与夏伊乔相处的时间不长,但对她的印象很好,收她为女弟子,并收获了他人生中一段美好的姻缘,刘海粟称她为"恢复春天的生机的人"[24](图1-15)。

刘海粟在后来的回忆录中聊起当时的夏伊乔风华正茂,"不仅爱好文学,更爱好绘画,并且对中国传统绘画很迷。更重要的,是她秉性豪爽,愿意助人。在当时的环境下,有正义感的人,民族意识也颇强。因此,一则为了关心抗战,二则为了喜爱我的艺术,因此我们很快熟悉,并成为艺术上的忘年交。在这一段时期,她对我们的工作帮助不小,对我个人更为关心"[25]。至于夏伊乔对刘海粟筹赈工作的不小帮助体现在两方面:

其一是夏伊乔主动捐款支持刘海粟的南洋筹赈活动,并对刘海粟说这是"尽一点中华子孙的绵力"[26]。夏伊乔说得很慷慨,充满爱国主义热情,使刘海粟深受感动和感激。其二是

对于在印度尼西亚义卖和募捐的收入，后来因形势逆转，怕荷印当局作梗，刘海粟便把上海接受汇款的募集单位的地址和经办人的地址都告诉了夏伊乔，有几笔募集而来的筹赈汇款都是托她代办。所以刘海粟离开印度尼西亚赴新加坡时赠给夏伊乔的诗中写道："侠骨自能鄙世俗，忘年今可结深交。"[27]刘海粟把夏伊乔称为"忘年交"，而夏伊乔从心底里敬重刘海粟为老师，对刘海粟说："刘先生，我敬重您，不仅因为您是我的美术老师，更敬重您是一位有志气的爱国的画家。"[28]

自从在南洋巡回展览时认识刘海粟后，夏伊乔就深受刘海粟的艺术家风范吸引。此后，27岁的夏伊乔毅然放弃了优渥生活与刘海粟结为秦晋之好。这段美满的姻缘，是对刘海粟在南洋举办筹赈画展，宣扬中国文化、联络邦交、开展美术外交等活动，凝结而成的累累硕果和大爱的奖赏。

- 27 · 刘海粟：《在印尼的一段回忆》，《存天阁谈艺录》，中国青年出版社2007年出版，第275页。
- 28 · 刘海粟：《在印度尼西亚的一段回忆》，《存天阁谈艺录》，中国青年出版社2007年出版，第277页。
- 29 · 《高凌百谈南洋华侨近况》，《新闻报》1940年3月24日，第9版。
- 30 · 《南洋侨胞捐款达一万七千万》，《时事新报(重庆)》1940年3月23日。

第二节

在马来半岛举办筹赈画展：联络邦交，尽报国的责任

刘海粟在印度尼西亚举办的画展获得了巨大的成功，消息传到新加坡，引起新加坡华侨领袖们的高度关注。由于第

郁达夫像

图 1-16

二次世界大战初期东南亚马来半岛的统治者英国当局"从来不干涉华侨合法爱国行动,且对中国主义表示同情"[29],南洋新加坡华侨为抗战捐款热情"已经特到极点"[30]。1940年9月,正在国内慰劳抗战将士的新加坡南侨筹赈祖国难民总会(简称"南侨筹赈总会")主席陈嘉庚先生,收到该会副主席庄西言的来信后,受到印度尼西亚同胞支持抗战捐款运动的影响,马上吩咐自己的副手、新加坡南侨筹赈总会副主席陈延谦出面邀请刘海粟前往新加坡继续开筹赈画展。

与此同时,新加坡抗日的气氛高涨,正在《星洲日报》编辑副刊《晨星》的郁达夫(图1-16),也与刘海粟联系,说新加坡的抗日气氛很浓,希望刘海粟到这里来开筹赈画展。于是,刘海粟就和当地文化界的朋友商量,尤其是与在印度尼西亚开展书画活动时结识的几位对中国画有研究的印度尼西亚画家,包括几位跟他学画的年轻朋友商量。最后,他们赞成刘海粟前往。

一、赴新加坡展画,尽报国的责任

1941年2月23日,刘海粟在新加坡中华总商会举行画展开幕式。新加坡各界名流陈嘉庚、郁达夫、曾纪宸、高敦厚、刘抗、黄葆芳、胡载坤、高凌百夫妇等人出席了开幕仪式。画展开幕式由陈嘉庚先生主持,国民政府驻新加坡总领事高凌百剪彩。展出作品共584件,其中有一部分是古代名

作,因受场地限制,先展出半数,后来于2月28日再更换另外一部分展览。

新加坡画展的作品,除了在荷属东印度展出的绘画作品以外,加入了自上海带来的一批上海美专师生作品和刘海粟在印尼写生创作的作品,有油画《东爪哇黄氏山庄》、《安格垄苦力》、《万隆歌女》、《万隆火山》(图1-17)、《暮霭》、《行云》和《双马(东爪哇)》(图1-18)等,还有中国画《赤城霞图》《梅花诗屋》《岩底住高人图》《赤壁图》《鸲鹆图》《茂林石壁图》《雨山图》《秋滩息影图》《芦雁》等;另外,还有王济远、王个簃、姜丹书等人的《白头翁》《绿荫》《白鸡山茶》《东篱秋色》《九秋冷艳》等多幅作品一起参加了展览。

果然,刘海粟在新加坡举办的筹赈画展极为成功。新加坡民众踊跃前来观展,以至于画展不得不延长了4天才闭幕,共募得赈济难民捐款二万余叻币。

为做好这次筹赈画展策展,1941年2月22日画展开幕前一天,郁达夫编辑的《星洲日报》副刊《晨星》刊出了《刘海粟先生画展特刊》。国民政府驻新加坡总领事高凌百题写了特刊名签。特刊刊载了刘海粟的《梅》、《风雨归舟》(图1-19)两幅作品,以及郁达夫的《刘海粟教授》、黄葆芳的《文学叛徒与艺术叛徒》、梁宗岱的《致刘海粟的信》、刘抗的《我所认识之刘海粟》等文章。

刘海粟在荷属东印度作的油画《万隆火山》

图 1-17

刘海粟在荷属东印度作的油画《双马(东爪哇)》

图 1-18

刘海粟《风雨归舟》中国画

图 1-19

其中，著名作家郁达夫在新加坡《晨星》报上发表了《海粟大师星华义赈画展目录序》一文，文中说：

> 在此地值得提出来一说的，倒是艺术家当处到像目下这样的国族危机严重的关头，是不是应丢去了本行的艺术，而去握手榴弹，执枪杆，直接和敌人死拼，才能说对得起祖国与同胞这问题。爱国两字的具体化，是否是要出于直接行动的一条路？
>
> ……我们只教有决心，有技艺，则无论何人，在无论何地，做无论什么事情，只教这事情有一点效力发生，能间接地推动抗战，增强国家民族的元气与声誉，都可以说是已尽了他报国的义务
>
> ……从这样的观点来着眼，则艺术大师刘海粟氏，此次南来，游荷属一年，为国家筹得赈款达数百万

元,是实实在在,已经很有效地尽了他报国的责任了。

但是,我们的抗战,还未达到最后胜利的阶段,我们的报国责任,自然也不能说只尽了一次两次,就可以算终了完满的。我们既是中华民族的子孙,则自生至死,自然都要负为中华民族努力的责。不但在战时是如此,就是在平时,也是一样。刘大师于荷属各地的筹赈画展开完之后,这一次又肯应星华南侨筹赈总会之请,惠临到马来亚来,再作筹赈工作的本意,自然也出乎此。

现在,关于画展的一切筹划已经妥帖了。而画展目录也将次印行;因刘大师是我数十年来的畏友,所以当他这目录付印之前,我特为写出这一点艺人报国的意见,以附骥尾,本来并不足以称作序言,不过一时想到,便即写出,聊表我对大师的倾倒之意云尔。[31]

[31] 郁达夫:《海粟大师星华义赈画展目录序》,载新加坡《晨星》1942年2月22日,引自《南京艺术学院学报》2006年第2期。

的确,郁达夫称赞刘海粟"能间接地推动抗战,增强国家民族的元气与声誉,都可以说是已尽了他报国的义务"是十分中肯的。这在1941年2月刘海粟给时任国民政府教育部部长陈立夫写信(图1-20),汇报了其在东南亚地区为抗战举办筹赈画展的过程一事中,就可见一斑:

窃海粟于二十八年十二月被迫离沪,挟画南渡,先至爪哇各埠展画筹赈、宣扬文化、慰劳侨胞,以尽国民天职。二十九年一月画展首次在巴城举行,葛总

图1-20

1940年刘海粟给教育部部长陈立夫的信，汇报在南洋等地举办抗战筹赈画展情况

领事、慈善会丘主席元荣主持其事，会场在中华总商会，会期共九天。……侨胞以拙作在国际艺坛占有地位，莫不奔走呼号、眉飞色舞、流连忘返、踊跃认购，既可助赈，又得珍藏，结果得国币十五万元余。……三月间移展泗水，由驻泗曹领事、筹赈会主席黄超龙等主持，成绩亦达国币十四万元。……五月间在垅川举行，由慈善会主席张天聪君等主其事，成绩亦达国币七万元。七月间移到万隆，主持人为慈善会当局，数日之间亦售得四万元，并予该地荷人以绝大之轰动，自动购画者极众，计共售得国币四十余万元。扫数由各地慈善会直接汇寄贵阳万国红十字会。[32]

刘海粟把画展所得捐款都悉数寄回国内支持抗战，这些

报国美展不仅起到了宣传中国抗战事业，争取国际援助的重要作用，还做到了"宣扬我国文化，联络邦交，慰劳侨胞，厥功尤伟云"[33]。

关于这次南洋筹赈画展的意义，刘海粟陈述道：

> 吾国与荷印重洋远隔，已往的关系多属商业的，对于文化的交流机会甚少。从这次画展以来，给予异邦人士以惊赞的认识，美术界尤为研究赞赏。于是荷印美术馆当局乃借一部作品约百余幅，次第在茂物、巴城、万隆、棉兰、巨港等大城市举行展览。画到之处，各界人士皆踊跃赴会，悉心观摩。咸认东方艺术确有其独特之精神、异样之画面、奥妙之表现，以单纯的墨色、简赅的线条，描写自然界的无穷景色，提取精神，极其神似。对于邦交敦睦、人民友谊方面确增加了不少亲密。一切经过情形，已由葛总领事呈报外部有案。海粟此次南来展画，结果实极圆满，不特筹得巨额赈款，于联络邦交、播扬文化、慰劳侨胞，均有深助。爰将经过情形据实陈报，希钧座垂察焉。刻应星（新）加坡南洋华侨筹赈总会之聘，来此继续展画。星州结束，当续至马来亚各埠大规模展览。所有经过情形，将来另行陈报。[34]

从1940年1月始，刘海粟奔走于印度尼西亚、新加坡

[32]《刘海粟陈述在巴城等地为抗战展画筹赈函》，中国第二历史档案馆藏民国教育部档案，刘海粟于1941年2月致函教育部部长陈立夫的手迹。

[33]《读书通讯》1940年第2期，第28页。

[34]《刘海粟陈述在巴城等地为抗战展画筹赈函》，中国第二历史档案馆藏民国教育部档案，刘海粟于1941年2月致函教育部部长陈立夫的手迹。

马来西亚等国多个城市,举办了多场声势浩大的筹赈画展,以"尽国民天职"。直至1941年12月太平洋战争爆发,南洋各地相继沦陷,筹赈活动才被迫终止。其间所筹募的巨额赈款悉数汇往国内红十字会,给予中国抗战事业极为直接有力的支持,为饱尝屈辱的国人争得了难能可贵的尊严。正如郁达夫在《海粟大师星华义赈画展目录序》中所言:"是实实在在,已经很有效地,尽了他报国的责任了。"[35] 换言之,抗日战争时期,刘海粟此次南洋之行的深远意义,不但在于筹得巨额赈款支持国内抗战,而且在于为"邦交敦睦、人民友谊方面确增加了不少亲密",作出了重大贡献;更重要的是刘海粟接受了爱国侨领陈嘉庚先生的建议:"抗战是长期的,活动范围应该拓展,不能老在家门口,应该到海(南)洋一带去开辟阵地。"这使刘海粟有机会闯出了一条美术外交之路。

二、刘海粟在马来半岛开展的美术外交

乘新加坡开筹赈画展顺利成功的势头,刘海粟再接再厉,接着继续在马来半岛开展了一系列美术外交活动。

其一,1941年3月8日下午,刘海粟举行答谢观赏茶会,招待南洋各界名流,将自己在新加坡举行的筹赈画展变成美术外交活动,进一步扩大中国文化在南洋的西方各界人士中的传播影响。应邀的贵宾有马来亚上诉法庭法官碧克特鲁尔夫妇、殖民地警察总监狄更逊夫妇、立法议员哈森上尉夫妇、

[35] 郁达夫:《海粟大师星华义赈画展目录序》,载新加坡《晨星》1942年2月22日,引自《南京艺术学院学报》2006年第2期。

[36] 姚梦桐:《新加坡战前华人美术史论集》,新加坡亚洲研究学会1992年印,第143页。

扶轮社社长贺尔谭、美国领事夫妇、瑞士领事夫妇、薛尔谷教授、者鲁尔斯牧师等人,以及林文庆博士夫妇、胡载坤医生、曾纪宸、李光前、陈树南医生夫妇。来宾就中国画的造型特点、艺术风格、艺术个性和历代发展情况,向刘海粟请教,刘海粟逐一作答,使与会者眼界大开,加深了他们对中国艺术的认识、理解和重视。法国巴黎大学教授路易·赖鲁阿,对刘海粟的画展评论道:

> 对参观这个展览会的后来者,我只需说:"请看,刘氏的画,用不着律师的辩护,也用不着考证般的注解。美丽的言辞估不了它本身的价值,不论他是识者或者是浅学,是欧洲的学者,或是亚洲的文人,只要是有眼而能鉴赏的人,都能认识到刘氏的素描气韵,色彩的强烈,性格的鲜明与构图的和谐。"[36]

路易·赖鲁阿对刘海粟绘画艺术整体性的观照和评价,抓住了其中西兼收并蓄、雅俗共赏兼长的关键艺术特点,尤其是油画色彩的强烈和鲜明的个性,给予我们对刘海粟在荷属东印度所创作的系列油画如《凤尾树》(图1-21)、《碧海椰林》(图1-22),以及《斗鸡》《东爪哇黄氏山庄》《峇厘岛渔舟》《峇厘舞女》《椰林落日》《万隆火山》《万隆瀑布》《双马(东爪哇)》等,以丰富认知和启示。所以,丘菽园在《题海粟画册》的诗句中,有"拈起柔毫写生纸,欧人推服美人惊"之句,和盘托出了当日观赏茶会的盛况。

图 1-21　刘海粟在荷属东印度作的油画《凤尾树》

图 1-22　刘海粟在荷属东印度作的油画《碧海椰林》

其二，刘海粟继续在南洋举行筹赈画展。1941 年 7 月 30 日，刘海粟应怡保侨领刘伯群之邀，启程赴该地举行画展助赈。当晚，新加坡各界人士郁达夫、胡载坤夫妇、林霭民、林道庵、张汝器、刘抗、张丹农、陈人浩等数十人到车站为刘海粟送行。隔天下午抵达怡保后，刘海粟先下榻东方大酒店，旋由曾智强和冯超然引导与刘伯群、张珠等人会见。刘海粟在怡保的义展，由当地侨领和文化界人士共同筹划在韩江公会举行，于 9 月 18 日开幕，大会主席张珠代表马来西亚霹雳华侨筹赈会，以"艺术救国"为题颂词一首相赠。刘海粟在怡保的筹赈画展，共展览了三天。

怡保位于马来西亚半岛，人称为"锡都"，百分之九十的居民是华人，多数是被西方殖民主义者以招工为名从中国骗来，当作"猪仔"卖给矿主。怡保城市中华人居住的街道与中国华南小镇没有多大差别，因此在此举办画展助赈显然得天时地利人和的优势。就在开幕当夜，国民政府驻新加坡总领事高凌百给刘海粟打来长途电话，请他立即乘夜车返回新加坡，与英国远东大臣（又称为驻远东特别代表）特夫古柏见面。

其三，中国艺术大师刘海粟与中国外交官联手，抓住时机与英国政府高级官员展开美术外交。

1. 先入为主，积极开展赠画外交，礼到情到，敬意深厚，

传达友谊。在英国政府中,特夫古柏是仅次于丘吉尔首相的英国大臣,管理的地盘很大,从印度到澳大利亚,相当于一个欧洲的面积,在内阁中有很高地位。特夫古柏曾经到过上海,了解中国文化,早知刘海粟的名声。所以这次他到新加坡巡视,听到刘海粟已到南洋的消息,希望会晤刘海粟。国民政府驻新加坡总领事高凌百外交经验十分丰富,怕刘海粟乘火车归来路途遥远和劳顿,于是灵机一动,建议刘海粟先送几张画赠给特夫古柏,以释这位英国政府高级官员盼见刘海粟的想法。刘海粟马上选出《奔马》、《雪景》、《芦雁》(图1-23)等四幅作品,由怡保华侨领袖戴春林先送到新加坡。此举果然灵验,特夫古柏收到画后即付新加坡叻币4000元酬谢。刘海粟返回新加坡时,特夫古柏还派了自己的私人秘书开吉克去迎接。开吉克先生也是一位外交能手,他一面代表英国远东大臣特夫古柏热情欢迎刘海粟返回新加坡,一面转达特夫古柏希望尽早见到刘海粟的意愿,以及大臣夫人想请刘海粟作一幅画的想法。刘海粟随即就说十分荣幸特夫古柏先生的盛情相邀,同时表示很高兴为大臣夫人作画。就这样,在中英外交官友好巧妙地穿梭联络下,中国艺术大师刘海粟与英国远东大臣之间的美术外交拉开了帷幕。

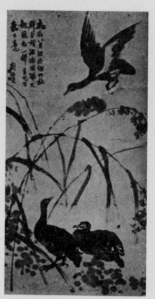

刘海粟中国画作品《芦雁》

图 1-23

2. 刘海粟的美术外交与英国远东大臣为刘海粟举办义赈画展助力。

为欢迎中国艺术大师刘海粟的来访,英国远东大臣特夫

古柏在新加坡的自家别墅里精心准备了茶会。别墅大厅里铺着红色地毯，会客厅正中悬挂着刘海粟为大臣夫人作的《苏、黄、米、蔡图》，刘海粟为特夫古柏画的四张画则挂在两旁，特夫古柏夫妇加上中外来宾共60多人，场面非常隆重，气氛十分热烈，营造出一派欢快的文化交流环境。

其实，特夫古柏先生以书画交流为话题，邀请新加坡各界宾客一起来欢迎刘海粟的真正目的是进行美术外交。茶会谈论的话题主要有两个：

一是围绕中国的文化艺术问题，宾主之间进行了亲切的交流。大臣夫人熟知宋代苏东坡的诗文书画，问及刘海粟所绘宋代苏、黄、米、蔡四大家中另外三家的诗文书画成就。特夫古柏则补充说他的夫人不仅爱好中国绘画，而且学习过中国的古琴，认为这种中国的乐器声音清澈悦耳、以简胜繁，为西方钢琴所不能及，进而与刘海粟谈起了中国的音乐与绘画关系的话题。

刘海粟向特夫古柏夫妇和在场的来宾介绍了苏、黄、米、蔡四大家的生平及艺术成就，又把音乐中的顿挫和中国画上的留白联系起来加以描述，将留白形象地比喻为音乐的"此时无声胜有声"，揭示中国水墨画的虚实关系，"使宾主都听得津津有味……华侨们脸上现出骄傲的神色，一些英国人对中国画表示很佩服，大臣夫人睁着蓝色的眼睛，振奋中带有几分惊愕"[37]。

[37] 柯文辉：《艺术大师刘海粟传》，山东美术出版社1988年出版，第260-261页。

二是刘海粟与特夫古柏借馈赠艺术作品的话题，言及刘海粟在新加坡的筹赈展，表达中英双方站在一条战线上，支持彼此的反法西斯侵略战争。

本文前述特夫古柏收到刘海粟送的四幅画作后即通过国民政府驻新加坡总领事高凌百付 4000 元新加坡叻币给刘海粟，但是刘海粟却没有收取。因此，趁这次刘海粟的应邀来访，特夫古柏先生对刘海粟说："在欧洲，对艺术家的劳动特别尊重，艺术作品是不能馈赠的，即使是至亲好友，也要付出代价，所以务必请您收下。"[38] 收到馈赠艺术品必须付款是欧洲流行的优良传统，特夫古柏说此番话的目的显然是表达对刘海粟的真诚友好和尊敬。刘海粟也顺着话题，回复特夫古柏说："中国人比欧洲人更看重艺术品，定出价格出售是为了支持抗战，救助伤兵灾民。平时，艺术品是无价之宝，可以赠给朋友，表示尊重和友谊，若定价出卖，反而不名贵了。我和侨胞们的祖国，跟您的祖国站在一条战线上，更不能收款了。"[39] 刘海粟的话语既真挚又饱含着美术外交的意味，重要的是表达了中国艺术家和中国同胞、中国政府与英国站在一起，支持英国反抗德意法西斯的战争。而英国远东大臣特夫古柏也做出了积极的回应，亲切地对刘海粟说："我决定邀请刘教授借市政厅开一次个人画展，为您举办的义赈事业助点微力。"[40]

英国政府高级官员公开提出在新加坡市政厅为刘海粟开

38　柯文辉：《艺术大师刘海粟传》，山东美术出版社1988年出版，第261页。

39　柯文辉：《艺术大师刘海粟传》，山东美术出版社1988年出版，第261页。

40　柯文辉：《艺术大师刘海粟传》，山东美术出版社1988年出版，第261页。

41　张秋生、李先进：《再论太平洋战争初期东南亚迅速沦陷的原因》，《东南亚纵横》2009年第6期，第69-74页。

42　[英]阿诺德·托因比：《第二次世界大战史大全——美国、英国和俄国：它们的合作和冲突 1941—1946年》，上海译文出版社1995年出版，第20页。

图 1-24 《前线日报》1941年8月21日刊登新闻《特夫古柏将赴巴达维亚与荷印商洽联系》

个人画展,支持其义卖筹赈,显然是以官方的行动向全世界宣示英国与中国站在一条战线上反抗日本法西斯侵略。因为1940年8月1日,日本外务大臣松冈洋右在就职后的演说中提出了建立"大东亚共荣圈"的口号,主张在军事上要把东南亚和西太平洋地区变成日本的殖民地,进而建立一个"自给自足"的经济体系;到1941年7月,日本趁法国败降,英国困守英伦三岛之际,强行进驻印度支那南部,迫使法国签订《日法共同防卫印度支那议定书》,控制了法属殖民地越南的西贡、金兰湾海军基地,将其变成实现"南进"计划的战略基地和后勤基地,亮出用武力夺取欧美在东南亚殖民地的战争企图[41]。此前英国政府和中国政府已经感到日本正准备进攻夺占东南亚英属殖民地和荷属殖民地,战争的阴霾笼罩着南洋诸岛。1940年11月,英国政府在新加坡设立远东司令部,开始准备应战。接着1941年4月,英国远东司令波普翰上将在新加坡两次召开有荷、澳、新、美等国代表参加的会议,制订了被称为"ADB"的协定,部署"要求集中在作为主要基地的新加坡,同时守住香港和菲律宾这两个前进基地,从这两处封锁和袭击日本"的战略[42]。

1941年6月,中国军事代表团到新加坡访问,同年8月,英国远东大臣特夫古柏赴荷属东印度和澳大利亚当局商洽联系,都是在做预防日本南下侵犯的准备(图1-24)。此时英国与中国已经站在一条战线上了,只是两国没有公开声明结盟反抗日本而已。在这样的情况下,特夫古柏果断决定

邀请刘海粟在新加坡市政厅开一次个人筹赈画展,并且派一名秘书协助刘海粟筹备,定于是年12月28日展出,表明了英国政府的立场,既同情中国的抗战和支持艺术家义展及民众的义捐,又借这个画展达到宣传英国已经开始战争动员准备和警告日本不要轻举妄动的目的。

可惜,特夫古柏为刘海粟主办的个人画展,因同年12月7日日本偷袭美国的珍珠港、太平洋战争爆发而未如期举行。但是,刘海粟通过与英国远东大臣特夫古柏的艺术文化互动交流,书写了中国抗日战争历史上美术外交的特殊一页;随后美国与中国、英国很快宣告结成世界反法西斯同盟,刘海粟及其他中国艺术家开展的美术外交活动,为密切世界反法西斯同盟国之间的沟通交流,增进反法西斯同盟国之间的相互支持,促进世界反法西斯战争的胜利,做出了重大的历史功绩。

三、未雨绸缪:国内慈善筹赈画展热身

常言道,机会总是留给有准备的人!实际上,刘海粟在赴南洋举办筹赈画展之前,就已经做过多次类似展览的热身和预演,提前做好了相应的准备。尤其是赴南洋所开赈款画展中的一些展品,就来自1939年其在国内主办的三次大型画展等。

43 《申报》1939年1月15日。
44 《上海救济难民儿童教养院鸣谢上海美专师生救济难民书画展览会刘海粟先生近作展览会捐款》(第三号),《申报》1939年2月26日。

图 1-25 刘海粟中国画作品《九溪十八洞》

图 1-26 刘海粟中国画作品《饮马图》

第一次是 1939 年 1 月 14 日，刘海粟近作展览会在上海南京路大新公司四楼画厅举行，出席开幕式的有《大陆报》记者 J.Ginabourg、《大美报》记者夏仁麟《字林报》记者及各国外宾等 200 余人，观众达 2000 余人。

这次展览会共有作品 149 幅，展场分中国画、油画两大部分布置：第一至第四室为中国画作品 129 件，大多数是刘海粟近十多年来所作，令人注目的有《寒山雪霁》、《黄山之松》、《九溪十八洞》（图 1-25）、《墨蟹》、《饮马图》（图 1-26）等以及在金笺上画的红梅；第五室陈列大幅油画 20 件，主要是刘海粟在青岛所作的一批崂山风景画和在上海所作的《四行仓库》等。《申报》新闻评论写道："风格略变、造诣愈深……那沈潜着的力量、内心的强毅、倔强不屈的精神，在我国美术史上划分一个非常重要的时代。"[43] 此次展览会门券收入国币 260 余元，与上海美专师生救济难民书画展览会的所得门券收入[44] 一起捐给了上海救济难民儿童教养院，作为救济难民建筑院舍的基金。

值得一提的是，这次刘海粟近作展览会中的主要出品，如《九溪十八洞》、《寒林》、《言子墓》、《饮马图》、《寒山雪霁》、《黄山之松》、《松鹰》、《啸虎》、《芦雁》、《墨蟹》等中国画，后来皆成为 1940 年 1 月 20 日在荷属东印度巴城举办"中国现代名画展览筹赈大会"的突出展品，并被印入《巴城现代中国名画展览筹赈大会特刊》（图 1-27）。另一需要特别叙述

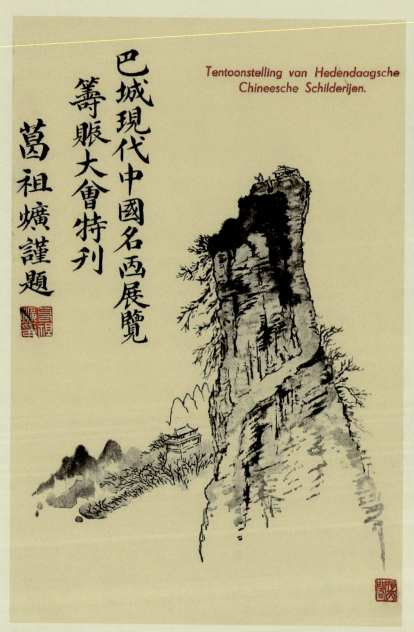

图 1-27 《巴城现代中国名画展览筹赈大会特刊》封面

的是，在展览会最后一天，钱新之、杜月笙在展场举办茶话会，上海军政要员均应邀参加，当场订购刘海粟的绘画作品达6000余国币。[45]

第二次是1939年1月25日至31日，上海美术专科学校师生为救济难民举办大型的书画展览会，展出地点选在上海南京路大新公司四楼，400多幅书画作品分五个展室陈列，上海美专著名美术家和学生，如刘海粟、王个簃、王济远、倪贻德、马公愚、刘狮、关良、姜丹书、吴芇之、俞剑华、汪声远等人均捐出作品参加展出。此次展览主题鲜明，入口处突出陈列《难民流亡图》《光明即在前头》等6件大幅油画，给予难民同胞以希望和人文关怀，郭鸿也发表评论写道：

> 这次美专的全体师生，为了帮助救济难胞而发动了一个大规模的书法展览会，会场是在南京路大新公司的四楼。当我一踏进那儿的时候，第一室几幅大的油画便把我吸引住了；两旁悬挂的四幅，是美专高年级同学合作的，标题为《出奔》《怅望》《流离》《死亡》，他们用粗壮的线条，阴郁的色调，写出了难胞内心的痛苦，那正是残暴的敌人罪恶的写照啊！正面挂着的两幅：一幅是关良氏的，最大的一幅便是刘狮氏的，在那幅大的画面中部绘着一对伫立着的丰满的男女背形，女的是半裸体，手里抱着一个小孩，男的却正用右手指着前面，我看了一看标题，是《光明即在前头》！

[45] 虎伯:《刘海粟南洋之行》《晶报》1939年12月15日。

是的，这正是中华民族光明的前夜啊，但是我们不应静悄悄地伫候着光明，我们应该奋斗！我们要从黑暗中突破那恶魔的夜翳，奋斗出明天的光明来。而艺人们对于这种题材的抓取，是值得我们敬佩的！ [46]

上海美专师生救济难民书画展览 7 天成绩颇丰，共收国币 1900 余元，加上刘海粟近作展览会的门票收入共 2170 余元，作为上海救济难民儿童教养院建筑院舍基金，帮助该院建筑难童院舍 3 幢，并赠《难民流亡图》等 6 幅巨型油画。上海救济难民儿童教养院董事长袁履登、院长陈济成和该院建筑委员会主任委员周邦俊、陆文韶等人在《申报》上发表《上海救济难民儿童教养院鸣谢上海美专师生救济难民书画展览会刘海粟先生近作展览会捐款》第三号公告，感谢刘海粟及上海美专师生，并详列具体捐画人及作品数目：

> 兹承周邦俊先生经募，上海美专师生救济难民书画展览会诸先生及美专校长刘海粟先生关怀灾童，慨将师生书画展览会所得国币一千九百零九元四角二分暨刘海粟先生近作展览会门券收入国币二百六十一元五角，两共国币二千一百七十元零九角二分正，悉数捐助本院为建筑院舍基金。油画《难民流亡图》六大幅亦蒙捐赠本院保藏，以为永久纪念。业于本月十九日一并函送并附捐画人名单一纸到院。具见该校师生暨各名作家热忱救难，弥深感佩！ [47]

[46] 郭鸿也：《美专师生救难书画展归来》，《申报》1939 年 1 月 28 日。
[47] 《上海救济难民儿童教养院鸣谢上海美专师生救济难民书画展览会刘海粟先生近作展览会捐款》（第三号），《申报》1939 年 2 月 26 日。
[48] 刘海粟：《不倦的园丁谢海燕》，山东美术出版社 1988 年出版，第 243 页。
[49] 刘海粟：《国画源流与派别》，《新闻报》1939 年 4 月 12 日，第 20 版。

图 1-28

《申报》1939年4月13日刊登《孤岛人士精神食粮：中国历代书画展览会》

第三次是为上海医师公会筹募伤兵医药费。医师公会负责人医生朱扬高、丁惠康找上海美术专科学校校长刘海粟，希望他为上海医师公会筹款，购置药品支援前线战士[48]。于是刘海粟与溥西园、吴湖帆、庞莱臣、张葱玉等众多书画收藏家决定联袂举办中国历代书画展会（图1-28）。刘海粟在《国画源流与派别》一文中说："中国历代书画展览会，为筹募医药救济经费，阐扬我国古代艺术，征求各收藏家珍藏，公开展览，门券所得，悉数交与上海医师公会，作为医药救济之用，展我先民遗迹，表现民族精神，意义莫大焉。"[49]

此展汇聚了50余个大收藏家，展出唐、宋、元、明、清历代书画珍品。其中有唐代虞世南书《千字文》、五代关仝的《重江叠嶂》、苏轼的《行书卷》、唐寅的《千岩万壑图》、八大山人的《芦雁图》、龚贤的《绿柳新蒲》、王石谷的《山水》等名家名作数百幅，另外还有民族英雄文天祥、史可法、黄道周、倪元璐、邓世昌、林则徐等人的书画，以鼓舞同胞们的爱国热情。展品共计334件，出品人包括：庞虚斋（庞莱臣）、刘海粟、吴湖帆、张葱玉、李拔可、溥西园、严振绪、潘博山、林尔卿、徐邦达、吴东迈、徐俊卿、王季铨、夏剑丞、徐欢波、丁惠康、陈蝶野、华绎之、黄仲明、虞澹涵、陆培知、姚虞琴、朱屺瞻、秦清曾、李仲干、李迦龙、彭恭甫、潘遽安、徐伟士、孙伯渊、王个簃、张昌伯、钱镜塘、张翔霄、姜丹书、陆抑非、张碧塄、孙邦瑞、潘静淑、赵友卿、朱靖侯、胡星严、吴彦臣、朱斐章、李锺杰、吴琴木、姚子

芬、孙煜峰、刘定之、周雨青、吴苐之、蝶巢主人、飞梦盦主、道艺室主等人。经多日精心筹备，1939年4月10日，展览在大新公司四楼隆重开幕。第二天《申报》以《历代书画展开幕盛况》为题，报道了此次展览的盛况：

> 沪上各大收藏家，为筹募医药救济经费起见，特联合发起举办中国历代书画展览会。经多日筹备后于昨日下午五时假座大新公司四楼开幕，开始展览。此次展览会实为沪上所空前未有，集历代各名家之精品，故参观者甚为拥挤。大新公司前，车水马龙，盛极一时。到有来宾虞洽卿、林康侯、颜惠卿、江一平、丁福休、薛笃弼暨各国领事西人等，共计数千人。开幕后，由颜惠卿大使致词，谓此次展览会实为难得，各收藏家能慷慨公开展阅，一破过去私览之旧习，热心救济，可钦可佩。再此次展览各品，集吾民族之光荣精神，吾中国有此光荣历史，民族解放前途，可操左券云云。林康侯继颜大使致词，最后由刘海粟致词，来宾即开始眺摩鉴赏。此次因作品众多而地方狭小，故不能全部公开，各作品自五代起，有唐宋元明清各代代表作。[50]

此次展览会自4月11日起，至25日止，共计15日。由于策展设计精心，发售门券每张一元，定期更换藏画展览，实行优待学生参观办法，使参观者既能捐助医药，又能观摩历

代名画，可谓一举多得，展览颇受欢迎，观众踊跃。肇平在《历代书画展观赏后书所感》一文中对观众的精神表现，是这样描述的：

> 我两次到该会观览，会场中都挤满了人。在这个吃饭不易的年头，大家愿意花钱，一方面固然是大家在艺术上不肯错过这样一个难得的可供欣赏和研究的机会；另一方面，我想根本便是捐助医药救护难胞的一念所推动，所以观众有这样的踊跃，这种仁爱互助的精神表现，扩而充之，又何事不成呢？[51]

这次展会至4月25日才结束，门票和捐款加起来收入国币近万元。《正报》以《中国历代书画展览会开幕 陈列历代名画三百六十余帧门券收入作为医药救济之用》为标题，刊发了有关新闻报道：

> 筹备月余之中国历代书画展览会，系由溥西园、刘海粟、吴湖帆等所发起，昨日（十日）举行预展，招待中外来宾及记者。定于今日（十一日）正式公开展览，门券收入，悉数交上海医师公会，作为医药救济之用。所陈列之名画，咸为大收藏家之珍品。[52]

不到3个月，刘海粟与上海美专、上海的书画收藏家一道连续举办了3场大型筹款书画展览会，几场画展都办得相

[50] 1939年4月11日《申报》。
[51] 肇平：《历代书画展观赏后书所感》，《申报》1939年4月24日。
[52] 《中国历代书画展览会开幕陈列历代名画三百六十余帧门券收入作为医药救济之用》，《正报》1939年4月11日1版。

当成功,引起海内外人士的瞩目。尤其是在"上海美专师生救济难民书画展览会"之后,谢海燕留学日本时的同窗好友、南洋荷属东印度华侨领袖范小石来沪[53],谢海燕陪同他来见刘海粟校长。范小石邀请刘海粟去南洋举办大型画展,义卖抗日,谢海燕力主成行[54]。后来刘海粟回忆说:"我在印尼、新加坡的画展都很成功,所得巨款一笔又一笔地由当地爱国华侨组织陆续汇贵阳中国红十字会支援抗战,这里面有海燕一份功绩。"[55]

时任交通银行董事长钱新之(1885—1958年)(图1-29)时常是刘海粟美术作品展览会的重要赞助人。除了1939年1月中旬为刘海粟近作展览会主办茶话会外,钱新之特意个人出钱,玉成了刘海粟赴南洋举行筹赈画展:

> 此次刘作南洋之行,亦为钱(钱新之)所推动。缘刘曾二度出国,足迹遍及欧美,均载誉而归。惟南洋群岛,尚未一到,而该处华侨中,素多爱好艺术之士,于刘大名,向慕已久。此次经钱新之数度接洽,可促成其事,并由钱个人,先垫旅费五千金汇沪。[56]

由此可见,刘海粟虽然没有到过南洋群岛,但是这一地区的华侨却"于刘大名,向慕已久",而中国的大银行家钱新之不但为刘海粟"数度接洽,可促成其事",确定了南洋之行举办筹赈画展具有"素多爱好艺术之士"的人文基础与天时、

- 53 · 张嘉言、陈汉初:《纪念谢海燕的四篇短文——与海燕同志相处时所受的教育和感受》,《美术与设计(南京艺术学院学报)》2003年第1期,第25页。
- 54 · 刘海粟在《不倦的园丁谢海燕》中说:"展览会结束不久,海燕陪同南洋华侨领袖人物小石来看我,约我去南洋举办大型画展,义卖抗日。"
- 55 · 刘海粟:《不倦的园丁谢海燕》,《美术与设计(南京艺术学院学报)》1988年第3期,第8页。
- 56 · 虎伯:《刘海粟南洋之行》,《晶报》1939年12月15日。

时任交通银行董事长钱新之

图1-29

地利的条件,并且个人垫资"旅费五千金",为刘海粟一帆风顺到南洋提供了充足的经费支持。

第二章

徐悲鸿在东南亚举办的抗战筹赈画展

面对日本帝国主义的疯狂侵略,徐悲鸿立志以艺术报国:"战士为国不怕牺牲,我徐悲鸿只能用自己的画笔去战斗了。"1938年7月,徐悲鸿由重庆出发经广西桂林、广东江门、中国香港到新加坡。随后在新加坡、印度、马来西亚等国进行了为期3年有余的访问和画展活动,为宣传中国抗战精神,传播中国文化艺术,筹赈支持国内抗战事业作出了贡献。

第一节

赴新加坡、马来西亚等地多次举办筹赈画展

为"尽其所能,贡献国家,尽国民一分子之义务"[1],徐悲鸿经中国香港去新加坡,举办抗战筹赈画展。

一、"为国家抗战尽责任":徐悲鸿在新加坡举办筹赈画展

图 2-1

徐悲鸿、黄孟圭、黄曼士等合影

1939年1月9日,徐悲鸿抵达新加坡,新加坡华人美术会和南洋美术专科学校特设茶会欢迎他的到来。徐悲鸿本是应泰戈尔之约途经新加坡去印度,但下船之后,即向记者宣布将在新加坡举办画展。他之所以临时选择在新加坡举办画展,就是为处于生死存亡关头的祖国筹赈,因为他知道新加坡的华人最集中,也最富有。他通过黄曼士(图2-1)、林谋盛等人的穿针引线,与这里的华人上层人物建立了密切友好的关系,他们皆以能为徐悲鸿举办筹赈画展出力为荣。星华筹赈会主席陈嘉庚决定以星华筹赈总会的名义举办徐悲鸿筹赈画展,随即成立以林文庆为主席的20多人的徐悲鸿画展筹委会,成员皆是新加坡的百万富翁。1939年2月13日,徐悲鸿列席了筹委会第一次会议,决定了举行画展的日期及参观、筹款办法,并成立了80多人的展览筹备工作委员会,其大多数成员是在上流社会中的少壮派华人。画展筹委会共分6个股,包括以林庆年为首的宣传股,以林汉河、林

[1] 《美的呼唤——纪念徐悲鸿诞辰100周年》,中国和平出版社1995年出版,第8页。

谋盛为首的总务股等,干事有黄曼士、林谋炎、张汝器、庄惠泉、符致逢等人。张汝器等人负责帮助把徐悲鸿的油画钉框、布置、运输,由黄曼士的家运到展览现场。布置股则由华人美术研究会的成员担任。其中黄曼士在新加坡社团中威望高,在他的推荐下,众人争相收藏徐悲鸿的作品。

就抗日战争时期中外美术交流和美术外交而言,徐悲鸿利用这次新加坡之行举办筹赈画展,使之成为抗战救国和中国与南洋诸国进行美术交流和美术外交的桥梁。主要表现为以下三方面:

1. 徐悲鸿决心用手中的画笔为抗战尽绵薄之力,临时改变了计划,先赴南洋举行筹赈画展。他说:"我自度微末,仅敢比于职分不重要之一兵卒,尽我所能,以期有所裨补于我们极度挣扎中之国家。我诚自知,无论流去我无量数的汗,总敌不得我们战士流的一滴血。但是我如不流出那些汗,我将更加难过。"[2] 1939年3月初,徐悲鸿在陈嘉庚等著名侨领组成的"星华筹赈会"预备会上说:"抗战一年来[3],忧国忧家,心绪纷乱,作品减少,希望能凭借画笔,为国家抗战尽责任。"[4] 可以说此段话尤其是"希望能凭借画笔,为国家抗战尽责任",直说出了徐悲鸿抗战救国的意志决心。

2. 为了赢得英国对中国抗战的关切和人道主义帮助,徐悲鸿利用筹赈画展加强了与新加坡海峡殖民地当局的互动

[2] 王震:《徐悲鸿艺术文集》,宁夏人民出版社1994年出版,第106页。

[3] 此处"抗战一年来"指1937年7月7日抗日战争全面爆发以来的1年多。

[4] 欧阳兴义:《徐悲鸿在南洋》,载《美的呼唤——纪念徐悲鸿诞辰100周年》第5-6页,中国和平出版社1995年出版。参见:傅宁军:《悲鸿:未被报告的报告》,见《中国作家·纪实版》2006年第6期,第66页。

图 2-2 新加坡《南洋商报晚版》刊载徐悲鸿画展

联系。新加坡《南洋商报晚版》以《中央大学艺术科徐悲鸿画展》(图2-2)为题刊载了徐悲鸿画展举办的新闻。

1939年3月14日下午4时,徐悲鸿画展在新加坡维多利亚纪念堂开幕。总督汤姆斯夫妇、国民政府驻新加坡总领事高凌百,以及林文庆博士夫妇、郑连德夫妇、林汉河、林金殿、曾纪辰、胡吕超、关楚联等社会名流100多人参加了画展开幕礼。新加坡总督与中国总领事等外交官和各国社会名流出席画展,说明这次在新加坡举办的筹赈画展,其美术交流和美术外交的意义是显而易见、一举两得的。

筹赈画展展出的100多幅作品绝大多数是徐悲鸿的绘画代表作,其中包括《田横五百士》《广西三杰》《徯我后》《箫声》(图2-3)、《远闻》《湖上》《琴课》《碧云寺》等38幅油画,《九方皋》《巴人汲水图》《群牛》《壮烈之回忆》《奔马》《德京旧梦》《狮》等89幅彩墨画,《阮君》《背转身来》《悸》《女范》等5幅粉画,《李宗仁像》《白崇禧像》《黄旭初像》《蒋梅笙像》《画龙飞去》等26幅素描以及徐悲鸿临摹约尔丹斯、普吕东、委拉斯开兹等在欧洲各大博物馆里的名画。因此可以说,这次在新加坡举办的筹赈画展,是徐悲鸿一生绝大多数精品荟萃一堂的集中展示。总督夫妇对徐悲鸿画的四蹄生风的水墨《奔马》赞不绝口。

新加坡海峡殖民地当局也对徐悲鸿来新加坡举行筹赈画

徐悲鸿《箫声》油画

图 2-3

展给予了积极的回应。画展开幕后第二天上午，新加坡辅政司的斯摩尔夫人举行家庭音乐会招待徐悲鸿，既是对徐悲鸿艺术的肯定，同时又吸引了人们的注意力，间接地起到了把徐悲鸿的筹赈画展推向高潮的作用。

3. 为配合筹赈工作顺利进行，画展主办方特地印发了筹赈券，在展览现场销售。筹赈券分为两种：一百元券送画一张，二百元券可指定送画或请画家另行创作。

作为一位已经在海内外有广泛影响的著名艺术家、美术教育家，徐悲鸿为宣传中国抗战和为抗战筹款，携自己在国内潜心创作的这批作品走出国门举办画展，其丰富多彩的时代精神内涵和多样的艺术表现形式，引起新加坡社会各界的高度关注，画展获得了新加坡华人的大力支持，展览还未开幕就筹得叻币2500元。陈嘉庚、陈延谦、李俊承、郭可济、郭新、陈之初、周永泉、林金殿、李金矿、杨绍舜、林建民、何光跃、庄惠泉等新加坡最负盛名的华人富翁，以及吾庐俱乐部、树胶公会、神农药房、星洲胶商研究社等商业组织纷纷认购画展的筹赈券。根据展品《田横五百士》等画引起的轰动情况，展览筹委会特将《田横五百士》拍摄成数百幅照片发售，有徐悲鸿签名的5元，没有签名的3元。另外还印晒了《九方皋》（图2-4）、《广西三杰》、《奔马》等几幅代表作的照片在展览会现场发售。前来参观者络绎不绝。

徐悲鸿筹赈画展现场发售的《九方皋》印晒照片

图 2-4

在星华筹赈会的推动下，前来参观徐悲鸿画展的新加坡市民非常踊跃，据当地报纸报道，到展览结束时，仅有60多万人口的新加坡就有3万多人次参观过徐悲鸿画展，这对新加坡来说绝对是空前的盛况。新加坡各报纷纷在醒目位置刊登画展的消息，并以大版篇幅刊登评介文章和出展作品。值得一提的是，《星洲日报》的副刊《晨星》上，以全版篇幅刊登徐悲鸿的《此去》、《北平纪游》（法国国立美术馆藏）等4幅画，以及黄曼士的《徐悲鸿先生略历》、银芬的《谈悲鸿的写实主义》、史记的《田横五百士》和郁达夫的《与悲鸿的再遇》等4篇文章。其中郁达夫在他的文章里写道：

悲鸿先生在广西住得久了，见了那些被敌机滥施轰炸后的无靠的寡妇孤儿，以及疆场上杀敌成仁的志士的遗族们，实在抱有着绝大的酸楚与同情，他的欲以艺术报国的苦心，一半也就是在这里；他的展览会所得的义捐金全部，或者将有效用地，用上这些地方去。……徐悲鸿的笔触沉着，色调和谐，轮廓匀称，是我们同时代的许多画家所不及……他的名字已经与世界各国的大画师共垂宇宙。他的成绩也最具体地摆在我们的面前，所以，不必要的奖誉和夸张，我在这里一概地略去，只提一提，他的国画，是如何地生动与逼真，画后的思想，又如何的深沉而有力，我想也就够了。画展至3月26日结束，卖画共得叻币一万五千三百九十八元九角五分，全部款项由星华筹赈会汇交广西，作为第五路军抗日阵亡将士遗孤抚养之用。[5]

画展期间，徐悲鸿提出自己作品10多天的展期太长，建议在最后3天加入中国近代名家任伯年、齐白石、居巢、高剑父、张大千和新加坡本地画家张汝器、林学大、庄有钊、徐君濂、陈宗瑶等的作品一起展览。其中任伯年的作品有76幅、齐白石的有100多幅，并在展览当天由林谋盛带领记者参观，将画展再一次推向高潮。

[5] 郁达夫：《与悲鸿再遇》，引自欧阳兴义：《徐悲鸿在南洋》，载《美的呼唤——纪念徐悲鸿诞辰100周年》第5-6页，中国和平出版社1995年6月出版。参见杨作清、王震：《徐悲鸿在南洋》，新疆人民出版社1992年出版，第21页。傅宁军：《悲鸿：未被报告的报告》，见《中国作家·纪实》2006年第6期，第66页。

二、徐悲鸿在新加坡展开的肖像画外交

如果说新加坡辅政司斯摩尔夫人举行家庭音乐会招待徐悲鸿,还不完全算作正式的中外美术交流和美术外交活动,那么英籍侨生公会出面,请徐悲鸿为新加坡总督汤姆斯画像,再赠送给新加坡市政府,则就是一个正式的美术外交活动(图2-5)。为此,1939年9月14日下午5时,新加坡当局在维多利亚纪念堂举行了隆重的悬挂典礼。海峡殖民地行政议员陈祀思主持了这一隆重的典礼,同时又代表当地华

图 2-5

徐悲鸿在其绘制的新加坡总督汤姆斯画像旁留影

人致辞,郑重地将该画像赠送给工务局。海峡殖民地工务局局长巴特利代表接受并作答谢词,100多名星洲政要及商界名人应邀出席了这一仪式,其中包括国民政府驻新领事高凌百,以及林文庆夫妇、宋旺相夫妇、林庆年、曾纪辰、林谋盛、陈延谦、李俊承等人。画像挂起之后,大家争相趋前观望这幅第一次由中国名画家所画的新加坡总督肖像画。就抗战时期中外美术交流和美术外交而言,徐悲鸿在新加坡为海峡殖民地总督汤姆斯作油画像最为著名。赠送画像仪式结束之后,汤姆斯总督专门致函答谢徐悲鸿,信中写道:

徐悲鸿先生鉴:
　　余愿热烈恭祝先生绘余油像杰作之成功。余觉该油画实为极佳之作,余尚谢先生绘余像时所予余之方便,并不使余忙碌期间,有何不便。余对先生之礼待,实深感谢忱。
　　此颂,近安。
　　　　　　　　　　　　　　　　　汤姆斯上

显而易见,徐悲鸿以自己的绘画艺术创作,成功地赢得了英国殖民政府最高层和英籍华人对中国抗战筹赈的支持。

值得一提的是,徐悲鸿写本创作的新加坡总督汤姆斯画像还引起了媒体的广泛关注。新加坡华人美术研究会主席徐君濂先生征得徐悲鸿的同意,最先将汤姆斯总督的油画像刊于

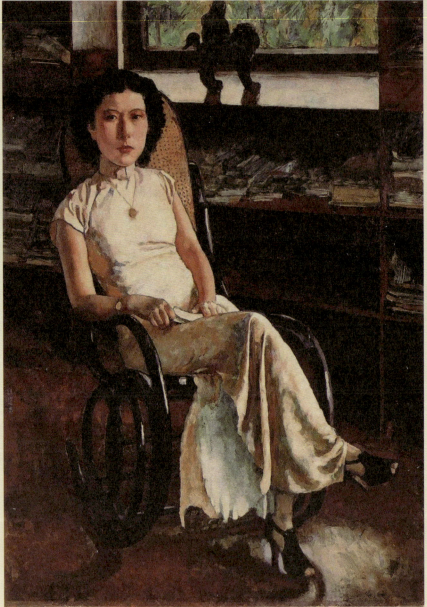

图 2-6

徐悲鸿《珍妮小姐》油画

[6]《艺术家园地：名画家徐悲鸿教授于去岁九月间携带大批作品由桂省去香港及新加坡两地举行画展……》，《良友》1939年第146期，第29页。

《星光画报》上，之后《星洲十年》也登载了这幅油画，中国的报刊画报也陆续刊登了这一消息。1939年《良友》画报第146期刊载这一图文新闻："最近徐氏在新埠应华侨士绅敦请为总督汤姆斯爵士制一肖像，以敦睦谊，因该总督对华侨颇称爱护之故，原画高97英寸，宽51英寸，完成后拟陈列当地维多利亚堂以志纪念，立画旁即系徐教授作画时所摄。"[6]

徐悲鸿在新加坡开展的另一美术外交活动，是应比利时驻新加坡副领事勃兰嘉之请，为副领事的女友绘制油画肖像。原来这位副领事先生邂逅的是一位粤籍华人舞女，洋名叫珍妮小姐。听闻和见识徐悲鸿的画展后，他盛情邀请徐悲鸿为他的这位华裔女友画一幅全身的油画像。为了塑造华裔珍妮小姐的娴淑优雅的生活品位，徐悲鸿将身穿白色长旗袍的珍妮小姐安置在藤制的摇背椅上，持书卷的手在扶手和翘起的大腿之间，通过从书房窗外射进来的强烈光线，把珍妮小姐苗条婀娜的迷人身材和温柔的表情展现出来（图2-6）。或许徐悲鸿知道这位珍妮小姐不仅有东方女性的温柔娴淑气质，而且还有爱国救国的民族情操，抗日战争爆发后她参与组织了工会筹款支援中国的抗战，这与徐悲鸿赴南洋筹赈抗战的目的是一致的。所以，徐悲鸿用心去深入描绘其人品气质和柔面义骨，神形兼备，画面艺术效果精美绝伦。显然，这幅作品取得了成功，摄影记者在勃兰嘉副领事寓所外宽阔的草坪上为徐悲鸿拍了照片留影，照片中徐悲鸿流露出的发自内心的喜悦表情说明了这一切（图2-7）。勃兰嘉副领事高

图2-7　徐悲鸿在其油画《珍妮小姐》旁留影

兴地支付了4万新币为答谢酬金。1939年7月6日，勃兰嘉特意为此画举办了一次盛大揭幕仪式，邀请艺术界人士前来观赏作品。除徐悲鸿外，出席者还有郁达夫、张汝器、黄曼士、谭云山、李葆真、徐君濂等人。

三、再创作一批抗战题材的作品筹赈

1939年10月，徐悲鸿在新加坡期间除了多次举办画展义卖以外，还创作了一批反映中国抗战题材的作品，积极动员广大爱国华侨以各种方式支持国内的抗日战争。有一天他在新加坡一个广场上看到了"中国救亡剧团"演出的《放下你的鞭子》，剧中的女主角香姐，由上海知名戏剧女星王莹饰演。该剧是著名的剧作家田汉根据歌德的一篇小说改编而成的独幕剧，后来被陈鲤庭改编成街头剧，以戏中戏的形式，讲述"九一八"事变后，东北沦陷区逃难入关的父女以在街头卖艺为生过着亡国奴的悲惨生活的故事。有一天，父女俩来到城中卖唱，女儿香姐因饥饿难熬，晕倒在地。老父急得举起皮鞭抽打香姐，催她继续卖唱，一名二十来岁的青年工人看不过，大声高呼"放下你的鞭子！"，并嚷着要教训老父。香姐及时制止，并诉说日本侵华、家乡沦陷、被迫流亡等的辛酸，激起台上青年及台下观众的抗日救国情绪。

王莹主演的街头剧《放下你的鞭子》深深感动了徐悲鸿，于是他以剧中香姐卖唱献艺情节，写生创作了油画《放下你

图 2-8　徐悲鸿《放下你的鞭子》油画

的鞭子》(图2-8)。画中抓住香姐飞舞红绸演唱的瞬间,表现了东北的沦陷给中国人民造成深重苦难。画中围看戏剧的群众扶老携少,衣衫褴褛,有着军服持枪的士兵,目光专注沉浸于剧情之中,作品将抗战时沦陷区人民的逃难生活状态及人民群众抗战的心态细腻刻画出来了。从徐悲鸿与香姐扮演者王莹在油画《放下你的鞭子》前的合照来看(图2-9),徐悲鸿以接近真人的比例入画,在画的左下角徐悲鸿还特意写下了"人人敬慕之女杰王莹"字样。此画在南洋侨界引起一场爱国抗日热潮,南洋华侨筹赈会以最快速度,将徐悲鸿油画《放下你的鞭子》印制明信片10万张,按两角、五角到一元不等的价格出售给广大民众,所得款项用以支援中国抗战。人们纷纷掏钱购买,一位华侨竟拿了一个金戒指来换10张《放下你的鞭子》明信片。[7]

图 2-9 徐悲鸿、王莹与油画《放下你的鞭子》合影

随后一个多月,徐悲鸿应印度著名诗翁泰戈尔的邀请,准备了600幅画,装了七八箱行李,准备起程赴印。陈延谦先生特在止园设宴,为这位结识近一年的画家、诗友饯别,黄孟圭、郁达夫出席作陪。

四、徐悲鸿奔走南洋再筹赈

1941年1月至8月,徐悲鸿从印度出发再度来到南洋,奔走于槟城、吉隆坡、怡保各大城市,举行筹赈画展,义卖作品。1941年2月8日至15日,徐悲鸿在马来西亚吉隆坡

的中华大会堂举办了题为"雪华筹赈会主办徐悲鸿先生画展助赈"画展。在这次助赈展览中，徐悲鸿捐出画作80幅义卖，共筹得叻币17 500，社会反响很大。

吉隆坡展览结束以后，徐悲鸿随即赶往霹雳州首府怡保，出席由霹华筹赈会主办的徐悲鸿个人画展。展览开幕式由国民政府驻吉隆坡领事主持，各界人士数百人参加。此次画展共展出徐悲鸿的绘画上百幅，分为西洋画和中国画两大类，参观者十分热情，购画者也非常踊跃，几天下来共筹得叻币9000余元。上述这些情况，加上1939年《良友》画报发表评论："名画家徐悲鸿教授于去岁九月间携带大批作品由桂省去香港及新加坡两地举行画展，已售画所得全部捐助国家，闻单就新加坡一地所得已超过4万余金，诚为艺术家在抗战期间之最大贡献。"[8] 也就是说，迄1941年徐悲鸿在南洋等地举行筹赈画展，已为抗战筹赈达国币80余万元[9]，《良友》杂志盛赞徐悲鸿"诚为艺术家在抗战期间之最大贡献"，可谓名副其实。

怡保画展结束后不久，徐悲鸿又来到马来西亚西北部素有"东方之珠"称号的槟城举办画展。展览由槟城筹赈会主办，3月29日至4月4日在惠安公会举行。画展开幕时，由国民政府驻槟城领事叶德明致开幕词。这次筹赈画展也十分成功，共筹得叻币1万余元。关于这几次筹赈画展，徐悲鸿在1941年5月的一封信中说："我在外并非偷安，我自去年年底返马来业，接连举行三次筹赈之展；二月在吉隆坡得叻币

[7] 徐悲鸿完成这幅画后，侨领黄孟圭特地为他的新作举行宴会，并赋诗："大师绘事惊中外，女杰冬梅艺绝优。驰骋文坛为祖国，今名岂止遍星洲？"为了保存这幅珍贵的油画，在日寇占领新加坡前夕，由华侨黄孟圭先生收藏。

[8] 《艺术家园地：名画家徐悲鸿教授于去岁九月间携带大批作品由桂省去香港及新加坡两地举行画展……》，《良友》1939年第146期，第29页。

[9] 《新民报》1942年6月24日。

一万七千八百五十六元；怡保尚未算清，大概一万余；槟城之展在四月初，亦未算清，但可知者已及一万二千余，合国币三十三万余。前年一万余叻币，尚未算在内。三展皆全部报效（祖国），吾个人旅费及运画之费皆自付。"[10] 可见，徐悲鸿在马来西亚展览筹得的经费，均由主办方寄回国内相关机构用作抗战之需，旅费及运画费全由其自己承担，其拳拳爱国抗战之心可想而知。

[10] 徐悲鸿：《奔腾尺幅间》，百花文艺出版社2000年出版，第292-293页。

徐悲鸿在往来南洋期间，正值第二次长沙会战，因忧心国运，创作了其名作《奔马》（图2-10）。其题画跋曰："辛巳八月十日第二次长沙会战，忧心如焚，或者仍有前次之结果之。企于望之。悲鸿时客槟城。"此间，徐悲鸿还作了《立马图》题赠南洋美术专科学校。

除了忙于开筹赈画展和创作外，徐悲鸿还与当地文化界、美术界的人士广泛接触，进行文化艺术的交流。他到吉隆坡女校主讲过"画家的派别"，指导过巴城《时报》美术部主任李曼峰等青年画家，同时还传授创作经验。甚至连槟城艺术协会，也是在徐悲鸿的倡议下成立的。徐悲鸿当年为该会所题写的会名，至今仍然在使用。

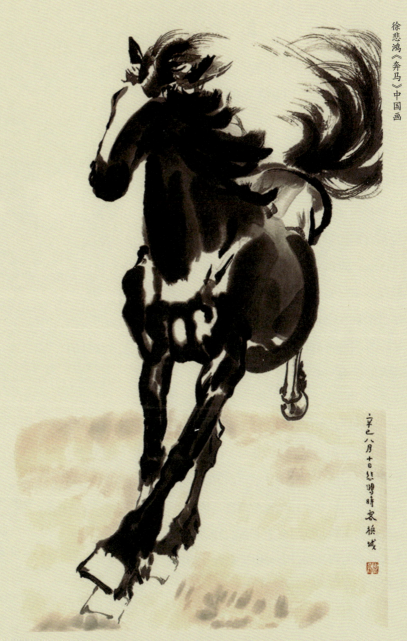

徐悲鸿《奔马》中国画

图 2-10

第二节

增进中印两国的友谊：徐悲鸿在印度的展览及创作活动

1939年12月中旬，印度文豪泰戈尔（1861—1941）（图2-11）委托中印学会和印度国际大学中国学院院长谭云山教授邀请徐悲鸿赴印度国际大学讲学。距离印度西孟加拉邦首府加尔各答160千米处有一个名叫圣地尼克坦（Santiniketan，即和平乡）的小镇，泰戈尔获得诺贝尔文学奖之后，经过多年努力于1921年在这里创建了印度国际大学。泰戈尔憎恨日本侵略中国，"在这次中日战争之初，即和日本作家山本实彦笔战。他的正义感实足以继承真正东方精神的伟大的灵魂"。[11]

徐悲鸿《诗翁泰戈尔》炭笔素描

图2-11

徐悲鸿是中印学会监察委员，他这次来印度肩负增进中印两国友谊和文化交流的使命。印度学者巴宙说："是以美术的展览、观摩，藉以增进中印两国的亲爱友谊和提高人们对艺术兴趣的程度。其次就是画喜马拉雅山、泰戈尔翁、甘地先生们的像和印度历史上著名的胜迹等。而另一个目的，据个人的揣测则是欲以卖画所得捐款予中国以帮助抗战。"[12] 由此可见，徐悲鸿应邀访问印度，至少有三大目的和任务。

11. 张元洁：《泰戈尔与徐悲鸿》，《申报》1940年4月13日。
12. 巴宙：《海外一孤鸿——徐悲鸿在印度的一年》，《宇宙风（乙刊）》1940年第34期，第19-23页。
13. 徐悲鸿：《我在印度：印度诗圣泰戈尔在私邸书斋中招待中国名画家徐悲鸿教授》，《良友》1940第152期，第21页。
14. 见《申报》1940年4月13日刊。

一、作为"中国文化之使者"的徐悲鸿

1939年底,徐悲鸿应泰戈尔邀请从新加坡转赴印度,受到热烈欢迎。12月14日下午3时,在秋高气爽之圣地尼克坦,徐悲鸿身着深青粗布铜纽大袖长袍,在谭云山教授及其夫人的陪同下步出中国学院,印度国际大学校长先生驱车相迎,同抵美术学院。该院院长、画家南答拉·波司(Nantalal Bose)等人在户外除履迎接徐悲鸿进入会客大厅,共拜会举世尊为圣人的诗翁泰戈尔。年届79的诗翁泰戈尔须发全白,面容慈祥,笑语迎客,"能泯灭见者一切贪鄙之念"[13]。诗翁泰戈尔在圣地尼克坦私邸中,为徐悲鸿举行盛大欢迎会,[14] 国际大学研究院院长、大学校长、秘书长、著名教授及夫人共一百多人出席。徐悲鸿与谭云山等人并坐于泰戈尔座椅两旁,其他来宾皆席地而坐,欣然合影(图2-12)。接着泰戈

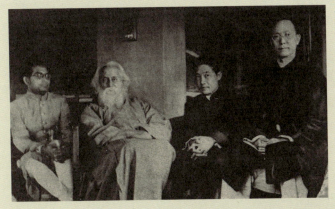

图 2-12 徐悲鸿与泰戈尔等人合影

尔致热情洋溢的欢迎辞，称赞"悲鸿为沟通文化艺术之使者，历述中印文化沟通之重要，并赞东方文化之精神，与欧洲之缺乏此种精神，以演成无穷尽之屠杀，故东方人实负有重大任务，以其精神拯救世界"。[15] 徐悲鸿在答词中说：

> 中印两大民族之关系，一向基于非功利及互助精神。由传统的方式来说，凡来往的人，应当带些东西来，还应当带些东西去。往古大哲，可不必举，即我们的谭云山教授，便是一个好榜样。但在印度高深博大之文化上，当然他需要人家的东西甚少。所以我个人的希望，乃想带些东西回去的。我虽能力浅薄，但不敢自懒，永愿为真理努力。[16]

泰戈尔与徐悲鸿热情洋溢的相互致辞，都表达了中印两国学者对彼此文化的尊敬、沟通交流和学习借鉴的愿望，同时也表达了对侵略战争的憎恶。

在为徐悲鸿举行了欢迎仪式之后，诗翁泰戈尔引领徐悲鸿观赏印度美术展览会杰作。据徐悲鸿《我在印度：印度诗圣泰戈尔在私邸书斋中招待中国名画家徐悲鸿教授》一文记叙，展览会陈列大小画作百余幅，主要包括三大方面的展品：一是从两千年前 Aganta（安强答）壁画摹本起，至近代民间画匠之作皆备，令人观览后，得一整个印度绘画概念；二是诗翁泰戈尔之侄、印度现代大画家阿班尼衲萝·泰戈尔（Dr.

[15] 徐悲鸿：《我在印度：印度诗圣泰戈尔在私邸书斋中招待中国名画家徐悲鸿教授》，《良友》1940年第152期，第21页。另见徐悲鸿：《我自觉不胜惶之欢迎》，参见：杨作清、王震：《徐悲鸿在南洋》，新疆人民出版社1992年出版，第113页。

[16] 徐悲鸿：《我在印度：印度诗圣泰戈尔在私邸书斋中招待中国名画家徐悲鸿教授》，《良友》1940年第152期，第21页。

[17] 徐悲鸿：《我在印度：印度诗圣泰戈尔在私邸书斋中招待中国名画家徐悲鸿教授》，《良友》1940年第152期，第21页。

Abanindranath Tagore）及南达拉尔·博斯（Nandalal Bose）二人的多种精品，徐悲鸿认为"印度近世大画家，如泰戈尔、博斯之作品，专重意境，幽逸深邃，如写黄昏，如月夜，皆能圆满成功"[17]；三是加尔各答国立美术学校校长及全体教授与历届高才生作品。显而易见，泰戈尔为徐悲鸿访印做好了充分的准备。

1939年12月20日，徐悲鸿在印度国际大学艺术学院隆重举行访印后的第一次画展。展览选择开幕的这一天恰好是国际大学成立第十九周年纪念日，有近千人参观了展览。泰戈尔主持了展览开幕式并致热情洋溢的欢迎辞，他在欢迎辞中热情地说：

> 吾人欢迎足下，为中国文化之使者，君携来印度与吾人者则为精神上之同情，该礼品于无数世纪前已与我辈之祖先间发生联系矣。中国与印度共同分享过大文艺复兴之朝暾，即使今日政治上之沧桑，而其铭感难忘同志之光尚遗存无恙。
> 真实文明之再生，不来自紧紧追逐于离间与毁灭之权力，而来自内在心灵之表现；如斯之表现，博大而常新，使在人类之大冒险中而亲友善邻。
> 吾人于圣地尼克坦努力维持内在精神之了解，而共工作之完整则导之以理想与服务人类相系结，我人相信此殆亚洲贡献与文明者也。

图 2-13 徐悲鸿《巴人汲水图》中国画

图 2-14　徐悲鸿《九方皋》中国画

足下行以艺术之景象予我人，并予以真理灵敏之吁请，则其将战胜惨绝人寰之环境必无可疑。足下之来游此，将增益我们之力量，使我们之从事底于完成。我以无限愉快，期待于我们之邻邦间有极浓厚亲睦之纪元到来，并以东方历史上之事实为依据，则其必能救我人全体于近顷之黑暗也。[18]

这次展品种类包括油画、国画、水粉画和素描，共计数900余幅，是徐悲鸿当时最隆重最大型的一次展览。西画方面的大型作品有《田横五百士》和《广西三杰》；国画中有徐悲鸿擅长且最喜欢画的马、猫、鸡、鹅、牛、小雀、人物等作品，其中大型作品有《巴人汲水图》（图2-13）与《九方皋》（图2-14）等。展览期间，印度最具权威性的英文杂

18 · 巴宙：《海外一孤鸿——徐悲鸿在印度的一年》，《宇宙风（乙刊）》1940年第34期，第19-23页。

志《现代评论》(Modern Review)刊载了徐悲鸿的图画和赞颂徐悲鸿艺术的评论，当地的主要报纸也纷纷刊登展览的消息、文章和作品，"印度国际大学季刊第五卷第四期更破天荒的刊登他的杰作"[19]。

1940年2月17日，印度圣雄甘地到圣地尼克坦访问，泰戈尔将徐悲鸿介绍给甘地，并建议举办悲鸿画展，得到甘地的允诺。随即徐悲鸿先后在圣地尼克坦和加尔各答两地举行旅印的第二次画展。在加尔各答举办的画展是借印度东方美术社（The Indian Society of Oriental Art）为会场。展出的绘画作品共200多幅，并印有精美的画展图录。在图录的第一页，是泰戈尔亲自为画展撰写的一篇序言。序曰：

> 美丽的语言是人类共同的语言，而其音调毕竟是多种多样的。中国艺术大师徐悲鸿在有韵律的线条和色彩中，为我们提供一个在记忆中已消失的远古景象，而无损于他经验里所具有的地方色彩和独特风格。
> 我欢迎这次徐悲鸿绘画展览，我尽情地欣赏了这些绘画，我确信我们的艺术爱好者将从这些绘画中得到丰富的灵感。[20]

泰戈尔的序言不但盛赞了徐悲鸿的绘画艺术，而且和盘托出了徐悲鸿绘画展览对于中印美术交流的意义。巴宙说："此次画展的结果，在印度的美术界与文化界，几乎无人不知

[19] 巴宙：《海外一孤鸿——徐悲鸿在印度的一年》，《宇宙风(乙刊)》1940年第34期，第19-23页。

[20] 廖静文：《徐悲鸿传——我的回忆》，中国青年出版社2010年出版，第112-143页。

[21] 巴宙：《海外一孤鸿——徐悲鸿在印度的一年》，《宇宙风乙刊》1940年第34期，第19-23页。

图 2-15 《宇宙风(乙刊)》1940年第34期刊载《徐悲鸿氏旅印作品》

道徐先生了。个人相信那对于宣传中国的文化与美术,联结中印人民的感情,他是收效最快和最有希望的一个了。"[21] 从泰戈尔的序言中可以看到,徐悲鸿到印度来举办绘画展览,不但宣传了中国的文化与美术,起到了"沟通文化艺术之使者"的作用,而且还"联结中印人民的感情"(图 2-15)。其后徐悲鸿在印度大吉岭(Darjeeling)的写生和创作,更进一步加深了中印两国人民的友谊和印度对中国抗日战争的了解。

二、通过写生、创作促进中印美术文化的交流

徐悲鸿将这两次个人画展所筹到的画款全部寄回中国,赈济难民。同年3月,徐悲鸿回到圣地尼克坦印度国际大学,为创作《愚公移山》巨幅画稿收集人物形象素材,人物形象多以该校学生为模特儿,足足准备了一个月。此间印度国际大学学生都非常乐意做他的模特儿,尤其是有一位大腹便便的厨师,名叫拉甲枯马尔·提亚(RajaKumar Tya),为徐悲鸿创作《愚公移山》的人物写生形象素材(图 2-16)。这个厨师的出现帮助徐悲鸿创作出了不少的好画稿,如《印度的鲁智深》(图 2-17)、《印度男人侧面像》等。待到《愚公移山》的草稿快要完成时,因天气比较热,为了创作方便,徐悲鸿决定到印度大吉岭,一方面画喜马拉雅山,另一方面继续完成他的《愚公移山》创作。在大吉岭,夜里徐悲鸿住在友人丘君家里,白天则在一印度友人家里作画。

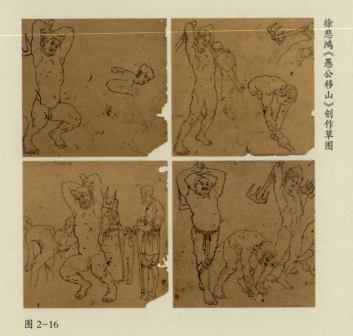

徐悲鸿《愚公移山》创作草图

图 2-16

徐悲鸿《印度的鲁智深》

图 2-17

在大吉岭小住的三个月期间,徐悲鸿到过大吉岭附近的楷林蹦(Kalimpong)为诗翁泰戈尔八十岁生日祝寿,参观了锡金的首都,并到商达甫(Sandukphu)去看了世界上最高的珠穆朗玛峰,画了许多画。首先,他在大吉岭附近的乔戈里峰,写生过十多次。他还攀登喜马拉雅山写生,创作了《喜马拉雅山之林》《喜马拉雅山之晨雾》《喜马拉雅山》(图2-18)等油画(皆徐悲鸿纪念馆藏)和系列水墨画《喜马拉雅山》(徐悲鸿纪念馆藏),并作《喜马拉雅山行杂诗》数首,其中一首诗云:

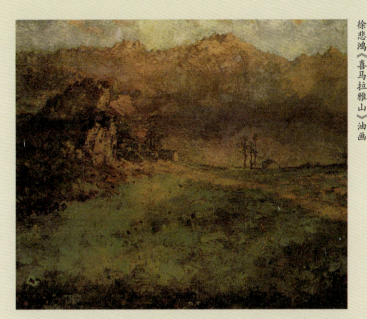

徐悲鸿《喜马拉雅山》油画

图 2-18

花上九霄花愈浓,四围山尽白云封。向来惯识悠悠态,昧其滋噓造化功。[22]

另一首诗云:

几折峰峦自往还,往还总在翠云间。白云回护山中树,不管人来要看山。[23]

在大吉岭,班加罗尔(Bangalore)的总督大人也来请

[22] 巴宙:《海外一孤鸿——徐悲鸿在印度的一年》,《宇宙风(乙刊)》1940年第34期,第19-23页。

[23] 巴宙:《海外一孤鸿——徐悲鸿在印度的一年》,《宇宙风(乙刊)》1940年第34期,第19-23页。

徐悲鸿替她的公子画像；另外，徐悲鸿还应印度枯乞皮哈尔（CoochBehar，现译为"库奇比哈尔"）州（印度班加罗尔省的一小王国）的太后要求，用中国画法为其画像（图2-19）；1940年4月，徐悲鸿在印度大吉岭，得知国内鄂北大捷消息，按捺不住内心的激动连夜创作大幅国画《群马》（徐悲鸿纪念馆藏）（图2-20），在图中左上侧自题曰"昔有狂人为诗云：一得从千虑，狂愚辄自夸。以为真不恶，古人莫之加"，借这幅奔马图，抒发自己内心对胜利的欣喜之意和满怀对国家、民族的希望之情。1940年8月，徐悲鸿在喜马拉雅山下的大吉岭开始创作水墨画《愚公移山》（图2-21）。《愚公移山》是中国人民喜爱的一则寓言故事。它教导人们，只要有坚强的毅力，持之以恒，最终就能战胜一切困难。当时，正是中国抗日战争最艰苦的年代，徐悲鸿坚信，只要中国人民以愚公移山的精神坚持长期艰苦抗战，就一定能够打败日本帝国主义，搬掉压在中国人民身上的两座大山——帝国主义和封建主义。徐悲鸿怀着这样的坚定信念，又创作完成了《愚公移山》油画稿（图2-22）。

在大吉岭，徐悲鸿还应泰戈尔翁的请求，在泰戈尔接受牛津大学荣誉博士学位的那一天，展览了他在大吉岭山上的近作，包括在那儿画的多幅有关喜马拉雅山峰、马和人物形象的画作等。

回到印度国际大学后，徐悲鸿还绘制了油画《印度国际

徐悲鸿《枯乞皮哈尔太后像》

图 2-19

图 2-20 徐悲鸿《群马》中国画

图 2-21

徐悲鸿《愚公移山》中国画

图 2-22

徐悲鸿《愚公移山》油画

徐悲鸿《印度风景》油画

图 2-23

大厦一角》《印度风景》(图 2-23)和《少妇像》等,国画《树上猫图》《猫图》《木棉花》(图 2-24)、《三马图》、《鸳》和《紫荆花》(图 2-25)等一系列作品。

三、中印大师与大师之间的文化艺术交流

值得一提的是,徐悲鸿通过这次访印参观印度画展和多次举办画展,不但加深了中印美术的交流,而且通过写生、创作诗翁泰戈尔肖像和甘地肖像,与泰戈尔、甘地建立了极深的友谊。徐悲鸿初见泰戈尔的印象是"全印人及欧人之来见

图 2-24　徐悲鸿《木棉花》中国画

图 2-25　徐悲鸿《紫荆花》中国画

者，皆称之为世尊 Gurudeva（古鲁德阀），是日御广长大袖之黑衣，戴黑帽，略如吾藏画中任伯年所写之白乐天，容色皎白光润，鹤发童颜，所谓'汝阳让帝子，眉宇真天人'者，吾必写之，并象其为摩诘，以毕吾愿也"[24]。把泰戈尔视为当代印度的"摩诘"，发誓"吾必写之"。因此徐悲鸿画了油画《泰戈尔像》、中国画《泰戈尔像》、速写《泰戈尔像》和素描《泰戈尔在书斋中工作》（图2-26）等一系列作品，展现了泰戈尔文学生活中的多个形象。《宇宙风（乙刊）》1940年第34期刊登的徐悲鸿旅印时为泰戈尔画的速写头像（1940年1月21日晨速写），与素描《泰戈尔诗翁于其书斋中》、《泰戈尔在书斋中工作》等写生作品，成了徐悲鸿1940年2月创作中国画《沉吟》（图2-27）灵感的素材。

图 2-26

图 2-27

《天津民国日报画刊》1946年第47期刊载此幅画时写道："二十九年二月为翁写此像，即以当地之檬果树为背景，小鸟栖鸣，助长诗意。"（图2-28）与此同时，泰戈尔向圣雄甘地引见了徐悲鸿，从而使徐悲鸿有机缘为甘地画像（图2-29），与甘地建立了深厚的交谊。甘地为了酬谢徐悲鸿，以自己用土法织成的花布一方相赠。而徐悲鸿则从这位印度民族解放运动的领导人、印度国民大会党领袖、印度独立之神的身上，似乎看到了中国战国时期寓言故事人物愚公的形象。于是从1940年8月24日起，徐悲鸿开始绘制《愚公移山》，到11月时，他先后完成巨幅设色中国画《愚公移山》与两幅同名油画的创作。

图 2-28

徐悲鸿《圣雄甘地像》速写

图 2-29

徐悲鸿《泰戈尔头像》速写

图 2-30

24. 徐悲鸿:《我在印度:印度诗圣泰戈尔在私邸书斋中招待中国名画家徐悲鸿教授》,《良友》1940年第152期,第21页。
25. 张安治:《一代画师——忆吾师徐悲鸿在桂林》,载《文史通讯》1981年第3期。
26. 廖静文:《徐悲鸿传》,中国青年出版社2016年出版,第186页。

关于这一切,徐悲鸿的学生张安治回忆说:"在印度时,他不仅画了泰戈尔像(图2-30)和喜马拉雅山的雪峰,还从印度民间搜集素材,进行大幅国画《愚公移山》的创作,表现抗战决心和不得胜利决不罢休的气概。我们曾陆续收到他寄回来的画展目录、国画及素描的泰戈尔像,还有他和这位大诗人的合影等。对他的活动成就,我们十分敬佩,受到了鼓舞。"[25]

徐悲鸿访印为中印美术交流所做的另一件大事,就是为泰戈尔先生选画。1940年11月,徐悲鸿结束了访印的行程,回到圣地尼克坦向泰戈尔先生辞行。当时正值泰戈尔先生大病稍愈,他听徐悲鸿说要离开印度了,吃力地欠起身子说:"我希望你行前,能为我选画。"于是,徐悲鸿与印度国际大学美术学院院长南达拉尔·博斯先生用了整整两天时间,将泰戈尔先生的两千余幅作品一一检视,挑选出精品三百余幅,最精者七十余幅,交印度国际大学出版。值得一提的是,泰戈尔先生六十余岁才开始作画,到八十岁时,已作了两千余幅画。他的西洋画种类多种多样,有油画、水彩画、水粉画、铅笔画、粉笔画,此外也用中国和日本的墨作画,他的绘画作品曾在巴黎、伦敦、莫斯科等地展览,为世人所称赞。泰戈尔先生对徐悲鸿为他选画十分满意,"那深邃的眼睛里泛起了温和的微笑"[26]。

在印度期间,无论是在公开场合的谈话、艺术演讲中,还

是在私人之间的交往中，徐悲鸿充分利用各种机会介绍中国的抗日救国斗争，借以广泛地争取印度人民对中国人民抵御日本侵略的同情和支持。

四、对徐悲鸿筹赈画展之评价

对1939年至1942年间徐悲鸿在东南亚筹赈画展所得款项全部捐献给国内抗战事业的事迹，国内有诸多媒体报道，如《良友》画报以醒目的标题《徐悲鸿筹赈画展出品》，用一整版刊出了徐悲鸿的油画、中国画代表作，并对其在南洋举办筹赈画展情况进行了扼要的介绍（图2-31）。又有《申报》1941年5月13日刊发署名"洁"的《徐悲鸿在南洋》一文，指出：

> 徐教授便在新嘉（加）坡、加尔各答等地，连续举行四次画展，将售画全部收入五十余万元，悉数捐助难民。华侨的热心祖国早为人所知，这次徐教授在南洋所办各届画展，莫不大获成功，其最显著一点，乃是"涓滴归公"。莫怪侨胞大受感动，大家踊跃输将了！那些展览会是：
>
> 廿八年三月在新嘉（加）坡举行画展，收入一万三千七百叻币，合国币十二万元余。
>
> 卅年二月在吉隆坡举行画展，收入一万七千八百叻币，合国币十五万元余。

图 2-31 《徐悲鸿筹赈画展出品》,刊于《良友》1941年第166期

卅年三月在怡保城举行画展，收入叻币一万，合国币八万余元。

卅年四月在槟榔屿举行画展，收入一万二千叻币，合国币十万元余。

以上四次画展，全部收入几达国币五十万元，开了全国画家个人画展收入之空前纪录。此次所以获得如此成绩者，显然一因徐教授的湛深的艺术，早为各界人士所敬仰；二因侨胞热心爱国，踊跃输将；三因徐教授坚持将全部收入悉作难民捐，而其私人旅费、生活费、各画之裱工等，均由徐教授私人筹措。这种精神，造成了中国艺坛上独特的光辉。

后来1942年6月24日《新民报》也报道：

名画家徐悲鸿，离渝四载，奔走南洋一带，举行图画募款劳军，为数达八十万，均已捐献国家。……据徐氏语记者：个人虽不能执干戈与敌交战，而已决心用其笔墨筹金报国，并定日举行个人画展。俾达百万元献金。

吴作人也在《徐悲鸿先生生平》一文中指出：

正在1938年，著名的印度大诗人泰戈尔邀请他去印度（图2-32），十月里他携带了大批作品离开重

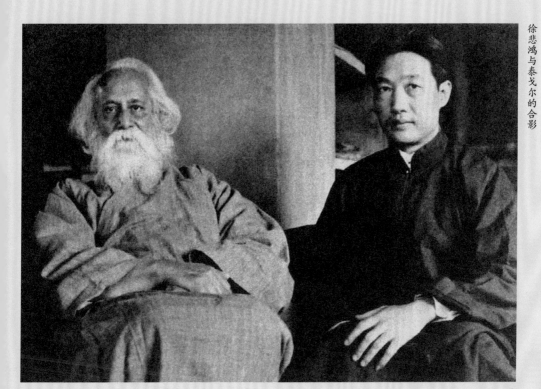

图 2-32　徐悲鸿与泰戈尔的合影

庆，一路在香港、新加坡、吉隆坡、槟榔屿等地开筹赈展览会，南洋各地热爱祖国的侨胞，对徐先生筹赈画展给予了热情的支持。在1939年到1942年之间，徐先生将历次筹赈画展所得都全部捐献，总额将近十万美金……都捐献祖国以救济难民。[27]

从1938年底到1942年5月，徐悲鸿在南洋各地举办了多次筹赈画展，把画展所得款项无私地捐给祖国以救济难民。他说："身居后方者，无论如何努力，总比不上前方将士兵器悬殊无间寒暑之苦战。出钱者，无论数量如何之大，必不能比得为民族而牺牲性命者之贡献。"1942年夏天，徐悲鸿回到重庆。《时事新报》刊有徐悲鸿回国后的一则消息："名画家徐悲鸿应中央文化运动委员会之请，拟于日内在'文化会堂'作'中印文化之学术'演讲，其内容将偏重印度之美术。"[28] 可见，徐悲鸿还起着中印美术与文化的双向交流桥梁作用。

徐悲鸿历时4年在东南亚进行筹赈，不辞辛劳游访南洋各地举办画展，到喜马拉雅山写生（图2-33），传播了中华民族优秀的文化艺术，推动了中外文化艺术交流和美术外交，同时募集了大量资金支持国内抗战。他用艺术的方式向世界传达中国人民抗战到底的信念和决心，表现了中国艺术家深厚的爱国情怀和高扬的国际主义精神，受到国内外广泛赞誉。

[27] 吴作人：《徐悲鸿先生生平》，美术编辑委员会编《中国美术》，人民美术出版社1979年6月出版，第3-4页。
[28] 《美的呼唤——纪念徐悲鸿诞辰100周年》，中国和平出版社1995年出版，第5页。

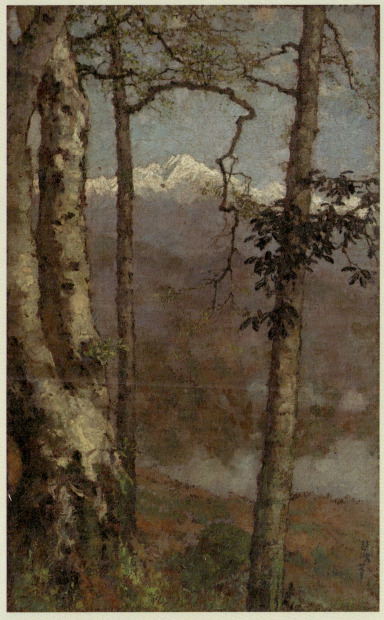

徐悲鸿《喜马拉雅山之林》油画

图 2-33

· 第 三 章 ·

张善孖的抗日筹赈画展及其美术外交

全面抗日战争时期,抗战筹赈画展活动风起云涌。例如,为捐款献机活动而举办的梁又铭先生航空艺术展览大会,徐悲鸿、陈之佛、张大千、张书旂、赵望云、黄君璧、谢稚柳等画家参加的中国文艺社在重庆主办募款的"劳军美术展览

会",高剑父发动弟子们参加的香港华人援助前方抗日战士的书画义卖,张大千、晏济元联合抗日募捐画展,董寿平抗战募捐画展……所得款项均献给抗战将士。此外,桂林紫金艺社和广西美术会联办的"济难募捐美展"共展出书画、金石、木刻等作品200多件,纯收入500多元,均悉数上交救济难胞。不过,其中也有不少打着义卖献金的幌子,发国难财的投机分子趁机渔利。当然这种人毕竟属少数,并不是真正有民族气节的美术家所为。

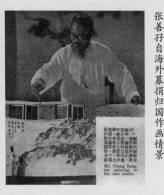

图 3-1

张善孖自海外募捐归国作画情景

在募捐画展的浪潮中,论贡献首推著名中国画家张善孖(1882—1940,也称张善子)的抗日宣传画(图3-1)及其筹赈画展。张善孖早年在日本学习时加入同盟会,追随孙中山,为创建中华民国立下汗马功劳。1926年,他不满官场上的权力之争和互相倾轧,假借侍奉老母为名退出政界,隐居上海潜心绘画。张善孖以画虎饮誉画界。1932年,他与家人偕八弟张大千隐居苏州网师园(图3-2),专门豢养一只老虎于家中朝夕揣摩,朝夕相对写生,对虎的神情动态了然于胸,然后让它跃然纸上,著名学者曾农髯因此赠其雅号"虎痴"(图3-3、图3-4)。当时诗人杨云史写诗称赞他的作品道:"画虎先从养虎看,张髯意态托毫端。点睛掷笔纸飞去,月黑风高草木寒。"1936年,日本的侵华行径日益嚣张,张善孖遂操起画笔为辛亥革命先烈喻培伦、刘静庵、王汉等人造像,以激励民众的爱国热情。这一年他与张大千合作《天保九如》图,意在唤起国人警惕日本军国主义侵略扩张的野心。

张善孖全家

图 3-2

"虎痴"张善孖、张大千兄弟

图 3-3

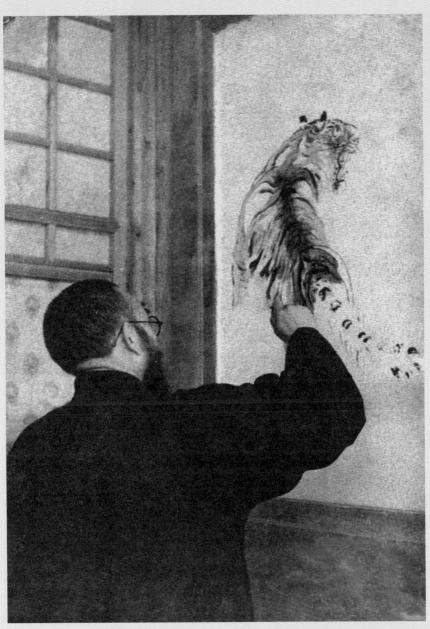

「虎痴」张善孖画虎

图 3—4

第一节

救国家于危亡

1937年7月7日全面抗战爆发后,张善孖无比悲愤地说:"丈夫值此机会,应国而忘家。……以今日第一事,为救国家于危亡。"他忘我地进行抗日宣传创作活动,声言:"今将以吾画笔,写出吾之忠愤,来鼓荡志士,为海内艺苑同人倡!"[1] 从此,张善孖创作了大量以抗战为主题的中国画。

一、张善孖的抗战绘画:中国怒吼了!

当南京被日军轰炸时,张善孖深感愤慨。他认为抗战时必须提倡气节,故在从南京撤退到汉口的途中,创作了文天祥的《正气歌》画14帧;又取忠孝节义,创作了忠孝节义四维图。《忠》图画两匹马,图上题写:"汉家和议定,骄马向天嘶。何日从飞将?联翩塞上肥。"《孝》图画三只羊,题诗:"洁白孝子心,晨羞宜可献。嗟哉转蓬人,春晖负衣线。""节"以气节为主题,故《气》图画一只老虎,题诗:"猛士气吞八荒,匹妇义谢侯王。君莫唱鸟栖曲,侬请歌陌上桑。"《义》图画两只狗,题诗:"日夕江猎猎,为酬一饭恩。踢尧虽不变,差胜鹤乘轩。"[2] 张善孖还举行流动展览会,借以砥砺人民抗战的气节。这些画面上所表现的都是中国历史上正气凛然的历史人物与事物,使人们面对先贤,立刻就会受到伟大人格的感[3]

[1] 张目寒:《忆善孖二兄》,载汪毅:《一门虎痴——张善子、胡爽盦、安云霁》,四川美术出版社2012年出版,第17页。

[2] 张若谷:《追思虎痴张善孖博士》,《中美周刊》1940年第2卷第6期,第7页。

[3] 汪毅:《张善孖虎视巴黎》,《文史杂志》2015年第6期,第7页。

图 3-5

化,所以蒋中正看了张善孖《正气歌》图后甚为感动,为画题写了"正气凛然"[2]四个字(图 3-5);林森也题写了"乾坤浩气"四个字相赠,以示尊敬。

关于创作《正气歌》动机,张善孖在致宗弟张目寒的信中写道:"丈夫值此机会,应国而忘家。此次我来郎溪,生平收藏存苏州网师园内,皆弃之如土,以今日第一事,为救国家于危亡。万一国家不保,则虽富拥百城又将何用?恨我非猛士不能执干戈于疆场,今将以我之画笔写我忠愤,鼓荡志士,为海内艺苑同人倡。弟居首都,万勿消沉,当蹈厉愤发,济此艰难耳。"[3] 1938 年 2 月《正气歌像传》(图 3-6)在湖北武汉展览时,引起了轰动,效果如张善孖对张目寒所言:"一

图 3-6　张善孖《正气歌像传》中部分中国画

度展览，朝野人士颇以为我之工作能与抗战相配合。"[4] 后来在湖北宜昌展览，再次引起了轰动。柳非杞记载写道："善孖先生为中国有数的大画家，闻名海内外。他在非常时期来绘这正气歌图像来展览，已有一万余个民众从容参观，无异对倭寇制好了一万余个大炸弹。"[5]

在谈到创作忠孝节义四维图的动机时，张善孖曾说："孔圣人说：'志士仁人，无求生以害仁，有杀身以成仁。'孟夫子说：'富贵不能淫，贫贱不能移，威武不能屈，此之为大丈夫。'中山先生的三民主义，开头便道破主义是信仰所发生的力量。"接着，张善孖又说："八德是民族生命的源头、成仁取义的决心，而源头的源头，便是忠孝，孔圣人、孟夫子、中山先生，他们所说的话，都是造成中华民族人格的基本，我们应该要效法古人，做堂堂正正的人。……古来圣贤豪杰，坚（艰）苦刚毅的精神，可以做我们的模范，即是文山先生《正气歌》中，所效法历史上圣贤豪杰，四维八德的完人……在这个国难严重生死存亡的时期，前方将士浴血抗战，前仆后继，他们所以能视死如归，无非是想把我们民族的人格向世界表示出来……善孖是后方民众的一分子，将文山《正气歌像传》及四维八德历史上的圣贤图像绘作流动展览，所谓'马负千军，蚁驮一粒'亦各尽所能之意云尔。"[6]

张善孖还创作了多幅以"中国怒吼"为名的中国画。他的巨幅中国画《怒吼吧，中国》（图3-7）长两丈，宽一丈

- 4 张目寒：《蜀中纪游》之《忆善子二兄》，大风堂印行，西南书局承印，1944年初版。
- 5 柳非杞：《参观文山正气歌画展会感想》，《大侠魂》1939年第7卷第11期。
- 6 张若谷：《追思虎痴张善孖博士》，《中美周刊》1940年第2卷第6期，第7页。

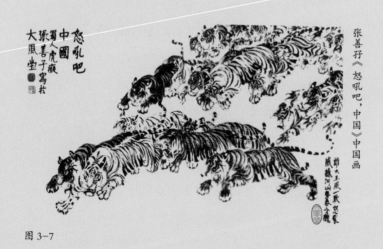

图 3-7 张善孖《怒吼吧,中国》中国画

二尺,是他辗转于武汉、宜昌途中,在日机狂轰滥炸的炮弹声中完成的。画面表现二十八只猛虎一往无前猛烈地扑向落日,威风凛凛,气吞山河。张善孖在画面右上角题道:"雄大王风,一致怒吼。震撼河山,势吞小丑。"他以二十八只猛虎象征中国当时二十八个省区人民行动起来奋勇抗战,以落日预示日寇最终败落,正如他对观众们所说:"中国的二十八个行省都一齐发出了怒吼,小日本焉有不败之理!"张若谷评论道:"这些老虎姿态各异,一群一群卷地而来,是象征前仆后继的抗战精神;虎群所趋的方向,是黄昏落日的地方,天空中的云彩,也正是烘托一片残照。看了这幅画,可以马上叫人感觉到中国的伟大精神。"[7] 这幅巨构在时代精神、民族风格和艺术创造方面都融汇了画家的爱国之心,给战时的中

[7] 张若谷:《追思虎痴张善孖博士》,《中美周刊》1940年第2卷第6期,第7页。

国军民以极大鼓舞。接着张善孖又创作一系列爱国历史人物画，塑造了弦高、卜式、苏武、岳飞、文天祥、史可法、戚继光等著名历史英雄形象，并在大后方各处举行正气歌人物图巡回展览，宣传保家卫国的民族精神。

1938年8月，为了纪念"八一三"淞沪抗战，张善孖又画了一幅国画名作《中国怒吼了》（图3-8），表现一只双目如炬、呼啸怒号的雄狮须鬣怒张，四只巨足踏在日本的富士山上，画中那渺小的富士山体就要土崩瓦解，寓意在不畏强暴的中国人民面前，日本帝国主义已经走上了穷途末路。张善孖在这幅画上题写了一首当时流行的抗战歌曲之歌词：

中国怒吼了！中国怒吼了！
谁说中华民族懦弱？
请看那抗日烽火，
照耀着整个地球。
中国怒吼了！中国怒吼了！
我们已团结一致，
万众奋起，步伐整齐，
不收复失地誓不休！
中国怒吼了！中国怒吼了！
"八一三"浴血搏战，
爱国健儿奋勇直前，
杀得敌人惊破胆！

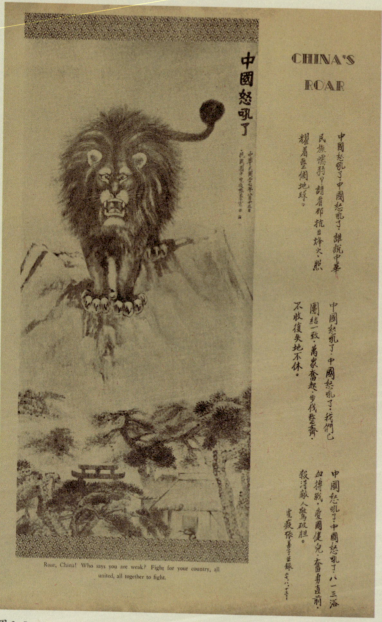

图 3-8　张善孖《中国怒吼了》中国画

图 3-9 张善孖为《大侠魂》周刊作封面画《中国怒吼了》

接着,张善孖又为抗战期刊《大侠魂》封面画了一幅中国画《中国怒吼了》(图 3-9)。对于张善孖的这些抗战国画创作,《大公报》记者杨纪评论道:"张先生的艺术这要留给艺术家去批判,我想指出的只是这些画的题材和寓意,所反映着的时代的意义。大时代应该产生大作品,张先生在绘画上可称一位成功的人。"[8] 这段话,代表了国内舆论界对于这一位伟大的爱国主义艺术家的中肯评价。

二、张善孖的国民外交活动:争取国际支持,筹募抗日经费

1938 年春天,张善孖辗转来到重庆,接受国民政府赈济委员会主任许世英的邀请,担任赈济委员会的委员。同年 12 月,国民参政会按林森、周恩来、许世英等人的提议,决定派华人主教于斌出国谢赈,同时委派张善孖以国民政府赈济委员会委员和"平民画家"的双重身份,随同赴欧美开展文化宣传和国民外交活动,"为我政府特派去美参加纽约与旧金山二处之展览会,以宣扬中国文化,介绍中国近代艺术,使该国人士明了我文化艺术之精深,并促进友谊之联络"。同时,还募款赈济中国战区难民。随即,张善孖携带 180 余幅表现抗战题材和精忠报国民族气节的美术作品(主要是中国画),以及用于对外宣传的大量中国画印刷品,与于斌主教一起取道云南、香港,经越南,赴法国、美国,历时 21 个月,举办了百余场展览和演讲,宣传中国人民的抗日斗争,争取国际支持,筹募抗日经费,影响巨大。

8 张若谷:《追思虎痴张善孖博士》,《中美周刊》1940 年第 2 卷第 6 期,第 7 页。

1. 张善孖在法国举行抗战画展，开展美术外交活动

1939年2月底，张善孖途经巴黎，特假座法国国家博物馆举行"张善孖、张大千兄弟画展"，该馆出版了《张善孖画集》，开中国画家在法国国家博物馆举办个人展览的先河。因预备去美，故展览为时只十日。筹备这次展览的法国名誉委员有教育部部长让·扎伊（Jean Zay），巴黎主教凡尔纳（Henri Vern）等；中国名誉委员有中国驻法大使顾维钧博士与于斌主教。1939年2月13日的《新闻报》刊载了一则张善孖将在法国举办展览的报道："张善孖作品将在巴黎展览：中国名画家张善孖作品当日内在此间公开展览，发起人乃系中国大使顾维钧、南京区主教于斌、巴黎美术学校校长朗陶斯基，由中国中央大学文学院前院长谢寿康负责筹备，谢氏顷已到达此间（图3-10）。"

张善孖、张大千兄弟画展第一日为招待新闻界的茶话会，展出的作品中，《怒吼吧，中国》《中国怒吼了》《勇猛精进，一致怒吼》《正气歌像传》《四维八德》和《弦高犒师》《卜式牧羊》（图3-11）等作品高扬中华民族不畏强暴的英雄气概和深厚的爱国主义情怀，由林森、蒋介石分别题跋"乾坤浩气""正气凛然"的人物画《忠孝节义》《文天祥》更是引人注目，法国订画者踊跃。法国报纸也刊登专稿，盛赞此次展览推动了民间交流活动，促进了中国与法国的邦交。

图 3-10 《新闻报》1939年2月13日第12版刊登《张善孖作品将在巴黎展览》的新闻

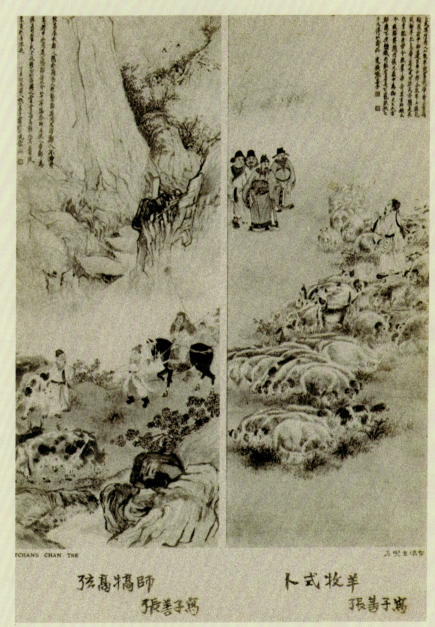

张善孖《弦高犒师》《卜式牧羊》中国画

图 3-11

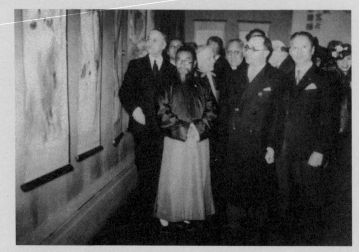

图 3-12

张善孖、张大千画展在法国开幕会场

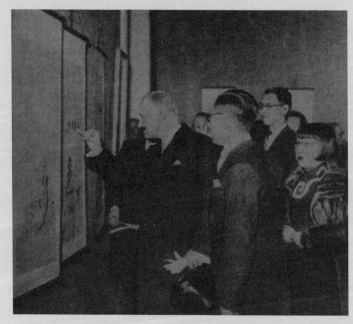

图 3-13

法国总统勒伯伦与教育部部长亲临现场参观张善孖画展

画展由顾大使行开幕礼（图 3-12），法国总统勒伯伦与教育部部长均亲临现场参加开幕式并观赏张善孖的画展（图 3-13）。勒伯伦总统对张善孖的爱国行动表示钦佩，并为张善孖颁授勋章，赞誉他是"近代东方艺术之杰出代表"。中央社发巴黎电通稿，介绍这次展览不同寻常的规模、规格，以及在巴黎社会上引起的热烈反响。展览受到法国艺术界和社会舆论的广泛好评，《圣心报》刊发哈瓦斯社巴黎电《张善孖巴黎展画》（图 3-14）报道：

> 中国著名画家张善孖，应南京于斌主教之请前来法国展览作品，藉为中国战区难民募款救济。展览会于本日午后三时，在外国艺术馆开幕，法国教育部长约翰，中国大使顾维钧及巴黎总主教范迪安代表，会同主持开幕典礼，其作品之受人赞赏，实为本年巴黎艺术界所罕见。按张氏乃系天主教徒，曾在中国司法界任职有年，其绘事与中国一般现代画家不同。张氏仍信守中国画之传统精神，所作《莲花》一幅，曾于1933年间一度在此间展览，兹已由法政府购得之。张氏近年尤以画虎著称于时，家中平时养有猛虎数头，张氏悉心揣摩，笔而出之，莫不惟妙惟肖，其为巴黎人士所倾倒，良有以也。张氏一俟结束，并当渡美，在纽约举行展览云。[9]

《申报》记者也在发表来自巴黎的通讯时说：

[9]《圣心报》1939年第53卷第4期，127页。

蜀人张善孖，为中国近代画家，尤擅绘虎，尽其所蓄之虎，颇驯良，故用以写生。不幸于烽火中病死。今春于斌主教去美经欧，而善孖亦携其作品同行，为我政府特派去美参加纽约与旧金山二处之展览会，以宣扬中国文化，介绍中国近代艺术，使该国人士明了我文化艺术之精深，并促进友谊之联络。……画展之第一日为招待新闻界之茶话会，并由顾大使行开幕礼，到李石曾先生等。是日画家张善孖蓝袍黑褂，周旋甚力。次日法兰西总统与教育部长均去参观。以我文化之高深，足能引起友邦人士之注意。[10]

图 3-15　1939年出版的《张善子（孖）（张大千）法国画展》的图录封面

展览主办方还出版了《张善孖（孖）（张大千）法国画展》画册（图3-15），在展览期间广为宣传。画册中刊印了张善孖的抗战绘画名作《怒吼吧，中国》，以及张善孖、张大千的4幅合作画，张善孖的肖像和3月10日的剪报。

对于张善孖赴法国举办画展筹赈，《力报》发表允平《张善孖虎视巴黎》的评论，称赞他："此次于大时代中长征，益令巴黎人士热烈欢迎，法政府，目特示优渥，派员招待，名流盛宴，几无虚席。各报亦争刊访问专稿，誉为'中国画杰卷土重来，更于国立美术博物馆发出一席地作展览会场，各画所定价格，有贵至千余法郎者，然定购者仍然踊跃。闻张氏两次游欧，皆满载而归，此次重往，收获当更较前丰富，足为中国艺术界生色不少也。"[11] 何况早在1933年张善孖的中

- 10　沈承灿：《虎痴张善孖画展》，《申报》1939年6月4日。
- 11　允平：《张善孖虎视巴黎》，《力报(1937—1945)》1939年4月26日第3版。

国画《莲花》在法国国家博物馆展览时，就被法国政府购藏。

2. 张善孖在美国的国民外交活动及筹赈画展

法国的展览结束以后，张善孖放弃原定赴英国、比利时、瑞典等国举办展览的计划，于1939年4月飞往美国，赶赴纽约举行的第20届世界博览会。张善孖抵达美国后，在当地华人社团的帮助下随即在纽约、芝加哥、费城、旧金山、波士顿等重要城市举办筹赈画展，同时到加州大学等一些知名大学和有影响力的群众团体举办讲演，介绍中国的文化艺术，宣传中国人民的抗日斗争，呼吁世界各国人民支持中华民族的抗战事业，制止日本对中国的侵略行径。作为一位杰出的艺术家，张善孖借助自身艺术广泛的社会影响，开展的美术外交活动发挥了国民外交灵活机动的特点，起到了一般政治、军事外交活动所不能起到的作用。

1939年7月26日，美国政府宣布援华制日措施——废止《美国通商航海条约》(简称《美日商约》)。张善孖闻讯，特地创作了两幅虎图分别赠送给罗斯福总统和赫尔国务卿(这些画后被美国国家博物馆作为珍品收藏)，以感谢美国政府对中国抵抗日本侵略的支持,张善孖的作品亦因此成为进入白宫的第一幅中国画。1939年12月13日，张善孖依约前往白宫，备受礼遇。罗斯福总统夫人热忱欢迎张善孖与会，并殷切垂问他赠罗斯福总统画虎题句"一声长啸六合风从"的意思「同年

张善孖还创作了中国画《一声长啸四海风泛》,见(图3-16)]。张善孖托何廷光博士译述,总统夫人甚表敬佩,并称张善孖先生真为世界性之艺术教授[12]。赴会白宫的国际男女学生纷纷向张善孖索要他新从巴黎寄来的挥毫小照,转请罗斯福夫人在照片上签名,留为纪念。罗斯福夫人又以诚挚之辞,致谢来宾:"希望各在道德正义和平精神上,互相勉励,裨全世界人民感受和平幸福等语云。"[13] 可见,张善孖在美国的艺术和国民外交活动,显然得到美国罗斯福总统及其夫人的大力支持。

张善孖《一声长啸四海风泛》中国画

图3-16

据1940年《新民报》报道:"查白宫招待国际大学生,乃为创举。张氏并非学生,是艺术教授,特请张氏与国际各大学优秀生联洽一气,似暗示美术界为道德正义和平之主要性,罗斯福夫人曾在各报发表艺术感人能引起人类和平思想之意见,故极重视张氏,美京各报闻张氏,皆表示钦慕之意。"[14] 1940年1月4日《新华日报》报道了此事:"中央社纽约12月14日航讯,名画家张善孖抵美以来,宣传祖国文化艺术,颇受各埠侨界领袖及西人欢迎。闻在各埠画展,已汇助赈款5万余元,现张氏在纽约举行展览。据华盛顿方面消息称,美京西人援华会及美京侨胞响应蒋夫人棉衣运动会,均请张氏参加。……罗斯福夫人耳张氏之名,设国际联欢会于白宫,电邀张氏参加。"[15] 1939年12月13日,罗斯福总统夫人邀请张善孖访问白宫;次日,美国《华盛顿日报》就刊发了第一夫人接见张善孖新闻(图3-17),该报以"虎圣"为题撰文介绍张善孖及其画展的情况,评价他笔下的老

美国《华盛顿日报》1939年12月14日,以"虎圣"为题介绍张善孖

图3-17

虎富有鲜明的象征意义，具有唤醒中华民族意志和斗志的精神力量。另外，值得一提的是，继张善孖之后，罗斯福总统夫人邀请到白宫访问的另一中国嘉宾，是宋美龄女士。

除在白宫礼待张善孖之外，罗斯福总统夫人埃莉诺还陪同他到华盛顿一些重要社团和大学进行演讲和画展募捐活动。后来经中国驻美大使胡适的帮助，张善孖在纽约尼伦多夫（Nierendorf）画廊举办展览，总统夫人埃莉诺还专程前往参观，以至于《申报》报道称："美总统罗斯福夫人素爱东方艺术，屡设茶会款待，并观其即席绘画。"[16]

1940年初《时事月报》以《画家张善孖在美备受欢迎》为题，报道了张善孖在美国的文化外交活动："国府赈济委员名画家张善孖，自在美国各埠举行画展以来，颇受各埠侨界领袖及西人欢迎，协助回国赈款已达五万元。现张氏在纽约五十七街十八号展览，由西人克庆夫人主持，胡适大使及各界予以赞助，收效更为可观。"[17]英国驻美国大使卡尔爵士亦莅临参观，大使先生对该展览会作品表示赞许，称赞此次画展实为中国抗战前途光明之表现。

三、《飞虎图》神助中美合作抗日

1936年6月3日陈纳德（Claire Lee Chennault, 1893—1958）被宋美龄任命为国民政府航空委员会顾问，帮助建立

12 ·《时事新报》1940年1月4日新闻《张善孖在美荣誉——参加白宫欢联会备受礼遇：罗斯福夫人盛赞我国艺术》。
13 ·《画家张善孖在美备受欢迎》,《时事月报》1940年第22卷第2期，第91页。
14 ·《新民报》1940年1月4日第2版。
15 ·《名画家张善孖在美售画助赈》,《新华日报》1940年1月4日。
16 ·《申报》1940年9月9日。
17 ·《画家张善孖在美备受欢迎》,《时事月报》1940年第22卷第2期，第90页。

中国空军。全面抗战爆发后，他赴南昌指导中国战斗机队的最后作战训练，曾参加淞沪会战、南京保卫战和武汉会战，与中国和苏联空军司令官共同指挥战斗。接着在湖南芷江组建了航空学校，后来到昆明航校任飞行教官室主任。1940年4月，陈纳德将军拟组建美国空军志愿队援助中国抗战，张善孖知道这个消息后很受鼓舞，随即精心构思创作了一幅非常奇特的《飞虎图》（图3-18）赠送给陈纳德将军。画中两只带翅膀的老虎腾云驾雾，勇猛敏捷，带着虎虎英气在晴朗如洗的天空中纵横飞翔，充满威武之气。画的底部是纽约的城市，市区鳞次栉比的高楼大厦重重叠叠，十分壮观。整个画面充满了一个艺术家的大胆想象和深刻的寓意。左下方落款为"大中华民国张善孖写于纽约"，其下钤"大风堂""善孖"两枚印章。画家以充满想象力的艺术表现，寓意陈纳德将军率领的美国空军援华志愿队像长了翅膀的飞虎一样，在中国战场上所向披靡，在空中与日寇的战机搏斗，战无不胜。赋予飞虎象征中国空军在抗战中的特别力量及"飞"的意义，这是张善孖的独特首创。

张善孖《飞虎图》中国画

图3-18

陈纳德将军收到《飞虎图》后如获至宝，小心翼翼地加以收藏。据说陈纳德很喜欢"飞虎"的寓意，遂将美国援华空军志愿队改名为"飞虎队"，又照着《飞虎图》制作了队标，并印制了一批徽章和旗帜（图3-19、图3-20、图3-21），分发给飞虎队员佩带以鼓舞士气。陈纳德很珍惜《飞虎图》，到中国来后总是随身带着，一般不会轻易示人。张善孖的这件

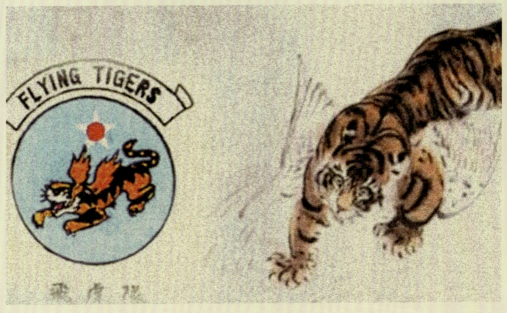

参照张善孖《飞虎图》设计的飞虎队队标

图 3-19

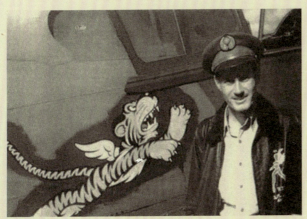

战机上的飞虎队队标

图 3-20

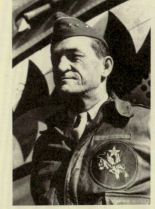

陈纳德将军胸佩飞虎队队标

图 3-21

作品后来被美国国家博物馆收藏，成为中美联合抗日的历史见证。此外，值得注意的是，缀在"飞虎队"飞行员们飞行服胸前的徽章，如陈纳德将军穿的飞行服上硕大"飞虎队"胸章，与张善孖的中国画《汉家飞将军》（又名《飞虎天降富士山》）（图3-22）左下的飞虎动作姿态，如出一辙。这不是巧合，而是因为张善孖的中国画《汉家飞将军》和《飞虎图》，本就是"飞虎队"胸章和队徽的原型。

图 3-22

其实，张善孖创作了一系列以"飞虎"为主题的作品。他画有《飞虎图》（多幅）及《汉家飞将军》多种，既有个体的飞虎，又有群体的飞虎，呈现出多种多样的面貌。观察这些飞虎，可以使人体会到他创作的机智灵活和内心思想情感的激越。张善孖说："中国画注重神而不求似，日本的绘画原是跟中国学的，这个弊病更深，西洋的形象画，都十分神似，不论人物山水都有这样的趋势，那时正在辛亥革命以前，人民会畏难苟安，萎靡不振气象，一一活现在眼前，我想借重艺术，倡导虎虎有生气的尚武民风，'虎虎'与'武武'，谐音，同时老虎又是最有骨气的动物，不像绵羊只受人宰割的顺从，我就决定画老虎了。"[18]

为"倡导虎虎有生气的尚武民风"，张善孖创造了一系列虎生双翼之画，分别发表在《中国的空军》杂志（1938年第11期）及《正气歌像传》附录中，强调了他对"汉家飞将军"——中国空军的种种期许，传达出李嘉有为画题诗的

[18] 张若谷：《追思虎痴张善孖博士》，《中美周刊》1940年第2卷第6期，第6页。

意境:"浩浩长风,虎翼摩空,既能搏斗于林壑,亦克(可)追逐乎苍穹。是汉家之飞将,立盖世之奇功。歼扶桑之群丑,树国威于远东。"张善孖在美国送陈纳德将军的画作《飞虎图》(款题为:画于纽约),表现"老虎又是最有骨气"的性格特征,可见其对于"飞虎"的充分想象及借重艺术的情结,传递出美术外交的时代精神和超凡的艺术表现力。从1940年张善孖在美国空军援华飞虎队战机前留影(图3-23)中可以看到该队的徽章、队标和战机身上的图案等设计均来源于张善孖的《飞虎图》。换句话说,其书画艺术助力美国空军援华抗日飞虎队如猛虎下山(图3-24)搏击日寇,所向披靡。这一首创,既与他曾历经的戎马生涯及潜在的大侠、军人气质有关,也与他特别的艺术潜质、超级的艺术想象力、"天虎行空"的思维力密不可分。当这几者融会贯通、突破时空时,张善孖的《飞虎图》创意便油然而生,并特别钟情于飞虎。

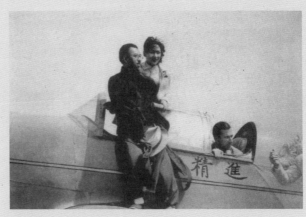

1940年,张善孖坐在美国援华抗日飞虎队战机舱前留影。机身上猛虎图案和「精进」二字均出自张善孖之手

图3-23

张善孖《下山虎》中国画

图 3-24

第二节
"虎圣"周游美国进行抗日筹款募捐

1940年伊始,张善孖在美国的展览募捐活动更为频繁。芝加哥安良工商会、中华会馆、协胜公会、鹤山公所,费城华侨抗日会、国民党费城支部等社团、机构都先后出面为他举办展览。对所有画展募捐所得款项,他均不经手,皆由展览主办方悉数寄回国内。同年4月19日《纽约时报》报道说:"张善孖为他的祖国正在周游世界,进行抗日筹款募捐,已募得善款20万美元。"张善孖运用中国画积极进行文化抗战,主要表现在以下三方面:

一、"多卖出一张画,就多一颗射向敌人的子弹"

张善孖在美国各地举办募捐画展和演讲活动时,观众往往会请他现场挥毫作画,他从不拒绝。他对友人讲:"多卖出一张画,就多一颗射向敌人的子弹,多一份(分)支持祖国抗战的力量。"据华盛顿消息,1939年美国首都援华会及美侨胞响应宋美龄发起的为抗日将士募集棉衣的运动,邀请张善孖参加[19]。1939年美国医药援华会等团体发起"一碗饭援华运动",张善孖也参与了该运动的发起,号召美国侨胞和友邦人士节省一碗饭的钱,用餐券和实际餐费的差额支持中国的抗战,很快"一碗饭援华运动"扩展到英国、加拿大和南美

[19]《画家张善孖在美备受欢迎》,《时事月报》1940年第22卷第2期,第91页。

等许多国家和地区。同时,张善孖还通过举办画展及其他美术外交活动(张善孖自谓之为"国民外交"),成功募集到大量的抗日物资和经费,在各国引起轰动,各大报纸均有所报道。

据 1939 年《美术界》第一期第 13 页刊载:"蜀人张善孖,本年七月中,在纽约唐人街餐馆举行个展,出品以画虎为多。售画所得,捐作抗战医药费用。"接着 1940 年,《新民报》刊登题为《在美为难民请命——张善孖腕底笔间》的新闻:"名画家张善孖,以六十老翁,仆仆海外,为国奔劳。抵美一年以来,周游各城市,因作品名贵,无不受热烈欢迎。张氏此次出国,系为祖国难民请命,所得画资,全数交归于赈委会,私人不受一文。常向人言,在外省得一元,即救一条命。四月四日,哥伦比亚大学艺术学院特请往该院演讲《绘画与雕像》,极为听众称赞。复应众请当场挥毫,顷刻立成十余幅。该院敬赠四十元美金,以捐赈资,张氏即将该款亲交英文中国月报社,换成法币六百五十元,即日寄回赈委会,以使救济难民。"[20]

1940 年 4 月 18 日,张善孖应邀到纽约女子实用美术学校开展讲座,介绍中华民族几千年的文明与艺术,除了讲演孔孟学说为基础的儒家文化和礼仪规矩,以及中国传统绘画的渊源历史和技法外,张善孖还致力于宣传中华民族酷爱和平、友爱邻邦的善良本性,以及当前中国正在被迫与穷凶极恶的日本侵略者进行殊死搏斗,以挽救整个国家民族,捍卫

20·《新民报》1940 年 4 月 28 日第 1 版。
21·《益世报》1940 年 5 月 11 日第 2 版。

世界和平与国际正义。同时，张善孖呼吁现场的各界朋友和师生员工踊跃捐款，积极支持和帮助中国人民的神圣抗战。为了感激纽约女子实用美术学校广大师生员工的慷慨义捐，张善孖又即席挥毫作画《昂头天外》，特别赠送该校校长乐诺夫人，画作题款写道："昂头天外，张善孖，纽约，大中华民国二十九年四月十八日速写于纽约女子实用美术学校以赠乐诺夫人留念。"当时的各地报刊还争相刊登了纽约女子实用美术学校师生围观张善孖专注作画的照片（图3-25）。

为了答谢美国各界对中国人民的大力支持援助，张善孖不断挥毫作画相赠酬谢。1940年4月，他创作了《耶稣圣像》《耶稣基督升天图》赠送纽约福丹大学（Fordham University）："中国名画家张善孖，现在美募款救济中国难民。近以耶稣与耶稣升天为题材，绘画两帧，每帧长十二尺，广五尺，赠予纽约福丹大学，以表示中国人对于美教士在华工作感谢之忱，兹由该大学校长接受。当时中国使领馆人员，中国各报代表，美国天主教玛利克诺尔传教会代表均到场参观。按张氏系于只年前皈依天主教，前此绘画从未以宗教为题，此次在美国募捐，共得二十万美元之多。"[21]

1940年10月，张善孖为感谢芝加哥华人社团对国内抗战事业的支援，创作了《下山虎》和《虎》等作品赠送给他们。华人社团安良工商会特地出资国币一万元收藏张善孖的巨幅画作《虎踞龙蟠》（图3-26）。

图 3-25　纽约女子实用美术学校学生围观张善孖专注作画

图 3-26　美国芝加哥安良工商会出资国币一万元购藏张善孖《虎踞龙蟠》图

二、挥毫助赈、国画西扬，荣膺荣誉法学博士

困于国内抗战局势严峻，中国政府未能组团参加在美国纽约举办的第20届世界博览会。1940年6月，在美国医药援华会的协助下，张善孖毅然决定代表中国政府参加世博会，在国际展区展出他和张大千的180多件中国画作品（图3-27），展开国民外交，用富有中国文化特色的艺术弥补了中国未能参加这次盛况空前的世界博览会的遗憾，长中华民族之志。

6月22日，张善孖还应邀在世博会现场用毛笔作画。他创作的具有鲜明抗战思想主题的绘画《勇猛精进，一致怒吼》（图3-28）被制作成巨幅宣传画，悬挂在展区醒目位置（图3-29），争取到更多国际人士的理解和募捐，有力地支持了中华民族的抗日战争。

张善孖为抗战奔走的爱国热情感动了美国人民，一时间他几乎成了美国人民瞩目的新闻人物。1940年6月12日，美国著名的教会大学——纽约福丹大学授予张善孖荣誉法学博士学位，据说福丹大学仅给罗马天主教教皇和张善孖授予了此学位（图3-30）[22]。张善孖在接受学位之前致美国福丹大学甘伦校长的信中写道：

[22] 张若谷：《追思虎痴张善孖博士》，《中美周刊》1940年第2卷第6期，第7页。

美国纽约世博会夜景及张善孖在现场作画情景

图 3-27

图3-28 张善孖《勇猛精进,一致怒吼》中国画

图3-29 1940年纽约世博会将张善孖《勇猛精进,一致怒吼》制成巨幅宣传画的现场

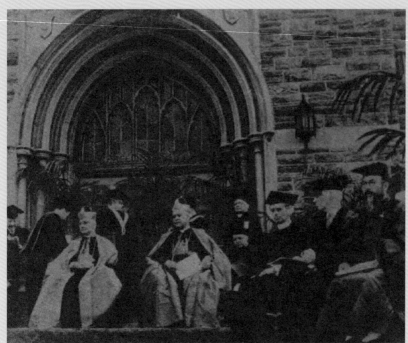

图 3-30　纽约福丹大学授予张善孖荣誉法学博士学位

甘伦神父校长大鉴：

顷奉华翰，领悉一切。善孖自去岁偕于斌主教来美谢赈，在各地展览。拙作《正气歌》及《四维八德》基本道德，为维护正义人道和平民族自由之呼声，得各地人士之同情。以拙作换取仁浆直几济义民，善孖应尽之责。至贻圣画贰幅与贵校存念者，冀公教人士不为侵略国家烟幕所遮掩，乃承贵校董事会会议奖誉赠善孖博士学位。

23. 李永翘：《张大千全传》，花城出版社1998年出版。
24. 《益世报》1940年8月1日第1版，《扫荡报》1940年8月1日第1版。

忆去冬，曾受我国府褒扬；今在美，又膺贵校学位，感甚愧甚。此后，善孖对于文化艺术救济益当奋勇迈进，惟力是视，决不负所望也。届时，准参加接授大礼，先此敬谢。

顺候德安，并候教末。

张善孖上言
五月二十二日

美国各大学艺术家闻张善孖之名，加上仰慕我国画法，都纷纷前往参加盛典。天主教玛利克诺尔传教会派代表到场观礼，国民政府驻美国纽约总领事于俊吉（图3-31）、领事卢心舍及侨胞前来祝贺，中国各报代表也前往报道。随后美国哥伦比亚艺术学院、芝加哥艺术学院、华盛顿霍华德大学、纽约女子实用美术学校等先后聘请张善孖为其名誉教授或函授教授。23 随后《益世报（重庆版）》《扫荡报》也报道了这些消息："名画家张善孖，于六月十二日赴福丹大学，接受该校所赠之名誉法学博士学位，美各大学艺术家素钦张氏之名，复仰慕我国画法，多躬往参加盛典。纽约女子实用美术学校，最近聘张氏为该校名誉教授，张允于返国后，以东方艺术函授该校学生。"24

国民政府驻美国纽约总领事于俊吉与张善孖合影

图 3-31

1940年4月28日《益世报（重庆版）》报道了有关张善孖的消息，题为《国画西扬　张善孖在美挥毫助赈》：

国画大师张善孖,去岁抵美以来,将所绘之《文天祥正气歌图像》及《中国怒吼了》等创作,在各地展览,博得友邦各界同情,增加我国抗战力量。各艺术学院对于大师尤为钦佩,男女艺术之员生,作进一步中国画之研究,如美京之黑人大学,芝城艺术学院,纽约女子实用美术学校,均请大师演讲,并即席挥毫。各生见大师于数分钟写意之作,托空而兼写实,神速如此,认为西方画万难办到。哥大师所陈列参考之唐宋元明朝鲜名画集,与张大师笔意如出一手,益深佩服。后大师挥笔,各员生环观,群相皆美,精神兴趣,盎现眉宇,快愉之至。每出一纸,由刘秀夫、李亚子、张明之、李振鸿诸氏分别详加解说,各员生对中国画之认识,因益深刻兴奋。该院主任教授请留校,作为员生永久参考之资,大师许之。凡在各地演讲:不忘祖国,为国争光,凡有笔润,托友汇还祖国作赈济难民之用。[25]

张善孖在大洋彼岸的活动不但引起国际社会的注意,也受到国内社会各界的重视与赞赏。《中央日报》《新华日报》《新民报》《益世报》等大后方的报纸和《申报》不时有关于他在美国开展文化外交活动的报道,其中1940年《中央日报》对张善孖在美国举办的筹赈画展活动进行了报道:

张善孖在美鬻画筹赈:名画家张善孖,自到美义

25.《益世报》1940年4月28日第3版。
26.《中央日报》1940年2月8日第2版。
27.《申报》1940年9月9日。
28.《国画西扬——张善孖在美挥毫助赈》,《益世报(重庆版)》1940年4月28日第3版。

> 卖筹赈以来，彼已一年。迭在各大都市举行展览，备受美国人士之赞赏，甚有出万金争购其作品者，一时传为美谈，去年十二月在纽约展览三星期，参观者不下万人，开幕时林语堂夫妇、赛珍珠等亦均参加，张氏并当众挥毫……[26]

《申报》也刊载了张善孖在美国举行画展，西扬国画，以及画作所得助赈等方面的消息：

> 国画名家张善孖，前年冬间与于斌主教奉派欧美作国际宣传，并带有作品数十件，所至各地均举行画展，所卖门券及其画作所得，悉数汇寄国内，充作赈济之用。各地侨胞以张氏之为国宣劳，莫不竭诚欢迎，曾有以万金购一虎者。[27]

此外，据1940年《益世报》报道，张善孖此次出国举办画展，所得画资个人一文不受，生活得"俭约备至"[28]，完全是为了支援祖国的抗战和赈济难民。

综合上述，张善孖在美国举行画展为其现场挥毫、西扬国画创造了有利条件，从而使他声名大振，赢得了美国各名牌大学或授其博士学位或聘其为教授，而这为其开展美术外交活动，宣传中国文化创造了良机。

三、做抗战国民外交宣传，积劳仙逝

1940年9月2日，张善孖结束了在美国近一年半的文化外交之旅，从旧金山乘船归国，25日抵达香港（图3-32），在港逗留期间曾作艺术交流展览。然而，世人不知他逗留香港数日的另外一个原因：虽然一代大师以及他的艺术在北美大受欢迎，赈济画展成绩斐然，但是，他抵达香港后竟然囊中空空，无钱购买回重庆的飞机票。后来还是靠在香港临时举行画展的门票收入，并得到许世英、叶恭绰等友人的资助才购买了一张机票返渝。

张善孖于10月4日飞回重庆。对于他的归来，大后方社会各界报以热烈欢迎。重庆的《新华日报》《中央日报》《扫荡报》《大公报》等多家报纸均作突出报道。10月5日《中央日报》报道说：

> 书画家张善孖于1938年12月出国，展览绘画作品，为国家筹赈宣传，道经欧美各大城市，备受当地朝野人士之热烈欢迎，前后历时将近二年，收获成绩极为美满。张氏此行，在国外举行画展达一百余次，义卖画虎得款十余万美元（相当于国币百万余元），均已先后直接汇交赈济委员会，作为赈济难胞之用。

《新华日报》《新蜀报》等报纸刊登专稿高度评价他崇高

图 3-32 新闻《张善孖昨晨由美抵港》，载《益世报（重庆版）》1940年9月26日

的民族气节和爱国主义精神。著名书画家叶恭绰赠诗盛赞：

> 越海横担道义归，欧风美雨墨痕围。山君貌出形如许，神笔宁劳上将挥。[29]

1940年10月4日回到重庆后，张善孖不顾在异国他乡的劳顿和长途旅行的疲乏，应重庆一些社团、单位邀请，四处奔走忙着举行报告会、讲演会，汇报出国筹赈展览宣传情况。他在《虎痴访问记：以老躬傻获得国际盛誉，为倡尚武精神而专画虎》中，介绍了自己一年零九个月的国民外交宣传活动：

> 我宣传的秘诀，只有三个字"老、穷、傻"。我给欧美人的第一个印象便是老，便是这把胡子，然而我并不使中国受辱，我没有显出龙钟老态。我在美国人眼光里是一个穷书生，没有洋服穿，布衣布鞋，布袍布褂；在国外即席挥毫的作品，固然有一笔万金的，但华侨救国团体的组织很好，点点滴滴都寄回祖国。从国内带出去展览的画，为表示我专为宣传而工作起见，一幅也没有卖。至于傻呢？在国外，一大半时间，我做了哑子，有时译员不在，手势不能达意，苦是苦极了，但外国人反夸说这是传教士精神。"老、穷、傻"，一年零九个月的国民外交，我只是沾（占）了这三个字的便宜。[30]

[29] 高阳：《张大千——梅丘生死摩耶梦》，生活·读书·新知三联书店，2006年出版。

[30] 《益世报(重庆版)》1940年10月6日第2版。

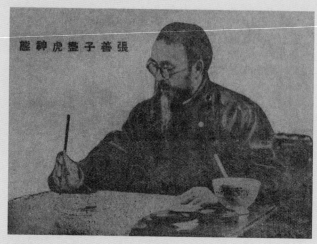

图 3-33　张善孖在欧美开展筹赈画展、挥毫传播中国绘画等"国民外交"活动时极尽虎的神态一瞬间

由此可见，张善孖虽然谦称"老、穷、傻"，但是在欧美开展的筹赈画展、挥毫传播中国绘画等"国民外交"活动，都极尽虎的神态和精神（图3-33）。因此，他不但受到国外爱好和平的国家及民众的欢迎和喜爱，也受到国内各大报刊的密切关注，纷纷给予报道宣传。例如《益世报（重庆版）》1940年10月2日刊《张善孖明日抵渝》的新闻中报道："在渝张氏友好暨民众团体以张氏在国外工作年余，于国民外交方面，颇著劳绩，将开会欢迎云。"接着，《时事新报（重庆）》10月5日刊发新闻："张氏且于画展筹赈之余，从事国民外交活动，极为各国名流学者所爱戴。"另一大报刊《中央日报（重庆）》10月5日发的《张善孖飞渝，各团体筹备盛大欢迎》新闻，与《时事新报（重庆）》报道类似："张氏且

图 3-34

张善孖遗像

图 3-35

1940年10月21日《纽约时报》报道以画虎闻名遐迩的中国艺术家张善孖在重庆病逝（部分）

于画展筹赈之余，从事国民外交活动，极为各国名流学者所爱戴。……各会华团体更多藉张氏游美机缘，扩大援华制日工作，对于我国国际宣传影响至巨。"

1940年10月11日，张善孖终因积劳成疾患上痢疾，住进重庆市郊歌乐山上的宽仁医院。继而又糖尿病复发，病情急剧恶化，医治无效，于10月20日去世，终年58岁（图3-34）。张善孖病逝的噩耗传出后，民众为之大悲，"识与不识，皆哭先生"。祭吊之日，于右任、张治中、尚惟善、何应钦、许世英、王宠惠等人纷纷送挽联致哀。王世杰、潘公展、于斌、屈映光等各界名人数百余人亲往祭奠，重庆、上海社会各界分别举行隆重的公祭活动，同时举办了张善孖的遗作展览。美国纽约中华天主教特举行追悼会，芝加哥中华会馆与救国后援会、费城等地的侨胞社团和美国友好人士也纷纷举行追悼会。

国内外多家报纸纷纷刊载纪念、缅怀他的文章，其中美国《纽约时报》1940年10月21日报道了以画虎闻名遐迩的中国艺术家张善孖在重庆病逝（图3-35），《中央日报》《新华日报》《申报》《时事新报（重庆）》《益世报（重庆版）》《东方日报》等报刊均发布消息，称赞张善孖为"真正爱国大画家"。张若谷深情惋惜地说："老画家张善孖博士，在欧美以艺术家身份，做抗战国民外交宣传，载誉归国不满一个月，旅途积劳成疾，突然于10月20日在陪都重庆寿终正寝。"[31]

31 张若谷：《追思虎痴张善孖博士》，《中美周刊》1940年第2卷第6期，第7页。

1940年11月2日，国民政府以公报的形式颁发对张善孖的褒扬令（图3-36），国内多家报纸予以转载：

图 3-36

国民政府令　二十九年十一月二日
　　赈济委员会委员张善孖，早岁游学海外，参加革命。嗣即精研丹青，声誉斐然。抗战以后先在国内以艺术宣传，激励民众。继赴欧美举行画展义卖，阐释文化，赈济灾黎，弥征爱国之悃。兹闻积劳病逝，应予明令褒扬，以示政府转念贤劳之至意。此令。

　　　　　　　　　　　主席　林森
　　　　　　　　　　行政院院长　蒋中正

接着，《申报》于1940年11月3日也刊发了《国府明令褒奖张善孖》，张善孖成为抗战期间唯一受到国民政府褒扬嘉奖的艺术家。当时国民政府军政要员都赠送了挽联，张治中将军送的挽联写道："载誉他邦，画苑千秋正气谱。宣劳为国，艺人一代大风堂。"监察院院长于右任挥毫写道："名垂宇宙生无忝，气壮山河笔有神。"

从1939年初到1940年10月张善孖为中华民族的抗战事业而奔走，激励全国民众誓死抗战，携带180余幅中国绘画作品赴欧美举办数百场筹赈画展和演讲，筹募抗战经费，宣传中国人民的抗日战争，从事国际艺术交流和开展平民美术

外交活动，历时 21 个月，积极争取国际社会对中国抗日战争的支持援助，影响巨大。无论他走到哪里，观众都非常踊跃，与他的画产生了强烈共鸣，人们摩拳擦掌，誓与日寇决战到底。

第四章

民间文化大使张书旂的美术外交活动

张书旂（1900—1957）是民国时期一位社会影响力很大的花鸟画家（图4-1）。他将西方绘画元素融入中国绘画体系，既丰富了中国画的技法和美学内涵，又形成了他独特的艺术风貌。著名画家唐云曾评说张书旂是一位"开派"的艺术家，而能开"派"的画家是不多的。张书旂融东西方艺术于一炉，发展中国绘画，成就卓著。然而，他更大的影响力却是在海外，20世纪40年代初，他在中国抗战最需要国际社会支持的时候，只身出国，游访北美，用他美好的艺术竭力争取包括反法西斯同盟国领导人在内的西方社会各界和广大民众对中国抗战事业的同情和支持。他以中国文化人特有的儒雅、谦虚与睿智，向世界宣传中华民族对和平、自由、博爱的向往，以及对法西斯杀戮、强权、侵略的痛恨。他用

1929年李毅士为张书旂画的速写像

图 4-1

自己的画笔传递美好、仁爱、友谊的纽带,把热爱和平的人民联系在一起,为推动世界反法西斯阵营的团结作出了杰出贡献。据《时报周刊》评论,张书旂此行,"虽不必套用'国民外交'之词,但其意义重大,十足以中国人民立场做国际宣传,何况是艺术方面之工作,更值重视,张氏之艺术工作,与林语堂之文学工作,相得益彰,愿中美友谊万岁"[1]!

第一节

"和平之鸽"飞入白宫

关于为什么画一张画送美国总统罗斯福,张书旂说:"这是一件偶然的事,我与中央大学美术系几位同事,谈起了美国罗斯福总统。谈话的重心,落在中美邦交上,我们大家都认为美国……同情我国抗战……'那么让我们画一幅画送给罗斯福吧。不知那(哪)一位随便的提议,立刻大家赞同了。我们只是中国的民众,从事于艺术工作的苦干者!我们所能做的事便是艺术工作,送罗斯福一张画,正好代表中国民众的一点敬爱之意。"[2]

一、巨型中国画《百鸽图》的问世

至于画什么送给美国总统罗斯福,"正好代表中国民众的

一点敬爱之意",则成了张书旂首先遇到的难题。张书旂以为:

> 我是唯美派的画家,我知道世间有一种永生之美;我们的抗战是锄去丑恶谋取光明的伟举,只要表现美的,就与抗战的道理相吻合……善良的人类都有爱好和平的天性,尤其是中国人与美国人。
> 于是,我们决定了用表现和平的题材。[3]

当表现和平的取材确定好了之后,张书旂在中央大学艺术系的好友同事徐悲鸿也给了他及时的启发点拨。徐悲鸿说:"老兄,画鸽子吧!你是画花鸟的老手,谁都不能抢你的生意,只有你能够画一幅鸽子。"[4] 受徐悲鸿的启发,张书旂很快联想到"鸽子是代表和平的,她象征着光明"[5](图4-2),更何况徐悲鸿还称赞过张书旂"画鸽应数为古今第一"[6]。于是,张书旂立即开始酝酿这幅画的创作。

俗话说"万事开头难"。接二连三的困难,又摆在张书旂的面前:"我不知道这幅伟大作品将如何下手。一百只鸽子才能表示出全世界的和平,几只只是局部的和平,一百只,怎样分配呢?二十五只成为一组,共画四组吗?这未免太呆板了。一百只飞行一列吗?旁边又怎样点缀呢?"[7] 从构思主题的表现,到构图形式的表现,这是每一个画家创作伊始必然会遇到的难题,何况这幅画创作的重心,是"落在中美邦交上",送给美国总统罗斯福的礼物,超常的困难是不言而喻的。

[1] 张书旂:《我送了一幅百鸽图给罗斯福》,《时报周刊》1941年第1卷第8期。
[2] 张书旂:《我送了一幅百鸽图给罗斯福》,《时报周刊》1941年第1卷第8期。
[3] 张书旂:《我送了一幅百鸽图给罗斯福》,《时报周刊》1941年第1卷第8期。
[4] 张书旂:《我送了一幅百鸽图给罗斯福》,《时报周刊》1941年第1卷第8期。
[5] 张书旂:《我送了一幅百鸽图给罗斯福》,《时报周刊》1941年第1卷第8期。
[6] 徐悲鸿《中国今日之名画家》,载《中央日报》1936年4月19日。
[7] 张书旂:《我送了一幅百鸽图给罗斯福》,《时报周刊》1941年第1卷第8期。

张书旂《双鸽桃花》中国画

图 4-2

图 4-3

张书旂在创作中

为创作好这幅画并将其送进白宫，张书旂用了两个星期的时间进行构思（图 4-3）。他常常含着一支烟，躺在床上苦思冥想。大画家高剑父曾经说过："日有所思，夜有所梦。"张书旂为了这幅画常常失眠，有一天到深夜，他又失眠了，半睡半醒，忽然看到一群鸽子，从左边往右边飞，到了一个限度打了弯，又转向左边。"很有艺术的情味！四周是模糊的云雾。"[8] 终于在第三个星期快结束的时候，他茅塞顿开，灵感绽放了，很快确定了构图。

中国画中要画模糊的云雾办不到，用西洋画的手法，就会画得不中不西，不伦不类，不得已，舍弃它，改画上一些花卉，画的下部，我用了杜鹃花。这等我画了一大半时，朋友告诉我，正是重庆的市花，可算是一件巧事。

那时重庆买不到大纸，没法子，只得用四张纸并排挂起来画，画好再裱在一起。物质上的困难还不只纸张的事，但我终于一项一项的（地）想办法对付过了。

开始工作的那天，从早晨八点动手，到十二时多，我感到精疲力尽。我是在中大的教室中画的，一边画一边给学生指示；他们也随时帮我的忙，十二时半，我倒在椅子里，请一位同学替我数一数一共已画了几只鸽子，他说："四十九只。"我当时有点懊恼了，怎末（么）不画五十只呢？但立刻有另一位同学抢着说

[8] 张书旂：《我送了一幅百鸽图给罗斯福》，《时报周刊》1941年第1卷第8期。

了:"谁说四十九只,恰巧五十只呢!"我不信,自己数,果然画了五十只了。

那天苦风凄雨,门外小路泥泞,我不想出去吃饭了,叫佣人替我买一点食物。结果是:两枚鸡蛋,一根油条,一块大饼,充了饥。当这张画送进白宫的时候,谁会想到它的作者,在工作时,是以油条大饼作午餐的?美国人的想象中,这位画家准是汽车阶级,在讲究的画室中所画,可是,我确实是在油条大饼的生活中画成的,这是中国人的光荣呢!我想。

一连工作了几天,没有一天不是这末(么)清苦,本来中国的艺术家,是没有份儿作(做)贵族化的享受的。就是大学教授,也不能例外。

有一次,工作了好几小时,我请一位学生,再替我数一数画了几只鸽子,他说一共九十七只。

我认为够了,还有三只一定要留在全图画好时,再添进去。那最后的三只一定要添在最恰当的地方。——这件事,当我说给一位美国新闻记者听时,翻译员弄错了,说我无意中漏画了三只,"漏下"与"留下"是不同的,还好当时在场的美国大使替我更正(图4-4)。

九十七只鸽子画好,就添上花卉。我的画专是花鸟。有人问为什么不试作画一些山水,我的回答是:"中国画的山水千篇一律,不讲透视,只重象征,多少是一种憾,关于画的理论,自然各人有各人的见解。

9 · 张书旂:《我送了一幅百鸽图给罗斯福》,《时报周刊》1941年第1卷第8期,第9页。
10 · 徐悲鸿:《中国今日之名画家》,载《中央日报》1936年4月19日。

图 4-4

我是反对拟古的,临古画者充其量也只能(与)古画相似,不能另创新路,不会有何进步。"[9]

随后,张书旂把《百鸽图》中的花卉补好,就加上最后的三只鸽子,全图于是告成。

二、国画《世界和平的信使》:来自中华民族爱好和平的象征

徐悲鸿是张书旂的伯乐和知音,故他对张书旂的绘画艺术的评价,往往是深中肯綮的。他认为:"书旂作风清丽,花卉尤擅胜场,最近多写杜鹃,几乎幅幅杰作,写鸽、写雉,俱绝妙……"[10] 值得一提的是,张书旂用他创造的新艺术技巧绘制的鸽子不仅在法国、德国、苏联的中国美术展览上受到好

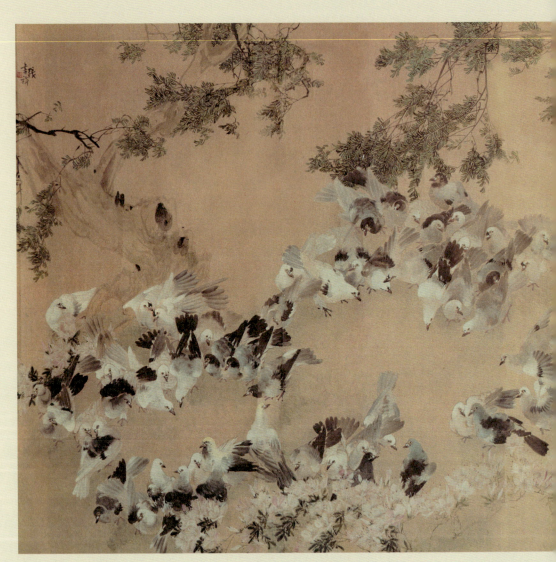

图 4-5

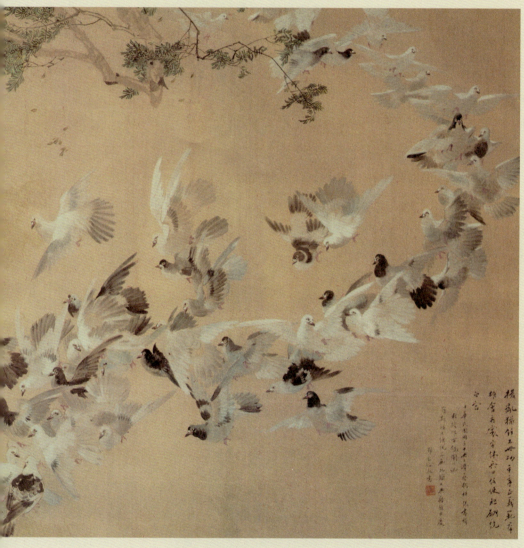

张书旂《百鸽图》（又名《世界和平的信使》）中国画

评，而且被国外的博物馆所收藏，更有后来他在抗日战争时期受当时国民政府外交部部长、争取世界和平与裁军委员会主任王宠惠和国立中央大学罗家伦教授等人重视中美邦交的影响，潜心创作了一幅以鸽子作为世界和平象征的巨型中国画《百鸽图》（又名《世界和平的信使》）（图4-5），此画全长355.6厘米，宽162.5厘米，作为中国政府礼物送给连任三届美国总统的罗斯福。画面以橄榄枝象征光明和幸福，百鸽代表世界全面和平，讴歌了为反抗日本法西斯战争、维护世界和平作出杰出贡献的人。1940年12月23日张书旂给罗斯福总统的信，传达了这一时代的最强音。他在信中写道（图4-6）：

图 4-6

尊敬的罗斯福总统：

 我非常荣幸能有此机会给您写这封信，并承蒙您的大使的好意请他转赠给您一幅由我创作的题为《世界和平的信使》的画。

 我赠送给您这幅画，作为我对您、您的政府以及美利坚民族对中华民族一直怀有的深切同情的感激的象征。我想我是代表中华民族向你表达这份真挚的感激之意的。

<div style="text-align:right">

满怀敬意的张书旂
1940年12月23日

</div>

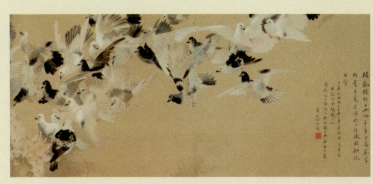
张书旂《百鸽图》上国立中央大学校长罗家伦题七绝一首

图 4-7

张书旂创作的巨幅中国画《百鸽图》(亦称《世界和平的信使》),在当时引起了很大的轰动与影响。蒋介石、罗家伦等人纷纷为画卷手书画题和跋诗。国立中央大学校长罗家伦题七绝一首:

拨乱犹余不世功,平章正义范群雄。会看寰宇休兵日,信使联翩绕白宫。诗后题款:"中华民国国立中央大学艺术科(系)张书旂教授作百鸽图,祝罗斯福大总统三届就职大典,罗家伦敬书。"(图4-7)

就在张书旂给罗斯福总统写信的1940年12月23日,在重庆嘉陵江畔的一家宾馆内举行了隆重的赠画仪式(图4-8)。赠画仪式由国立中央大学校长罗家伦主持,邀请的嘉宾客人有美国大使约翰逊、英国驻华大使卡尔和美、英两国大使馆参赞人员。中国方面出席赠画仪式的有行政院院长孔

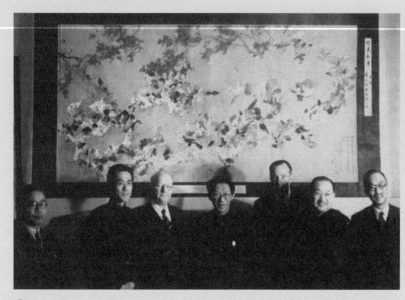

图 4-8

《百鸽图》赠送仪式合影,左起王世杰、张书旂、詹森(约翰逊)、罗家伦、卡尔、孔祥熙、王宠惠

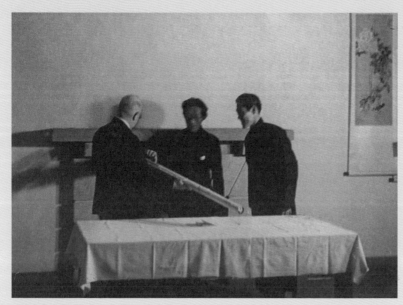

图 4-9

张书旂(右)请美国大使詹森(左)转赠《百鸽图》给罗斯福总统,中为国立中央大学校长罗家伦

[11] 张书旂:《我送了一幅百鸽图给罗斯福》,《时报周刊》1941年第1卷第8期。

祥熙、外交部部长王宠惠、国民党中央宣传部部长王世杰和重庆市市长吴国桢等百余人。《百鸽图》由张书旂交给美国驻华大使约翰逊（即詹森）（图4–9）。由于赠画仪式活动十分隆重，吸引了许多报刊记者前来采访。

张书旂创作的《百鸽图》作为中国政府的礼物送给罗斯福，表达了中国人民对他为保卫世界和平所作出的伟大贡献的崇高敬意。《时报周刊》称赞说："张氏善画花鸟，注重画之灵魂与情绪，所作大幅之《百鸽图》，馈赠美国总统罗斯福，代表中国民众之一点敬爱，其在国际间之重要性不亚于一队外交人马也。"[11]《良友》画报1941年第162期以《艺术与邦交：中大教授张书旂以百鸽图呈美大总统》为题，图文并茂地报道了张书旂在罗家伦校长的陪同下将《百鸽图》递交美国驻华大使约翰逊（詹森）转呈罗斯福总统的情景（图4–10）。显而易见，《百鸽图》寄托了中国人民冀盼早日战胜

图4–10

《良友》1941年第162期刊登《艺术与邦交：中大教授张书旂以百鸽图呈送美大总统》

法西斯，实现世界和平的愿望，充分表现了时代精神、民族精神。其重大历史意义，的确是"不亚于一队外交人马也"。从当时报纸刊载《百鸽图赠送记》一文报道对《百鸽图》赠送美国总统罗斯福的隆重仪式的盛况也可见一斑：

> 张书旂画的百鸽图，昨天在中大罗校长举行的盛大茶会上，交给了美大使转寄白宫罗总统……百鸽图卷作丈余长的一轴摆在中间长桌上，罗校长主席居中，美大使及作者张书旂教授左右立，开始举行赠画仪式了，罗校长致辞说明庆祝罗总统三届连任，赠送和平之鸟的意义，为着达到世界和平，中美更须增进邦交。词毕，张教授尊重地拿起画来送到约翰逊大使的手里。大使表示至深的谢意。在辉煌的水银灯照耀之下，大使将画展开，孔院长帮着挂上正壁，大家一致注视着啊！在相思树下，杜鹃花上那大大小小各种姿态飞翔着的白鸽整整一百。吃茶点间，张教授讲述了他作画的经过……摄影以志纪念后，约翰逊大使拿起这有历史意义的画幅上了汽车。

可见，《百鸽图》的意义不但是中国现代花鸟画创新的历史里程碑，而且是抗日战争时期中华民族、世界人民反法西斯战争与捍卫世界和平精神的集中体现。而这一切，我们还可从罗斯福总统通过给约翰逊的信寻觅出来：

[12] 洪瑞:《艺术大师之路丛书——张书旂》,湖北美术出版社2005年出版,第16页。

亲爱的约翰逊:

我非常有兴趣地阅读了您1940年12月24日的来信,有关转赠国立中央大学张书旂教授的画。我非常感谢张教授赠送我画的诚意,蒋介石将军的亲笔提(题)名及罗家伦博士的题诗为绘画增添了特色。请转达我对蒋将军、罗博士以及张教授这幅精美作品的感谢,并请陈述我接受它的荣幸!

您诚挚的富兰克林·D.罗斯福
(1941年1月23日)[12]

美国总统罗斯福所言"我非常感谢张教授赠送我画的诚意,蒋介石将军的亲笔提(题)名及罗家伦博士的题诗为绘画增添了特色",和盘托出了张书旂创作《百鸽图》彰显世界和平的艺术主旨,并深深感动了当时的美国总统罗斯福,使他感到"接受它的荣幸"(图4-11)。

三、用艺术彰显世界和平

《百鸽图》出现以及产生的影响,在世界反法西斯战争史和中外艺术史上是十分罕见的。美国总统罗斯福的回信,不但给画家张书旂以鼓舞,也给中国新闻界和中国人民以极大鼓舞。其意义如1941年上海《中华》杂志以《和平之鸽飞入白宫》为标题所揭示:

图4-11 罗斯福总统给约翰逊大使的信

和平之鴿飛入白宮

1941年上海《中華》雜誌刊登《和平之鴿飛入白宮》

（中央社訊）中大藝術系教授張書旂，為祝賀美國第三任總統羅斯福連任大典，特繪製巨幅百鴿圖一幀，題為「信義和平」，由蔣委員長親題，定二十三日由中大校長羅家倫在嘉陵賓館舉行茶會，張氏親自贈與美大使詹森，由詹森代表羅斯福總統接受後，即寄美國。大典時懸掛白宮中央大禮堂。

THE PAINTED SCROLL, on which a hundred doves have been painted by the well-known artist Chang Shu-chi, Professor of Fine Arts at the National Central University, will be sent to America. Generalissimo Chiang Kai-shek has written the Chinese characters Hsin I Ho Ping which mean "Sincerity — Righteousness — Harmony — Peace."

图 4-12

 中大艺术教授张书旂，为庆祝美国罗斯福第二届联（连）任大典，及增进中美邦交起见，特绘制百鸽图一巨幅……12月23日，由中大校长罗家伦，在嘉陵宾馆举行茶会，张书旂君亲赠该画。美大使詹森（约翰逊）代表罗斯福总统接受后，即由中国飞剪号寄美。预料1月20日寄到白宫，就职典礼时可以悬挂。[13]（图4-12）

 同时，《良友》杂志也以《艺术与邦交：中大教授张书旂以百鸽图呈送美大总统》为标题报道：

 在美国加紧援华声中，重庆中大教授、国画家张书旂氏特绘百鸽图，交由美驻华大使约翰逊转呈白宫罗斯福总统，以答谢罗氏对华之正义呼声，本页所载，即为张氏赠画时之情形及其近作一斑。[14]

- 13 ·《中国画家赠罗斯福百鸽图：和平之鸽飞入白宫》，《中华(上海)》1941年第97期，第16页。
- 14 ·《良友》1941年第162期。
- 15 · 张书旂：《我送了一幅百鸽图给罗斯福》，《时报周刊》1941年第1卷第8期。

张书旂创作的《百鸽图》彰显了艺术对世界和平的作为，精神灿烂，意境清新，色彩绚丽，风格独特，给后人留下的不仅是一桩美谈，更提示人们认识艺术的社会意义和艺术家的社会责任。因此，他堪称"为现今民族复兴运动上的一个代表的作家"。有位美国诗人看了《百鸽图》后写诗赞道："在战争和灾难中，使我们看到花和鸟，呀！那一百只鸽子起飞了！战争之后，为了美国的和平幸福，我们要盛情地感恩张书旂教授吧！"换言之，用艺术来彰显世界和平和反抗法西斯侵略，张书旂创作的《百鸽图》明显要比法国著名画家毕加索的和平鸽早十年产生世界性的影响，应称其为现代美术史上第一人！这既是他的杰出艺术创新成就及艺术造诣的表现，也体现了中国现代艺术家的伟大艺术精神。正是这种精神激发了中国现代画家的创作灵感与智慧，推动了中国现代花鸟画的创新发展。

第二节

张书旂在美国、加拿大的美术外交

1941年张书旂赴美国举行义展，开展"国民外交"，主要原因有二：其一，"因为美国对中国的同情，使自由光明的美国更令中国人热爱。我决定了亲赴美国举行义展"[15]；其

二，抗日战争中，沦陷区各大学仓促内迁，教学所用图书资料、仪器设备均未来得及时运出，或为日军炮火所毁，或为敌伪所掠。迁往大后方的许多高校，图书设备奇缺而无法无力购置，教学产生空前困难。为此，张书旂忧心如焚，决定赴美举办画展，将售画所得交教育部分配各校购买图书，以解教学燃眉之急。但出国所需旅费甚巨，加上裱画费用，自己无力解决（已自筹八千元）。因此，1941年1月他呈文教育部部长陈立夫，恳请教育部补助不足之三万四千元，并请转向财政部申请准拨购买八千美金额度。教育部于2月17日批复补助他法币三万元，"除向财政部洽领，并函请该部指定银行准予一次结购美金八千元"[16]。呈文同时，张书旂还请求他所熟识的政府要人出面相助。

一、民间文化大使——张书旂

1941年4月，张书旂精选出历年所画作品600幅以民间文化大使的身份，带着中国人民的友谊离开战时首都重庆，经香港乘船前往美国。离开重庆之时，他冒着被日机轰炸的危险，费了两个多月为纪念张自忠将军完成了200幅中国画，并举办展览义卖。据《新华日报》1940年12月28日第2版画界消息："中大教授张书旂为纪念张自忠将军英勇殉国，激励后进，发起筹募张自忠将军奖学基金，举行国画展览会（图4-13），日前假嘉陵宾馆举行预展两天，所有画件，已有三分之二被各界预订，获法币1万余元。今（28日）起，

[16] 张书旂：《我送了一幅百鸽图给罗斯福》，《时报周刊》1941年第1卷第8期。

[17] 张书旂：《我送了一幅百鸽图给罗斯福》，《时报周刊》1941年第1卷第8期。

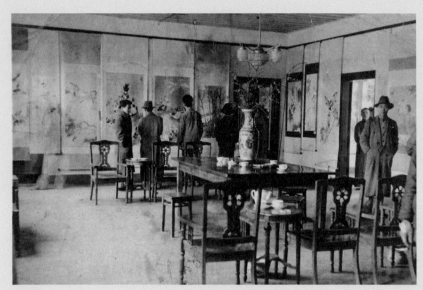

1940年12月张书旂在重庆嘉陵宾馆举办画展为成立纪念张自忠将军奖学基金筹集资金

图4-13

假中一路中苏文化协会公开展览三天,欢迎各界参观,不用门券。"画展共得2万元,悉数送交教育部,作为贫寒学生奖学基金。

1941年4月29日晚上,应朋友们的要求,他带了600幅画从重庆飞到香港,入住九龙乐斯酒店,再转道出国赴美。两天后,香港《时报周刊》编辑采访他创作《百鸽图》的详细经过,张书旂则"侃侃而谈,风趣悠然"[17]。出于对他的绘画艺术的喜爱,许多人希望他在香港举行画展,并请求购买,这使张书旂很受感动,爽快答应了。随后张书旂在港举行了画展并售出200余幅,另外的400余幅作品带往美国。

11月,他在美国西海岸南加州成功举办了赴美后的第一个美术展览。这次展览出展了80余幅画作,《洛杉矶时报》撰文称张书旂为"在世的最伟大的中国画家"。1942年春天以后的一年多时间里,张书旂穿梭在洛杉矶、纽约、芝加哥、波士顿、堪萨斯、渥太华、多伦多等美国、加拿大的大城市之间,在各地博物馆、美术馆、大学举办展览和讲学(图4-14、图4-15)。

1943年1月17日至2月4日,张书旂在华盛顿的艺术俱乐部举办展览,展出作品87幅并在其画展现场"当众师范作画"(图4-16、图4-17),受到美国首都社会各界的热烈

图4-14　张书旂1943年创作于美国波士顿的《白鹰》中国画

图 4-15 张书旂《孔雀玉兰桃花》中国画

图 4-16　张书旂在美国展览现场创作中国画（一）

图 4-17　张书旂在美国展览现场创作中国画(二)

欢迎。美、中两国文化人士对其高度评价，诺贝尔文学奖获得者赛珍珠在报纸上撰文说：

> 在张书旂的画作里，人们可以看到自信、平静与坚忍。但同时也存在着美，古老中国的美，这样的美仍存在于中国人的永恒灵魂中。很重要的一点是，今天，在中国抵抗敌人的过程中，不是只有军队首领在行动并取得成功，更有意义的是艺术家也在行动并且也取得了成功。

旅美学者林语堂赞美张书旂的作品"如同一位大师级的诗人掷出的华丽诗行""张书旂笔下的线条，无论是柳枝、花朵或是果树，都出类拔萃，优雅而有力量，这正是所有中国优秀画家所向往的审美目标"[18]。

1943年11月，张书旂在旧金山笛扬美术馆举办了"张书旂个人系列画展"的第一场展览。展览持续了一个月，展出的80余幅品作获得美国艺术界一致好评。著名艺术批评家阿尔弗莱德·弗兰根斯坦在《旧金山纪事报》发表《中国人给我们派来了张书旂》的文章中写道：

> 英国人给我们送来了伦敦大轰炸的绘画和被德国炸毁的废墟重建的照片，俄国人给我们送来了招贴画和漫画，而中国人给我们送来了张书旂。[19]

[18] 凌承纬：《艺术·和平·友谊——张书旂的艺术人生》，载《张书旂中国画作品选集》，重庆出版社2012年出版。

[19] 张少书：《跨越太平洋的绘画：张书旂在美国的绘画生涯》，载陈航、凌承纬主编：《生机盎然的花鸟园》，重庆出版社2013年出版，第93页。

1944年2月，张书旂到俄勒冈州的波特兰，当地的报纸《俄勒冈日报》在一篇评论里给予了他高度赞扬。文章写道：

> 当我们美国和中国同仇敌忾时，我们不仅为了解救中国人民于日本人的恐怖威胁之下而战斗……我们还为了一个国家能够拥有产生像张书旂这样的强大和令人敬爱的人物的权力而战斗，他的人格不是奴化的产物。毫无疑问地（的），波特兰的人们在欣赏张教授的画作和见到这艺术家时，将会更好地了解中国人民和他们的将来，了解那些出自于（出自）他们的心灵和双手的价值与美，了解他们的技艺与天才。2月2日至27日，张书旂在西雅图艺术博物馆展出了他的58幅作品。理查德·富勒是美国博物馆馆长中提倡收藏亚洲艺术作品的先驱之一，也是这次活动的主办方（负责人）。3月7日至19日，他（张书旂）又在斯坦福大学的托马斯·威尔顿斯坦福画廊展出了他的54幅作品。3月，他访问了加州大学伯克利分校，在这里展览、讲学，并进行现场作画。伯克利大学授予其荣誉教授。4月9日至5月7日在洛杉矶郡立美术馆举行了为期一个月的画展，展出作品70幅，又在欧特斯艺术学院、圣巴巴拉艺术博物馆和其它（他）当地高校及民间组织举办了画展。

1944年2月，张书旂在西雅图艺术博物馆展出了他的58

幅作品。3月，他在斯坦福大学的托马斯·威尔顿斯坦福画廊展出了他的54幅作品。4月至5月他的70幅作品在洛杉矶郡立美术馆展出了整整一个月。随后，他又在欧特斯艺术学院、圣巴巴拉艺术博物馆和加州一些高校及民间组织举办了一系列画展。张书旂几乎成为美国西海岸无人不知的人物。

1944年8月，张书旂去了南加州海岸边的美丽小镇卡梅尔，在著名的卡梅尔艺术村举办展览受到当地民众的热烈欢迎。据当地报纸报道，张书旂的展览是小镇有史以来最令人难忘的艺术活动之一。著名美国将军约瑟夫·史迪威的夫人，特地在小镇上举办了一次向艺术家张书旂致意的茶会。

在接下来的两年中，张书旂又多次访游美国西部各地，曾在加州首府萨克拉门托的埃德温·布拉恩特·克罗克博物馆举办展览；在旧金山笛扬博物馆举办了他的第二次个展。1945年到1946年间，张书旂还到美国南方举办了一系列展览。

美国斯坦福大学历史系教授张少书曾在一篇文章中写道："1941年，在中国政府的资助下，张书旂到了美国，以促进中美之间的理解和友谊。在接下来的5年时间里，他在美国各地旅行并在主要的博物馆里举办展览，并且与这些展览相联系，他还对公众示范作画，数千人参加了这些活动，吸引了来自大众和艺术评论的广泛注意。"（图4-18、图4-19）

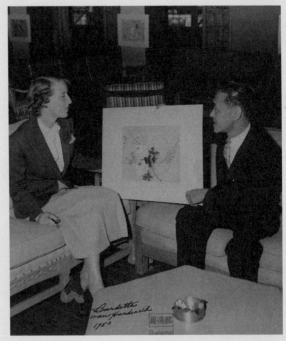

图 4-18

张书旂向美国观众展示自己的作品

图 4-19

张书旂在美国展览现场作画并与观众交流

对于张书旂在美国举办的大量中国画展的意义,张少书是这样评论的:

> 他结交过位高权重、有钱有势的人,但他也几乎花了相同或者更多的时间面对一个平凡的美国:艺术家、学者、学生、艺术爱好者、来自美国各地的中国人组织的同胞会成员和妇女俱乐部成员。当然,要估量他个人与他的艺术的影响的广度几乎是一样不可能的事。但是,可以说此前的中美文化交流从未有过如此广阔的含义:既包括一份充满希望的、乐观的友谊,也包含对中国艺术传统的欣赏与热爱。张书旂在美国留下了不可磨灭的印迹。

二、"和平之鸽"翱翔加拿大

1942年10月,张书旂到加拿大访问,在首都渥太华的国家美术馆举办展览,展出80幅作品。展览开幕式上,国民政府驻加拿大公使刘师舜宣称这次展览是中国驻加大使馆纪念辛亥革命的重要活动之一。加拿大总理麦肯齐·金以及国际外交使团核心成员参加了展览开幕式,麦肯齐·金总理(图4-20)即席作了热情洋溢的讲话。据悉,他在当天的日记中曾写道:"张书旂'美丽的画作'使他从'战争的丑恶'中振奋一新。"鉴于总理亲临画展开幕式以及对中国艺术的热爱,张书旂特地画了一幅题为《松枝双鸽图》的画送给他。

加拿大总理威廉·莱昂·麦肯齐·金和伊丽莎白王后的合影

图 4-20

这是两年之中张书旂第三次赠送作品给同盟国国家领导人。

在渥太华停留两个星期后，张书旂前往多伦多，先后在皇家安大略博物馆、威廉姆斯纪念美术馆、蒙特利尔艺术协会举办展览。皇家安大略博物馆馆长、杰出的中国文化学者威廉·怀特在展览画册中写道：

> 张书旂的画作与展览犹如一阵来自东方的芬芳微风，触动我们的灵魂，以新鲜的视觉感受唤醒我们，激励我们迈开崭新的步伐。

张书旂作为一个杰出的中国艺术家，在民族危难之际，告别家人和同胞，只身漂洋过海，远离祖国，真诚地履行一个中华"文化大使"的使命。几年间，他一方面依靠国民政府提供的有限津贴和当地一些华人支持者的赞助维持俭朴的生活，另一方面却把卖画所得高达数十万美元的收入寄回国内支持抗战和救济贫困学生。1944年2月12日加拿大魁北克省蒙特利尔市华侨统一抗日报国会给张书旂写了一封信，详细陈述了张书旂在该市举行画展筹得救济国内贫困学生救济款电交中国政府财政部的情况（图4-21）。他以对自己祖国和民族的忠诚感动大洋彼岸的人民，同时也以艺术征服了北美，赢得西方社会对中国和中国文化的尊敬。1957年8月在张书旂病逝后举行的葬礼上，加州大学伯克利分校研究生院院长斯图尔特·莫里斯在悼词中高度评价张书旂：

图4-21　1944年2月12日加拿大魁北克省蒙特利尔市华侨组织统一救国会写给张书旂的信

> 他通过他的天才对一种我们都很喜爱并享受的美作出了卓越的贡献。他享有盛誉,是世界上那些为数不多由遗留下的作品向世人证明生命不朽的人。

抗战胜利以后,张书旂曾于1946年回国,在中央大学、安徽大学等高校任教。然而动荡的时局、内战的阴云让他感到不安,遂又经香港返回美国。其后数年间,在异国他乡,他依旧执着地传播中华文化艺术,直到去世。

由于张书旂离开中国比较早,去世也比较早,半个多世纪以来,这位在海外受到艺术界和民众尊重、欢迎的中国艺术家在国内却几乎被淡忘。2012年,在他曾经度过人生中最难忘岁月的城市——重庆,举办了颇有规格和学术水准的艺术活动——"张书旂中国画及艺术传承作品展览暨国际学术研讨会"。70多年前张书旂在战火硝烟中创作的《百鸽图》(图4-22),以及其后在美国创作的百余幅作品第一次回到祖国展出。继之,张书旂的家乡浙江也举办相同的展览和研讨会。这位曾在中华民族救亡图存之际作出杰出贡献的美术家重新回到国内艺术界和民众的视野中。

图 4-22

张书旂《百鸽图》（局部）中国画

第五章

抗战时期中苏两国的美术邦交

邹雅《我们最可靠的朋友——苏联》宣传画

图 5-1

1937年"卢沟桥事变"后，抗日救亡成为美术创作压倒一切的主题，宣传抗战、鼓励人民参加抗战的题材成为美术创作的主要内容。1939年9月，第二次世界大战全面爆发，欧洲也陷于德、意法西斯燃起的战火之中。欧美艺术家在抗击侵略者的斗争中创作了大量反法西斯主题的艺术作品，以唤起各国人民起来反抗德、意、日等国的法西斯侵略。因此，共同的命运和目标把世界反法西斯联盟的艺术家们紧紧联系在一起，让他们彼此加强了艺术交流，筑起了国际反法西斯的统一战线。

抗战时期中国对外文化交流活动形成了新的格局，有各种官方的对外交流机构，也有各种民间的文化团体、个人。中国文艺界积极主动开展国际艺术交流活动，使得中国抗战美术与国际反法西斯文艺紧密地联系在一起，既架起了国际抗战文化交流的桥梁，又对中国抗战赢得国际的大力支持发挥了巨大作用。鲁艺木刻工作团邹雅创作的《我们最可靠的朋友——苏联》（图5-1）宣传画，画面的正上方画一身插翅膀的苏联红军战士，双手捧着坦克、飞机和大炮，飞到中国上空。地面上有一位中国抗日战士仰天伸出双手迎接苏联送来的军援，同时成群的大炮齐射炮火、坦克滚滚向前，空中成群的飞机奔赴抗战前方。图像叙述了国际对中国抗日的支援情况：苏联与英、美、法援助之比是12:1。由此可见，在中国全面抗战之初，中国的全面抗战与苏联和英、美、法等国的支持是密切相关的，其中尤以苏联对中国的支持为最；中

国与苏、美、英（包括英属印度）等国之间的美术交流，也是以苏联最为典型。

抗战时期中苏两国之间的美术互动交流，是各种因素和多种力量作用的结果。无论是局部抗战时期还是全面抗战时期，中苏两国同时建立的中苏文化协会，推动着中苏两国之间的美术互动交流。

第一节
中苏文化协会与抗战时期的中苏美术交流

可以这样说，抗日战争时期中苏两国之间的美术互动交流，无论是举办展览、创办刊物，还是艺术家、艺术组织之间的信函往来、互赠作品，大多是由中苏两国成立的文化协会出面协商，主持、主办促成的。

一、中苏文化协会的成立

中苏文化协会发起于1935年7月7日。据《申报》1935年7月24日报道："南京二十三日电，监院秘书王陆一、参部边务组委员张西曼、教部司长雷震、张炯等，为沟通中苏文化

图 5-2

增进两国邦交起见,发起中苏文化协会。经中央核准,该会定本月二十五日假石松桥钟南中学开临时会议,于筹备进行事宜有详细之讨论。"推定张西曼、徐悲鸿、张冲、西门宗华、于国桢、段诗园、骆美奂、何汉文,以及苏联对外文化协会代表沙拉托夫策夫等9人为筹备委员,于30日开首次筹委会议。1935年10月25日,中苏文化协会在南京华侨招待所举行成立大会(图5-2)。250余位政界、文化界和有关方面人士出席大会,国民政府立法院院长孙科被推选为会长,蔡元培、于右任和中国驻苏大使颜惠庆、卡尔品斯基(苏联科学院院长)等当选为名誉会长,苏联驻华大使鲍格莫洛夫为副会长。

孙科在中苏文化协会成立大会上发表演讲:"我们要以这机关为媒介,把中国的文化同苏联的文化时常作相互的沟通,俾两国文化得以巩固和发扬;同时并求促进两国国民之间的友谊,使之互相了解,这是我们最大的希望。"[1] 孙科的这席话热情洋溢,和盘托出了中苏文化协会所具有的传播学优势特点,包括传播的主体、传播的内容、传播的媒介、传播的对象、传播的效果等方面,确定了中苏文化协会在促进中苏文化交流和友谊方面的重要作用。

苏联驻华大使鲍格莫洛夫在大会的演讲中说:"(中苏文化协会的成立)是中国人民对于苏联文化事业兴趣增长之一证;至于我国,我们为要使我们的人民熟悉中国之文化事业,已于对外文化协会中设一特别部门。"[2]

中苏文化协会的宗旨是"研究及宣扬中苏文化,并促进两国国民之友谊"[3]。当日,苏联对外文化联合会代理会长车尔尼亚夫斯基给孙科发来贺信称:"敬悉贵中苏文化协会之成立,愉快奚似! 谨代表苏联对外文化联合会以最高敬意,表示颂祝之忱,以其能发扬与巩固中苏两大民族之间关系也。"[4] 由此可见,中苏文化协会的成立,对中苏美术交流起着举足轻重的作用。

- 1 《中苏文化协会成立大会》,《中苏文化》1936年第1卷第1期,第10页。
- 2 《抗战时期的中苏文化协会》,《红岩春秋》2020年第12期。
- 3 真之:《介绍中苏文化协会》,《世界知识》1936年第4卷第1期,第37页。
- 4 《中苏文化》1936年第1卷第1期,第6页。
- 5 《申报》1936年2月23日。
- 6 "苏联版画展览会"展出了全苏维埃十位著名美术家的作品,除了木刻外,还有铜刻画、石刻画、油布画、水彩画、粉画共两百余幅,详见鲁迅《记苏联版画展览会》一文和《申报》1936年2月27日和7月2日报道。

二、中苏文化协会与中苏美术展览的交流

在推动战时中苏两国文化艺术的交流中,中苏文化协会起着举足轻重的作用。从1936年到1945年的9年间,绝大多数中苏之间的艺术交流展览和作品互赠等活动,均是由中苏文化协会发起与苏联有关部门对接合作促成的。

早在全面抗战爆发之前,中苏两国之间的美术交流就十分密切。1936年1月11日,由苏联对外文化联合会和中国中苏文化协会、中国美术会、中国文艺社、中国文学社等五团体联合主办的苏联版画展览会(图5-3)在南京中央大学图书馆举行,展出版画作品239幅。孙科、蔡元培、鲁迅、徐悲鸿等,以及苏联大使鲍格莫洛夫皆到现场致辞[5]。展览结束后,2月21日移至上海八仙桥青年会九楼继续举行,参观者十分踊跃,总计达百万人次之多[6]。鲁迅前往观展时当场订购3幅作品。展览会闭幕后,1937年良友图书公司出版了鲁迅先生编选并作序的《苏联版画集》,画集封面由蔡元培题字,共收入展览会的作品200余幅,全部单面印刷,附赵家璧先生关于苏联之版画译文一篇,全书400多页,1940年良友图书公司又再版过一次。蔡元培也为《苏联版画集》作序,称赞此画集的出版:"木刻画在雕刻与图画之间,托始于书籍之插图与封面,中外所同。惟欧洲木刻于附丽书籍外,渐成独立艺术,因有发抒个性寄托理想之作用,且推演而为铜刻、石刻以及粉画、墨画之类,而以版画之名包举之,如苏联版

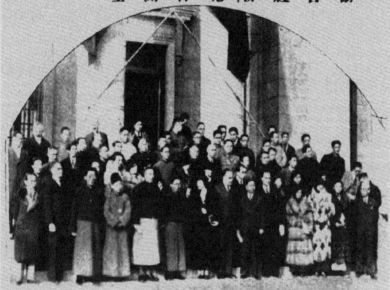

图 5-3

1936年1月11日苏联版画展览开幕式

图 5-4　《中国画报》1936年第1卷第10期刊登苏联版画展览部分作品

画展览会是矣。鲁迅先生于兹会展览品中精选百余帧,由良友公司印行,足以见版画进步之一斑,意至善也。廿五年六月廿五日蔡元培题。"⁷ 此外,《中国画报》1936 年第 1 卷第 10 期也刊登了此次展览的部分作品(图 5-4)。

7. 蔡元培:《苏联版画集》序,载 1937 年良友图书公司出版《苏联版画集》。

8. 鲁迅:《记苏联版画展览会》,载《申报》1936 年 2 月 24 日刊。

这次展览意义深远,鲁迅先生在《记苏联版画展览会》一文中写道:

> 我记得曾有一个时候,我们很少能够从本国的刊物上,知道一点苏联的情形。虽是文艺罢,有些可敬的作家和学者们,也如千金小姐遇到柏油一样,不但决不沾手,离得还远呢,却已经皱起了鼻子。近一两年可不同了,自然间或还看见几幅从外国刊物上取来的讽刺画,但更多的是真心的(地)介绍着建设的成绩,令人抬起头来,看见飞机、水闸、工人住宅、集体农场,不再专门两眼看地,惦记着破皮鞋摇头叹气了。这些介绍者,都并非有所谓可怕的政治倾向的人,但决不幸灾乐祸,因此看得邻人的平和的繁荣,也就非常高兴,并且将这高兴来分给中国人。我以为为中国和苏联两国起见,这现象是极好的,一面是真相为我们所知道,得到了解,一面是不再误解,而且证明了我们中国,确有许多"威武不能屈,贫贱不能移"的必说真话的人们。
>
> 但那些介绍,都是文章或照相,今年的版画展览

会,却将艺术直接陈列在我们眼前了。作者之中,很有几个是由于作品的复制,姓名已为我们所熟识的,但现在才看到手制的原作,使我们更加觉得亲密。[8]

综观展览会中所有作品,无论是木刻、石刻、石印、水彩等,不同作者各有独特的风格,各有不同的深刻表现,同时也可从其中找出一个共同的特点,那就是生动的写实、丰富多彩的现实内容,彰显苏联新兴艺术力的表现,如《中国画报》、《时代》杂志(图5-5)所载。中国的木刻艺术,已衰微了相当长的时间,如今苏联的版画会给中国美术家这样强烈的反省,让人们深深察觉艺术与现实生活联系的重要性,同时,又让人们领会到苏联对外文化联合会、中苏文化协会、中国美术会及中国文艺社、中国文学社联合组织苏联

图 5-5

《时代》1936年第9卷第5期刊登1936年1月举办的苏联版画展览会部分作品

版画展览会介绍苏联艺术的深意,使中国美术家必须站在世界文化的立场上,吸取苏联美术家对人类艺术的新贡献新成就,作为中国美术的他山之石。

这次苏联版画展览影响深远,漫画家特伟说:"记得在二十五年(1936年)的秋天(注:特伟写错了时间),上海举行过一次苏联版画展,我们这一群青年美术工作者,接触到苏联的美术家的原作,这还是第一次。这一次的展出,无疑给予我们许多技巧上和取材上的启示,我们感谢苏联的美术家们。遗憾的是我们不能把我们的作品,集成一个展览会运送到苏联去。我想,除了因为感到自己在种种方面不够纯熟之外,还有一个主要原因:中国美术界在组织上的散漫。"[9] 由此可见,全面抗战爆发之前中苏美术界并未形成互动交流的局面,但是为后来的互动交流奠定了坚实的基础。

木刻家丁正献后来也在《关于送英苏木刻作品的几句话》一文中提道:"因苏联是新兴木刻宝库,而且曾吸收了中国古代版画的一些精华,与中国之为木刻老家堪称世界两大木刻阵营,而且自1936年苏联版画展在京沪两地举行后,中国的木刻受它新艺术的作风的影响很大,差不多可说是中国古代旧木刻艺术传统脱胎之此新洗礼的契机。"关于中国木刻所受苏联版画的影响,木刻家王琦说:"从这些作品的内容上,使我们看到在新社会制度下,致力建设的劳动人民,怎样在创造人类幸福的新天地,而且从作品的技法上,也加深

[9] 特伟:《读书随录:为中苏文化协会苏联漫画展览作》,《中苏文化》1943年第13卷第5-6期,第29页。
[10] 王琦:《中苏木刻艺术之交流》,《文联》1946年第1卷第4期,第12-13页。
[11] 李桦、李树声、马克编:《中国新兴版画运动五十年:1931—1981》,辽宁美术出版社1981年出版,第372页。

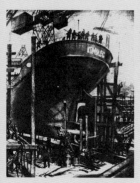

图 5-6　包洛夫《Marty 造船厂运木船之下水准备》（苏联版画展览会出品）

了我们对于新现实主义表现形式的认识，在弥漫着奇色怪线的中国艺苑里，清醒无数青年的脑子，影响到我们在木刻表现技法上，趋向于新写实主义的转变，直到今天。这些作家当中，尤其是法服尔斯基、克拉甫兼珂、毕斯卡莱夫、索洛维赤克等几位作家，对于中国木刻作风的影响最大。"[10] 王琦的这段话揭示了苏联版画展览会对中国木刻作风向新写实主义转变的深刻影响，如包洛夫的木刻《Marty 造船厂运木船之下水装备》（图 5-6）。而苏联版画作家中以法服尔斯基（又译名为：法服司基）（图 5-7）、克拉甫兼珂、毕斯卡莱夫（又译名为：毕司喀列夫）、索洛维赤克等人的影响最大。

全面抗战期间，中国作品通过中苏文化协会送苏的美术展览频繁，前后共计 3 次：

第一次是 1939 年 4 月（全国木刻协会送出时间），莫斯科展出时间原定 5 月（见 1939 年 4 月 28 日《新华日报》刊登《中苏文化协会征求运苏抗战艺展资料启事》），后改为 9 月（见 1939 年 5 月 23 日《重庆各报联合版》刊登《中国艺术品送苏展览征集委员会启事》）。1939 年夏，在中苏文化协会主持之下，几百幅抗战木刻画和其他许多艺术作品被一同送去苏联，实际展出时间是 1940 年 1 月 2 日[11]，先后在莫斯科、列宁格勒等地展出，给苏联人民"以极深刻的印象"。其中朱鸣岗的套色木刻《前哨》和胡一川的套色木刻《破坏交通》（图 5-8）受到丁正献的高度评价。

托爾斯太小說『安德傳』之插畫　　單司喀列夫 N.Piskarev作

伊凡諾夫小說『野民』之插畫
　　　　岡查洛夫 A.Gancharov作

蘇聯版畫展覽會，於本年一月十日至二十日由蘇聯對外文化聯合會及中蘇文化協會等機關主持，在南京中央大學舉行，為兩國文化界密切溝通之第一聲。在此展覽會中，所有原畫各部門，均有代表作品，而尤以木刻為主。蘇聯版畫藝術，在今已脫去純然裝飾畫之意義，而卓然以銅劍之技巧，成為新寫實主義藝術之一大主潮，表現着蘇聯的時代，蘇聯的新的人民與歷史，以及種種生動的現實。

普式庚未完詩『埃及之夜』插畫　　　『人參』(小說)之插畫　法服司基 V.Favorsky作
克拉夫陳可 Kravtchenko作

图 5-7

《美术生活》1936年第23期刊登苏联版画展览会法服司基(V.Favorsky)和毕司喀列夫(N.Piskarev)等人的作品

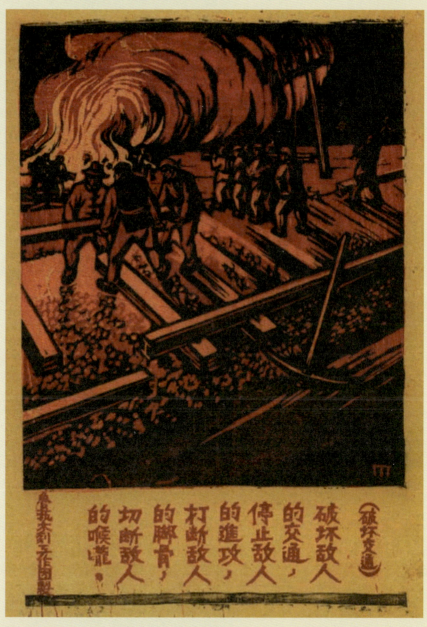

图 5-8　胡一川的套色木刻《破坏交通》

第二次是 1940 年中苏文化协会举办的"运苏中国战时绘画展览会"。《前线日报》1940 年 1 月 13 日发表短评:"现在莫斯科方面正开着中国画展,而中国的文艺作品在苏联全国,更是风行一时。"为此展,中苏文化协会在媒体发出公告:

> 为使友邦人士更切实认识中国战时艺术动态,并将三年来我英勇抗战之实况,向友邦人士报道,以争取国际间对我之同情,运苏联各地展览后,并拟以全部作品与苏联绘画工作者,做友谊之交换。征品内容为:凡与抗战有关,并足以表现战时新兴艺术精神之各种水墨画、油彩画、漫画、木刻等,每人限出品两件,装帧由中苏文化协会负责。收件处:重庆中苏文化协会。截止期:7 月 31 日。在渝预展后运苏联。[12]

根据上述公告内容"以全部作品与苏联绘画工作者,做友谊之交换",可知中苏文化协会的策展,开始转向中苏美术的互动交流。同年 12 月 20 日,"运苏中国战时绘画展览会"在重庆展出,共有作品近 200 件,这是中苏文化协会筹备策划的第二次送苏联展出的中国美术作品[13]。同日《新华日报》发表《写在画展门外——参观运苏战时木刻预展》一文,其中述说:"中苏文化协会搜集了近两百张的绘画和版画去回答苏联朋友的盛情。……中华民族的解放战争是一场亘古的惊人的史诗,是一幅绝世壮烈的图画。我们看见了,就在这

[12]《运苏中国战时绘画展览会》,《耕耘》1940 年第 2 期,第 31 页。

[13] 丁正献、王琦辑:《关于中国送苏木刻作品展览的文献》,《中苏文化》1942 第 11 卷第 3-4 期,第 59-62 页。

[14] 丁正献:《关于送英苏木刻作品的几句话》,1942 年 5 月 2 日《新蜀报》副刊《半月木刻》。

[15]《读书通讯》1940 第 13 期,第 17 页。

[16]《工余生活:本厂职工进益会与中苏文化协会昆明分会联合举办苏联抗战影展》,《电工通讯》1942 年第 13 期,第 15 页。

[17]《工余生活:本厂职工进益会与中苏文化协会昆明分会联合举办苏联抗战影展》,《电工通讯》1942 年第 13 期,第 15 页。

不到两百幅的画片上，有血，有力，有屈辱，有搏斗，有敌人的必然的死，也有我们的必然的胜利。……这是谁也不否认的，木刻在中国的进步确是极大了。"可见，这批送苏联的展品除少数水墨画、油画、漫画外，大多数是木刻版画，作品通过抗日战争的现实主义题材内容的表现，反映了抗战救国的时代精神。

第三次是1942年中苏文化协会与中国木刻研究会从在重庆三次木刻展览的千余幅作品中征选出400多幅中国现代木刻，举办送苏联的"赠苏木刻预展"。预展结束后，中苏文化协会从中选250余幅作品送苏联展览。丁正献在《关于送英苏木刻作品的几句话》一文中，夸奖了中苏文化协会助力中苏美术的交流："这次中国木刻界应中苏文化协会之请，当我们正愁没有经费达到作品出国的伟大理想之际，实在是一种鼓励。"[14]

除了筹办中国战时绘画运苏展览外，中苏文化协会还大力引进苏联美术作品来中国展出，如：1940年的"苏联农业画展"[15]，1941年中苏文化协会主办的托尔斯泰像展，1942年中苏文化协会昆明分会与桂林电机厂职工进益会联合举办的苏联抗战影展[16]，同年3月24日，由中苏文化协会桂林分会主办的"苏联抗战及文艺图片展览会"，1943年的"苏联版画艺术展览"[17]、1943年的苏联漫画展览，1943年10月的"苏联战时艺术展览会"、1944年的"世界版画展"等大

型展览及作品互赠。其中，参展的作者、所有赠送苏联或其他国家的美术作品都是由中苏文化协会征集并选送的，苏联赠送给中国的美术作品也是由中苏文化协会向苏联方面征求而来。例如1943年3月16日至22日中苏文化协会在重庆主办的第二次"苏联版画展览"，展出的250幅版画就是苏联对外文艺协会赠送给中苏文化协会的作品，这是苏联对1942年中苏文化协会选送苏联的250件中国木刻作品的回赠，体现了中苏美术的互动交流。此次展览在中国引起了巨大的反响，《新华日报》1943年3月23日第3版刊登了题为《苏联版画展一周间观众达五万人》的新闻，报道了苏联版画展览在陪都重庆举办的盛况。《中苏文化》杂志、《国民公报》与《新蜀报》为这次展览出版了特刊，其中《中苏文化》杂志1943年第13卷第5-6期发表了木刻家刘铁华的《论苏联版画展览中的作品》学术论文，1943年3月20日《国民公报》特刊精心排版发表了中苏两国评论家、木刻家的评论：苏联艺术评论家拉竹莫夫斯卡娅写的《苏联版画家克拉甫兼坷》、中国木刻家刘铁华的文章《中国版画与欧洲版画之关系》，展现了抗日战争时期中苏美术的互动交流。《新蜀报》1943年3月18日第4版以《中苏文化协会主办苏联版画艺术展览特刊》为题，发表了苏联著名木刻家巴甫洛夫的《库拉河之春》和卡尔诺夫斯基的《炼钢厂》，同时刊发了木刻家刘铁华的评论《苏联木刻与中国木刻》、王琦的评论《学习苏联木刻家的严谨精神》。刘铁华高度评价了这次苏联版画展览："提起苏联的版画艺术，就不能不想起中国新兴木刻艺术，而今日中

· 18 · 刘铁华：《苏联木刻与中国木刻》，《新蜀报》1943年3月18日第4版。

图 5-9

《中苏文化》杂志创刊号封面

国新兴木刻艺术确实受了友邦影响不少,站在艺术立场上讲我们应是感谢的……今天正当两大民族反法西斯并肩作战之际,在首都重庆,举行苏联版画艺术第二次展览,意义是非常的重大,非常荣幸。"[18]

三、《中苏文化》杂志与中苏美术的互动交流

此外,1936年4月中苏文化协会还在南京创刊出版《中苏文化》杂志(图5-9),是战时中苏文化交流与合作的重要机构和舆论宣传阵地,尤其是在大力推动和宣传中苏艺术交流活动,刊发中苏美术家抗战作品等方面,发挥了重要作用。

其一,发表中苏美术家作品,尤其是注重刊发了许多苏联美术家的作品,为中国美术家认识了解苏联绘画艺术,尤其是木刻和漫画艺术,学习借鉴木刻和漫画艺术的表现风格、创作方法,打开了一扇窗户。具体作品发表情况,列表(表一)于下:

表一 1936—1943年《中苏文化》杂志刊登苏联美术家作品

编号	作品名称	作者	作品类型	卷期
1	《虾》	库尔多夫	版画	1936年第1卷第1期
2	《特尼伯江上之建筑物概况》	周库年阔	版画	1936年第1卷第1期
3	《铸造厂》	史塔洛诺索夫	版画	1936年第1卷第1期
4	《特尼伯江上之建设》	喀西安	版画	1936年第1卷第1期
5	《加列宁像》	包洛夫·伊万	版画	1936年第1卷第1期
6	《设计建筑中之莫斯科苏维埃宫》	希佛尔丁依夫	版画	1936年第1卷第1期
7	《莫斯科红场之一角》	希佛尔丁依夫	木刻	1936年第1卷第2期
8	《你难道不明白么,世界先生?》	佚名	漫画	1937年第1卷第1期
9	《可尊敬的佛朗哥,我们去把中国从中国人手里解放出来吧》	佚名	漫画	1937年第1卷第1期
10	《首先是西班牙,现在是中国:"早安!我们想来谈判撤退志愿兵"》	佚名	漫画	1937年第1卷第1期
11	《中国商店的"防护者"》	佚名	漫画	1937年第1卷第1期
12	《一个美国人的批评:日本海陆军在中国的行动已经付出了一笔新储蓄》	佚名	漫画	1937年第1卷第1期
13	《中国土地上的剪草机》	佚名	漫画	1937年第1卷第1期
14	《地中海的水球戏》	佚名	漫画	1937年第1卷第1期
15	《一种常使中立者得到严重试验的事业》	佚名	漫画	1937年第1卷第1期
16	《制裁侵略的外交姿态》	佚名	漫画	1937年第1卷第2期
17	《九国公约会议的外交》	佚名	漫画	1937年第1卷第2期
18	《日本之武士道》	佚名	漫画	1937年第1卷第2期
19	《欧洲外交家说:我亲爱的先生!我们就看着日本强盗放火吗?!》	佚名	漫画	1937年第1卷第2期

（续表）

编号	作品名称	作者	作品类型	卷期
20	《黄埔（浦）江上的魔鬼》	佚名	漫画	1937年第1卷第2期
21	《普希金逝世百年纪念特辑：普希金在里萃墅里表现劫尔查文勒的诗》	I.Repin	油画	1937年第2卷第2期
22	《普希金逝世百年纪念特辑：普希金与其夫人》	N.乌里雅诺夫	素描	1937年第2卷第2期
23	《普希金逝世百年纪念特辑：普希金手迹："普希金在到阿尔兹鲁的道路上"》	普希金	漫画	1937年第2卷第2期
24	《普希金逝世百年纪念特辑："什么，难道是暴动吗？"普希金用一种紧张的语气问着》	P.J.Pavlinov	漫画	1937年第2卷第2期
25	《普希金在十二月党人中》	D.Kardovsky	版画	1937年第2卷第2期
26	《普希金逝世百年纪念特辑：普希金手迹，上面写着："没有必要，就不要尝试。"》	普希金	漫画	1937年第2卷第2期
27	《普希金逝世百年纪念特辑：普希金手迹，普希金与奥涅金在泥（涅）瓦河边上》	普希金	漫画	1937年第2卷第2期
28	《普希金逝世百年纪念特辑："渔夫与鱼的故事"》	佚名	漫画	1937年第2卷第2期
29	《普希金逝世百年纪念特辑：普希金的最后道路》	N.Shestopalov	油画	1937年第2卷第2期
30	《普希金逝世百年纪念特辑：别罗哥尔斯克要塞·甲必丹之女》的一图	P.Sokolov	素描	1937年第2卷第2期
31	《高尔基像》	阿·索洛维赤克	木刻	1937年第2卷第6期
32	《法西斯主义即战争》	佚名	漫画	1938年第1卷第10期
33	《中日人民联合起来》（转载《纽约工人日报》）	阿·索洛维赤克	漫画	1938年第1卷第12期

(续表)

编号	作品名称	作者	作品类型	卷期
34	《苏联、第三帝国、日本军阀……》	佚名	漫画（多幅）	1938年第1卷第6-7期
35	《死神的跳舞》	阿·索洛维赤克	漫画	1938年第1卷第8期
36	《西班牙的人民都团结起来到前线作战去了！》	佚名	版画	1938年第1卷第9期
37	《侵华战争一年后之日寇经济》	阿·索洛维赤克	漫画	1938年第2卷第11期
38	《欧洲局势严重 法国处境困难》（转载《巴黎优马里特报》）	夏	漫画	1938年第2卷第1期
39	《柏林掷来的圈套》	古克伦里司	漫画	1938年第2卷第2期
40	《一九三八年春季的世界》	酉·甘弗（U.Ganf）	漫画（多幅）	1938年第2卷第2期
41	《"重重粉饰"：日本报纸禁止登载日军在中国失败之任何消息》	古耳雷里克斯	漫画	1938年第2卷第3期
42	《日本军阀：张伯伦先生？谢谢谈判！这是献给您"自裁"的宝刀！》	佚名	漫画	1938年第2卷第5期
43	《中欧的足球戏》	阿·索洛维赤克	漫画	1938年第2卷第7期
44	《中欧的调解》	阿·索洛维赤克	漫画	1938年第2卷第9期
45	《围在民主势力脚下的群盗。民主势力对群盗说：看！这都是你们的罪孽》	夏	漫画	1938年第3卷第1-2期
46	《侵略者从黑暗中所面着的"光明"：饮血外交》	佚名	漫画	1938年第3卷第3期

（续表）

编号	作品名称	作者	作品类型	卷期
47	《南方战线》	佚名	油画	1938年苏联十月革命二十一周年纪念特刊
48	《雪地出征》	佚名	油画	1938年苏联十月革命二十一周年纪念特刊
49	《叛国案中诸叛徒之理想与现实》	佚名	油画	1938年苏联十月革命二十一周年纪念特刊
50	《十月革命二十年纪念》	佚名	油画	1938年苏联十月革命二十一周年纪念特刊
51	《伏罗希洛夫滑雪》	伊萨克·布罗德斯基	油画	1938年苏联十月革命二十一周年纪念特刊
52	《两棵家庭的树子》	佚名	油画	1938年苏联十月革命二十一周年纪念特刊
53	《高尔基驱魔》	佚名	油画	1938年苏联十月革命二十一周年纪念特刊
54	《苏联的名跳舞家洛沙阿尔佐瓦年才七岁》	佚名	油画	1938年苏联十月革命二十一周年纪念特刊
55	《反法西斯侵略之苏联彩画》	佚名	套色版画	1938年苏联十月革命二十一周年纪念特刊
56	《联合大演习》	佚名	油画	1938年苏联十月革命二十一周年纪念特刊
57	《木刻之一》	佚名	木刻	1938年苏联十月革命二十一周年纪念特刊
58	《木刻之二》	佚名	木刻	1938年苏联十月革命二十一周年纪念特刊
59	《木刻之三》	佚名	木刻	1938年苏联十月革命二十一周年纪念特刊

(续表)

编号	作品名称	作者	作品类型	卷期
60	《木刻之四》	佚名	木刻	1938年苏联十月革命二十一周年纪念特刊
61	《一九三九年的新世界》	佚名	漫画	1939年第3卷第4期
62	《罗马之行》	佚名	漫画	1939年第3卷第5期
63	《侵略国家步兵师的火力》	阿·索洛维赤克	漫画	1939年第3卷第6期
64	《高尔基画像》	马克沁	素描	1939年第3卷第8-9期
65	《法西斯德国的圣诞节》	佚名	漫画	1939年第3卷第8-9期
66	《反侵略中国分会》	佚名	漫画	1939年第4卷第1期
67	《斯大林在五一节检阅国际无产阶级的革命力量》	佚名	版画	1939年斯大林六十寿辰庆祝专号
68	《斯大林在祝鲁基兹同志葬礼中的演说》	佚名	油画	1939年斯大林六十寿辰庆祝专号
69	《斯大林和南战场革命军委会各委员检阅红骑兵第一师》	佚名	油画	1939年斯大林六十寿辰庆祝专号
70	《斯大林与列宁在电报机旁（1918年）》	佚名	版画	1939年斯大林六十寿辰庆祝专号96页
71	《斯大林与列宁在斯茂里和赤卫军谈话（1917年）》	佚名	版画	1939年斯大林六十寿辰庆祝专号
72	《邓尼泊水电站》	A.克莱夫钦古	木刻	1940年第6卷第1期
73	《马耶可夫斯基》	佚名	版画	1940年第6卷第5期
74	《奥斯特洛夫斯基》	佚名	版画	1940年第6卷第5期
75	《巴史连科》	佚名	版画	1940年第6卷第5期
76	《斯泰尔斯基》	佚名	版画	1940年第6卷第5期

（续表）

编号	作品名称	作者	作品类型	卷期
77	《萧洛可夫》	佚名	版画	1940年第6卷第5期
78	《A.托尔斯泰》	佚名	版画	1940年第6卷第5期
79	《杨科·库巴拉》	佚名	版画	1940年第6卷第5期
80	《他们把陈财绑在广阔的木板上》	佚名	版画	1940年第6卷第5期
81	《"我底（的）手疼：你给这老猴子一耳光……"》	佚名	素描	1940年第6卷第5期
82	《在热闹的十字路口，一个女孩子站住了》	佚名	版画	1940年第6卷第5期
83	《Portrait of Lemin》	Chung Ling	木刻	1941年第8卷第1期
84	《夫索诺曼罗（1711—1765）》	佚名	版画	1942年第11卷第1-2期
85	《L.托尔斯泰画像》	雷平	版画	1943年第13卷第7-8期
86	《斯大林奖金作家瓦希莱夫斯卡亚》	佚名	木刻	1943年第13卷第9-10期
87	《苏联戏剧大师：聂米洛维契·丹钦柯》	佚名	木刻	1943年第13卷第9-10期
88	《希特勒的末日到了！》	库克·灵尼克斯	漫画	1943年第14卷第7-10期

上表所列苏联美术作品，大致有以下几个特点值得注意：

1. 发表了一些苏联著名美术家的作品，例如史塔洛诺索夫的《铸造厂》、喀西安的《特尼伯江上之建设》、周库年阔《特尼伯江上之建筑物概况》（图5-10）、古克伦里司的《柏林掷来的圈套》、A.克莱夫钦古的《邓尼泊水电站》、阿·索洛维赤克的《高尔基像》、希佛尔丁侬夫的《莫斯科红场之一角》等。其中阿·索洛维赤克深受中国美术家推崇。徐悲鸿说："苏联自革命以还，百事更张，艺术有托，日趋畅茂。版画者，乃其新兴文化之一也。其中大师，若法服尔斯基（Favorsky）、查路申（Charushin）、多卜洛夫（Dobrov）、库克立尼克索（Kukrinixy）、索阔洛夫（Sokolov）、阿·索洛维赤克（A.Soloveichik）、魏利斯基（Vereisky），皆能各标新异，独建一帜。"[19] 木刻家王琦也说："几位苏联木刻版画的巨匠法服尔斯基、克拉甫兼珂、冈查诺夫、毕斯卡莱夫、阿·索洛维赤克……在中国每一个木刻作者里一直把他们当做（作）师长在看待着，总是以他们的作品当做（作）自己学习的典范。"[20] 徐悲鸿与王琦皆称阿·索洛维赤克为苏联木刻版画的大师巨匠，这从他的木刻《高尔基像》（图5-11）便可见一斑。阿·索洛维赤克擅长人物肖像和事件情节的表现，其木刻艺术以黑白灰三大色调完美地编织而成，尤其是灰色调排线弯曲缜密多变、虚实有致，刀法细腻精致，加上暗面与阴影连成一片，因此其木刻作品具有明显的立体造型效果，对中国木刻作者影响深远。举凡抗日战争时期中国木刻肖像画的创

图 5-10 周库年阔《特尼伯江上之建筑物概况》版画

[19] 徐悲鸿：《苏联版画展序言》，《民报》1936年2月17日第10版。
[20] 王琦：《中苏木刻艺术之交流》，《中苏文化》1946年第4期，第12-27页。

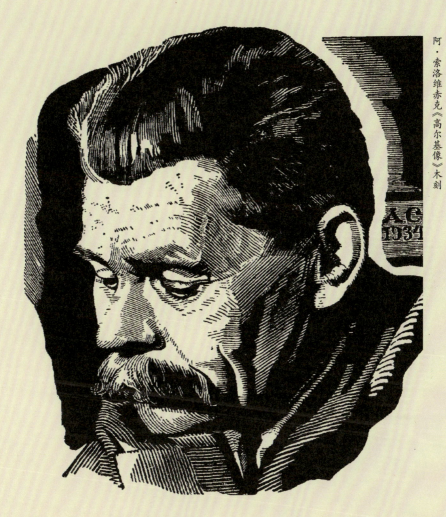

阿·索洛维赤克《高尔基像》木刻

图 5-11

作,诸如陈烟桥1937年创作的《鲁迅与高尔基》(图5-12)（载《中苏文化》1940年第6卷第5期）、力群1940年创作的《毛主席像》、彦涵1941年创作的《彭德怀副总司令亲临前线指挥作战》、牛文1943年创作的《毛泽东像》、林军1943年创作的《毛泽东主席像》、李书芹1944年创作的《毛主席、朱总司令、刘司令员像》以及刘岘的木刻《高尔基像》、汪刃锋的木刻《高尔基像》等,均吸收了阿·索洛维赤克的细腻刀法,刻出黑白灰三大色调,完美地塑造出人物肖像。因此,就《中苏文化》杂志刊登苏联美术家作品对促进苏联木刻版画在中国的传播影响所起的作用而言,王琦指出"在中国每一个木刻作者心里一直把他们当做（作）师长在看待着,总是以他们的作品当做（作）自己学习的典范"是言之凿凿、言之有据的。

陈烟桥《鲁迅与高尔基》木刻

图5-12

2.《中苏文化》杂志成为透视苏联流行的现实主义美术窗口。苏联美术热情讴歌现实的建设生活、劳动人民、苏联大地的山水草木和革命领袖、英雄、文艺大师等题材内容，诸如 A. 克莱夫钦古的《邓尼泊水电站》，喀西安的《特尼伯江上之建设》、古克伦里司的《柏林掷来的圈套》、《斯大林与列宁在斯茂里和赤卫军谈话（1917 年）》《斯大林与列宁在电报机旁（1918 年）》、《斯大林在五一节检阅国际无产阶级的革命力量》、包洛夫·伊万的《加列宁像》（图 5-13）、马克沁的《高尔基画像》、雷平的《托尔斯泰画像》和伊萨克·布罗德斯基的《伏罗希洛夫滑雪》等等，现代化繁荣富强的苏联国家形象透过这些现实主义的画面，立体地展现在人们的眼前，加深了中国美术家对苏联现实主义艺术成就的认识，让中国美术家感受到苏联的美术家非常深情地爱着现实生活和自己的祖国，为拥有灿烂的文化艺术而自豪。

受苏联现实主义美术的影响，抗日战争时期中国美术的创作风气也趋向现实主义的转变，尤其是以木刻版画的巨变为显著，如沃渣 1938 年创作木刻《军民打成一片》，胡一川 1939 年创作套色木刻《开荒》（图 5-14）、1943 年创作套色木刻《牛犋变工队》，古元 1939 年创作木刻《开荒》《鲁艺春秋》，王琦 1940 年创作木刻《采樵归来》《播种与除草》，刃锋 1941 年创作木刻《胜利的收获》，宋步云 1940 年创作木刻《为大众谋安全的石工》，李桦 1941 年创作木刻《后方生产》、1942 年创作木刻《他们担负着水上的运输》，丁正献 1941 年

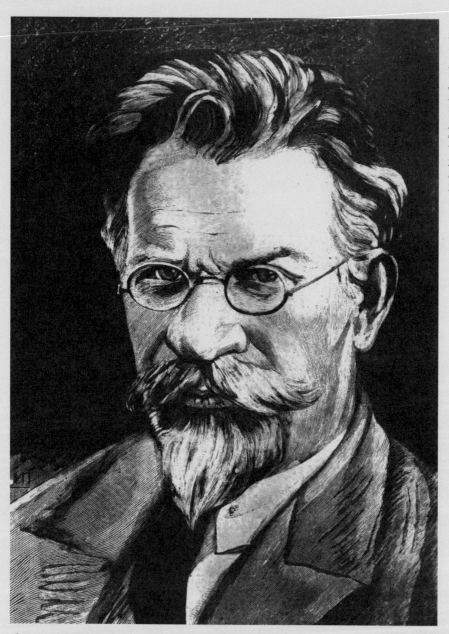

图 5-13　包洛夫·伊万《加列宁像》（苏联版画）

图 5-14　胡一川《开荒》套色木刻

创作木刻《抗战大动脉之西北公路建设》，张望1941年创作木刻《努力生产建设，争取最后胜利》、1944年创作木刻《又忆延安》《延安居民学习小组》和《八路军帮助蒙古人民秋收》，邹雅1943年创作木刻《帮助抗属扬场》，熊雪夫1943年创作木刻《军民同抗旱》，高诗林1943年创作木刻《修公路》，林军1944年创作木刻《同心协力》《上工》《洪炉》，苏光1944年创作木刻《翻砂》，阎风1944年创作套色木刻《牧童》（图5-15）等作品。水彩画以黄养辉为代表，创作有《修筑贵州独山铁路》（图5-16）、《架隧道》（图5-17）、《隧道运石》、《行进中的火车头》、《南丹铁路高架桥》、《开挖铁路涵洞》、《龙江桥工地》、《黔桂铁路工地》和《隧道运石》等作品，由为艺术而艺术向为生活而艺术、为现实而艺术转变，充满时代精神的现实主义的美术创作蔚然成风，所以王琦说"现实主义需要的美是劳动的美"[21]。

3. 苏联木刻版画造型扎实严谨，构图饱满且善于变化，擅长人物肖像、群像和宏大场景、人物故事情节和动态的表现，刀法细腻精致，技术精湛。如《中苏文化》1940年第6卷第5期封面刊登的苏联木刻《高尔基》（图5-18），其缜密严谨又灵动活泼的风格令人看了拍案叫绝。

4. 现实主义创作方法与写实主义表现方法有机完美结合，作品充满朝气蓬勃的鲜活生命力和诗的抒情感染力，如《中苏文化》1938年苏联十月革命二十一周年纪念特刊刊登的苏

[21] 王琦:《绘画的现实主义初论》，《侨声报》1946年12月9日。

图 5-15　阎风《牧童》套色木刻

图 5-16　黄养辉《修筑贵州独山铁路》水彩画

图 5-17　黄养辉《架隧道》水彩画

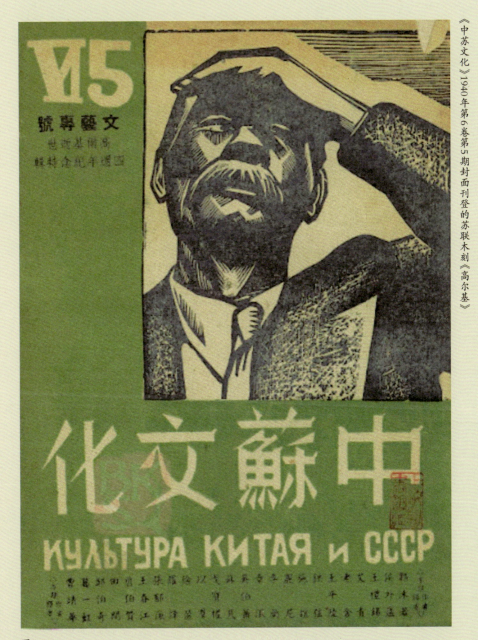

图 5-18　《中苏文化》1940年第6卷第5期封面刊登的苏联木刻《高尔基》

联系列木刻（图 5-19），使苏联木刻版画带有英雄主义和乐观主义的情调，一直为苏联人民喜闻乐见，木刻版画成为除油画之外普通百姓文化生活的艺术消遣。苏联木刻版画的现实性、通俗性和抒情性，对中国木刻版画创作的影响深远。

其二，刊发国内外美术展览的消息，尤其是注重报道中苏美术交流展览的信息，并刊发有关美术展览的评论文章和研究论文，从而使《中苏文化》杂志成为中苏美术交流的权威传播媒体。有关文献材料，列表（表二）于下：

图 5-19

《中苏文化》1938年苏联十月革命二十一周年纪念特刊刊登的苏联系列木刻

表二 1936—1945年《中苏文化》刊登美术展览信息

编号	作品名称	作者	作品类型	卷期
1	《苏联镌版艺术展览会在京举行揭幕礼》	佚名	照片	1936年第1卷第1期
2	《苏联镌版艺术展览（作品选刊）》	周库年阔	版画	1936年第1卷第1期
3	《苏联版画展览》	蔡元培	文章	1936年第1卷第1期
4	《苏联儿童图画将来中国展览》	佚名	报道	1936年第1卷第7期
5	《苏联的新女性与儿童：北极探险队（儿童戏展之一）》	佚名	照片	1938年苏联十月革命二十一周年纪念特刊
6	《立于全苏农展机械化广场前斯大林的雕像［像高十五公尺］》	佚名	照片	1939年斯大林六十寿辰庆祝专号
7	《特稿：中国艺展在苏联的盛况及其崇赞》	长林	文章	1940年第5卷第3期
8	《中国艺展会场内清朝艺术品之部》	佚名	照片	1940年第5卷第3期
9	《陈列于中国艺展会》	佚名	画图	1940年第5卷第3期
10	《中国艺展会场之一角》	佚名	照片	1940年第5卷第3期
11	《半月中苏：关于在苏的中国艺展》	佚名	报道	1940年第6卷第1期
12	《中国艺展在苏联之盛况（摘自塔斯社莫斯科航讯）》	佚名	报道	1940年第6卷第2期
13	《特稿：备受苏联人民热烈欢迎之"中国艺展"（莫斯科通讯）》	胡济邦	文章	1940年第6卷第4期
14	《特稿：苏联人民对于中国艺展的印象（莫斯科通讯）》	胡济邦	文章	1940年第6卷第4期
15	《写在托尔斯泰的像谱上：介绍中苏文协托尔斯泰像展》	鲁明	文章	1941年第8卷第3-4期
16	《中苏史论：莫斯科中国艺展的成就（VOKS特稿）》	长林	文章	1941年第9卷第2-3期

（续表）

编号	作品名称	作者	作品类型	卷期
17	《评莫斯科中国艺展中的抗战绘画》	特尔诺菲茨，苏凡	文章	1941年《文艺特刊》
18	《读书随录：为中苏文化协会苏联漫画展览作》	特伟	文章	1943年第13卷第5–6期
19	《论苏联版画展览中的作品》	刘铁华	文章	1943年第13卷第5–6期
20	《略谈苏联的漫画艺术：为中苏文化协会苏联漫画展览作》	廖冰兄	文章	1943年第13卷第5–6期
21	《"香港的受难"画展中的作品》	廖冰兄	文章	1943年第13卷第9–10期
22	《记苏联版画·漫画展览》	长林	文章	1943年第13卷第11–12期
23	《文化交流：战时苏维埃美术展览会在德黑兰开幕》	佚名	报道	1943年第14卷第1–2期
24	《文化交流：苏联对外文化协会（VOKS）主办文化展览会》	佚名	报道	1943年第14卷第1–2期
25	《苏联文化消息：文化破坏与文化复兴：苏对外文化协会展览品寄往欧美展览》	佚名	报道	1943年第14卷第3–4期
26	《苏联文化消息（四月份）：文化交流：苏联办英艺展》	佚名	报道	1945年第16卷第4期
27	《苏联文化消息（四月份）：艺术：维什尼维兹卡雅画展在莫举行》	佚名	报道	1945年第16卷第4期

从上表可见，抗日战争时期中苏美术交流的重要活动、新闻、展览、学术研究论文、评论等，大多可以在《中苏文化》上查得。例如，蔡元培为1936年苏联版画展写的《苏联版画展览》，就发表在《中苏文化》杂志1936年第卷第1期上。其他还有1940年的莫斯科中国艺展、1943年重庆的苏联版画艺术展览、1943年重庆的苏联漫画展览，《中苏文化》均作了翔实的宣传介绍，刊登了大量美术作品及展览现场照片，以及关于展览的纪实文章和其他文字资料。

《中苏文化》杂志还利用与苏联对外文化联合会的友好合作关系，约请苏联文艺理论家撰写介绍苏联美术现状和相关美术理论文章，以及对赴苏中国画展的评论。《中苏文化》杂志1940年第5卷第3期刊登长林（译）《特稿：中国艺展在苏联的盛况及其崇赞》，1940年第6卷第2期发表《中国艺展在苏联之盛况》的新闻摘自塔斯社莫斯科航讯，1940年第6卷第4期刊载胡济邦写的莫斯科通讯《特稿：备受苏联人民热烈欢迎之"中国艺展"》，1941年还专门发行"文艺特刊"，刊发特尔诺菲茨（作）、苏凡（摘译）的《评莫斯科中国艺展中的抗战绘画》，1941年第11卷第2、3期刊登苏联文化联合会特稿《莫斯科中国艺展的成就》，1942年第11卷第3、4期发表丁正献、王琦辑的《关于中国送苏木刻作品展览的文献》，1943年第13卷第5、6期发表特尔诺菲茨写、桴鸣译的《评中国木刻》、刘铁华的《论苏联版画展览中的作品》和廖冰兄的《略谈苏联的漫画艺术：为中苏文化协会苏联漫画展

览作》、王琦的《苏联木刻版画与中国新兴木刻运动》，1943年第13卷第9-10期刊登A.格拉西莫夫的《苏联艺术家联盟组织委员会主席格拉西莫夫致中国木刻同志的信》，1944年第15卷第8-9期刊登的A.苏沃罗夫写、郁文哉译的《苏联艺术家评中国木刻艺术》，1945年第16卷第12期刊登汪刃锋的《中国木刻作家协会重庆总会与苏联木刻家论木刻套色》等。《中苏文化》杂志还应苏联方面的要求，刊载介绍中国美术的文章，如在1943年第13卷第9、10、11、12期上刊登傅抱石撰写的《中国古代绘画概论》等。

第二节
全面抗战时期的中苏美术交流

全面抗战期间，中苏文化艺术组织之间的交往非常频繁。这时中苏之间的美术交流，主要有美术展览和作品的交流、美术家和美术社团之间的交往等方式。其特点是中苏两国之间的美术双向互动交流，一改苏联美术作品单方面到中国展出的局面，逐步发展为国家层面意义上的双向互动交流，甚至中国赴苏联的美术展览多于苏联来华的美术展览。

一、中苏漫画艺术的交流

这一时期以木刻、漫画为主的中国美术作品被不断送往莫斯科展览，赢得了苏联美术界的高度赞誉，也让广大苏联人民了解中国美术所反映的中国人民正在进行的伟大卫国战争的现状，从而加强了两国的邦交、增进了两国人民之间的相互支持与同情。

1938年4月，由武汉青年会外交协会负责面向社会征集画稿，由国际宣传处从征集得的数百幅抗战漫画作品中选送了60多幅到苏联举办"中国抗战漫画展"。这是抗战以来中国漫画的第一次国际交流展览，同年6月在莫斯科展出（图5-20）。除了漫画外，这次展览展出的还有木刻、照片、书籍、杂志等200多种展品。

《申报》1938年3月6日刊登《苏联举行中国抗战展览》新闻报道：

> （汉口五日电）苏联定于三月底举行中国抗战漫画展览大会，我方请外交协会负责代为征集。凡藏有关于抗战意义各种漫画及照片等，愿意参加者，可于一星期内送汉青年会内外交协会，以便寄往展览。（中央社）

在莫斯科展览的中国抗战漫画及其作者们

图 5-20

图 5-21 "苏联抗敌画展"作品,载《大美画报》1938年第8期

但是这次送往苏联展览的中国抗战漫画,均被冠上"苏联抗敌画展"标题,刊载在《大美画报》1938年第8期(图5-21)、《战事画报(上海1937年)》第6期、《良友》1938年第136期等刊物上,只有《新华日报》陆续刊发这些作品时称展览名称为"苏联中国抗敌漫画展览会"。其中主要的漫画作品列表(表三)于下:

表三 1938年苏联中国抗敌漫画展览会发表的部分作品

编号	作品名称	作者	作品类型
1	《敌人在华之奸淫杀戮》	叶浅予	漫画，宣传画
2	《军民合作》	胡考	漫画，宣传画
3	《敌军在华之暴行》	张乐平	漫画，宣传画
4	《游击战士》	陆志庠	漫画，宣传画
5	《妇女参战》	梁白波	漫画，宣传画
6	《游击队使敌人疲于奔命》	廖冰兄	漫画，宣传画
7	《贪食无厌的日寇》	张乐平	漫画，宣传画
8	《保卫祖国》	胡考	漫画，宣传画
9	《肃清汉奸土匪》	胡一川	木刻
10	《建立伟大的国防工业以作持久抗战》	陶谋基	漫画，宣传画
11	《我空军轰炸敌阵地》	陆志庠	漫画，宣传画
12	《我军英勇的抗战》	陶谋基	漫画，宣传画
13	《日寇在南京杀人比赛》	张乐平	漫画，宣传画
14	《我国空军的英姿》	梁白波	漫画，宣传画
15	《狼子野心》	梁白波	漫画，宣传画
16	《空军四勇士》	叶浅予	漫画，宣传画
17	《吞华攻俄》	陆志庠	漫画，宣传画
18	《炸我无辜》	张禾工	漫画，宣传画
19	《他的食欲能满足吗？》	张仃	漫画，宣传画
20	《还有谁没有加进队伍？》（苏联中国抗敌漫画展览会出品之二十）	叶浅予	漫画，宣传画

(续表)

编号	作品名称	作者	作品类型
21	《响应全面抗战的义勇军》	佚名	漫画，宣传画
22	《汉奸的下场》	佚名	漫画，宣传画
23	《抗战到底》	佚名	漫画，宣传画
24	《日本人是这样杀害我们的》	佚名	漫画，宣传画
25	《精忠报国为国牺牲》	佚名	漫画，宣传画

伴随着中国抗战漫画赴苏联展览，全面抗日战争时期中苏美术展览的双向互动交流日益加强，具体表现在交流合作的形式和内容更加多样、丰富和灵活。典型的现象是中苏美术家相互通信，并以公开信的形式发表。

第一次为中国漫画家多次给苏联同志写信。1939年5月《工作与学习·漫画与木刻》第2期刊登了由24位"中国绘画工作同人"署名的《中国绘画工作同人致苏联同志书》（图5-22）。这封公开信是随同年5月下旬在莫斯科举行的"中国抗战艺术展览会"作品寄去的。《工作与学习·漫画与木刻》编者在给这封信加的按语中写道："我们希望中苏两国由艺术的交流，更能再进一步地帮助中国抗战，巩固和平力量，打击法西斯。"[22]

· 22 · 1939年《工作与学习·漫画与木刻》创刊号。

――――中國繪畫工作同人――――
致蘇聯同志書

中蘇文化協會所主辦的中國抗戰藝術展覽會，定五月下旬在莫斯科開幕，這封信是和作品一同寄去的，我們希望中蘇兩國由藝術的交流，更能再進一步的幫助中國抗戰，鞏固和平力量，打擊法西斯！　編者

敬愛的蘇聯繪畫界同志：

當法西斯強盜瘋狂的向人類的和平進攻：毀滅了亞比西尼亞，奧大利，捷克，亞爾巴尼亞，西班牙，在中國正在加緊屠殺無辜的人民，婦女和兒童的時候，我們伸出赤熱的手，向你們握手和致敬！

中國的繪畫工作者，正和他的一切兄弟一樣。艱苦的和敵人――日本帝國主義鬥爭；做了鼓舞士兵，發動民眾，瓦解敵軍種種工作；並且堅信這種工作會換得中華民族的自由和獨立，並會得到世界和平人士的同情；因為日本帝國主義不但要毀滅中國，還想要毀滅全世界！中國的繪畫界同人，在抗戰一開始也便明白這一點，為了集中人力，參加抗戰，在總的組織上有：中華全國漫畫作家協會和中華全國木刻界抗敵協會，最初在上海出版了「救亡漫畫」，並且組織了漫畫宣傳隊。不久風起雲湧地在各地出版了各種刊物：如抗戰漫畫，陣中畫報，抗戰畫刊，抗敵畫，漫畫戰線，國家總動員畫報，廣州漫畫，以及現在出版的漫畫與木刻；在報紙，在刊物，在街頭，在村落，都盡量的發展了繪畫宣傳的力量，尤其利用各種流動展覽，招貼，宣傳小冊子，使廣泛地深入到大眾的裏面。

中國的繪畫，在今日，不但在他的作用上已成了增加抗戰的政治意識的有力武器，同時在創作技術上亦已漸漸接近先進國的藝術水準；但是，比起抗戰力量的進展，他還是較弱的一環，這一方面是說明了中國繪畫工作者還應更加的努力，同時也急切地希望國際友人――尤其是蘇聯的同志給我們更大的幫助！中國能夠戰勝日本，不僅是靠武力，也還需要政治的宣傳；所以繪畫給與日本帝國主義的打擊，是和飛機大砲給與日本帝國主義的打擊一樣重要的。

蘇聯的繪畫同志！為了世界的和平，為了中國的抗戰，你們站在人道真理的立場上，已經代我們向全人類呼籲了！不但四萬萬五千萬全中國的弟兄在感激你們，全世界愛好和平的人民也在向你們致敬！現在，我們更希望你們能夠同情中國抗戰的偉大作品不斷的寄到中國來，使中國的民眾更確信了他們的抗戰是有代價的，是會獲得幫助的，是會得到同情的。

中國許多不設防的城市，在受日本飛機的狂炸，戰區的婦女兒童，在受姦淫殺戮，受傷的戰士正缺乏醫藥！但為了戰勝法西斯強盜的侵略，中國的民眾并不以此自餒，他們相信在此次的抗戰中，不但會打勝日本，還要建立起自由幸福的新中國！

蘇聯的同志們！用我們的畫筆，為人類的正義、和平盡最大的力罷！最後，我們向你們熱烈的握手和致敬！

中國繪畫工作同人：

沈同衡　周令釗　陸志庠
劉元　張諤　建菴
艾青　梁中銘　黃茅
陽太陽　賴少其　特偉　汪子美
廖冰兄　葉淺予
張榮平　張仃　胡攷
郁風　新波　李樺
劉崙　梁永泰　沈振黃
一九三九・五・九・

第二號圖畫版目錄

消滅漢奸敗類準備總反攻…特偉（木刻）
擁護領袖，實行精神總動員…建菴木刻
國民公約全圖（連載）…賴少其木刻
抗戰必勝連環圖…周令釗
從廢墟中建設起來…沈同衡
討汪專頁
總理的叛徒…周令釗
毒害中國的叛徒…新波
不知牧羊…賴少其
摧毀精衛的幻想…同上
汪搖身一變…劉元
汪精衛的告蟲…周令釗
禁止粘貼汪精衛的「救國」…同上
誰是真正的朋友，張伯倫何時才會覺悟…特偉
用和平抗戰來爭取國際的投助…冰兄

在《中国绘画工作同人致苏联同志书》中，中国漫画家表达了希望通过中苏两国艺术的交流得到来自苏联同人的支持和帮助。信中写道：

> 敬爱的苏联绘画界同志：
>
> 当法西斯强盗癫狂的（地）向人类的和平进攻：毁灭了亚比西尼亚（埃塞俄比亚）、奥大利（奥地利）、捷克、亚（阿）尔巴尼亚、西班牙，在中国正在加紧屠杀无辜的人民，妇女和儿童的时候，我们伸出赤热的手，向你们握手和致敬！
>
> 中国的绘画工作者，正和他的一切兄弟一样，艰苦的（地）和敌人——日本帝国主义斗争；做了鼓舞士兵，发动民众，瓦解敌军种种工作；并且坚信这种工作会换得中华民族的自由和独立，并得到世界和平人士的同情的……
>
> 中国的绘画，在今日，不但在他（它）的作用上已成了增加抗战的政治意识的有力武器，同时在创作技术上亦已渐渐接近先进国的艺术水准；但是，比起抗战力量的进展，他（它）还是较弱的一环，这一方面是说明了中国绘画工作者还应更加的努力，同时也急切地希望国际友人——尤其是苏联的同志给我们更大的帮助！中国能够战胜日本，不仅是靠武力，也还需要政治的宣传；所以绘画给与（予）日本帝国主义的打击，是和飞机大炮给与（予）日本帝国主义的

打击一样重要的!

　　苏联的绘画同志!为了世界的和平,为了中国的抗战,你们站在人道真理的立场上,已经代我们向全人类呼吁了!不但四万万五千万全中国的弟兄在感激你们,全世界爱好和平的人民也在向你们致敬!现在,我们更希望你们能够把同情中国抗战的伟大作品不断的(地)寄到中国来,使中国的民众更确信了他们的抗战是有代价的,是会获得帮助的,是会得到同情的!

　　中国许多不设防的城市,在受日本飞机的狂炸,战区的妇女儿童,在受奸淫杀戮,受伤的战士正缺乏医药!但为了战胜法西斯强盗的侵略,中国的民众并不以此自馁,他们相信在此次的抗战中,不但会打胜日本,还要建立起自由幸福的新中国!

　　苏联的同志们!用我们的画笔,为人类的正义、和平尽最大的力罢!最后,我们向你们热烈的(地)握手和致敬!

中国绘画工作同人:

　　沈同衡、刘元、艾青、阳太阳、廖冰兄、张乐平、郁风、刘仑、周令钊、张谔、梁中铭、特伟、赖少其、张仃、新波、梁永泰、陆志庠、建庵、黄茅、汪子美、叶浅予、胡考、李桦、沈振黄。[23]

23·《中国绘画工作同人致苏联同志书》,载1939年《工作与学习·漫画与木刻》创刊号。

从以上24位中国绘画工作同人的署名,不难发现其中除了几个木刻版画家外,大多数人是漫画家。这封公开信开宗明义、开诚布公地写明:"中国能够战胜日本,不仅是靠武力,也还需要政治的宣传。所以绘画给与(予)日本帝国主义的打击,是和飞机大炮给与(予)日本帝国主义的打击一样重要的!"中国漫画家们意识到抗战国际宣传的重要作用,即"坚信这种工作会换得中华民族的自由和独立,并得到世界和平人士的同情的"。这就是中国漫画赴苏联展览,宣传中国抗战的真正目的、使命。为此,中国漫画家们在《中国绘画工作同人致苏联同志书》中向苏联同志发出倡议:"现在,我们更希望你们能够把同情中国抗战的伟大作品不断的(地)寄到中国来,使中国的民众更确信了他们的抗战是有代价的,是会获得帮助的,是会得到同情的!"显而易见,中国漫画赴苏联展览加上《中国绘画工作同人致苏联同志书》,其实这一切宣传的良苦用心和要旨是激起中苏两国绘画的双向互动交流,争取苏联同志把"同情中国抗战的伟大作品不断的(地)寄到中国来",坚定中国人民的抗战信心,让中国的民众看到国际友邦对中国抗战的同情、支持和帮助(图5-23)。

对于中国抗战漫画赴苏联展览的意义和价值,1939年5月4日《新蜀报》上发表长虹的《中国文化在苏联》一文写道:

> 是不是革命的民族,先看看你的武器。苏联知道得很明白,所以才在今年五月在莫斯科举行中国抗战艺术展览

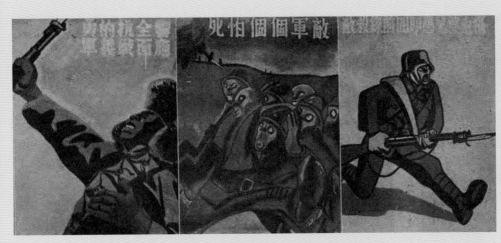

图 5-23

在莫斯科《苏联抗敌画展》展出的一组中国抗战漫画,载《大美画报》1938年第8期

会。对了,我们的革命的武器就是我们的艺术,就是我们的文化……因为这些是证明我们是革命的民族,我们的革命艺术和革命文化虽还幼稚,还只像小孩舞动的木刀木枪,但能称之为武器,是因为是由我们自己创造的。是从我们的贫穷的条件下生长起来的,不但是生长于贫穷的客观条件,而且是生长于贫穷的主观条件……这个展览的意义是十分重大的,在今日的世界上有没有第三个民族能够给这样一个展览会提供出相同的内容呢?没有的。中国却这样做了……中国先天的文化是博大而精深,中国后天的民族处境是沉痛而悲壮。武器不但是用之于斗争,而且是因斗争而创造的……在革命时行动中我们创造了革命的艺术和文化……我们的成功的一点艺术不只是艺术,而且是行动,是原则。因此,今年

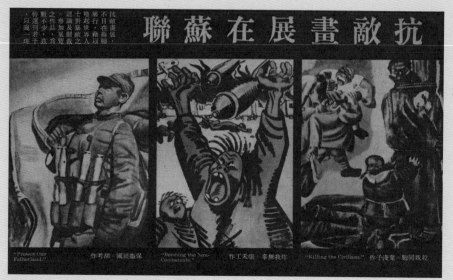

图 5-24

五月在莫斯科展览的不只是我们的艺术和文化,而是一个新的中国。这一点,苏联不会忽视,我们也应当更加自励。

可见,该文揭示了这次展览的现实和历史意义。"中国抗战艺术展览会"先后在莫斯科、列宁格勒等地展出,不但给苏联人民留下深刻的印象,而且引起了苏联艺术界的重视和批评。我们可以说1938年3月开始筹备举办的中国抗战漫画赴苏联展览(图5-24),也是"中苏漫画艺术第一次伟大的交流",其意义如长虹在《中国文化在苏联》一文中所言:"中苏文化的进一步结合就是给中苏革命的进一步结合开一条

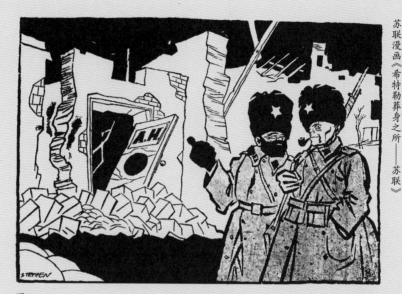

图 5-25

苏联漫画《希特勒葬身之所——苏联》

先路。"[24] 这说明中苏两国的文化艺术界人士都认识到，文化艺术的密切交流必将为两国在反法西斯的共同斗争中从精神到行动上的合作开辟道路；这种展览加写信模式，掀起了全面抗日战争时期中苏两国之间美术双向互动交流的大潮。

第二次中苏漫画展览加写信模式的活动发生在1941年，当时苏联正遭受德国法西斯侵略（图5-25）。中国漫画家给苏联漫画家写信，给予苏联人民反法西斯侵略战争以有力声援。漫画家余所亚在《寄慰苏联战士：致苏联漫画家》一文中写道：

[24] 长虹：《中国文化在苏联》，《新蜀报》1939年5月4日第4版。

敬爱的但尼·科克力尼克希·爱菲冒夫·漫画诸同志：

请转致广大的苏联人民，我们了解苏联的抗战胜利，就是保障人类和平与自由的胜利，故此我们绝不犹豫的（地）站在你们这一边，务要把法西斯强盗击退。

我们在这儿尽着力量把纳粹一切的恶宣传加以反驳、消灭。使纳粹的谣言无复在任何地方飞翔。同时把人类正义自由切切攸关的苏联，和无匹的抗战力量传播开去，使世界上每个好人都站在你们这一边，结果的胜利还不肯定是你们的么？自然也即是我们自己的了。

我们的工作正和你的工作一样，是经常用图画来执行的，想你看到了，定是万分欢喜！

热烈的（地）向你握手！[25]

古人言，"患难见真情"。在苏联遭受德国法西斯大规模侵略，国家面临毁灭性灾难之际，中国漫画家给苏联漫画家写信声明"站在你们这一边……使世界上每个好人都站在你们这一边"，誓言与苏联同志肩并肩，一道拿起画笔为武器，坚定地站在反法西斯战线与苏联同志共同抗战，这意味着备受日寇侵略蹂躏的中国人民与遭受德国法西斯侵略的苏联人民，已经从精神到行动结成了世界反法西斯统一战线，为尔后第二次世界大战美英中苏等国结成同盟国奠定了坚实的基础。

二、"苏联漫画展览"与苏联漫画艺术在中国的传播

1943年4月8日,中苏文化协会在重庆举办的"苏联漫画展览",可以说是中苏漫画展览加写信模式活动的深化,中苏美术的互动交流提升到中苏两国邦交关系层面。正如漫画家特伟记叙所言:

> 和艺术品运苏同时,我们曾经附了一封向苏联艺术家的信,中间有这样一个要求,希望苏联的艺术家,再给我们一点营养,时隔两年多,在我们的失望刚开始的时候,我们得到中苏文化协会的通知,知道苏联的艺术家们并没有让我们失望,他们很慎重的(地)选择了三百余件作品送到中国来。这种艺术上的交流,我们也可以把它联想到整个的中苏邦交关系上去……[26]

"苏联漫画展览"展品有300多件(图5-26、图5-27),展厅布置成三大间,分为三个部分,即一般作品、原作品、塔斯窗(招贴)。苏联驻华大使潘友新先生、国民政府前驻苏大使邵力子先生和中苏文化协会会长孙科莅临展场参观,孙科题写"真善美"三字评价展览[27]。展览共七天的时间,参观的各界人士共有5万余人,获得了社会舆论的广泛好评。

其一,各界高度评价苏联漫画成为反法西斯卫国战争有

[25] 余所亚:《寄慰苏联战士:致苏联漫画家》,《文艺生活(桂林)》1941年第1卷第4期,第3页。

[26] 特伟:《读书随录:为中苏文化协会苏联漫画展作》,《中苏文化》1943年第13卷第5-6期,第29页。

[27] 长林:《记苏联版画·漫画展览》,《中苏文化》1943年第13卷第11-12期,第61页。

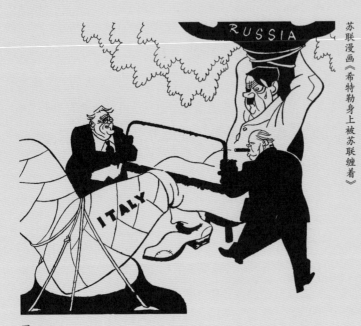

图 5-26　苏联漫画《希特勒身上被苏联缠着》

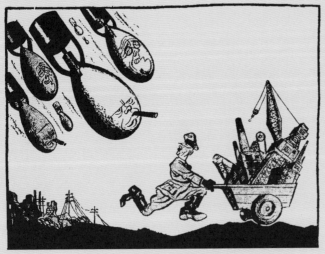

图 5-27　苏联漫画《纳粹工厂迁得快罗邱炸弹追得快》

图 5-28

《我自己：玛耶可夫斯基像》，载《中苏文化》1947年第18卷第6期

力武器的艺术品质。长林发表评论说：

> 苏联漫画展览会，给了我们一个机会来更清楚地看到了在艰苦奋斗中的苏联及其英勇献身的苏联人民，更清楚地认清了罪恶滔天的法西斯的真面目，苏联艺术家的作品是反法西斯的伟大祖国战争的有力武器。
>
> 画面上所告诉我们的，是苏联人民对自己地（的）祖国和人民的热爱，对侵略者的憎恨，无情地揭露了法西斯的罪行，正义之感，跃于纸上，"一幅漫画抵得一个师团"，这真是扫射法西斯的纸弹。[28]

漫画家廖冰兄在《略谈苏联的漫画艺术：为中苏文化协会苏联漫画展览作》中逐个评论苏联的漫画艺术家时说：

> 玛耶可夫斯基（图5-28），这位洋溢着热情的战斗情感的青年艺术家，在当年写（创）作了几千张作品，他如机关枪手一样，迅速密接地发射了无数的子弹，发挥了巨大的力量，在苏联的革命史中，他留下了光辉的业绩。在这个新国家里，到处有他亲手奠下的基石，今天，当希特勒匪帮踏入他们用自己的力量建立的新国土的时候，那些在当年战斗过的老战士（如摩尔库克灵尼克斯等）和新的艺术战斗员，正握着玛氏遗下的机枪，向匪帮们作密集的射击。此次

28 长林：《记苏联版画·漫画展览》，《中苏文化》1943年第13卷第11-12期，第61页。

数百件艺术品——漫画和塔斯窗（招贴）——的展出，可说是他们的武器的展览。[29]

此次展览引起了中国观众对苏联人民的高度关切。这种关切，必然会唤起中国人民的反法西斯热情。廖冰兄认为"在绘画艺术中，大概漫画是最容易当作武器使用的，它不仅是表现一件事物的表面，而且能够透过这件事物而揭露出他（它）的内部的真相来，抓取他（它）的主点而特别强调于画面，就会引起人们痛恨与热爱的情绪"[30]。因此，对这次苏联漫画展览的欣赏、宣传，成为媒体评论家关注的焦点。

图 5-29

其二，一批苏联杰出的漫画家及其作品被媒体宣传介绍到中国来了。特伟（图 5-29）应《中苏文化》编者指定，写了关于这次漫画展览的评论。他采取点评、特评结合的方法，评价了一些苏联杰出漫画家及其作品。特伟简扼地点评了几个风格独特、很值得一提的漫画家："索弗梯斯（展出作品有《他还可以……》）、华席诺夫（作品有《新兵》）、凡立斯基（作品有《最好的手段是把他们都绞死》）和高叶夫（作品有《论功行赏》），都是苏联杰出的漫画家，限于篇幅，只能以杰出二字形容之。"[31] 就特评而言，特伟精到地分析评论了库克灵尼斯漫画的特点：一是取材范围比较广，政治、社会、人生的题材都有；二是在漫画的内容和形式上，主题扣得很紧，特别是社会和人生的讽刺，常常以"从露珠看到世界"的表现方法，给人们以深刻的教训（印象）；三是库克灵尼斯漫

画灵活的线条、严密的构图，也是特别惹人喜欢之处；四是库氏的作品完全是以反法西斯为中心内容，所塑造的人物典型，如《赖伐尔地位》和《血衣》两幅作品，认为他画出了希特勒、赖伐尔纳粹军人和法西斯统治下的德国妇女的真实面目，可以看出其表现技巧上的智慧。

廖冰兄在《略谈苏联的漫画艺术：为中苏文化协会苏联漫画展览作》一文中，也对库克灵尼斯的漫画《血衣》给予了高度评价。廖冰兄运用图像阐释的方法，评论库氏作品《血衣》表现那种被纳粹毒害了人性的妇人，鼓励她的丈夫去抢掠，自己跟在匪徒后面捡拾被惨杀的少女血衣，其塑造的匪徒典型和面部表情上，充分地表露出了胆怯而残忍的性格。廖冰兄写道："库克灵尼斯运用了他们三人（库克灵尼斯三位画家的合姓请参阅该期特伟的读画随录。——编者）的眼光和手腕，选择了这个最足以代表德军的匪徒，最足以代表匪徒行为的事实实在适当没有的了。"[32]对于库克灵尼斯的另一幅《猴子的屠杀》，廖冰兄认为库氏典型化地表现出了那猴类的首领——希特勒在指导他的猴群残杀囚闭着的善良者与老弱者的凶残，明显地刻画出了他们的原型，"很适当的（地）说明了这些人类之非人类，'纳粹'这个名词已不能容许留在人类的词典里了"[33]！

廖冰兄也对索弗梯斯的《他还可以……》与华席诺夫的漫画《新兵》进行了评价，指出索弗梯斯的漫画说明纳粹的

[29] 廖冰兄：《略谈苏联的漫画艺术：为中苏文化协会苏联漫画展览作》，《中苏文化》1943年第13卷第5-6期，第36页。

[30] 廖冰兄：《略谈苏联的漫画艺术：为中苏文化协会苏联漫画展览作》，《中苏文化》1943年第13卷第5-6期，第36页。

[31] 特伟：《读书随录：为中苏文化协会苏联漫画展览作》，《中苏文化》1943年第13卷第5-6期，第32-33页。

[32] 廖冰兄：《略谈苏联的漫画艺术：为中苏文化协会苏联漫画展览作》，《中苏文化》1943年第13卷第5-6期，第36页。

[33] 廖冰兄：《略谈苏联的漫画艺术：为中苏文化协会苏联漫画展览作》，《中苏文化》1943年第13卷第5-6期，第36页。

征兵标准，降低到骷髅的身上，希特勒还非常得意地恭候这位生存的"标准战士"。华席诺夫"这位特别善于运用漫画手法的作家，把纳粹们的面形、动作、表情、姿态，写的（得）那么合于身份，使观众很清楚的（地）认出他们是扒手，小偷，强匪，恶丐，流氓——纳粹的将军再也找不出好的东西了"。廖冰兄认为作品说明了这些匪军的来源，即"纳粹的将军从最黑暗的纳粹社会挑选最下流的家伙做他们的兵队"[34]。

鲍里斯·爱菲冒夫（Boris Efimov），又译名为"爱非摩夫"（图5-30），这位国际闻名的、在苏联居首屈一指的漫画家，在二次世界大战中以创作了众多讽刺希特勒及其同党的漫画而闻名，从他出现于艺坛起至今日，一直用他的辛辣之笔挥抹出希特勒的鬼脸。爱菲冒夫的作品风格压抑沉重，他的漫画《希特勒的匪军》，描写德国法西斯军队在还没有出发前就自相盗窃。在漫画《希特勒的司令部》里，他画了一个自相残杀的场面，请那个侵略先辈拿破仑来给希特勒、墨索里尼上"历史课"，这两个不肖的门徒，却在老师面前发抖，爱菲冒夫就用这些表现来论断他们的命运。

"最好的艺术是最好的宣传品"，也是最好的武器，从事民族解放事业的中国漫画家在展览中获得了无限的启示。

[34] 廖冰兄：《略谈苏联的漫画艺术：为中苏文化协会苏联漫画展览作》，《中苏文化》1943年第13卷第5-6期，第33页。

图 5-30

第三节

中苏木刻版画的互动交流

1940年代初,中苏木刻版画的艺术家们在中苏文化协会、中华全国木刻界抗敌协会和苏联对外文化协会、苏联艺术家协会的支持参与下,开始进入频繁互动交流的蜜月时期。承续1939年中国漫画家发起的给苏联同志写信加中苏画展的交流模式,同时借着1940年"中国艺展"在苏联民众和社会各阶层中引起的巨大反响,中苏文化协会率先发动中国人民给苏联人民写信运动,组织中苏写信往来交流活动,希望以这种方式推动两国人民之间的交往和加强两国的邦交。1940年《救亡日报》副刊《文化岗位》以整版篇幅刊登桂林文艺界同仁给苏联作家的书简,有中华全国文艺界抗战协会桂林分会的《致苏联作家们》、中华全国木刻界抗敌协会的《致苏联木刻作者》、孟超的《给苏联文艺工作者》、李育中的《给苏联文艺理论工作者》、陈残云的《给江布尔先生》、黄新波的《让敌人在我们面前消灭》等。

一、给苏联人民的写信活动推动中苏木刻的交流

众所周知,苏联木刻版画是中国现代新兴木刻版画的老师,学习借鉴的楷模。1940年,中苏文化协会率先发动中国人民给苏联人民写信运动,6月5日的《中央日报》《中苏文

化》《广西教育通讯》等刊登了这一则消息：

> 为促进中苏两国民众之亲密友谊起见，特发动全国人民向苏联民众写信运动，现正从事广为征求函件，定七月二十日截止，送交苏联对外文化协会驻华代表转交。[35]

在中苏文化协会的倡导下，中国著名木刻家黄新波给苏联人民写信，揭开中国木刻家给苏联人民写信运动序幕。他在一封名为《让敌人在我们面前消灭》信中写道：

> 敬爱的苏联人民：
> 这封信能够达到（到达）你们的手里，我是感到（我感到）无上的光荣和喜悦，因为你们的手为人类开辟自由幸福的天地，创立为被压迫的民族认为最亲密的朋友的社会主义苏维埃联邦共和国！
> 你们已经从封建恶势力及帝国主义的桎梏中解放出来，过着人类理想的生活了，而今日我们中华民族也正在实行巨人的牺牲、流血，为着自己的解放、人类的幸福而与日本帝国主义作艰苦的斗争，同是朝向灿烂、光辉的真理之途迈进的民族，那崇高的友谊，一定有如日月一样的永恒和伟大。
> 我们抗战已三年了，在这艰苦斗争的时刻（时期）中，你们给予我们精神上的鼓励和物质上的援助，

[35] 参见《教育文化消息：国内方面：中苏文化协会发动全国人民的苏联写信运动》，《广西教育通讯》1940年第2卷第11-12期，第51页。

这伟大与真诚的举动,深感于我全国人民的心中,无论在前方或者后方的,莫不鼓舞其前进的勇气,与愈坚定的信念!

潘韵,传达出了战斗的残酷,勇敢的破杀,非常富于表情的(地)做了,和所谓平面构图是不同的。潘韵在《庐山孤军图》中的战斗场面是垂直地构作的(图5-31),这是浪漫主义的山水画,用悬崖、急流、瀑布作为战场。潘韵展示了小队中国战士切断大队敌人袭击的英勇抵抗的场面。

由于中苏两大民族的友谊的增进,日本帝国主义及其走狗、汪派、汉奸等,不惜用尽各种卑鄙、无耻的手段从中挑拨离间两民族的感情,以图达到他们破坏世界真正的和平的目的。然而这一切阴谋已为我全国人民的精诚团结的力量所粉碎了,我们的国家踏上了民主政治的大道,这给予敌人正是一个巨大的打击,而予我们友邦的却是值得欣喜的场面,在反侵略的阵线上添加一支雄壮的生力军!

我是中国一个木刻工作者。中国的新木刻作品,大部分都深深的(地)受到贵国的影响的,你们的作家的作品,不仅为我们木刻工作者所欢迎,而我国人民也为你们的作家的雄浑、有力的刀触所刻划(画)出社会主义伟大的内容所感动!我希望今后我们能与贵国的木刻作家有紧密的联系,使我们共同的敌人在我们的面前消灭,两块广大的充满着无限富源的土

地上长出奇异、华丽的艺术之花。

我爱护我们从战斗中长成的祖国。同样，你们获得了自由幸福的祖国也给我以强烈的景仰与爱的心情。

遥远的道路是分不开我们两大民族所共同洋溢着真理的爱的心魂的。敬祝你们健康![36]

从木刻家黄新波（图5-32）"我希望今后我们能与贵国的木刻作家有紧密的联系，使我们共同的敌人在我们的面前消灭，两块广大的充满着无限富源的土地上长出奇异、华丽的艺术之花"等字里行间，明显可知中国木刻艺术家是抱着与苏联木刻家交流的强烈愿望，怀着同仇敌忾消灭帝国主义侵略的志向，自发给苏联人民写信。同时，给苏联人民写信活动延伸到中国木刻社团的艺术运动——中苏木刻版画家展开对话和展览的交流运动。1941年《木艺》第2期发表中华全国木刻界抗敌协会的《致苏联木刻艺术家书》，感谢苏联木刻艺术家对中国木刻艺术的影响和支持，希望继续得到他们的指导和联系，获得艺术美的示范。信中写道：

敬爱的苏联木刻艺术家们：

你们曾以无比的巨大的力量来支持十月革命的胜利。同样，在今日你们继续用你们勇猛的精神，充溢着无限的热情、智慧，来建设伟大的社会主义的国家，人类自由的王国。而我们呢，也以我们的智能、

[36] 黄新波：《让敌人在我们面前消灭》，载《救亡日报》1940年9月9日。

图 5-31 潘韵的中国画写生《峨眉龙门瀑》

黄新波《他并没有死去》木刻

图 5-32

血肉献给我们战斗的祖国,为解除我们民族所受的灾难,为消灭企图破坏文化、扰乱世界和平与阻碍人类进步的日本帝国主义作顽强的斗争。

贵国在斯大林先生的正确的领导下进行社会主义的建设,创造了人类最光辉的历史。我们中国……由于有共同的目的,中苏两民族必会增进更深的友谊,亲爱地携手向着理想的幸福的世界前进!

中国的新兴木刻已经有了十年的斗争历史,对于今日的长成,我们可以说是受到贵国的伟大的作品最深的影响,你们木刻作家中如法复尔斯基(V. Favorsky)、冈察罗夫(Ganchvrov)、克拉甫兼珂(A. Kravchenko)和毕斯凯来夫(N. Piskarev)等,诸位名字在我们木刻工作者的脑海中是非常稔熟的。但我们很惭愧,中国的新兴木刻虽已长成,可是仍然没有怎么大的成绩,因此我们要自己从斗争中来锻炼我们的技巧,充实我们的内容,更希望你们经常地给我们指导和联系,使我们获得优美的示范,发展中国新兴木刻的光辉前途,再进一步来说明共同制造给破坏世界和平的敌人以致命打击的武器,为人类备真美善的精神食粮。

我们坚信我们抗战一定胜利,同时深刻地了解苏联是我们最可靠的友人。

旧的世界快要没落了。敬爱的苏联艺术家们!我们曾渲染过血的画笔和木刻刀,将描绘出自由的世界

图 5-33

1941年《木艺》第二号刊《致苏联木刻艺术家书》

那无数愉快和健康的面颜。末了,让我们谨致最高的敬礼!

中华全国木刻界抗敌协会[37]

从中华全国木刻界抗敌协会的《致苏联木刻艺术家书》(图 5-33)信中,可见中国的新兴木刻家们以苏联木刻版画为师成长的历史背景:"更希望你们经常地给我们指导和联系,使我们获得优美的示范,发展中国新兴木刻的光辉前途。"而发展中国新兴木刻的目标是"共同制造给破坏世界和平的敌人以致命打击的武器,为人类备真美善的精神食粮"。这成为中国木刻家给苏联木刻界写信活动经久不息、持续发酵的动机,传达出艺术邦交的强烈意愿。

接着1942年《中苏文化》第11卷登载了李桦、罗清桢、谢粹文、徐甫堡、卢鸿基、邵恒秋、刃锋、宋秉恒、王琦、杨隆生、张望、唐英伟、丁犹、尚莫宗、王树艺、胡一明、铁华、宗其香、宗尚虎、王式廓、陈烟桥、张时敏、韩尚义、朱鸣冈、酆中铁、周多、沙清泉、黄克清、马达、张文元、蔡迪支、铸夫、沃渣、杨均、赔菠、许用保、力辟、焦心河、章西厓、黄守堡、新波、梁永泰、韩秀石、李玄创、古元、建庵、沙兵、荒烟、工柳、温涛、段干青、漾兮、王朝闻、陈仲纲、方晓和、杨涵、野夫、万湨思、李海流、罗颂清、刘仑、日杨、张慧、沈同衡、潘仁等等450余位中国木刻工作者署名的《中国木刻工作者给苏联木刻家信》。中国木刻工作者的信中写道:

[37] 《致苏联木刻艺术家书》,载《木艺》1941年第2期第4页,《救亡日报》1940年9月9日。

敬爱的苏联木刻同志们：

1942年的开头，正当东方法西斯匪伙在太平洋大肆猖獗时，从西战场俄罗斯大陆传来雪片似的捷讯：法西斯的侵略主力——希特勒的成万匪军纷纷崩溃了，这是你们胜利的开始；同时在我们中国战场，也开始反攻——湘北的三次大捷，粉碎了日寇再次的进攻，叫他们狼奔鼠窜的（地）回去，这次东西的两大胜利，实奠定了反侵略的胜利的基础，也是最丰盛的一份互敬的礼物。

正如我们中华民族一样，你们也同是为了捍卫自己祖国和人类文明及世界和平而艰苦奋斗着，历史的重任分别压在爱好和平的民族的肩上，苏联的木刻家和你们祖国的人民一样地卷入了这战斗的洪流里，在伟大领袖史（斯）大林先生英明领导之下不断的（地）用自己的武器打击着敌人，虽然你们身受了和我们一样的苦难，我们相信这些苦难不是白受的，过去没有十月革命艰苦努力，也就不可能得到社会正义建设文化的胜利和新艺术的胜利，同样，紧跟着这大苦难到来的，不但是永久，而且（是）最后胜利到来，人类艺术文化的宝库将因此而更加丰富永恒。

中国的木刻工作者，站在辽远的国土上，遥向着你们英勇斗争的姿态，表示无限的敬意与钦佩。过去，我们曾得到你们宝贵的经验的教训，记得一九三五年，我们还曾经得（到）你们数百幅版画，来中国展

览。在那些作品中,我们吸收了很多技术的方法与作风,再经过在战斗中的磨练,我们把自己民族固有的木刻作风和这些外来的新作风融合成一种"新的民族的现实主义的作风",今日,我们稍稍有点成绩,比起你们来,一定是很觉惭愧的,但我们不嫌这些,我们的作品送给你们,请你们批评,而同时也希望你们不惜把想看看数年来(1935年后)你们飞跃的发展与进步,尤其学得你们从新的战斗中得来的经验,我们确信你们不会辜负我们殷切的期望。同我们确信你们一定不会辜负全世界的进步人士对于你们的伟大期望一样,能够继承过去光荣的传统,把强敌扑灭在你们广大的土地上,同时,我们也将以最大的努力,在东方战场上加倍打击敌人,来回答我们的战友。此致敬礼。[38]

这封《中国木刻工作者给苏联木刻家信》,不单是中苏之间一般性的朋友通信,更是叙述友情加赠送作品求教,同时又希望对方回赠作品,推动双方在木刻艺术上互动交流,共同携手用艺术为武器打击侵略者(图5-34),如苏联木刻家创作的《中日人民联合起来》所表现的一样。

《中苏文化》1942年第11卷还发表了《关于中国送苏木刻作品展览的文献》一文,其中《中国木刻研究会为响应对苏写信运动》写道:

[38] 丁正献、王琦辑:《关于中国送苏木刻作品展览的文献》,《中苏文化》1942第11卷第3-4期,第60-61页。

图 5-34　鲍里斯·爱菲冒夫《中日人民联合起来》，载《中苏文化》杂志1938年第1卷第12期

致苏联人民书

潘又（友）新大使请转

为反法西斯而斗争的苏联全国人民：

首先我们代表中国木刻工作者，向反法西斯的苏联人民大众，英勇的红军士兵，以及科学家、艺术家、文学家，及伟大的领袖史（斯）大林先生，致最崇高的敬礼。

我们——中国的木刻工作者，与你们祖国的木刻工作者以及文艺、艺术、科学之各部门的文化战士一样，在战斗中长成起来了，而且用我们锋利的武器——刀笔来参加神圣抗战工作已经四年多了。今天我们更高兴，而与你们及全世界反侵略的人们携手起来站在一条战线上共同对付我们的敌人；过去，我们也曾得到你们不少的同情与援助，现在我们更成为一个整体的战斗力量，自然，我们是感到非常温暖与兴奋。

我们在这大时代中与其说是艰苦的（地）生活着，不如说是愉快的（地）工作着，因为我们同是为了奠定世界永恒的和平，永远扑灭人类进步文化的公敌而努力，我们人人都有一份伟大的责任，都在战斗中获得了宝贵的经验，都亲手在创造可歌可泣的历史，我们在开拓光明的快乐之路，凡是为着这样的正义而劳作的人们，他一定将感到愉快而幸福。

1942年的开始，东西反法西斯战场上的捷报频频传来。苏联全线的反攻，正势如破竹的（地）击溃了

希特勒的兽群，而亚洲的日寇也给同盟军打得不能撑腰。我们在中国战场上，为了策应太平洋的战争，牵制日寇，也在各线开始反攻；湘北三次大捷，把可怜的敌人打的（得）鼠窜豕遁，我们的入缅军也节节胜利。而我们许多木刻工作者，正在各战场上随军搜寻战争题材，正着手把这些战斗的情形刻划出来，呈献在全世界人民的眼前，看我们是怎样在打击着顽强的敌人。末了，我们愿与你们永远相约，交换这样的礼物，胜利的捷音，而且在（再）通书信。

我们亲密的（地）握手吧，祝胜利！[39]

这封中国木刻研究会的"致苏联人民书"非常及时和重要，其中传达出重要的信息，一是"与你们及全世界反侵略的人们携手起来站在一条战线上共同对付我们的敌人"。二是"我们愿与你们永远相约，交换这样的礼物，胜利的捷音，而且在（再）通书信"。这里的"交换这样的礼物"，就是中苏木刻版画的互展和作品的交换。于是乎，中国木刻家、木刻社团给苏联人民、苏联木刻家的写信活动，造就了中苏木刻版画的互赠和交互展览、相互欣赏，中苏木刻版画的艺术交流进入互动阶段。

接着，应苏联对外文化协会邀请，1942年5月3日中国木刻研究会和中苏文协征选200多幅中国现代木刻，先在重庆中苏文协举行"中国木刻作品送苏展览"预展，观众达

[39] 丁正献、王琦辑：《关于中国送苏木刻作品展览的文献》，《中苏文化》1942第11卷第3-4期，第59-62页。

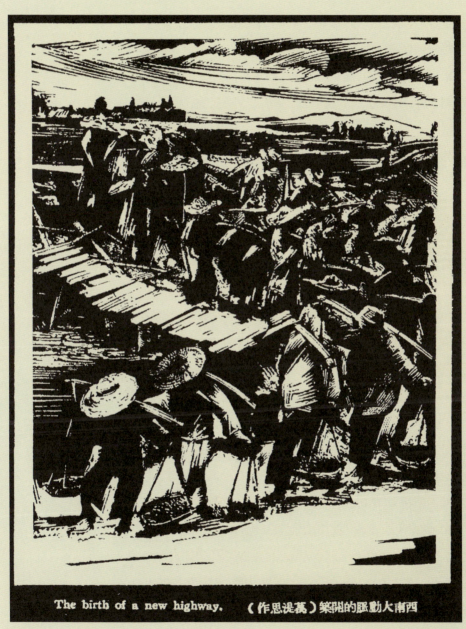

万湜思《西南大动脉的开筑》木刻

图 5-35

15000多人。展出作品270幅,参展作者102人,包括40多个木刻家的作品(图5-35)、中国木刻工作者致苏联木刻家信及木刻印刷品三种,展览期间在《新华日报》及《新蜀报》出特刊2种,编集选送苏联参加木刻展览文献1篇。

二、苏联艺术家对中国木刻的评论引发的中苏木刻互动交流

"中国木刻作品送苏展览"结束后,全部作品运往莫斯科展出,在苏联艺坛上"引起了深刻而广大的注意"[40]。为此,苏联对外文化协会组织了一次中国木刻送苏评阅会。

1943年3月3日,苏联艺术家协会莫斯科分会木刻部在会议上开展了这次评阅,引起了苏联艺术界方面的巨大兴趣,苏联的100多位艺术家,特地由各处赶到莫斯科来参加这次座谈会,会场讨论气氛十分活跃热烈,讨论会持续数小时之久。苏联对外文化协会驻渝代表L.M.米克拉什夫斯基先生对中国木刻艺术家们的作品作了一个报告,参评的有A.M.康涅夫斯基、D.A.施玛林诺夫、A.A.苏沃罗夫、M.A.陶勃罗夫、G.A.叶契斯托夫、T.P.左托娃等苏联木刻艺术家们,此外,还有A.A.薛道罗夫、K.S.克拉甫钦柯及其他的许多艺术研究者和艺术批评家。苏联著名艺术专家、木刻家希玛宁诺夫·康纳夫斯基、艺术家克拉甫兼珂等人在发言时,对于中国艺术家的创作,对于中国绘画的特殊作风,一致给予极高的评价。艺术家苏沃罗夫接受莫斯科木刻艺术家们的委托,根据会议

[40] 王琦:《中外木刻艺术的交流》,《上海文艺月刊》1948年。

的速记稿,执笔致函中国木刻家们,给予了中国木刻艺术相当高的评价,表达了苏联艺术家们对中国木刻家们作品的共同的意见。这些文章以打印稿寄交重庆中苏文化协会,译文在《中苏文化》杂志上发表。

从苏沃罗夫执笔撰写的《评中国木刻艺术》长信上可以知道,苏联的艺术家就"中国的木刻家的更大的成功与其在木刻艺术上民族特点的更大成就"学术特征,对这些作品作了更详细而切实的分析,《中苏文化》杂志1944年第15卷第8、9期刊载了这篇由苏联对外文化协会提供的特稿,以《苏联艺术家评中国现代木刻》之名发表。文章详细地描述了苏联艺术家对1942年中国运苏作品的评阅情况,还附了苏沃罗夫受苏联艺术家委托写给中国木刻家的信。信中写道:

> 你们寄赠我们的木刻作品,已引起了我们巨大的兴趣,我们并已活跃地交换了意见,因此,首先,让我们来向您们致最友谊的敬礼与最深挚的谢忱。
> ……　……
> 绝大多数的赐寄木刻作品的作家都不是职业作家,他们的作品都是一种纯朴的人民心中荡漾着的情感与思想的直接表现——这项报告引起了我们盎然的兴趣。
> 我们要指出所赐作品的特点是在技巧的非常熟练与多样性,并充满了伟大的热情与真诚。在中国

木刻家们的作品中，特具一种新颖、真诚、年青、直爽之气。我们，莫斯科木刻家们在起草这封信的时候，打算和我们的中国木刻同志们，友谊地、公开地用专门家的用语来加以讨论。"[41]

苏沃罗夫信中谈到苏联艺术家对中国木刻家们的作品中肯的评价，指出中国的木刻作品的特点"是在技巧的非常熟练与多样性，并充满了伟大的热情与真诚，在中国木刻家们的作品中，特具一种新颖、真诚、年青、直爽之气"[42]，认为中国木刻"主要的成功之处是在每幅木刻没有和别幅木刻雷同的地方，对于这一个或另一个主题或课题的处理，用的是一种新的手法——另一种的点或线，活的与多样的现质（实）主义木刻语言"[43]。尤其是这批作品的最大特色，是"全部作品都是用极端的单纯与最经济的黑白方法来处理的，主题、体裁与技术守法的，十分多样性"，认为是"苏联木刻家们是有物可向中国同志们学习的"[44]。同时，苏联艺术家来信在评价中国木刻家们诸多成功之处时，还对中国木刻存在的"艺术作品中渗入了西欧形式主义派的影响"等一些问题和缺陷也提出了委婉而中肯的意见，显示了中苏两国的美术家密切交流的关系和互相切磋砥砺的深情厚谊。

苏沃罗夫信中谈到这次送苏联的木刻作品，共计228幅，相关作者有78人。在这封信里，提到的作品41幅，其中有3幅作品查不到作品名与作者姓名。这批作品的内容涉及题

[41] A.苏沃罗夫(执笔)，郁文哉(译):《苏联艺术家评中国现代木刻艺术》,《中苏文化》1944年第15卷8-9期，第55页。
[42] A.苏沃罗夫(执笔)，郁文哉(译):《苏联艺术家评中国现代木刻艺术》,《中苏文化》1944年第15卷8-9期，第55页。
[43] A.苏沃罗夫(执笔)，郁文哉(译):《苏联艺术家评中国现代木刻艺术》,《中苏文化》1944年第15卷8-9期，第51-57页。
[44] A.苏沃罗夫(执笔)，郁文哉(译):《苏联艺术家评中国现代木刻艺术》,《中苏文化》1944年第15卷8-9期，第56页。

材分12类：①人像；②套色木刻；③民间形式；④战士生活；⑤军民合作；⑥农村生活；⑦生产与建设；⑧战时民众生活；⑨地方风俗；⑩各地风光；⑪风景——伟大的商河；⑫小品。

其中小品又分人像、独幅、插图报头装饰、连续木刻。这封信中提到的作品，一律用编号注明，有的加注品名或作者姓名，有的品名或作者姓名都没有，所以在翻译时遇到很大的困难，译者将丁正献所存的送苏作品目录仔细勘对，还有3幅作品不能确定它们的品名与作者（参阅表四）。

苏沃罗夫汇总苏联艺术家的评论，将中国木刻分为套色木刻、人像、劳动生活与战斗主题，生活风俗习惯和风景等五大部分进行逐一精评。

或许套色木刻出品比单色木刻少，苏沃罗夫认为中国的套色木刻方面的成就显著。这一部分的优秀作品有第二二号、第二九号与第三〇号等3件木刻，在色彩的表现上非常好，指出第二二号与第二九号的作品里还保存着旧的传统（第二二号是刘韵波君的《孩子们在唱歌》，第二九号是罗工柳的《武装起来》），在第三〇号《坐女》中，显露着西欧艺术的影响。

关于中国现代人物形象的作品，受到苏联艺术家的称赏。在这一类中有些作品毫无疑问是成功的，但也感觉它们受到

表四 《中国木刻送苏展览》作品部分目录

原编总号（作品类型）	作品名	作家	附注
1. 人像（8幅）			
六（改编五）	《委座庐山训话》	刘铁华	
一〇（改编十三）	《冯玉祥先生》	刃锋	
一一（改编九）	《高尔基》	刃锋	
一五（改编十九）	《郭沫若先生》	丁正献	
一七（改编七）	《老人像》	利群（未注明）	"利群"应为"力群"
一八（未注明）	《女孩像》	利群	"利群"应为"力群"
一九	《母亲》	易琼	以上原列人像部
一六〇	《自刻像》	宋肖虎	原列小品人像部
2. 套色木刻（3幅）			
二二	《孩子们在唱歌》（未注明）	刘韵波（未注明）	
二九	《武装起来》（未注明）	罗工柳（未注明）	
三〇	《人体习作（改名"坐女"）》	许用堡（未注明）	以上原列套色木刻部
3. 劳动、生活、战斗（17幅）			
八	（未注明）	（未注明）	
九	（未注明）	（未注明）	
一三	（未注明）	（未注明）	以上三号原属人像部之编号疑有错误
三五	《为将士缝征鞋》	祈俊（未注明）	
三六	《少年游击队》（未注明）	古元（未注明）	以上原列民间形式部
六七（改编一六七）	《打麦时节军民忙》（未注明）	张望	原列军民合作部

（续表）

原编总号（作品类型）	作品名	作家	附注
六九	《到田间去》（未注明）	蔡迪文（未注明）	
七〇	《由田间回》	蔡迪文（未注明）	
七一	《水田春耕》（未注明）	韩尚义	
七五	《农村冬景》（未注明）	李桦	以上原列农村生活部
八三	《弹棉花》	安林	
九五	《那怕日晒筋骨酸》（未注明）	黄克靖（未注明）	以上原列生产与建设部
一〇一	《浙江沿海食盐抢运者》（未注明）	章西厓（未注明）	
一〇二	《浣衣妇》（未注明）	焦心河（未注明）	
一一四	《逃难》（未注明）	李桦（未注明）	以上原列战时民众生活部
一三二	《骆驼队》	刘铁华（未注明）	原列各地风光部
一八六	《肩柴》	杨涵（未注明）	
4. 生活、风俗、习惯（4 幅）			
八六	《杠木》（未注明）	吴永烈（未注明）	
八八	《抱着孩子的筑路女工》（未注明）	漾兮（未注明）	以上原列战时民众生活部
一一八（误书一八六）	《膜拜》（未注明）	焦心河	
一二三	《离婚诉》	古元	以上原列地方风俗部
5. 风景（5 幅）			
一〇三	《买平价米归来》（未注明）	华莱（未注明）	原列战时民众生活部
一二九	《丛山大道车行密》（未注明）	王琦（未注明）	原列各地风光部
一三五	《富原沃土》（未注明）	尚莫宗（未注明）	

（续表）

原编总号（作品类型）	作品名	作家	附注
一三八（误编一三五）	《码头上》（未注明）	王琦（未注明）	
一四三	《农家之秋》（未注明）	王琦（未注明）	以上原列风景部
6. 古元的连续木刻（4幅）			
二二〇（改编八）	《自由在苦难中长成》（未注明）	古元	
二二一（改编九）	同上	同上	
二二五（改编一三）	同上	同上	
二二八（改编一六）	同上	同上	以上原列小品连续木刻部

现代西欧木刻的影响，处理人物形象的深刻的现实主义的见地、性格描写的锐利、艺术家的娴熟的技巧，以及这派艺术家的运刀的活泼，都应当加以注意。

苏沃罗夫评论力群的《女孩像》（原编总号为一八）最优秀，不但非常活泼，有极度的表现力，而且在灰黑的色调上一气呵成。全图的处理，有非凡绘画美感，木刻的手法多样，笔触交叉，头发的处理方法与衣服的刻法显然不同，尤其是衣服部分刻得非常活泼，整个作品刻得很有情感，是一幅超美的木刻。

在评第九幅与第十三幅，即木刻家刃锋的人像《高尔基》

（原编总号为一一）（图5-36）与《冯玉祥先生》（原编总号为一〇）时，苏沃罗夫认为作品有明确和有力的笔触，非常单纯、简劲的刀法，以及光线的闪烁，表现人物性格的线条与点子显得锐利与熟练。"在这两幅人像中，无疑地表示出作家是受过苏联木刻家们的优秀成就的影响的。"[45]

苏沃罗夫对第十九幅易琼女士的木刻《母亲》评价是刻得非常好，并评论说："像游丝一样轻的白色的线条，这被柔和的光线闪耀着的这位老妇人的束发带是刻得非常熟练的。头部坚固地置在两肩之上。这幅人像与'女孩头'成了明显的对照，这样的对照在赐寄的木刻中是很多的。这种对照又一次地证明着熟练这一事实，证明着成为作品特征的主题之处理的多样性这一事实。"[46]

对于丁正献的作品《郭沫若先生》（原编总号为一五）（图5-37），苏沃罗夫颇为欣赏，认为作品在光线处理的多样性上很有趣味。苏沃罗夫除了赞赏作品"整个人像用影绘——在明地上的暗影——来表现是成功的"外，还提出建设性的意见"背部阴暗部分的塑型是有些割裂之感的，在这一部分，黑点与奇绝地处理的暗地还可以更加呼应些"[47]。

苏沃罗夫在评论以劳动生活与战斗为主题的作品时，提出特别优秀的是第八、九、一三、七〇、七五、一〇二、一一四、一三二幅。

[45] A.苏沃罗夫(执笔)，郁文哉(译)：《苏联艺术家评中国现代木刻艺术》，《中苏文化》1944年第15卷第8-9期，第57页。
[46] A.苏沃罗夫(执笔)，郁文哉(译)：《苏联艺术家评中国现代木刻艺术》，《中苏文化》1944年第15卷第8-9期，第58页。
[47] A.苏沃罗夫(执笔)，郁文哉(译)：《苏联艺术家评中国现代木刻艺术》，《中苏文化》1944年第15卷第8-9期，第59页。

刃锋《高尔基》木刻

图 5-36

图 5-37　丁正献《郭沫若先生》木刻

对于第七五幅李桦的木刻,苏沃罗夫的评论充满溢美之词:"在这幅木刻里,作者用最经济的线条的方法奇绝地表达出了风景的空间与光。整个作品的构图是非常凝集的。它显(显示)着作者的沈(沉)着与有把握。对于持耙的大人与工作的孩子的性格描写是非常可观的。建筑、村庄、田野的处理是奇绝的。整个作品充满了一种生活的真实。这幅作品的特点是在非常单纯。这是一幅第一流的、熟练的作品。"[48] 这与在重庆举办的送苏联展览预展中,李桦的木刻受到中国木刻家的评价异曲同工:"几幅农村写景的新民族形式风格的应用,实非一朝一夕能有此成就的,他是一位最不讨巧、有功夫的坚实明快的先验者,在他的《还乡》、《垦荒队》、《农村》、《逃难》(图5-38)中,我们可以领会得。"[49]

受到苏沃罗夫赞赏的作品还有第一〇二幅(这幅木刻为焦心河君的《浣衣妇》),评语写道:"这幅木刻的特点是在刀法的柔和,人物与风景描写的精细,白,淡灰,黑,整个的色彩变化是非常均衡的,人物的姿态虽然是静的,但若有许多动作,许多要说的话,许多内容,许多真实似的。这是一首绝妙的现代田园诗!"[50]

深受苏联艺术家赞赏的中国木刻家是古元,其连续木刻第二二〇、二二一、二二五、二二八(改编八、九、一三、一六)号,被评价为优秀之作。苏沃罗夫评论古元木刻的特点时写道:

- 48 · A.苏沃罗夫(执笔),郁文哉(译):《苏联艺术家评中国现代木刻艺术》,《中苏文化》1944年第15卷第8-9期,第60页。
- 49 · 丁正献、王琦辑:《关于中国送苏刻作品展览的文献》,《中苏文化》1942年第11卷第3-4期,第61页。
- 50 · A.苏沃罗夫(执笔),郁文哉(译):《苏联艺术家评中国现代木刻艺术》,《中苏文化》1944年第15卷第8-9期,第61页。

图 5-38　李桦《逃难》木刻

是简劲,性格描写的锐利,绘画一样的美。全部作品给了我们深刻的印象,这些作品叫人愿意欣赏不已,这些木刻使人想起并重被引去对这位木刻家的处理与手法的成功作更详细的与更注意的认识。

这些木刻,有许多地方是可以向之学习的,我们要由衷地感谢这位木刻家,这种作品是值得感谢的!

整套的连续木刻都是有十二分的表现力的,都是动人的,这是木刻艺术中的伟大的宝库。这套连续木刻作者的姓氏,他的俄文拼音的第一字母是"T",想系误"T"的发音如英文的"G",在这次送苏木刻的作家中,只有古元的姓名与此俄文拼音相近。整套的连续木刻作者的姓氏也只有古元君的一套,这套木刻题目为《自由在苦难中成长》,叙述一个游击战士的故事。[51]

深受苏联艺术家欣赏的木刻还有第八三号安林的《弹棉花》,苏沃罗夫评论:"是一幅极美的现代木刻,特点是它的活泼的绘画美的处理。在图样方面是有很可惜的若干误谬之处的,但它们并不是有意的。全部的色点的凝集是引人注意的。艺术的刀法,好像一位卓越的提琴家的弓法。这是一幅动人的作品!这是一位非常有希望的作家!"[52]

在对生活、风俗、习惯这类木刻评论时,苏沃罗夫说:"我们特别要从这一部分作品中,挑选出来的是古元的一二三号

[51] A.苏沃罗夫(执笔),郁文哉(译):《苏联艺术家评中国现代木刻艺术》,《中苏文化》1944年第15卷第8-9期,第62页。

[52] A.苏沃罗夫(执笔),郁文哉(译):《苏联艺术家评中国现代木刻艺术》,《中苏文化》1944年第15卷第8-9期,第63页。

古元《离婚诉》木刻

图 5-39

与焦心河的一八六号（一八六是杨涵《肩柴》，当系一一八号之误），这两幅木刻都是非常之美的。在第一二三号《离婚诉》（图5-39）这幅木刻中一位中国妇女的姿态，直立着的背部，刻得都是很有把握的——这是一幅真真（正）的艺术品。这位在右首站着的中国妇女的头部是处理得非常单纯的。没有一点多余的笔划的，按照构图，色调的处理，引人的绘画美说，这两幅木刻都是非常之美的。向这两位木刻家学习是有东西可学的，我们希望他们在创作上的成功。第八六号，塑型的处理是很好的，空间光线是非常之美的，处理的（得）非常活泼的，刀法是多么大胆啊！（译按：原编总号八六是吴永烈君的《杠木》）"[53] 值得一提的是焦心河的木刻原编总号应是第一一八《膜拜（蒙古风俗）》，又名《牧羊女》（图5-40）。由上述评语，可见苏联艺术家对木刻艺术表现力的称赞和欣赏。

焦心河《牧羊女》木刻

图5-40

在评论中国木刻风景之类的作品时，苏沃罗夫写了一段优美的散文叙述总体的评论：

> 大部分有人物的风景，这使风景之部的木刻作品发生了生趣，使它们成了有生命的，热烈的与活泼的作品。假使，没有这一角的作品，就不会受艺术家的注意的！山顶上的或其上有悬崖的田野里的农家小屋，多么奇妙的梯阶，道路，攀附在悬崖上的住宅。到处是劳动，劳动的赞美，使人感到对自然界的伟大之爱。[54]

中国的木刻风景，最受苏联艺术家垂爱的是王琦创作的一些木刻。苏沃罗夫把第一四三号王琦的《农家之秋》、一〇三号华莱的《买平价米归来》放在一起赞美："从这两幅木刻中吹出了一种单纯之感与温暖气氛。你会感到中国的小乡村，田野，丛林的诱惑力。空间是刻得很好的，没有空间就没有风景！"[55]

苏沃罗夫像写欣赏短文似的分别评论王琦的木刻。在评第一二九号（原编总号一二九是王琦的《丛山大道车行密》）时赞叹："大道，山岳，货车，矮林。这是一幅小品木刻，但多么单纯，多么有力，多么有里（程）碑性。这样复杂的课题在这幅小品木刻里处理得多好啊！"在写第一三五号[56]时写道："一群小船，舷门，水——这一切都是用明确的和有表现力的影绘来构成的。这又是一个人类劳动的主题。"[57]

通过对以上数百件中国现代木刻艺术的点评，苏沃罗夫最后总结说：

> 我们所欣赏的许多木刻都是真真的动情的艺术，没有一个地方有着冷淡的阴影的，无论什么地方都有这一种或别一种的气质的，但气质是必要的，大部分的作品的水准都是很高的。
>
> 这些作品，都是现实的与有生命的，它们没有使人感到冷淡，它们用自己的内容去感动人，激动人，

[53] A.苏沃罗夫(执笔)，郁文哉(译)：《苏联艺术家评中国现代木刻艺术》，《中苏文化》1944年第15卷第8-9期，第78页。
[54] A.苏沃罗夫(执笔)，郁文哉(译)：《苏联艺术家评中国现代木刻艺术》，《中苏文化》1944年第15卷第8-9期，第78页。
[55] A.苏沃罗夫(执笔)，郁文哉(译)：《苏联艺术家评中国现代木刻艺术》，《中苏文化》1944年第15卷第8-9期，第64页。
[56] 这幅木刻应是一三八号王琦的《码头上》，因这幅作品与文中所说的内容相当。又阿拉伯数字一三八号的"八"易与"五"字相混。
[57] A.苏沃罗夫(执笔)，郁文哉(译)：《苏联艺术家评中国现代木刻艺术》，《中苏文化》1944年第15卷第8-9期，第65页。

吸引人。运刀的活泼与熟练是惊人的。欣赏木刻之所以会获得与引起非常满意的感觉,其故在此。

许多作者用简单的工具把艺术家自己所感动的,自己对自然的爱,自己对生活的趣味来传达给观众。这是真真的,惊人的艺术,激动人的,吸引人的和抓得住人的艺术。

我们尽力论述了所赐与(予)的全部作品中最典型的、最具特征的、最有天才的作品。但必须指出的是,一般的木刻水准都是十分相同的,十分高度的。全部木刻本来都是熟练的,有把握的。艺术家都是很有把握地创作的。

我们由衷地希望中国木刻家的更大的成功与其在木刻艺术方面民族特点的更大的成就与深入。

更详细的批评与解释可以作为以后与中国个别木刻家通讯的扩大方法。我们愿意来缔结与维持这样的通讯。[58]

总而言之,由苏沃罗夫代表苏联艺术家对送苏联展览的中国木刻作品所作的评论可以看出,苏联艺术家对绝大多数作品以中肯评论和称赞为主,对极少数作品在肯定中稍加了一些建设性改进的意见,也是有的放矢,是艺术性的提升问题。评论字里行间洋溢着苏联艺术家对中国木刻家的友好情谊和殷切的希望,反映了1940年代中苏木刻版画的互动交流进入国与国艺术友好的邦交层面。

[58] A.苏沃罗夫(执笔),郁文哉(译):《苏联艺术家评中国现代木刻艺术》,《中苏文化》1944年第15卷第8-9期,第78-79页。

为了感谢这次中国木刻家的馈赠和来信，全苏艺术家联盟组织委员会主席、荣誉艺术家、斯大林奖金获得者 A. 格拉西莫夫将把苏联艺术家的手拓木刻作品，以及铜刻石刻粉笔画等 200 余幅作品回赠给中国木刻界，并且在《致中国木刻界同志的信》的回信中，对中国木刻家赠送的作品表示感谢。信中热情洋溢地写道：

亲爱的艺术同志们：

苏联艺术家们为了你们赠送中国现代版画拓本，向你们敬致诚挚的祝贺与感谢。

我们的许多艺术家已有机会来跟这些作品相识，并且确信它们无论在构想方面，无论在技巧方面都是卓越的作品，我们以为，形象的充实，只是由于你们愿把某些独创的与著名的中国旧版画所特有的特点保存于现代版画之中。

关于你们作品的详细意见，我们将在最近期内送达你们。

请接受我们为了你们珍贵的友谊的馈赠，你们对我们以及对为人类幸福而斗争的苏联人民致送如此温暖的情意的来画而表示的感谢吧。

我们把苏联版画家的作品集赠给你们以作我们跟伟大中国人民底（的）艺术家间的一个友谊的标记，我们将非常有趣地获取你们对于这些作品的意见。从这些作品中，你们将看到苏联艺术家们，是怎样参加红军的

英勇斗争与全苏人民反对侵略的希特勒强盗——这全体进步人类与全世界文明的不共戴天的公敌的。

谨代表苏联的艺术家们，对你们全体艺人以及你们的卓越艺术，寄予无上的希望。[59]

对于苏沃罗夫先生细致精到的点评，陈烟桥、王琦、梁永泰、刘铁华、刘岘、陈仲纲、陆地、刃锋、韩尚义和卢鸿基等人，以中国木刻作家协会重庆总会的名义，写了一封回信。信中答谢写道：

拜读了苏沃罗夫先生代表执笔给我们的信后，我们由衷地感谢苏联木刻家和其他艺术家给予我们的许多宝贵的意见。这些意见对于我们可说都是最难得的指示，你们在我们的作品中所指出的，无论是成功的地方（还是）失败的地方，我们都没有丝毫异议的余地。我们只有以最大的热诚与努力，尽量去克服那些失败的部分和保持并发扬那些比较优良的部分；尤其应该做到如你们所期望的"在木刻艺术方面民族特点的更大成就与深入"这一点上。[60]

虽然这封以中国木刻作家协会重庆总会的名义写的回信，本应该在一年前就回复，但一直拖延了一年才寄给了苏联木刻家和其他艺术家，恰恰说明中苏两国的木刻艺术的交流，进入了一个持续深化，历久弥新，相互欣赏、切磋和评

[59] A. 格拉西莫夫：《苏联艺术家联盟组织委员会主席格拉西莫夫致中国木刻同志的信》，《中苏文化》1943年第13卷第9-10期，第20页。另见1943年3月重庆《新华日报》。
[60] 中国木刻作家协会重庆总会：《与苏联木刻家论木刻套色》，《中苏文化》1945年第16卷第12期，第88页。
[61] 中国木刻作家协会重庆总会：《与苏联木刻家论木刻套色》，《中苏文化》1945年第16卷第12期，第88页。
[62] 中国木刻作家协会重庆总会：《与苏联木刻家论木刻套色》，《中苏文化》1945年第16卷第12期，第89页。

价的互动交流时代。这种良性的互动交流,在1943年3月由中苏文化协会主办的"第二次苏联版画展览会"中就明显地呈现出来。这时的中国木刻作家经过多年多次与苏联木刻家和其他艺术家的展览交流和书信往来,有了长足的进步和提高,他们"也想综合我们对这些最新的苏联木刻作品的一些意见,提供出来,使中苏两国的木刻艺术家,能够有互相直接研讨的机会,进而帮助两国木刻艺术更深一层的认识与了解,使两国艺术文化更亲密的(地)合作"[61]。

中国木刻作家协会重庆总会的回信对苏联艺术家的意见批评不多,主要是采取肯定中带怀疑的口吻提出看法,"在你们的许多套色木刻中,有的作品套印制十几版之多,色彩的华丽,调子的丰富,变化的复杂,真使我们叹为观止。这样伟大的作品,在我们看来是非花上几个月的时间办不到的吧,尤其对于梭阔洛夫的《莫斯科河畔》那样的作品,色调的感觉几乎和油画或是粉画不相上下"[62],接着又对其"是否因了太注重于色彩的调和运用,反而会减少木刻上特有的刀味与木味呢?我们觉得,与其这样花了浩大工程去刻制一幅类似油画或粉画的作品,是否还是像其他的作品,如巴甫洛夫的《旧莫斯科》、史塔洛诺索夫的《猎雁》以及《冰山行军》那样更能充分保持木刻单纯的朴素的特性呢",明显这是对苏联套色木刻表示了怀疑与委婉的批评。除此以外,中国木刻作家协会的回复信认为:"这次展出的全部苏联版画艺术中,无论从那(哪)一方面来说,我们认为,都是超越于

我们的水准以上的作品,都值得做我们学习的典范,我们除了可以从里面去吸收到更丰富的营养外,实在不能指出它有多少缺点存在。"[63]

这封中国木刻作家协会重庆总会的回信,另一重点是谈论苏联套色木刻艺术成就及其对的中国套色木刻艺术的深刻影响。信中写道:

> 当然,无论如何我们是敬佩他们洗练的手法,复杂色彩的调和运用和分版套印的准确这多方面的成功的。而且从梭阔洛夫的多色套版作品中,也大大的(地)鼓励了我们的许多木刻同志趋向于多色套版制

刘铁华《月下行军》套色木刻

图 5-41

作的尝试,如在去年送给你们的一些作品中,李桦的《两代》,刘铁华的《月下行军》(图5-41),王琦的《稻草车》,刃锋的《陪都剧影》都是直接间接受他作品的影响用三版或四版套色的作品。[64]

值得注意的是,上述送给苏联的李桦的《两代》、刘铁华的《月下行军》、王琦的《稻草车》、刃锋的《陪都剧影》套色木刻,后来也被美国著名作家赛珍珠收藏,编选入记录抗战岁月的《中国木刻集》。

显而易见,这次由中苏文化协会主办的中国木刻作品送苏联举办展览,取得了意想不到的成功。

三、苏联木刻版画在中国的展览与传播

为了答谢友邦苏联木刻艺术同志的深情厚谊,1943年3月15日中苏文化协会主办的"第二次苏联版画展览会"在重庆开幕。这批展品是苏联对外文艺协会赠送给中苏文化协会的作品,是苏联对1942年中苏文化协会选送给苏联的250件中国木刻作品的回馈。此次展览陈列苏联32位著名版画家的木刻作品共153件,其中有克拉甫兼珂、法服尔斯基、波列珂夫等许多新版画家的作品,大半为套色木刻,作品分三大展厅陈列。

[63] 中国木刻作家协会重庆总会:《与苏联木刻家论木刻套色》,《中苏文化》1945年第16卷第12期,第88页。
[64] 中国木刻作家协会重庆总会:《与苏联木刻家论木刻套色》,《中苏文化》1945年第16卷第12期,第89页。

在开幕的第一天,中苏文化协会会长孙科莅临参观,给予"真善美"三字评语。中国前驻苏大使、中苏文化协会副会长邵力子先生写下"为艺术开新生"的评论。

苏联的艺术品这样大量的展出、介绍,作者的人数之多,作品的数量之多,题材的涉及面之广,画面之宏大和精美度,在中国可算第一次。展览会很快引起了广大社会人士的热切关注,每天踊跃前往参观的不但有美术家、作家、戏剧家、新闻记者、政府官员,甚至还有从远道特地跑到重庆来参观的社会上各阶层的人士。展览持续一星期,参观人数就达5万余人,这是在山城举办的最盛大的美术展览会[65]。展览期间《新华日报》《中苏文化》《新蜀报》《国民公报》等报刊出了特刊,对参展作品详加介绍。据《新华日报》报道:

> 该展览自十六日开幕以来,前往参观人士异常踊跃,甚且有若干艺术家,不辞远道奔波,来渝参观。每一参观人士,对于苏联版画惊人之进步,具有无上兴趣,十分赞叹。参观后均有惊警之评语,咸(咸)认为艺术开一新生,造成版画伟大奇迹。展览为期七日,综计参观人数共达五万余人,评语集成三巨册,可见国人对于苏联艺术欣赏之深。闭幕后即运往沙坪坝中央大学展览若干日,然后即航空运往兰州、昆明、桂林等地分别举行展览。[66]

[65] 长林:《记苏联版画·漫画展览》,《中苏文化》1943年第13卷11-12期,第61页。
[66] 《新华日报》1943年3月23日第3版。
[67] 长林:《记苏联版画·漫画展览》,《中苏文化》1943年第13卷11-12期,第61页。

苏联版画展览至22日圆满闭幕后,又运至兰州、西安展出。这次展览给中国木刻界造成深远的影响。长林在《中苏文化》杂志上发表文章评论:

苏联版画展览会——以艺术作品表现出了苏联人民底(的)伟大成就,在画面上所刻画出来的一切,都是一般的社会主义建设的内容,就艺术价值而言,"它真挚,却非固执,(;)美丽,却非淫荡,(;)愉快,却非狂欢,(;)有力,却非粗暴,但又不是静止的,(。)她(它)令人觉得一种震动,这震动恰如用坚实的步伐,一步一步,踏着坚实的广大的黑土进向建设的路的大队友军的足迹。[67]

对于1943年这次盛大的苏联版画展览会,中国木刻家刘铁华对克拉甫兼珂、梭阔洛夫、竹洛夫、法服尔斯基、多莫加茨基、君士坦丁诺夫、格罗节甫斯基、波列柯夫、巴甫洛夫、索珂洛夫、叶契斯多夫、皮柯夫、竹柯夫、斯塔洛诺索夫(图5-42)、马甫利娜、多布洛夫、拉金德及2位女木刻家卡尔诺甫斯卡娅与沙赫诺甫斯卡娅等10多位苏联版画家,逐一作了精到的点评。尤其推崇克拉甫兼珂,刘铁华指出:

木刻家的前辈克拉甫兼珂(图5-43),给中国木刻工作者影响很大,在1933年上海四川路两次版画展览会中,与1934年出版的《引玉集》及《苏联版画

286

斯塔洛诺索夫《铸铁厂》苏联木刻

图 5-42

287

忠翰《木刻大师克拉甫兼珂在工作中》木刻

图 5-43

选》中都有他的作品,鲁迅先生在纪念苏联版画展览会中提到说:"克拉甫兼珂木刻能够幸而寄到中国来翻印介绍……原作。他的浪漫的色彩,会鼓励我们青年的热情,而注意于背景和细致的表现——也将使观众得到裨益。"这位革命的浪漫主义者,无疑是受到苏维埃人民尊敬的。光辉的装饰风格,配着多样性的题材,我们可以在他的《霍夫曼》《狄更斯》《果戈理》诸插图里,看出他是个喜爱浓厚的装饰木刻家。他的一贯的庄严和整齐的作风,美丽细腻的刀法,非常适宜于装饰插图。画面都是含义深刻,紧凑纯洁(图5-44、图5-45)。中国每个木刻工作者,都把他们当做(作)师长看待,把他们作品当教本去研究。这次展览中,有精小美丽的原版作品五六十幅,插图占多数,内容都表现着人类奋斗的史迹,非常惋惜的是他没有看见希墨二魔的杀人战争,若是他仍在世的话,有多少可传的历史,会用他的刀表达出来,告诉后代的子孙。[68]

[68] 刘铁华:《论苏联版画展览中的作品》,《中苏文化》1943年第13卷第5-6期,第32-33页。

苏联版画是中国新兴木刻的导师,这是众所周知的。例如,古元的木刻《离婚诉》与王琦的木刻《重庆的一角》(图5-46)在刀法和黑白灰三大色调的处理上,明显是受了苏联木刻家尤都文(图5-47)等人的影响。对此,刘铁华作了带有史论性质的评论。他写道:

 苏联版画家的作品给予我们中国木刻界的影响

图 5-44　克拉甫兼珂《静静的顿河》插图画，载《文艺月刊》1936年第1卷第1期

图 5-45　克拉甫兼珂《埃及之夜》木刻

王琦《重庆的一角》木刻

图 5-46

图 5-47 尤都文《保卫我们的国境》苏联木刻

及帮助可用鲁迅先生所说的话来说明：苏联的版画是惊起我们木坛上空想和懒惰的警钟。他们那深刻丰富的内容，与明快的刀触，处处都使中国木刻工作者，虚心静气、醉心他们的技法的模仿。变了整个的腐败地（的）中国旧法，培养新的战斗的艺术萌芽。[69]

中国新兴木刻深受苏联版画的影响，尤其是受苏联套色木刻艺术的深刻影响（图5-48）。王琦对此看得十分清楚，他说：

> 出现于1943年春重庆中苏文化协会的"苏联版画艺术展览"会场上的作品，苏联木刻以更光辉的面目在我们木刻作者和广大人民的眼前闪耀，那里不单有精美的单色木刻，而且有从来未见过的多色套版木刻，那种新的技法、新的题材、新的风格给中国木刻界影响之大，远非第一次"苏联版画展览"所能企及的，它不但警惕了国内某些不严肃的作者，使他们趋向于严谨郑重制作的态度，而且又提及了大家对于尝试套色木刻制作的兴趣，不到半年光景，在10月10日的双十全国木刻展览会上，大量的中国套色木刻出现了，尽管因了料材的限制，成绩不十分令人满意，总在木刻的表现形式上，开辟出一条新的途径，但这谁也不能不说是受了苏联木刻影响的结果。[70]

[69] 刘铁华：《论苏联版画展览中的作品》，《中苏文化》1943年第13卷第5-6期，第33页。
[70] 王琦：《中苏木刻艺术之交流》，《文联》1946年第4期，第12-13页。

图 5-48 莫查洛夫《快乐乞丐之家庭》木刻

显而易见，王琦高度评价了苏联套色木刻艺术对中国套色木刻艺术的深刻影响。在中国新兴木刻艺术上，套色木刻局限于作者的制作时间和油墨的缺乏，在制作过程上还是在一种原始的简单的方法上进行。在上次送到苏联去的许多套色木刻中，差不多都是在极短促的时间内制作出来的，至于其印法，也实在很简单，也没有什么值得秘密的地方，扩大应用才刚开始。所以1945年秋，受中国木刻研究会之托，王琦和陈烟桥（图5-49）写了一封给苏联木刻家论套色木刻的信。在信里，中苏木刻家就套色木刻技术上的一些问题展开了讨论，苏联木刻家苏沃罗夫的回信中说："更详细的批评与解释，可以作为以后与中国个别木刻家通讯的广大方法，我们愿意来缔结与维持这样的通讯。"从此，中苏两国的木刻艺术，走上了亲密合作之路[71]。

除了中国套色木刻方面所受苏联套色木刻艺术的影响外，东君还在《新华日报》发表文章，他认为："苏联版画传授给我们的，不光只是战斗的技术，更重要的是战斗精神。那改变世界、消灭敌人、拥抱生活的热情，滔滔地涌扑过去，顿河、伏尔加河和长江、黄河交流了！"换言之，东君指出了中苏木刻艺术交流在精神层面的重要意义和价值，在于"改变世界、消灭敌人、拥抱生活的热情"。

值得一提的是，中国木刻作家协会还对中苏两国的木刻艺术的交流，提出了新的建议。在《与苏联木刻家论木刻套

[71] 王琦：《中苏木刻艺术之交流》，《文联》1946年第1卷第4期，第12-13页。

陈烟桥《生长在瓦砾中》木刻

图 5-49

色》一文中，中国木刻家提议："我们还得以最大的诚恳希望苏联木刻家能给我们在工具上的帮助，目前我们在新工具无法产生的情况下，旧有的刀具又快没法使用了。如果你们愿意而且可能的话，我们同样希望你们寄赠一些刀具给我们，我们将用一批中国宣纸作交换物。"[72]

为进一步增进与苏联木刻艺术界同志的感情，1944年1月22日，中国木刻研究会在重庆举行"全国木刻展"，展出作品500余幅，至28日结束，从中挑选了中国木刻74幅，经中苏文化协会送苏联展览。这是中苏木刻交流史上的一段互动交流的佳话，可惜这当中许多比较精彩的作品，尤其是套色作品被人半途抽取了出来，没有被送去苏联。

就这样，抗战时期中苏两国的美术家互相借鉴和学习，彼此声援支持，用手中的画笔和刻刀作为战斗的武器，宣传抗战，唤起民众，鼓舞将士，打击敌人，结下了同志加兄弟般的友谊，达成了两国在反对共同敌人的斗争中从意志到行动上的一致。两国文化上的亲密交流推动和加强两个大国在反法西斯斗争中的团结与合作，为最终赢得反法西斯战争的胜利作出了独特的历史性的贡献。

[72] 中国木刻作家协会重庆总会：《与苏联木刻家论木刻套色》，《中苏文化》1945年第16卷第12期，第89页。

[73] 《运苏中国战时绘画展览会》，《耕耘》1940年第2期，第31页。

第四节

"中国战时艺术展览会"与中苏美术的互动交流

全面抗日战争时期中苏之间的美术互动交流，莫过于 1940 年 1 月 2 日中苏文化协会主办的"运苏中国战时艺术展览会"（图 5-50）。这次中苏双方都拿出了国家顶级收藏机构典藏的中国古代美术作品，同时广泛征集中国现代美术作品，在苏联莫斯科等地举办展览，规模之大、历时之久、观众之多，远远超过了中国现代任何一次展览，显示了中苏美术的互动交流，融洽了两国的邦交关系。

1940 年 2 月"运苏中国战时艺术展览会"发布征稿启事："为使友邦人士更切实认识中国战时艺术动态，并将三年来我英勇抗战之实况向友邦人士报道，以争取国际间对我之同情，运苏联各地展览后，并拟以全部作品与苏联绘画工作者，作友谊之交换。征品内容为：凡与抗战有关并足以表现战时新兴艺术精神之各种水墨画、油彩画、漫画、木刻等，每人限出作品两件，装帧由中苏文化协会负责，收件处为重庆中苏文化协会，截止日期 7 月 31 日，在渝预展后即运往苏联。"[73]

抗日战争全面爆发以后，中国美术工作者义无反顾投身救亡图存、抗击日本军国主义的斗争中。丁正献在《二十八年

秋季的抗建宣传画展览会》中指出:"我们的作品一面生产,一面给数次迫切的要求者消耗尽了……再一次则是四十多幅的布画和另外百来件国画宣传品,拿到苏联去参加在莫斯科举行的中国抗战美术展览会去了,这是七月间的事……"[74] 随着战争的推进和世界反法西斯阵营的形成,中外美术家之间的交流合作日益加强、频繁,交流合作的形式和内容也愈加多样、丰富。

一、"中国战时艺术展览会"的筹备

1940年1月2日在莫斯科国立东方文化博物馆隆重举行的"中国战时艺术展览会",可以说是中国艺术在邻邦苏联举办的一次盛会,标志着战时中苏两国美术的密切交流走向高潮。

1939年,苏联政府的艺术部门为提升其国内民众对中国历史文化以及抗战民心士气的了解,决定仿照英国办"伦敦中国艺术国际展览会"的方式,在莫斯科举办"中国战时艺术展览会"。这次中国战时艺术展览由莫斯科国立东方文化博物馆率先发起组织,并向苏联各博物馆征集中国艺术品。所得结果虽然可观,但古物方面,如殷墟的发掘品、周汉青铜器、汉魏唐宋雕刻、五代及唐宋明清的绘画等都缺,尤其是极缺近代作品。后来由苏联文化协会向中方(孙科院长)接洽,得到中国政府的积极响应,中苏文化协会常务理事张西曼、王

- 74 · 丁正献:《二十八年秋季的抗建宣传画展览会》,载《抗战艺术》1939年第3期。
- 75 ·《中国艺展在苏联(莫斯科通讯)》,《文艺新闻》1940年第9-10期,第10页。

图 5-51 有关北平故宫博物院参加苏联艺术展览会经过情形史料一组

北平故宫博物院参加苏联艺术展览会物品目录

昆仑负责征集作品参展,故宫博物院自重庆、成都、安顺等处库房,精选商周铜器、玉器、唐代以降书画、宋元缂丝等文物共100件,编撰了图录说明(图5-51),于9月底运抵莫斯科。中苏文化协会寄来的征集品目录、照片中,除古物摆件外,还有木刻、儿童画、宣传画等600余件,以及中央大学艺术系诸教授的油画、国画59幅,兰州、西安、天水、成都等地中苏文化协会分会寄来的作品共4箱。莫斯科国立东方文化博物馆(图5-52)的负责人对中国送来如此丰富的展品材料大为欣喜,感到"中国交通如此困难,果能运来大批展品,应当特别筹备,于是就决定将此次展览会范围扩大"[75]。

1939年10月27日下午,在国立东方文化博物馆举行第一次展览品审查会,参加者有苏联著名水彩画家莫尔先生、科学院及莫斯科大学的中国史教授卡拉木尔沙氏、研究

图 5-52 莫斯科国立东方文化博物馆

中国哲学文学及艺术的专家杰尼凯教授、建筑大学索博列夫教授、苏联艺术杂志主笔及艺术品鉴定委员贝士钦氏、艺术委员会博物馆司司长连水钦、文化协会博物馆部主任秦拔尔采夫、东方文化博物馆馆长拉基达女士及该博物馆中国部主任格鲁哈列瓦女士。这些苏联专家对我国古代艺术,推崇不已。贝士钦先生说:'每次参加艺术品审查工作,看过西欧名(作)甚多,但与中国艺术相差甚远。'另一位老教授说:'今天名义上说是一种工作,但实际上给我这样仔细欣赏的机会,使我心神获得极大满足,这不能不对中国的朋友们表示感谢!'"[76] 除苏联的专家外,苏联的民众也对这个展览会翘首以待。

为尽快搞好展览,苏联国立东方艺术博物馆全体人员夜以继日、废寝忘食地进行工作,整理各地送来之陈列品,考究历史,添注说明,训练参观指导员,邀请专家讲述中国史,编制目录,印制五彩铜版,特请美术家绘大幅广告画,预备用五大幅不同的美术广告,分挂各大中心广场。展览会开幕式入口处不但陈列了数十幅反映中国抗战实情的照片,表现了中国人民的顽强抗战精神和艰苦卓绝的斗争实绩,还陈列了苏联人民的领袖斯大林为展览写的题词:"我们现在同情并将来亦同情中国人民为解脱帝国主义者压迫而斗争的中国革命。"这说明随着中苏两国的文化艺术交流的密切,中国人民的反侵略抗日战争开始赢得了苏联人民和政府的关心与支持。

[76] 《中国艺展在苏联(莫斯科通讯)》,《文艺新闻》1940年第9-10期,第8页。

[77] 胡济邦:《特稿:备受苏联人民热烈欢迎之"中国艺展"》(莫斯科通讯),《中苏文化》1940年第6卷第4期。

二、"中国战时艺术展览会"推动中苏两国美术的互动交流

苏联《真理报》发表文章高度赞扬此次展览对中苏两国美术交流的推动作用,苏联外交人民委员会、全苏对外文化协会、苏联艺术委员会的各级负责人、苏联著名艺术家、各国外交人员以及中国驻苏大使率领的大使馆人员出席了展览开幕式。当天晚上,全苏对外文化协会为了庆祝这次展览的开幕还举行了盛大的招待宴会。

参与盛宴者有:苏联外交人民委员会副委员长洛索夫斯基,艺术委员会主席克拉勃盛科,艺术委员会副主席索洛多夫,中国驻苏大使杨杰及大使馆全体馆员,旅居莫斯科的中国艺术家李南迹先生、傅占伦先生,苏联艺术界著名代表,包括画家、建筑家、作曲家、音乐家与剧作家等,以及外交人民委员会、全苏对外文化协会,艺术委员会各机构人员及新闻记者多人(图5-53)。

艺术委员会的副会长先行为开幕典礼致开幕词,说明这次艺术展览意义的重大:"是超乎文化艺术的范围,而且是证实两国人民友谊的具体表示,在苏联单独举行友邦的文化或艺术展览会,中国艺展向为创举,中苏两国人民的相亲相敬不自今日始,它们已有了传统的根源。为了一般苏联民众对于中国的关怀与求知故有今天展览会的产生……"[77]末了特别感谢中国政府及中苏文化协会的协助,当该副会长说完话

图 5-53

《推崇钦佩赞不绝口:中国艺展在苏联》,载《前线日报》1940年1月10日第一版

时掌声和呼声振彻全场,连每个展览品似乎都兴奋得飒飒作响了。1940年1月5日《新华日报》刊登《中苏文化史上新页》一文,详细报道了此次大展的隆重开幕盛况:

> 中国艺术展览会在苏联首都民众热切盼望中,已于昨日在莫斯科国立东方文化博物馆举行开幕,参加开幕典礼者极众,有外交人民委员会、全苏对外文化协会、艺术委员会各机关人员。中国驻苏联大使杨杰所率领之中国大使馆馆员及苏联画家多人,由艺术委员会副主席索洛多夫致开幕词。盛赞中国政府对组织此次展览会之极端注意(重视),各展品均具有无上价值。

仅从这次展览的筹备策展、开幕式就可以看出中苏两国美术的互动交流与合作,已经到了非常密切的程度。这从《美术界》1940年第1卷第3期报道"苏联中国画展,苏东方文化博物馆,发起之中国艺展,除陈列我国历代艺术珍品外,并得到中国政府当局及中苏文化协会之赞助,寄去战时艺术品甚多,足令彼邦人士兴奋,至会场布置,完全象征中国抗战必胜以及坚忍不拔之民族精神,已于1月2日在该馆开幕"中就可以略见一斑。

中国艺术展览会展览场馆有一个大厅和十七个展室。在进门的前厅三面墙壁上用金子烫出中苏两国三位领袖的语

录。正中摘译1925年孙中山弥留之际致苏共遗书:"……我的心念,此时转向于你们,转向于我党及我国的将来。你们是自由的共和国大联合之首领,此自由的共和国大联合,是不朽的列宁遗产与被压迫民族的世界之真遗产。帝国主义下的难民,将藉此以保卫其自由,从以古代奴役战争偏私为基础之国际制度中谋解放。我遗下的是国民党,我希望国民党在完成其由帝国主义制度解放中国及其它(他)被侵略国之历史的工作中,与你们合力共作……"右边的列宁语录写道:"伟大中国的民族,不仅善于哀悼自己长期的奴隶身份,不仅善于幻想自由,而且更善于与长期压迫中国的敌人奋斗。"左边是斯大林语录:"我们现在同情并将来亦同情中国人民为解脱帝国主义者压迫而斗争的中国革命。"[78] 展览会的进口处首先挂着数十幅中国抗战的照片作为这次展览会的序言,内有朱德将军及女战士丁玲像,向导员对每一位观众解释说:现在中国已建立起巩固的统一战线,合力抗战。

中国艺术展览会的展品,包括中国传统古代和现代绘画、木刻、漫画、照片,以及中国历代各个时期的雕刻、瓷器、青铜器、玉器等各种器物。展室陈列着安阳殷墟的发掘品及周汉的青铜器、玉器、石像及古石棺拓片等,还有历代雕刻、刺绣、织锦、瓷器、漆器、木器、折扇及妇女首饰等;此外,博物馆楼上的展厅及楼梯两侧还陈列了中国各种民间艺术品和宫廷艺术品,包括地毯、建筑图案、宫廷服饰、头饰、折扇、陶瓷用具、树根雕刻等[79]。展出的绘画全是国宝,

[78] 胡济邦:《特稿:备受苏联人民热烈欢迎之"中国艺展"》(莫斯科通讯),《中苏文化》1940年第6卷第4期。
[79] 胡济邦:《备受苏联人民热烈欢迎之"中国艺展"》,《中苏文化》1940年第6卷第4期。

如唐代李昭道（李思训之子）的《洛阳宫》、周昉的《贵妃出浴图》，五代的《丹枫呦鹿》（图5-54），宋代赵昌、崔白、苏汉臣、马远等人的画作，元代钱选的《牡丹》、赵孟頫的《鱼篮大士像》、吴镇的《洞庭渔隐图》（图5-55）、王蒙的山水，明代吕纪的花鸟、仇英的工笔《诗家之史》，清代王翚的《临关全山水》、恽寿平的《禹穴古柏》、陈枚等人的《清明上河图》等。参展的现代中国画有徐悲鸿、陈之佛、张书旂、潘天寿、潘韵、黄宾虹、傅抱石、李可染、吕凤子、程本新等人的人物山水与花鸟画；油画有吴作人的《哥萨克兵》（图5-56）、《纤夫》（图5-57）、《出窑》、《擦灯罩的工人》，吕斯百的《四川农民》，孙宗慰的《厨房》，秦宣夫的《云南妇女》等。张书旂、潘韵、程本新的中国水墨画《嘉陵江船夫》、《前哨雄姿》和《牧童在桥上》等作品参展，还有陈晓南的素描《重庆轰炸以后》，丁正献、王琦、酆中铁、刘铁华等人的木刻宣传画等作品也参加了展览。苏联著名文艺评论家特尔诺菲茨在《评中国的木刻艺术》一文中说：

> 在中国木刻里，离群独居的唯美主义者的艺术是最少的。中国木刻版画是（与）人民生活及中国民族解放战争发生着密切的联系，他们在这一伟大战争中吸取形象和主题，而又直接为这一战争服务的一种艺术形式。[80]

潘韵和陈晓南二人的作品最获好评。陈晓南之素描其线

· 80 · [苏]特尔诺菲茨：《评中国的木刻艺术》，《中苏文化》1943年第13卷第5-6期，第34页。

五代《丹枫呦鹿》中国画

图 5-54

吴镇《洞庭渔隐图》中国画

图 5-55

吴作人《哥萨克兵》油画

图 5-56

图 5-57　吴作人《纤夫》油画

条简洁有力。苏联艺术家称这是受中国绘画传统的赐予,是欧洲画家所不及的。潘韵把新内容,富于动态的现代生活,尤其抗战中的斗争生活写入国画中,这种大胆的尝试受到苏联艺术家的注意和推崇。

展览会开幕后的第二天,苏联各工厂、学校、机关团体、军事院校以及科学家、著名作家和著名艺术家等观光团,纷纷前来订票,每日经常有十五六个至二十个团体前往参观,遇到休息日人更多。6号那天(开幕后的第一个休息日),两小时之内来了2000人左右,纷至沓来的观众使展览会场一时间容纳不下,在零下25摄氏度的严寒天气里,观众一直排着长队。东方文化博物馆馆长拉基达女士说:

> 开幕后,不仅是有大批艺术家及史学(家)们要来潜心观摩鉴赏,并且还有百万的劳动大众,要到此地来学习研究的。比如纺织工人,手艺合作社工人,陶瓷器工厂,对于这个展览会,都会特别感兴趣的。还有主要的观众是中小(学)校学生们,他们直接不给我安静,不断的(地)打电话来询问,到底什么时候可以开幕。教师们也是那么焦急,说是我们刚听到东方史,讲到中国的解放战争,孩子们都吵的(着)要实地参观展览会,进行到什么程度了?增加了多少新展览品?他们比报纸杂志的记者,还查问得详细呢![81]

[81]《中国艺展在苏联》(莫斯科通讯),《文艺新闻》1940年第9-10期,第9-10页。

以至于胡济邦发自莫斯科的通讯这样报道："这次展览会是我国对该邦民众宣传的一个绝好机会。（,）也是最有效的国际宣传的手段，它的观众，在任何国度里不能像此地这样踊跃，这样热情！"[82]

所以，陈晓南画家也会欣然命笔：

> 展览引起苏联人民的极大兴趣，并在《艺术杂志》上出版专栏，印成专集画册，介绍中国古代艺术和抗战美术作品，用以向全世界人民控诉日本侵略者的暴行。[83]

在这个展览会中还陈列了许多中国儿童的创作，是儿童自己斗争生活的写照，表现他们在民族解放的神圣战争中所产生的英勇事迹。那时苏联千万人民了解了中国数千年的文化艺术史，看到了中国山河多少美丽，"怎能不对我们保卫祖国的战士们起内心的同情呢？最后在现代新兴艺术的创作部门中，他们更可认识到中国的兄弟们向着摧残他们文化……中国的兄弟们是求人类的真正和平，而奋斗流血，光明在等候着他们，在战后的新中国，他的艺术是更要登峰造极的。我想看了这次展览会后的每个苏联朋友的心头，都会如此想的。"[84]

中国艺展在中苏两国舆论界引起了巨大反响（图5-58）。苏联《真理报》在显著位置撰文评价这次展览："非但在艺

[82] 胡济邦：《特稿：受苏联人民热烈欢迎之"中国艺展"》（莫斯科通讯），《中苏文化》1940年第6卷第4期。

[83] 陈晓南：《抗战时期重庆的美术活动概况》，《美术研究》2002年第2期。

[84] 《中国艺展在苏联》（莫斯科通讯），《文艺新闻》1940年第9-10期，第9-10页。

来自莫斯科的通讯：《苏联人民对于中国艺展的印象》

蘇聯人民對於中國藝展的印象（莫斯科通訊）

胡濟邦譯

一、加里甯藝術學院師生參觀團。

中國藝展是使人不能忘記的一個文化藝術的大節，精選出來的大量展覽品，表現出它技巧的精緻，花式的繁多，顏色的鮮明以及崇高的藝術匠工。這個偉大的民族已經武裝起來保衛本身的獨立及爭取絕獨立文化的權利。關於中國的現狀，我們僅從報章的記載與作戰的情報而知道一點。而在此地，在這博物館的各廳中我們目覩這個鄰邦的藝術生活，它造成的藝術同是與希臘以及俄羅斯的各自獨特的藝術為登峯造極並列於世界。中國藝術作品中可愛的色調，中國匠師那樣善於運用筆墨和彫刀。蘇聯的作家很可對他們多加學習。而且又多麼善於利用材料，作者通過顏色與線條所傳達出的氣魄！

同時對於展覽會各位努力的同志深表敬謝。看來，這展覽實的佈置決非一二個月的突遽工作可能完成的。領導員的和藹可親及其服務的熱情更增加觀衆對展覽會的興趣。

二、一九〇五年工廠技術主程師參觀團。

中國藝術展覽會給了我們極好的印象。現在把中國藝術介紹給蘇聯的民衆是極合時的。可惜每日開放時間太短，我想許多人在工作完後不及趕來看完這個展覽會。希望能夠延長到下午十時至十一才好。

三、彫訓家勃列士曼。

我是一位雕刻家並好繪畫。今天參觀中國藝展使我驚嘆及狂喜那些中國藝術家在其作品中所表現之技巧這就是我們需要學習的一切作品中充滿了創作的思想、力量及其對於祖國文化的深厚的愛情，這是使每個人都能發生共鳴的。中國現代藝術雖然在破壞的戰爭的環境中而仍在滋長着，並且為着中國人民的幸福更要發揚光大的！

四、莫斯科建築工程師學院學生觀參團。

這些藝術作品使人不能相信是出於人類的雙手。最使人驚嘆的象牙彫刻，木

驚人的卓越的中國藝術！各種刺誘品中特別表現出精於色彩的調配。更令人讚嘆的是作者技術之高超及其審美之感，這是我們應該學習他們的。

五、小戲院及紅軍戲院佈景家費特託夫。

更使人深信中國人民值起創造優美藝術的偉大匠師。

六、國家大戲院工作人員參觀團。

看到了中國崇高的文化，心裏非常愉快，尤其承東方文化博物館專家格魯哈路无同志的詳盡而活潑的解釋使我們感到更高的興趣。

七、一位巴庫藝術家（姓氏未詳）。

中國藝展產生了一種迷人的印象。對這些卓越的展覽品使人難以離捨那動人的豐富的色彩，精微的象牙彫刻景象藍，這時我—巴庫人特別感到親切可愛。希望我們蘇聯的藝術家的技巧也能達到像中國古代藝術匠師的完善。

八、畫家庫里可夫

刻的雙手，紅漆等等，無疑地，看了這個展覽會

图 5-58

术上具有伟大之价值，抑且足以表示中苏两大民族具有如何之友好关系，苏联各界人士，对于争取国家独立之中国人民之生活如何关切也。"对此，中国的《中央日报》也刊发专文《莫斯科中国艺展盛况》报道："《真理报》特为此在显着（著）位置揭载专文加以论列，谓中国艺展非但在艺术上具有伟大之价值，抑且足以表示中苏两大民族具有如何之友好关系，苏联各界人士，对于争取国家独立之中国人民，具有如何热烈之同情，对于中国人民之生活，如何关切也，今兹之艺展，必能引起苏联各界之注意，而尤能有助于中苏两大民族友好联系云。"[85] 同日，《新华日报》以《苏联真理报著文颂扬中国艺展是密切中苏友好之联系》为题，全文转发了这条中央社莫斯科四日电讯，不仅充分阐述了这次展览所具有的深远的政治意义之重大，而且说明抗日战争时期中外美术交流的重要意义。

1940年1月6日《商务日报》载文报道这次展览说：

> 苏联最老之画家格拉巴称，苏联人民对于为国家独立而战之中国人民寄以无限之同情，中国之历史充满灿烂之文化与伟大之艺术，苏联人民对于中国悠久之历史莫不感觉深切之兴趣，中国政府此次特运其艺术珍品来苏，俾吾人得知中国艺术发展之历史，盛意隆情，至深感激云云……两日来苏联人民参观艺展者络绎于道，莫不称道中国文化之伟大。

[85]《莫斯科中国艺展盛况》，《中央日报》1940年1月6日第3版。

1940年1月6日,中国驻苏大使、中苏文协代理理事长邵力子就致电国内称:"苏联人民对中国艺术极感兴趣,明年正二、三月莫京各校多有关于中国之讲题、艺展,各出品足供重要参考,故至早三月底闭幕,甚希望中国允可延长。"果不其然,中国艺展原计划展出两个月,后来由于观众反应十分热烈而延期长达一年以上,观众逾十万人之众(图5-59)。可想而知这次展览引起了中苏两国之间文化交流的互动有多热烈。起初因为交通之阻碍有若干展览品尚在途中,赵望云、沈逸千、梁又铭、梁中铭的画都没有收到,一年后,展览绘画部分又新增梁又铭(图5-60、图5-61)、张善孖、赵

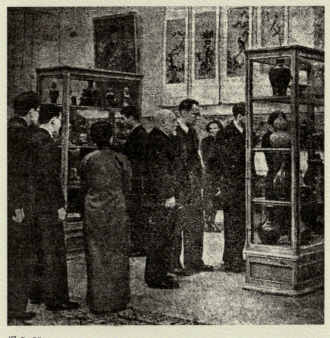

苏联民众参观中国艺展

图 5-59

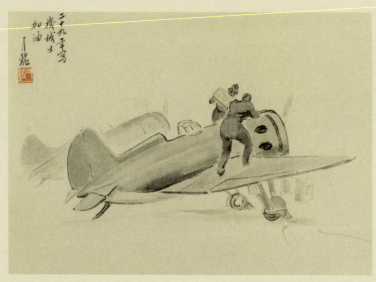

图 5-60 梁又铭《给战机加油》水彩画

图 5-61 《中国艺展新陈列品运抵苏联》（译自《苏联国际文学》），刊于《建军画报》1941 年第 5 期

中国艺术展览在莫斯科东方文化博物院，增加了一些新的陈列品，系描述今日中国状态及人民英勇抗战的。梁又铭有数帧作品描写中国士兵之英勇，如「撤退」「失地」「不屈的志愿」等。其中一帧「机场的职责」："表现着中国青年的航空员准备在瞬间袭击敌人。还有「警报」一帧，描画一个少妇紧携着她的孩子作警报袭来逃避。此外还有孙化乾（韵音）战争中的农民生活，赵望云描述农民生活。

望云等当代画家的作品。其中梁又铭有数幅描画当时中国状态及人民英勇抗战的作品,描写中国士兵之英勇,如《撤退》《失地》《不屈的志愿》等,其中一幅《机场的职责》表现了一名青年航空员,准备袭击敌人的瞬间形态。还有《警报》一幅,描画一个少妇,紧抱着她的孩子,在警报里奔跑的状态。[86]

至于苏联官方的反应和观众、专家的热议,单凭"展出期延长至一年半年",这一事实可以说得明明白白。有关这个展览的介绍和批评的文字非常多,热情而又诚恳,可惜翻译过来的不多,这是值得人们注意的问题。综合观之,大致人们的观感和评论主要涉及以下几个方面:

其一,对这次中国艺展的价值和意义的综合评价。

苏联加里宁艺术学院师生参观团看了展览后发表评论道:"中国艺展是使人不能忘记的一个文化艺术的大节,精选出来的大量展览品,表现出它技巧的精致,花式的繁多,颜色的鲜明以及崇高的艺术匠工。这个伟大的民族已经武装起来保卫本身的独立及争取持续独立文化的权利。"[87]德国侨民参观团也发表了类似的评论:"刚才我们看到的展览会(,)它是具体地表示出中国的文化退在往古的年代,中国文化对于人类的进步,不论在亚洲或欧洲都起着极大的作用。描写出中国人民反侵略及努力摆脱日(本)刽子手的压迫的斗争底(的)现代绘画,留给我们极深刻的印象。"(图5-62)

[86]《中国艺展新陈列品运抵苏联》,译自《建军画报》1941年第5期。参见孤鹤《文化评述:中国艺展在苏联》,《文化月刊》1940年第6期。

[87] 胡济邦译:《特稿:苏联人民对于中国艺展的印象》(莫斯科通讯),《中苏文化》1940年第6卷第4期,第71页。

彦涵《搏斗》木刻

图 5-62

雕刻家勃列士曼写道:"我是一位雕刻家并好绘画,今天参观中国艺展使我惊叹及狂喜(,)那些中国艺术家在其作品中所表现之技巧(,)这就是我们需要学习的一切(。)作品中充满了创作的思想、力量及其对于祖国文化的深厚的爱情,这是使每个人都能发生共鸣的。中国现代艺术,虽然在破坏的战争的环境中而仍在滋长着,并且为着中国人民的幸福更要发扬光大的!"[88] 一名苏联营部政治委员签名写道:

中国艺展优越之点在于:

第一(首先),他将伟大中国民族自古代而至今日之高深艺术给我们作一般史的认识。其次,它唤起对于一般地(的)艺术之爱好,而同时它更引起各个艺术之爱好,而同时它更引起各个艺术部门专家的特殊趣味。

最次（后），这展览会更为卓越的是它在今日与在远东发生之多少严重事件相关联，这必是每个前进的文明与觉悟的人们所关心，所要知道与学习为解脱日本帝国主义压迫而进行斗争的四万万伟大中国人民的生活习惯与奋斗。

我的愿望：这个展览会应该而且必要地由临时的展览会而改变为长期的中国历史与艺术博物馆。那末（么），更应当扩充出"现代中国"部专陈列新展品，以此国家占有全人类四分之一人口的军民正在进行生死之斗争。其意何等的重大。[89]

苏联国家历史博物馆研究主任、著名考古学家叶弗曲荷瓦及基先略夫教授写道："中国数千年的艺术展览会产生了巨大的印象（影响），这是最充分地表现出我们邻邦的崇高文化的展览会，我们专家们对于中国古远的文化，现在可以看到殷都废墟发掘真本，此种富有世界意义的展览品，其中一部分还是初次运出国外展览，这是我们应当特别重视的。我们深谢中国人民以（把）本国宝库介绍（给）我们苏联的民众。同时，也当感谢东方文化博物馆的善于陈列材料，并蒙杰尼凯与格鲁哈略瓦同志抽闲与我详细讨论。"[90]

其二，苏联观众对于这次中国艺展，纷纷发表自己的观感和看法（图5-63），众说纷纭。归纳起来，主要有以下几种：

图5-63

[88] 胡济邦译：《特稿：苏联人民对于中国艺展的印象》（莫斯科通讯），《中苏文化》1940年第6卷第4期，第68页。

[89] 胡济邦译：《特稿：苏联人民对于中国艺展的印象》（莫斯科通讯），《中苏文化》1940年第6卷第4期，第72页。

[90] 胡济邦译：《特稿：苏联人民对于中国艺展的印象》（莫斯科通讯），《中苏文化》1940年第6卷第4期，第73页。

一是对中国工艺美术的爱好,盛赞中国的骨刻、木刻、景泰蓝及牙雕刻和刺绣等艺术品的精美,巧夺天工。诸如,莫斯科第七小学的师生写道:"看了展览会(,)我们深爱着那些中国艺术的典型作品,我们尤其欢喜骨刻(、)木刻和折扇,同时,那些中国儿童的作品引起我们热烈的兴趣,深愿中国的小的(朋)友们为了自己祖国光荣的文化赶快把民族敌人赶出自己的国境!"

而莫斯科大学学生参观团看完展览后留言:"我们热爱着那些具有自己特殊色调的风景画,其中极微妙地传达出作者的情绪,我们更爱那些不可模拟的骨刻和木刻,使人难以相信的那小巧的棋桌,18层转动的象牙球以及其他各种雕刻是出于人类的手作。"

来自莫斯科建筑工程师学院的学生参观团,认为中国艺展的艺术作品使人不能相信是出于人类的双手,最使人惊叹的是象牙雕刻、木刻、红漆等等。看了这个展览会,更深信中国人民确是创造优美艺术的伟大匠师。

莫斯科工业大学学生参观团认为展览会使他们留恋不舍,大家有一种无限的愿望,想一次再次地看它,其中象牙雕刻、木刻及刺绣尤其令人钟爱。

小戏院及红军戏院布景家费特托夫则感到,中国艺术非

常惊人、卓越！各种刺绣品中特别表现出精于色彩的选配，更令人赞叹的是作者技术之高超及其审美之感，值得学习。

有一位来自巴库的艺术家认为中国艺展产生了一种迷人的印象，这些卓越的展览品动人的丰富的色彩使人难以离舍；精微的象牙雕刻和景泰蓝，特别让人感到亲切可爱，以至于他说，"希望我们苏联的艺术家的技巧也能达到像中国古代艺术匠师的完善"[91]。

图 5-64　苏联民众观赏品味『中国艺术展览会』的陈列

[91] 胡济邦译：《特稿：苏联人民对于中国艺展的印象》(莫斯科通讯)，《中苏文化》1940年第6卷第4期，第74页。

莫斯科化学技术学院的学生相当具体地写道："当看完这个展览会欲以自己的语言来表达这个无限的愉快，是很困难，或者说，是不可能的。中国的艺术，当人类创造以来，可说是至善至美的艺术，中国画家构图的完美，与其深受大自然的感想而成为一种奥妙之作品。其次景泰蓝及象牙雕刻更是超等的精致。愿全莫人士都知道这个展览会且人人都应参观这个展览会。"（图 5-64）这一评论写得比较系统全面，尤其是对全体苏联民众发出参观展览的呼唤和号召，有助于中苏两国艺术邦交的开展和美术的互动交流。

二是通过中国艺展了解到中国艺术的灿烂辉煌，盛赞中国艺展的出色美妙，满足了苏联人民对于中国艺术的期望，愿中国艺术在苏联广泛传播。

首先是苏联内政部职员参观团看了这次展览会后感到十

分满意,他们对于中国艺术的崇高有一种极深的印象。大家表示会把在展览会所看到的一切,努力在自己同志间宣传,希望人人对于中国艺术都同样得到一个完整的印象。苏联国家大戏院工作人员参观团,与内政部职员参观团一样在中国艺展饱览了中国的崇高文化后,大家心里非常愉快。尤其经过东方文化博物馆专家格鲁哈略瓦同志的详细而活泼的解释,他们的兴趣更高了。

其次是莫斯科师大四年级学生李勃克尼罕塔写道:"中国艺展超过我的期待,我热爱中国艺术的特有风格。这些作品在展览会中表现出那么美妙,这个展览会为苏联介绍中国艺术最完美的一个,中国艺术在人类中极可引为自傲,在我们面前展开古远的年代中,好像生长出巨人的民族创造这样非凡的艺术辉耀于世界。"[92]

此外,远道而来的乌克兰及白俄罗斯铁路干部训练班师生参观团看了中国艺术展览会,对于伟大中国民族之艺术留下一个非常好的印象,他们深深祝愿中国人民早日战胜敌人。

三是有些苏联观众在饱览盛赞中国艺展之余,还发表了一些意见和建议,有助于这个展览的进一步充实和完善。

例如,莫斯科学生参观团写道:"我们特别欢喜树根的雕刻,展览了(会)陈列得很好(,)使我们对于中国艺术

[92] 胡济邦译:《特稿:苏联人民对于中国艺展的印象》(莫斯科通讯),《中苏文化》1940年第6卷第4期,第74页。

[93] 胡济邦译:《特稿:苏联人民对于中国艺展的印象》(莫斯科通讯),《中苏文化》1940年第6卷第4期,第74页。

[94] 译自1940年1月2日《真理报》。参见长林:《中国艺展在苏联的盛况及其崇赞》,《中苏文化》1940第5卷第3期,第6-14页。

卢鸿基《儿啊，为了祖国，勇敢些！》木刻

图 5-65

有了一个清楚的印象。但就我们的意见，表示第八路军活动的作品太少，一般地说这展览会是很好的。我们更喜欢那些象牙雕刻与铜刻。"[93] 其后，中国艺展组委会根据观众反映的意见和建议，补充了一些有关八路军、中国抗战等题材内容的作品充实这次中国艺展。

其三，苏联艺术家、美术家对这次中国艺展的评论纷呈，促进了中苏之间美术的互动交流和艺术邦交。

这次中国艺术品展览会在苏联引起轰动。1940年1月2日与3日苏联各报特载展览会开幕典礼与苏联对外文化协会招待会的盛况，并刊登苏联艺术家泽斯拉夫斯基、格鲁哈略瓦、欧希泡夫等人对中国艺术品的介绍与评赞。

苏联艺术家泽斯拉夫斯基先生给予了中国艺展高度的评价。他指出："苏联人民对于其伟大的邻国的生活，所具有的高度的关切，更被这展览会所表示出来。这种关切对于那正在为祖国的独立而斗争的中国民众，将要燃烧起一股温暖的同情心。照片上刻划（画）出中国的现代生活的影子，人民觉醒了起来，并且握起了武器而作为求自由的斗争，战士的面孔上流露出坚忍不拔和意志振奋的精神（图5-65）。英勇的人民的这种形象，将深深的（地）印入苏联参观者底（的）心中，他们即将带着这个印象，慢慢底（地）巡视这全（整）个会场，叙述着遥远的国家的会场。"[94] 另一名苏联艺术家格

鲁哈略瓦发表评论说："在国立东方文化博物馆所举行的中国艺术展览会，这是首都艺术生活中的一件大事，这个展览会毫无疑义将在我们的艺术家们和苏维埃社会的广大各界中，引起热烈的反应。苏联人民对于为自己的民族独立而战争的、友善的中国人民，是怀有最大的同情的。他们对于中国的悠久历史，丰富而独特的文化，中国的非凡的艺术，感到很深刻的趣味。"[95] 还有一名苏联艺术家欧希泡夫先生也提出了自己的看法："展览会的参观者认识了中国艺术作品之后，不由得不表示着亲密，对于那勇敢地，并舍身忘己地为争取自己的民族自由而斗争之伟大的中国人民，对于那为保存并发展自己数千年的文化而斗争之伟大的中国人民，更燃起了最大的同情。中国艺术展览会唤起了莫斯科人十分之浓厚的兴趣"[96]（图5-66）。对于这次中国艺展，纷纷发表观感的苏联艺术家还有苏联荣誉艺术家卡茨门，他认为：

> 稀贵的展览会。十分卓越的富于天才人民的绘画，雕刻，我们在此地应当学而再学他们的风格，创作的紧张与能耐，想象，表情，这些都是中国非凡的天才艺术家的特长。然而当中国画家摹仿欧洲的艺术时，天才就显暗淡了，甚至可以说是不可容忍的坏，笨拙，由此可见在民族文化的影响下才能产生真正的艺术天才。

卡茨门的中肯的评价和一针见血的批评，有很深切的洞

[95] 苏联《艺术报》1940年1月5日，参见长林：《中国艺展在苏联的盛况及其崇赞》，《中苏文化》1940第5卷第3期，第6-14页。

[96] 长林译自1940年1月3日《消息报》，参见《中苏文化》1940第5卷第3期，第6-14页。

图 5-66　叶浅予《慰劳》（参加苏联中国艺术展作品）

见性与穿透性。外国人看中国艺术家的长处和短处，鞭辟入里，发人深省。

苏联荣誉艺术家崔可夫及作家托空巴也夫，对中国艺展本身发表评价指出：

> 参观这样的展览会好像在中国住了几年（，）对于富有天才与保存高深文化的中国民族，有了一种鲜明的印象，它使我们起着一种极大的美感。这是对于每个观众都非常有益的展览会，对于从业艺术者，更不用说了。

《中苏文化》杂志作为中国艺展的主要策展主办单位，也加入了这场对中国艺展的热烈评论之中。1941年《中苏文化》杂志之《文艺特刊》刊载特尔诺菲茨《评莫斯科中国艺展中的抗战绘画》，并且配发编译按语说：

> 苏京莫斯科举行之中国艺术展览会，深得友邦人士之欢迎，曾引起极大之注意与兴趣，其盛况本刊先后迭曾介绍，本年五六月号《艺术》杂志上刊有批评家特尔诺菲茨所著一文，其持论之严正，见解之深刻，则当属少见，故特为译出。惟（唯）特氏所论者仅属此次艺展作品之一部份（分）。尽因战时交通不便，运苏各批作品未能及期全部运至展览。刻据莫京

电告其最后一批画件亦已于9月间到达。想今后此类富有研究性之批判论文当续有出现，本刊自可源源译载，以供各方之参考。

——译者

由此可见，中国的《中苏文化》杂志发表苏联美术家特尔诺菲茨对这次中国艺展中的抗战绘画评论文章，反映了这一时期中苏之间美术的交流迈入对接互动的阶段。

这次中国艺展，最受苏联艺术家推崇的是潘韵的一系列作品。特尔诺菲茨评论说：

图 5-67　潘韵《西湖玉皇山紫来洞》中国画

> 在争取中国民族解放的艺术家中，人数众多而明显的集团是用中国画的传统技巧（墨画、水彩画）作画的。艺术家潘韵是这个团体中最具特性的代表之一，他在展览会中陈列了十幅作品（图5-67），这位画家也许不会是恬淡静雅的，而是激昂慷慨的，在自己的艺术中描绘群众的思想和感情。他从周围的生活中采取了自己作品的题材，他敢于着手复杂的构图。它创造着这样的场面，在场面中动作的，不是个人而是人群、大众。[97]

如《敌机肆虐图》描写了日本强盗在非武装村民头上血

[97] 特尔诺菲茨著，苏凡译.《评莫斯科中国艺展中的抗战绘画》，《中苏文化》1941年《文艺特刊》，第168-170页。

腥轰炸。低飞的飞机,炸弹的爆炸,火烧,尸体,无人援救,踽踽而行的受伤者,狼狈不堪的人民——那种悲剧性的场面是被潘韵所剪裁的,但村民不总是表现为不抵抗的、受害的角色。潘韵的另一幅作品《高野村平民昼夜歼敌图》,与敌机空袭的阴暗场面相对照,这是一幅中国人民英雄斗争的插图。潘韵的这些中国画,传达出了战斗的残酷、人民勇敢的破杀。潘韵在这里还重视中国旧艺术的传统方法,那种旧艺术最爱在狭长的"历史"卷轴中,同等看待并扩大自己无尽的故事。和所谓平面构图不同,潘韵在《庐山孤军图》中的战斗场面是垂直地构作的,这是浪漫主义的山水画,用悬崖、急流、瀑布作为战场。潘韵展示了小队中国战士切断大队敌人袭击的英勇抵抗的场面。

泽斯拉夫斯基认为:

> 中国青年的、先进的画家们底(的)图画,正反映着中国人民大众的真正的生活,他们是为人民而服务的,而人民却正在进行着英勇的斗争。潘韵底(的)图画里充满着欲望和力量,他绘出了人民对于自由的追求,老游击队员底(的)肖像也是很有表现力的。在这些图像里,有着一股与苏联画家的图画相接近的骨肉性,但是,终是自有其独有的、非重复的、民族的色彩在着,在《庐山孤军图》一图中,潘韵在作(做)着利用传统的手法表现现代生活这一有趣味

98 · 长林:《中国艺展在苏联的盛况及其崇赞》,《中苏文化》1940年第5卷第3期,第6-14页。

99 · D.查斯拉夫斯基(D.Zaslavsky)著,华剑译:《莫斯科中国艺展记》,《时代(上海1940)》1940年创刊号,第47页。

图 5-68

潘韵《哨兵的雄姿》中国画

的试验。构图的正确、线条的文化正在中国艺术家底（的）精神（中）生活着，这种文化是几千年所教养出来的东西。[98]

华剑在译泽斯拉夫斯基的《莫斯科中国艺展记》中，把泽斯拉夫斯基译作查斯拉夫斯基（D.Zaslavsky），把潘韵译作潘英。泽斯拉夫斯基认为潘韵"这些绘画中有一些质素很近似苏联作品，可是它们依然具有着一种不同的民族气派。潘英（即潘韵）所作的一幅关于孤岭抗战的绘画，就是富于极有意味的企图，他是运用着传统的通俗的形式，作现代生活的描写。"[99] 换句话说，潘韵是以现实主义的手法，运用中国传统的绘画形式，进行抗战主题的绘画创作，带有浓郁的民族风格，表现了时代精神。

特尔诺菲茨《评莫斯科中国艺展中的抗战绘画》高度评价潘韵的《哨兵的雄姿》（图 5-68），认为其坚定和勇敢的姿态是有力地一气呵成的，是一幅出奇制胜的作品。潘韵的另一幅作品《高风劲节》，是通俗地适应着观众的，在山岩的峻坡上，在屈曲的山松旁坐着一个手持步枪的农民游击队员。在他的容貌上看出的是自信与坚定，这是那种无名群众的代表人物，他的不折不挠的（地）争取中国解放的刚毅性给敌人以正规军战斗一样严重的打击。潘韵的《起来！前进！冲！杀！》这一作品，是惹人注意的。这幅画的构图是取法于凯绥·珂勒惠支"农民战争"画中"突破口"的著名铜版画。在

个别人物的基本布局和基本动作上没有改变，如果说创新的话，潘韵是"中国化了"画面，给德国农民以中国劳动者的特性，把他们穿上了中国式的服装，把弓形的中国刀替代了暴动者手中的枪刺，在展开的旗子上描绘出了已经觉醒的中国象征。在凯绥·珂勒惠支的版画上，老农夫摇动着枯瘦的双手，由于哭泣使人群更加激动，潘韵画中塑造的女英雄是她高举手中握着的大刀，向群众的方向前进着，她在难以抑制的激情中争取了群众。潘韵把凯绥·珂勒惠支的著名形象，借作成了中国革命艺术的战斗，作成了接近民众和理解民众的作品，利用它来作为解放祖国而斗争的有力号召，"潘韵是在建立自己有效的，现实的艺术而不断绝民族传统的艺术家集团中最具特性的代表"[100]。

格鲁哈略瓦说："我们还可以介绍中国艺术家潘韵的有趣的作品，他是极熟练的（地）运用了中国绘画的民族传统。在自己的创作里，他的作品充满了力与表情，并且还保有着古代艺术家们的线条美。在他的作品中有一幅是画着一个在站哨岗的哨兵，更有意味的是他的画《高风劲节》《起来——前进——抗争》。"[101]

因此，《新华日报》1940年12月28日第2版发表短讯：

> 年轻国画家潘韵此次参加劳军美展，俱获好评，今年1月参加苏联中国艺术展览，甚为彼邦艺术家泽

[100] 特尔诺菲茨著，苏凡译：《评莫斯科中国艺展中的抗战绘画》，《中苏文化》1941年《文艺特刊》，第168-170页。

[101] 长林：《中国艺展在苏联的盛况及其崇赞》，《中苏文化》1940第5卷第3期，第6-14页。

图 5-69　《画家潘韵获国际荣誉》，刊于《新华日报》1940年12月28日 第2版

夫（斯）拉夫斯基等著文崇赞，最近苏联《国家文学》封面又载有潘氏之《高风劲节》一帧，并有专文论其风趣（图 5-69）。

1940年12月19日，中苏文化协会又一次组织到苏联去的那一批图画中，近代的特别是抗战期间的作品数量比较少。为了弥补这个缺陷，中苏文化协会又搜集了近两百张的绘画和版画，以满足苏联朋友的盛情期望。为此，《新华日报》发表文章指出："民族的解放战争是一场亘古的惊人的史诗，是一幅绝世壮烈的图画，我们看见了，就在这不到两百幅的画片上，有血，有力，有屈辱，有搏斗，有敌人的必然

的死,也有我们的必然的胜利。……这是谁也不否认的,木刻在中国的进步确是极大了。回想到十年以前,热爱艺术的青年开始从鲁迅先生手里接到木板和刻刀的时候,那情景是够人兴奋的。……站在鲁迅先生像前,有着这些作品,这些青年人将没有惭愧……"[102]

总之,苏联人民一致认为中国伟大民族的文化遗产是高贵的,称近代中国艺术有昂进的作风,不但对"为争取自己的民主自由而斗争之伟大的中国人民""对于那正在为祖国的独立而斗争的中国民众,将要燃烧起一股温暖的同情心""唤起莫斯科人的浓厚的兴趣",而且由文化的交流,认识了中国艺术之后,"更燃起了对中国人民最大的同情"[103]!

《中苏文化》发表长林的《中国艺展在苏联的盛况及其崇赞》一文,报道说:"昨晚在国立东方文化博物馆隆重举行中国艺术展览会开幕典礼,关于中华民族伟大的艺术的这样全部介绍在苏联还是第一次。中国政府这次特别运来了很多最宝贵的民族艺术品,在苏联首批展览,除此以外,在展览会的各大厅中,还布置有苏联博物馆所搜集最珍贵的中国艺术的古物。"[104] 正如故宫博物院马衡院长所说,这一系列国内外展览"结果不独在阐扬学术与国际声誉方面,已有相当收获,即于启发民智,增进一般民族意识,亦已有影响,成效颇彰"。

[102] 《写在画展门外——参观运苏战时木刻预展》,《新华日报》1940年12月20日第2版。
[103] 长林:《中国艺展在苏联的盛况及其崇赞》,《中苏文化》1940第5卷第3期,第6-14页。
[104] 长林:《中国艺展在苏联的盛况及崇赞》,《中苏文化》1940年第3期,第6-14页。
[105] 《中央日报》1940年1月6日刊。
[106] 《科学新闻》1941年第25卷第56期,第348页。

苏联办中国艺术展览会
在列宁格勒开幕
珍贵艺术品分列廿三厅
最后一部为抗日宣传画

〔塔斯社列宁格勒讯〕中国艺术展览，昨日起在此间开幕。此次展览会，精选绘画、雕刻、雕塑、壁画、石刻、美术品等二十二厅，由中国人民独立抗日之精神而现其坚决抗战到底，如立门户自陈展列有八厅，最后一部为抗日宣传画。

中国艺展在列宁格勒开幕消息刊于《前线日报》1939年8月9日第3版

图 5-70

再说中国艺展"成效颇彰"，据《中央日报》报道："今兹之艺展，必能引起苏联各界之注意，而尤能有助于中苏两大民族友好联系。"[105] 又据《科学新闻》1941年第25卷第56期报道：中国艺术品展览会在莫斯科东方文化博物馆的揭幕半年以来，参观者已超过八万人。因逾原定会期，苏联人士纷纷请求延期，前后展览一年有余，成绩喜人。又因第二次续展期限又将届满，苏联对外文化协会副会长面请我国邵大使电中苏文化协会孙会长，请将全部展品移送列宁格勒继续展览，以满足苏方爱慕中国文化与研究艺术者愿望。其实，早在1939年《前线日报》8月9日第3版和《华南公论》1939年第1卷等报刊就发表过有关列宁格勒举办过中国艺展的新闻（图5-70）。

中国驻苏联大使邵力子

图 5-71

1941年2月，中国驻苏大使、中苏文协代理理事长邵力子（图5-71）致电孙科："中国艺展在莫逾年，成绩美满。……拟改在列宁格勒继续展览，以饷彼方爱慕中国文化与研究艺术者之愿望。"另据《广西教育通讯》记载"其关于包装及运输等事，苏方原负全责，务求妥善。闻孙会长已复电赞同，并将此意转达各关系方面矣"[106]。中国艺展遂移至列宁格勒展出，两地展览均受到苏联民众的盛赞。同年6月，因苏德战争爆发，苏联为保障文物安全，提早结束了在列宁格勒的展出。1942年，中国艺展参展文物运回重庆，这批赴苏联参加中国艺术展览会的文物，回国后参加了"教育部第三次全国美术展览会"。

· 第 六 章 ·

抗战时期中国与同盟国的美术交流

抗战初期，中国美术界就已经与英国、印度、美国和南洋诸国等国家地区的社会各界保持着密切的往来关系。尤其是与英国、印度和美国的互动交流密切。全面抗战时期，有关加强国际宣传的呼声一片。李铭提出："如发行图画专刊灌制留声机片等固然要努力去做，即如外人喜欢购置的我国工艺品，如丝绣织锦雕刻磁（瓷）器等所用的图案也可设法利用来宣传。"（图6-1）以至于连火柴盒上都装饰着《中国远征军与英国盟军并肩作战》的宣传画。中国与英国、印度、美国的美术交流主要体现在传播主体、传播媒介、传播内容和传播途径等方面。尤其是中国木刻作品展览方面，"当全世界人民生活在找寻一种新的合理的出路的时候，一种能反映人民意识，表现着希望与上进的艺术，便会不分国界而被普遍的（地）热爱着。因此中国木刻艺术，不但在中国有

《大侠魂》1938年第7卷第3期刊登李铭《关于国际宣传之意见》

有一家报纸发表社论，希望注意扩大国际宣传。在现任我国坚苦抗日的时期中，我们难不可存有依赖他国之心，必须自力求存，然而武器金融技术医药等都很需要国际的援助，国际宣传的充实和扩大，自然极其重要。今后应如何充实扩大，主管宣传当局和有关各团体自必订有整个计划，积极推进，我个人亦略有意见贡献参考。

第一是新闻和广播方面。我们知道我国向来缺乏完善的通讯社，过去报纸所载国际消息固然仰赖于外籍通讯社；就是本国消息有时也要靠外籍通讯社传达。这几年来，由于中央通讯社的努力，国内通讯网佈置完善，本国消息已有它供给各报；但是它的国外通讯网则尚未完成，仅兴外籍通讯社交换消息。外籍通讯社本来各有政治背景，传佈的消息自然不能尽如我国的需要，所以中央通讯社设立各国分社，实为扩大国际宣传工作中最急需的一件事，政府应给予充分补助，使它赶快完成。其次，各国权威报纸，也应当派有长川负责人与之密切联络。我国中央广播无线电台每天也有英语日语供给外人收听的一类播音，不过广播的时间似乎还需要加多，演讲的人固然要邀请国际知名之士担任，才能引人注意；就是经常的播音也要注意到富有兴趣，广播宣传本来是属宣传于娱乐之中，若是太过于宣传化，则枯燥无味，就容易使人厌於收听而失掉作用了。

第二是电影和艺术方面。电影是强有力宣传工具之一。我国电影事业发展较迟，各电影公司经济设备人材均不
的，但大抵都是供给华侨观看，供给外人观看的恐怕很少，或者竟是没有，以后对於这方面还须注意；更不妨与各国电影公司合作，或编成剧本委托外国公司摄製发行，也许宣传的效力比自己摄製的更大。其次属於艺术宣传工作范围内的，如发行图书专刊灌製留声机片等固然要努力去做；即如外人喜欢购置的我国工艺品，如丝绣织锦彫刻磁器等所用的图案也可设法利用来宣传。

第三是宣传人员方面。宣传工作，祇要指导得宜，人人都可担任。我国华侨遍於全球，欧美各国又有大量的留学生。他们都富有国家观念；而且任各地大抵均有同乡会同学会商会等一类的组织；留学生更受教育部管理。若是同学会商会等一类的组织，指导其担任国际宣传工作，不仅不需费用，而且能宣传普遍。但是各人的职业不同，智识程度也不同，譬如一般华侨交往的当然以工人商人为多，而留学生却常与智识阶级接近，所以一般华侨与留学生宣传的对象有别，而所能担任的工作也各异，必须分别製发各种宣传纲领，以为他们进行宣传之依据，并随时供给宣传材料，备其参考。果能指导得宜，必能发生很大的力量。

日本肆其残暴，侵略我国，摧残人类文化，破坏世界和平，这是异确的事实。祇要我们宣传机构充实完善，人力使用得宜，把日本的暴行和野心，很忠实地暴露於世界人士之前，一定可以获得同情和援助的，尚宜传负责当局和有关各团体协力迈进。

了蓬勃的发展，它更得到国际人士的珍视与佳评，多愿刊示、出版与展览。就这样，中国的木刻便被先后的（地）介绍到法、苏、日、美、英、印、澳诸国去，在战前便已开始出国，战时则流动得更勤"[1]。如1944年3月中国木刻研究会选木刻85幅送英国展览，6月中再选出木刻作品165幅送往英国，参加1945年12月12日由英国文化委员会主办的"现代木刻艺术展"。

[1] 顾孟平：《国际对中国木刻的重视》，《综艺：美术戏剧电影音乐半月刊》1948年第2卷第1期，第4页。

[2] 王琦：《中国与英印木刻艺术之交流》，《文联》1946年第1卷第5期，第9页。

[3] 王琦在《从"中国木刻研究会"到"中华全国木刻协会"》一文中说："1941年3月，国民党伪社会部一纸通令，在报纸上非法宣布四十余个文化团体解散，其中就包括活动了两年零七个月的中华全国木刻界抗敌协会。"

第一节

中国与英国的美术交流

早在抗战初期，英国的木刻和苏联的木刻一样就被介绍到中国来了。从鲁迅先生编印的《近代木刻选集》里，英国木刻家亨利·韦伯（C.C. Webb）、史蒂芬·篷（Stephen Bone）、达格力秀（E.Daglish）等美术家的名字和作品，已深深地印在中国木刻工作者的脑海里。那秀丽的风格、严整的刀法，体现了另一国家民族的性格特色，打消了中国人对"以木刻必是恐怖"或者"某种政治力量所御用"的疑虑[2]。鲁迅先生为了使木刻艺术能够顺利地在中国得到成长，在当时介绍英国的木刻理论与作品的数量上，超过了苏联木刻作品，这些作品差不多都是通过他主编的刊物如《奔流》（图6-2、图6-3）

图6-2 《奔流》1929年第2卷第2期目录

《奔流》上刊登的英国木刻（作者为Stanton.B.H.）《公牛与野兽》

图6-3

等而与广大中国观众见面。1936年鲁迅先生逝世后，有关国外木刻作品的介绍工作遂告停顿，有时从外国版的书籍和杂志上也能发现少数外国木刻，大都不为人们所注意，更未经翻版介绍。这种现象一直持续至全面抗战时期，中英木刻艺术的交流才又恢复并获得新的发展。

一、中英绘画艺术的互动交流

在1941年3月中华全国木刻界抗敌协会被解散后，中国木刻工作者并没有停止努力。1942年，随着全世界反法西斯浪

潮高涨，英、美、中与苏联等国结成反德、意、日轴心国联盟，中国国内政治气氛渐趋缓和，这时王琦、卢鸿基、丁正献、刘铁华、邵恒秋等五人在重庆发起筹建中国木刻研究会（简称"木研会"）。1942年1月3日，中国木刻研究会在重庆召开成立大会，会上选举王琦、刘铁华、丁正献、罗颂清、邵恒秋为总会的常务理事，分管总务、出版、展览、研究、供应。此外，卢鸿基、汪刃锋、刘平之、李桦、宋秉恒、野夫、刘建庵、刘仑、徐甫堡、杨漠因、刘文清等为理事。会上决议在全国各大地区成立分会。

中国木刻研究会在抗战时期的中外美术的互动交流中起着领头羊的作用。该会以学术团体的名义成立，取得合法地位。当时正值全世界反侵略的浪潮空前澎湃，为了响应国际反侵略运动，中国木刻界决心和全世界的木刻工作者一起联手，团结全世界反侵略的力量，坚持反侵略的斗争，于是1月15日全国50多个木刻工作者联名发出致苏、英、美三国木刻家的3封信，发表在1942年的《新蜀报》副刊上。1942年2月25日，中国木刻研究会在重庆举行了一次大规模的木刻展览，展出了精彩的木刻作品540余幅，观众2万余人，深得社会人士好评，并引起各国驻渝人士之注意，同时提出把作品送到各国去展览。正如顾孟平在《国际对中国木刻的重视》一文中所述：战时中国木刻流动得更勤。当全世界人民生活在找寻一种新的合理的出路的时候，一种能反映人民意识，表现着希望与上进的艺术，便会不分国界而被普遍的

（地）热爱着。因此中国木刻艺术，不但在中国有了蓬勃的发展，它更得到国际人士的珍视与佳评，多愿刊布、出版与展览[4]。作为同盟国的英国，其驻华大使馆新闻处亦采取多种形式宣传报道抗战，鼓舞盟军士气，与我们同仇敌忾，共同抗击以德意日为轴心的穷凶极恶的法西斯。而选择木刻反映同盟国抗战，则更能快速、形象、直观地反映中国抗战的细节，在真实性的基础上更具有艺术感染力。1942年2月，中国木刻研究会选送木刻作品100幅交由国民政府国际宣传处转送到英国，参加在伦敦和爱丁堡举行的"中国艺术展览会"。这次展出的结果，并未获得较好的评价，原因是那部分作品大半都是全面抗战初期的制作，技巧尚不成熟，内容又太公式，在作风上更带着太浓厚的苏联气息，缺少自己的民族风格，这从一贯从艺术的技术观点着眼的英国人那里，自然不会得到怎样高的评价；何况英国在当时也正处在疮痍满目、身经大难的时期。所以，虽然中国木刻作品的内容上横溢着烟火和苦难的气味，但是也唤不起他们丝毫的惊奇。

1942年英国驻华大使馆新闻处编辑兼发行《胜利版画》（图6-4），系木刻月刊，由中国木刻家梅健鹰协助编辑，主要面向华人读者。刊名"胜利"一词寓意胜利到来，卷首语说：

> 愿藉本刊向读者昭示吾人之盟邦英美两国，现在从事于伟大之作战努力，用以早日促成民主国家反侵略阵线之最后胜利……愿藉本刊向读者昭示中国艺

[4] 顾孟平：《国际对中国木刻的重视》，《综艺：美术戏剧电影音乐半月刊》1948年第2卷第1期，第4页。

图 6-4 《胜利版画》1942年第2期封面

《胜利版画》封底

同盟國家聯合起來決
心剷除軸心俾使全世
界人民得以永享自由

勝利木刻月刊
第三期

图 6-5

5. 《胜利版画》，1942年6月第1期，第1页。

术家战时之贡献，下列各页之精彩木刻，反映中国不屈不挠之精神。五年来能与暴日之蛮强猛击对峙者，此精神也。而此精神，更将因盟邦之协助，为中国及其它（他）自由国家获得最后胜利。[5]

《胜利版画》每期封底都以"同盟国家联合起来，决心铲除轴心（，）俾使全世界人民得以永享自由"作为结束语（图6-5），说明英国驻华大使馆新闻处的办刊目的是新闻宣传，鼓舞盟军士气，激励民众热情，预示着同盟阵线及中国抗战必将取得最后胜利。《胜利版画》刊登的木刻作品主要反映了以下的主要内容和主题：同盟国抗战（包括中国军人抗战）图像、同盟国领袖像。如宗其香《同盟阵线》、梅健鹰《争取最后胜利》，表现中国军队在各地抵抗日本侵略者，《还我河山》（图6-6）最能显示中国军人的英雄气概，《粉碎纳粹坦克车》（图6-7）和《盟机轰炸日本》（图6-8）描绘同盟国军队抗战节节胜利的情景。同盟国领袖像如梅健鹰的《英首相丘吉尔》（图6-9）。木刻作品内容还包括中国、英国、印度、加拿大、澳大利亚宜人的美景、迷人的风光，如梅健鹰的《英国大戏剧家莎士比亚纪念剧院》，白云的《峨眉风景》《中国大诗人杜甫故居》和《广州中山纪念碑》等。中国随处皆有高山、大川、平原，风景优美，与英国风景各有特色。

此外，同盟国高度集中的军工生产，为战胜轴心国提供保障，木刻作品在涉及空战时，展示了英美苏盟国武器强大

梅健鹰《还我河山》木刻

图 6-6

梅健鹰、梁白云、谭勇《粉碎纳粹坦克车》木刻

图 6-7

梅健鹰《盟机轰炸日本》木刻

图 6-8

梅健鹰《英首相丘吉尔》木刻

图 6-9

的火力,如梅健鹰、梁白云、谭勇的《粉碎纳粹坦克车》。

1942年8月1日《胜利版画》发行第3期,这期的文字均用中文,收录10位作者的16幅木刻作品,其中不仅有反映世界反法西斯内容的作品,如俊昶的《美新式潜艇下水》、尤玉英的《守卫埃及之英哨兵》(图6-10)、谭勇的《使用平射炮之印军》、陈艮的《英空军击落之德机遗骸》(图6-11)等,也有表现中国抗日战争题材的作品,如俊昶的《保卫三峡的战士》(图6-12)表现守卫入川门户三峡的中国军人严阵以待,梅健鹰的《毋忘失地》纪念"九一八事变"。每幅木刻都配有详细的文字说明,进一步诠释了画面反映的内容,使图案鲜活起来,立体和连续了起来,强化了宣传效果。尤其是宗翘创作的《在英受奖之中国水手》(图6-13),刻画一名水手正在接受长官给他佩戴胸章。所配的文字写道:"中国水手何干,以丰富的经验与才干被任英国某大皇后号邮船上之舵工要职,最近该船随航运队行经大西洋时曾与德机作遭遇战五小时之久。当时何氏正在掌舵,竟能不动声色,镇静如恒支持五小时,使该船得免于难。英政府以其英勇可嘉,乃赠以英帝国勋章。何氏素寡言笑,但在受奖时不禁莞尔解颐。"

《胜利版画》以英国驻华大使馆新闻处的视域,通过木刻图像形式,呈现出世界反法西斯同盟国同仇敌忾的团结气象,同时又从国际化的视野让西方人了解中国抗战建国的重要性。

图 6-10　尤玉英《守卫埃及之英哨兵》木刻,刊于《胜利版画》1942年第3期

陈艮《英空军击落之德机遗骸》木刻

图 6-11

俊昶《保卫三峡的战士》木刻

图 6-12

宗翘《在英受奖之中国水手》木刻

图 6-13

1943年伦敦举行中国艺术品展览会,在伦敦联合援华募款运动之总部开幕,规模不大但具有代表性,展览的珍贵作品中有商、周、秦、汉、唐、宋、元、明、清各代精美之艺术作品,在现代艺术品部分中有图画,以及美国名雕刻家希立展所作之中国人之头像。

1944年春,中国木刻研究会又选集了85幅木刻作品(包括作者30多个)由国民政府国际宣传处转英。木研会的本意是把这些作品赠给英国的皇家雕版画协会,并希望交换作品,建立联系。后来作品到了伦敦,国民政府国际宣传处当事人并未将此些作品送给英方,原来英国人对于艺术的看法,绝不同于苏联,无论任何艺术品,都一定要付金钱去购来才觉贵重,他们的作品绝不白送人,也不愿白白地接收别人赠送的作品。同时,要在英国举行一个木刻展览会,100多幅作品的数目是不太够的,因此这批作品只好在伦敦一两家画廊进行短时期的陈列,引起一部分人士的喜爱与赞赏,但终因未公开展出,所以未得到较大的反响。同年夏,国民政府国际宣传处驻英办事处主任叶公超先生乃建议木研会再送300幅木刻去英,进行大规模的展出。木研会鉴于那时正值国内军事紧急之际,各地交通隔绝,临时发信向各地木刻同志征集作品,已感措手不及,于是只得以原有存会作品选出了165幅交叶公超携英。这一批木刻作品,过了一年多,终于在1945年12月12日由英国文化委员会主办的现代中国木刻展里全部展出了,地点是在伦敦最繁华地区的皇家水彩画陈

列馆。在许多参观者中,包括了英国著名的艺术家、学者和新闻界人士,"他们对于许多作品的技法,表示深深的赞美"。同时,他们也没有放松对于某些作品忠实而严正的批评,他们仍然认为不免有"过分受苏联木刻影响"的遗憾,所以'他们诚恳的(地)希望中国木刻能够结合着中国早期木刻的精神'(详见十二月十二日《大公报》萧乾由伦敦所发专电)"。

在叶公超携作品赴英以前,当时的外交部情报司陈君赴英,也向中国木刻研究会征借了50余幅木刻携带去英,将由国民政府外交部驻英办事处名义展出,但一直尚未得到任何关于这个展出的消息。

英国的版画具有悠久的历史,对中国现代木刻的影响也非常大。鲁迅先生编印的《近代木刻选集》就收集了不少英国著名版画家的作品,亨利·韦伯、史蒂芬·篷、达格力秀等版画家的名字和作品对于中国木刻家来说已不陌生。在抗战前中国对英国版画的介绍甚至超过了苏联。但是,英国版画作品却没有在中国展出过。因反法西斯斗争这个共同目标使得中英交流加强,才使英国版画得以在中国展出。这些作品给中国木刻家留下了深刻的印象,王琦在《中国与英印木刻艺术之交流》(图6-14)一文中说:"尽管在内容上不顶会令我们感到亲切,然而那严谨不苟的刀法,黑白运用的巧妙,构图的稳健,仍在在(处处)都值得我们取法和参考。"[6] 对英国版画表示了深深的赞美。

[6] 王琦:《中国与英印木刻艺术之交流》,《文联》1946年第1卷第5期,第9-10页。

图 6-14 《文联》1946 年第 1 卷第 5 期封面及刊载内容要目

1940年11月,《今日中国》推出了抗战美术特辑。特辑在壁画专栏中使用了跨页版式刊载了黄鹤楼壁画的现场图片,反映了中国军人及市民在壁画前驻足观看的场面,并在说明文字中提供了壁画的详细尺寸和参与制作的画家人数:"1938年在武昌黄鹤楼所制之大壁画,长150尺,高40尺,参加工作之画家达二十余人。"1942年,关于大壁画的报道出现在伦敦威廉与诺盖特公司(Williams & Norgate)出版发行的英文宣传画册《图像中的中国》(China in Pictures)上,在该画册的"战时中国美术"栏目中刊用了《今日中国》杂志中的同一幅壁画照片,说明文字亦照录《今日中国》。

二、英国版画在中国崭露头角

　　抗战胜利前夕,中国与英国的美术互动交流持续升温。1945年1月,由英国文化委员会驻华代表罗士培(P.M.Rosby)教授主办的"英国雕版印刷画展览会"在重庆举行,不仅有木刻原作,而且有腐蚀、蚀镂、线刻、石印镌刻四种版画艺术,展出作品76幅,与苏联版画展先后辉映。罗士培说:"这里已是代表现代英国艺术家在版画方面所运用之艺术。"[7] 木刻在展览会里是主要而出色的,有许多英国木刻名家的作品,如亨利·韦伯的《风景》、达格力秀的《田凫》、密勒·帕克(M.Paker)的装饰插图木刻、马莱(Malet)的《桥》等,尽管在内容上不一定会令我们感到亲切,然而那严谨不苟的刀法,黑白运用的巧妙,构图的稳健,仍处处都值得我们取

[7] 王琦:《罗士培序文》,载《王琦美术文集(4)》,中国文联出版社2007年出版,第402页。

《中国呼声》1936年封面

图 6-15

法和参考,可惜的是展出的地点太偏僻,没有吸引到广大的观众,甚至连许多木刻作者,也未能一饱眼福[8]。

第二节

中国与美国的密切美术交流

早在全面抗战之前,中国与美国的美术交流就比较密切。1935年,美国著名作家、记者史沫特莱在主编英文刊物《中国呼声》(图6-15)时,发现了沃渣的木刻,并非常喜欢他的作品。她让翻译朱伯深找到沃渣,请沃渣为《中国呼声》做美术设计及木刻插图。于是沃渣应史沫特莱(图6-16)女士的邀请,开始为《中国呼声》做书籍设计并创作木刻插图。

图 6-16

史沫特莱在延安

从1936年3月15日《中国呼声》创刊号出版,到1937年刊物停办,在长达一年多的时间里,沃渣创作了百余件素描及版画插图。创作中,沃渣借鉴和吸取了外国木刻作品中的养分,"以刀代笔"在木板上"放刀直干",以单纯、强烈、刚健、明快的艺术语言塑造形象、表达主题,刻画出和同时期其他作品不同的艺术效果,初步形成了自己的独特风格。

8. 王琦:《罗士培序文》,载《王琦美术文集(4)》,中国文联出版社2007年出版,第402页。
9. 此处抗战两年来指1937年全面抗战以来——编者注。
10. 《浙江战时教育文化》1939年第1卷第7期,第28页。

一、中美民间的交流与中国抗战美术作品在美国的宣传展览

全面抗战初期,由于美国没有对日本宣战,中美之间的美术交流,涉及抗战方面的宣传展览,一般均为民间性质的半官方组织的活动。

中国方面,代表性的有1938年1月,故宫博物院接国民政府行政院指示,选取精华文物参加"纽约世界博览会"。故宫博物院遂自贵阳库房中精选历代书画卷册、清代档案文献等265件,编制了目录,准备参展。同年10月,由于武汉沦陷,故宫文物参加"纽约世界博览会"之事遂告停。1939年《浙江战时教育文化》记载了抗战美术展览在渝举行,展览完毕运往美国宣传抗战展览的消息:

> 准备运美宣传之抗战建国美术展览会,于7月25日9时至下午5时止,假美专中央宣传部作首次展出,事前曾发柬邀请朝野人士及渝外侨前往参观。据该会负责人沈逸千声称,抗战两年来[9],我国美术界之创作,突飞猛进,此次联合各战区百余作家举办抗建美展之意义,即为实行美术出国之先声音,此次出品,计有战区写生之巨幅国画五十件,战区速写五十件,木刻宣传画、摄影等亦选百件云。[10]

美国以民间形式支援中国抗战的美术展览,带有半官方

的特点。代表性的有1939年6月6日,美国纽约举办中国艺术品展览会。此次展览会由美国总统罗斯福的母亲主持,展览出售艺术品所得款项收入用来购买医药物品,救济中国抗战中的伤员。

1940年代以后,中国与美国的美术交流活动日益加强,民间美术外交和国家间的美术邦交活动进入互动阶段。1940年新四军战地服务团美术组创作了《新四军军歌》等木刻,手拓了100本对外宣传,并将一部分交由史沫特莱带往美国。

民间美术外交活动,除了张书旂、张善孖等人外,还有张广宜(译音)女士,她曾用竹片绘制美鹰(鹰乃美国之国鸟),赠送给罗斯福总统。日军进攻南京时,张女士在后方医院任看护,两年后赴美就读,其善画,作品曾在旧金山之世界博览会展览。

1942年2月22日,金石家高甜心为了表达对美国总统罗斯福对日宣战的支持,特意篆刻大印两方,由蓉(成都)寄渝(重庆)经美术会交外交部。

中国军民的奋力抗战也引起国外漫画家的关注。其中,美国人爱力斯创作的新闻漫画《美国人眼中的华北游击队》,经过向明仿刻后,发表在1941年10月17日《新华日报》第2版。画面中,游击队员正手持简陋的武器,在华北大地冲锋

图 6-17 林语堂像

图 6-18 赛珍珠像

陷阵。后来,美国援华会绘制了大量抗战宣传画,其中一幅《中国是我们与日本战斗的第一盟友》,反映了中美在抗战中结成了反法西斯侵略同盟国的历史。

1941年经林语堂(1895—1976)(图6-17)与美国作家赛珍珠(Pearl S. Buck, 1892—1973)(图6-18)的推荐,美国援华联合会向中国发出在美国举办中国美术展览的邀请函,邀请徐悲鸿赴美国举办展览,并承担徐悲鸿到美国后的一切费用。8月,徐悲鸿从槟城返回新加坡,积极筹备赴美画展,不知疲倦地埋头作画。同时他还写信向名家征求作品,又向刘抗先生提出以自己的画来交换一张油画《虾》,以便带到美国展出。1941年11月底,徐悲鸿已将展览的资料目录、照片寄往美国,展品等悉数装箱,准备运往美国。1941年12月7日清晨,美国在太平洋的海军基地珍珠港遭到日军偷袭,太平洋战争爆发。许多航行美国的轮船公司马上宣布停航,一些肯冒炮火风险的船只不但收费昂贵,而且要美金现钞交易。1941年12月10日,日军在马来半岛的哥打巴鲁以南的巴宝海滩登陆,分三路长驱南下。12月15日,徐悲鸿刚离开几个月的槟城沦陷。日军势如破竹,兵临城下,新加坡也危在旦夕。徐悲鸿进退两难,他不得不放弃美洲大陆之行。

1941年底,太平洋战争爆发后,中国成为世界反法西斯阵营中的重要成员。中国的木刻作品通过各种渠道被带到美

国展览（图 6-19），刊登在美国的《生活》《幸福（财富）》《时代》和中国的《良友》画报等著名杂志上。

1942 年 10 月，重庆举办了一次联合国艺术展览会，展出的木刻作品中有一部分是以抗战生活为题材的。当时，正值美国总统罗斯福的特使威尔基（Wendell Lewis Willkie）来华到访重庆，透过全国文艺协会理事长张道藩之推荐，挑选当时中国艺术家创作之 85 件作品赴美参展。于是美国《时代》《生活》《幸福（财富）》》三家杂志驻华记者白修德（Theodore White）和贾安娜（Anna Lee Jaoby）便向当时的主办单位中华全国美术会建议，从正在举行的"联合国艺术展览会"中挑选一部分作品由威尔基带到美国展览。因时间仓促，当时未来得及向作者逐一征求意见，便在这个艺术展览会的展品里选了以抗战生活为题材的艺术作品，由威尔基特使带到美国，其中有 50 余幅木刻。1942 年 11 月 11 日至 27 日（一说 11 月 6 日）由美国援华联合会[11]主办的"中国抗战美术"（Fighting China）全国巡回展览会在纽约现代美术馆（Museum of Modern Art）举行，展出了著名画家吴作人、张安治、常书鸿、王琦、吕斯百、黄君璧等人的油画、国画和木刻作品百余幅[12]。参加这次展览开幕式的嘉宾，除了威尔基伉俪，还有当时国民政府外交部部长宋子文夫人张乐怡、国民政府驻纽约领事于梭吉、国民政府驻美军事使节团团长朱世明、苏联驻美大使费道舜，以及美国援华联合会会长麦康尼（James L. McConaughy）、副主席赫罗（W.R.

[11] 美国援华联合会（United China Relief）是美国《时代》杂志创办人亨利·鲁斯（Henry R. Luce）于 1941 年 2 月成立，整合美国民间支持中国抵抗日军侵华力量，通过大量的漫画海报宣传战事，向各地的美国人民宣传中国人民是如何进行抗日战争的。

[12] 吴作人的油画《嘉陵江石门》《老农》等作品参加了在美国的展览。

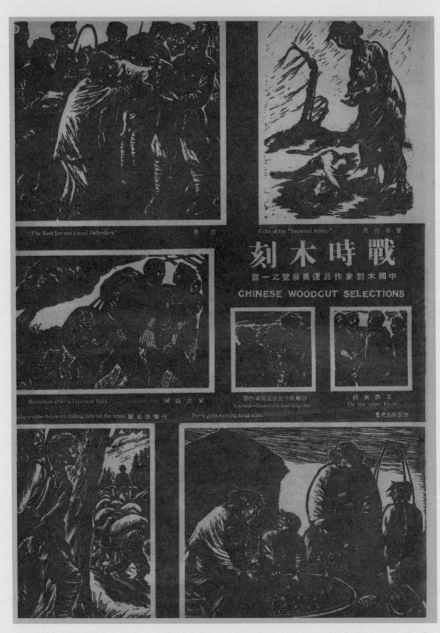

图 6-19　《战时木刻》刊登运美展览之中国木刻家作品

Herod)。值得一提的是，亨利·鲁斯是以"现代美术馆信托人"（Trustee of Museum of Modern Art）及"美国援华联合会董事局成员"（Member of Board of China Relief）的身份出席开幕式的，他是创办美国《时代》杂志的传媒巨子。鲁斯在中国山东出生和成长，他的父亲为来华传教士，他后来成为美国援华联合会的创办人，中美关系的重要推手。此次展览获得众多媒体的广泛关注与重视，博物馆至今仍存有《纽约时报》（The New York Times）及《纽约世界电讯》（New York World Telegrams）等档案记录。据当时合众社的电讯报道："这次展览会的全部门票收入均作援华之用。"展览会的作品受美国各界人士欢迎的程度，是可想而知的。此次展览在战时举行，实际上是经过中美官方与民间错综复杂的穿针引线的成果，中美美术外交的意义是不言而喻的。

从现存的展品清单可知，"中国抗战美术"的作品大部分为木刻版画和水彩，油画仅有6幅，其中有常书鸿的《重庆大轰炸》，清楚见于展品第四号（CHANG SHU-HUNG: Artist's Family after the Bombing in Chungking. Oil），与画背上的款识吻合；按清单拼音推测，同场参展的尚有吕斯百、吴作人、张安治等人之作品。《重庆大轰炸》（图6-20）在此次展览之后通过义卖售出，被美国纽约现代艺术博物馆收藏。义卖所得收入全部用于购买抗战物资运到中国。

为了弥补这次展览作品少的缺憾，1943年中国木刻研究

常书鸿《重庆大轰炸》油画

图 6-20

会从送出国外的作品中挑选了木刻109幅专门送往美国,同时又新编一本中国新兴木刻画集(共82幅作品)一并送去,打算在美国出版。

1943年的元旦,由育才学校出面主持举办了包括育才学校、国立重庆师范附中、半山小学、云南省立云瑞中学等学校学生作品参加的儿童美术展览。这次不同地区的几个学校儿童美术作品的联合展出,声势颇大,共展出作品650幅。画种包括素描、木刻、浮雕、松板画、水彩画、铅笔画、速写等,每个画种为一个展室。另外还设置了参考室,展出古今中外的一些优秀美术的影印品,其中包括中国历代名画作品、西域及敦煌艺术品、中国现代名画家作品、世界各国生活风情图片等。展览期间,前来参观的市民如织。冯玉祥将军、邵力子大使以及美国援华联合会艾德敷先生等曾亲临会场观看。艾德敷先生对此非常感兴趣,在详细参观小朋友们的作品后赞许道,如果把这些松板画及木刻遴选一部分送往美国展览,肯定会受到热烈欢迎。

二、中国抗战木刻在美国的刊发流播

1943年"七七"六周年,美国《时代》(Time)杂志为了纪念"七七事变"这一伟大的抗战事件,特地开辟了中国木刻专页,刊载了我国木刻家李桦、王琦、梁永泰、蔡迪支、王树艺等人的作品7幅。接着又有中国在美国出版的《战时中华》

（*China at War*）上也刊载了西厓、漾兮、黄谷、王琦、黄荣灿、梁永泰、朱鸣冈等人的木刻11幅。这一来吸引了众多美国人对于中国木刻的兴趣。次年，重庆中外记者团赴延安，延安方面赠送了许多木刻画给这些外国记者，这些木刻画一被带到美国，很快地就在纽约出版的《艺术杂志》上发表，获得了高度评价。美国的艺术协会又把这些作品在各大城市作流动展出，于是平常被封锁的中国社会另一面，现在却通过了这些木刻艺术形象，公开地展示给盟邦美国人士看了。

1944年，在当时的政治形势下，美军派了一个观察组进驻延安。八路军正好利用美军观察组展开对外宣传，向美国介绍延安鲁迅艺术学院的木刻。当时，由蔡若虹和王琦来负责此事，请当时鲁艺美术系的木刻作者古元、彦涵、力群、胡一川、罗工柳、焦心河、夏风、郭钧等人，拓印自己的作品，然后用贴衬纸（极粗的有色彩的马兰草纸）糊了纸袋，把木刻装成一袋一袋的，上边还用毛笔写了中英文。

1944年，周恩来将彦涵根据真人真事创作的抗战木刻连环画《狼牙山五壮士》（图6-21、图6-22）带到重庆，并送给了美国记者刘易斯·斯特朗。后来斯特朗又把木刻连环画《狼牙山五壮士》带到了美国，被美国《时代》周刊印成了英文的袖珍本（放在口袋里的，一说是美国《生活》杂志社出版），后又被美军观察团带回延安。彦涵1944年创作的木刻连环画《狼牙山五壮士》，是根据华山编写的脚本完成的

图 6-21　彦涵根据真人真事创作的抗战木刻连环画《狼牙山五壮士》（一）

图 6-22　彦涵根据真人真事创作的抗战木刻连环画《狼牙山五壮士》(二)

创作，共有 16 幅画面，其图文内容分别是：图 1 团长的命令、图 2 陀上的天线、图 3 新式"地雷"、图 4 敌人的指挥官、图 5 两个班、图 6 班长马保林、图 7 五支枪、图 8 横岭上、图 9 一条路、图 10 "情况紧急啦"、图 11 棋盘陀、图 13 最后一颗手雷弹、图 14 生命的枪、图 15 "神兵"、图 16 不死的战士。这部抗日题材的木刻连环画以写实主义的手法创作而成，从总体上看刻工精细，反映了八路军在抗日战争时期与日寇殊死搏斗、不畏牺牲的民族主义、英雄主义精神。

值得注意的是，为了把中国木刻介绍到美国，1945 年 3 月《生活》(Life) 杂志决定要出一期中国木刻特辑。1945 年 2 月 23 日，美国《时代》杂志驻华记者白修德经乔冠华的推荐，特地参加苏联驻华大使馆纪念红军节的酒会，与中国木刻家王琦相识和联系。他想了解一些有关中国现代木刻的资料，主要包括以下三方面的内容：①中国现代木刻和古代木刻的关系，两者有什么区别？②中国木刻与外国木刻的关系，彼此有何异同之处？③国统区的木刻和解放区的木刻，在内容和形式上各有什么特点？他还建议把一部分木刻原作配合这些采访的文字材料，带到美国发表，因为"他和贾安娜两人都认为，这些木刻所表现的都是有关抗战生活的题材，把它们介绍到美国去，对帮助美国公众了解中国的抗战情况，无疑会是大为有益的"。为此，1945 年 2 月间白修德与美国驻华大使馆文化专员包懋勋访问了中国木刻研究会，参观木研会会员作品，并听取关于中国木刻研究会成立经过以及全国

各地分会活动情况的介绍,掌握了一些关于中国木刻发展的资料,向木研会征集了一些最近的作品。此外,白修德曾访问过延安,延安文化界赠送他一批木刻作品,结合在一起准备在《生活》杂志上发表。

同年4月9日美国《生活》杂志刊出了四个版面的"中国木刻特辑",标题为《木刻帮助中国人民进行战斗》,发表中国木刻14幅,其中有边区木刻作品8幅,有荒烟的《最后一颗子弹》(又名《末一颗子弹》(图6-23)),李桦的《保卫大长沙》(图6-24)和《运输队》(图6-25),迪支的《祈求》,黄荣灿的《上杆》,彦涵的《抢粮斗争》(图6-26)《卫生院》《村选》《搜山》《结婚登记》,古元的《冬学》(图6-27)、《儿童艺术院》、《逃亡地主之归来》、《八路军在生产中》,刘铁华的《月下行军》等,并附有文字说明。王琦兴奋地说:"中国木刻像星光一样在太平洋彼岸之邦不断的(地)闪烁。"[13] 其中李桦的《保卫大长沙》,刻画一队中国官兵正在一所大学旁边修筑防卫工事,赛珍珠评论这幅木刻时写道:"长沙是一座建有新式大学和医院的城市。保卫这座城市的任务落到千万个能够也愿意打硬仗的军人肩头,尽管他们自己不能读写。他们当然也甘愿在没有医生和护士的照顾和安慰下死去。他们为未来而战斗和牺牲,为了他们的孩子能作为自由的人民走进这所新式学堂的大门。"[14] 而荒烟的《最后一颗子弹》,反映了抗日将士的英勇无畏,整个画面都是残垣断壁、尸横遍野、烽火连天、一片狼藉,一息尚存的战士向迎面来犯的敌

[13] 王琦:《中美木刻艺术之交流》《文联》1946年第1卷第6期。
[14] 见《中国木刻集》,纽庄台公司出版。

荒烟《最后一颗子弹》(又名《末一颗子弹》)木刻

图 6-23

图 6-24　李桦《保卫大长沙》木刻

图 6-25 李桦《运输队》木刻

图 6-26 彦涵《抢粮斗争》木刻

古元《冬学》木刻

图 6-27

人射出最后一颗仇恨的子弹,战场气氛显得惨烈和悲壮。作品展现了中国军人抗战到底、奋勇杀敌的英雄气概,让人触目难忘。

接着在7月的《幸福(财富)》杂志上,又出现了十几幅中国的漫画与木刻,木刻作品有荒烟的《残敌的搜索》(图6-28),梁永泰的《子承父业》《几车粮食的开采》,刃锋的《是命运吗?》。这些作品后来由美国艺术家协会组织在各大城市巡回展出,其中部分展品还刊登在美国《艺术杂志》上。评论家在撰文评介时,指出这些作品是"破除了旧有的传统,虽然没有竹、树、叶子、微风或是林荫隐士,但他们显然并

荒烟《残敌的搜索》木刻

图 6-28

15. 《白修德、贾安娜与中国木刻——对两位美国友人的怀念》，《王琦美术文集》，中国文联出版社2007年出版，第382页。
16. 莫尔斯著，纪今丽译：《八路军的艺术家》(纪今丽译)，《文联》1946年第2卷第4期，第9页。

未抛弃他们更有原则性的优良传统，这是中国艺术家的最大贡献"[15]。

这些木刻作品在美国权威杂志发表后，在当时驻华的美国人士中立刻引起一股"中国木刻热"。美国艺术家协会所出版的《艺术杂志》1945年2月份封面印着延安鲁艺的九张窗花——背柴、读书、民兵、赶牛、喂猪、赶驴、军士、卫生、拾粪。在"八路军的艺术家"的标题下，翻印了窗花《认字》，又用两页的篇幅，翻印了四张木刻，即古元的《八路军生产》《八路军练兵》《冬学》及彦涵的《抢粮斗争》。该杂志的编辑莫尔斯（J.D.Morse）写了《八路军的艺术家》（图6—29）一文，对八路军的木刻艺术创作进行了简短的评述和介绍。莫尔斯指出："这些现代中国人对于他们之所成就，觉得足以自傲，这可见之于这些木刻的标题……在一个看重文人看轻士兵的国度中，这样的题材是新的。"[16]

在这一页和后面两页以及封面所翻印的木刻，是新从陕西省收集的40幅木刻之一部分。这40幅木刻，由美国艺术家协会组织在各处轮流展览。

这些木刻作品反映的工作、生活的主角就是斯诺在其《西北漫行记》中所说的从1934年至1936年由华南跑了二万五千里到达陕西的十万男女。他们一面对日作战，一面在那里建立了他们的家庭和机关，如像在主要城市——延安

莫尔斯《八路军的艺术家》

蜀花——背樂，讀書，喂兵，趕牛，衛生，拾糞。在「八路軍的藝術家」的標題下，翻印了彩化「認手」，又用二頁的篇幅，翻印了四張木刻——古元的「八路軍生產」、「八路軍練兵」、「多學」，及彥涵的「搶糧」，（下面就是該雜誌編者莫爾斯寫的短介）。

在這二頁和彼簡二頁以及封面州翻印的木刻，是新從中國陝西省來的四十幅木刻之一部份，這十幅木刻，由美國藝術協會借到，在各處輪流展覽。

現在稱為八路軍之成員，就走父諸在他的「西北漫行記」中所說的從一九三四年至一九三六年，由他們在華南的家鄉跑了二萬五千里到達西北的陝西的十萬男女，這是該時的讀者們所知道的，在西北的陝西，他們一面對日作戰，而在那裏建立了他們的家庭和磯搦，如像在主要城市下延安——的魯迅藝術學院，這些木刻就是那裏所刻的。

這些現代中國人對於他們之所以成就，覺得足以自傲，這是見之於這些木刻的標題——這些標題在延安是譯成英文的，有一些木刻標題是：「魅選舉」（二個士兵守着封対的投票箱，投票人將投進去）、「家庭生產會議」（中國特有黃色，由家女主持）、「移民建立新家庭」（連續畫）、「保健合作肚」（架上必着樂，醫生穿白衣服，戴口罩，有紅十字徽）。

使紐約時報在一九四一年說：「現代中國藝術家」與他的傳統決絕了」的，就是對這一題材的重視，這對於有心作二萬五千里長征的人是沒有什麼奇怪的。雖然在這我為有隨風摇曳的竹，也沒有坐在樹下的文人，但這些塊代中國藝術家確是沒有離那對中國有很大貢獻的史大的傳統——愛好藝術的傳統。

如例，在「八路軍練兵」這幅木刻之封題材之着重，並沒有使古元先生會不見美學上的必要——如二寧士兵必須從右至左分散開來，或左下端的殺藉尚以正相對的一端的房子來使其均衡，在一個有重文人看輕士兵的國度中，這樣的趨材是新的，但使內容與形式結合起來的藝術的努力是和傳統一樣老的——郡是說，和中國一樣老的。

图 6-29

的鲁迅艺术文学院,这些木刻就是在那里创作出来的。

这些八路军对于他们努力的成果感到自豪,这可见于这些木刻的标题,如有《乡选举》(两个士兵看守着封好的投票箱,投票人将票投进去)、《家庭生产会议》(中国特有的景色,由家长主持)、《移民建立新家庭》(连环画,刻在一张画上)、《保健合作社》(架上放着药,医生穿白衣服,戴口罩,有红十字徽)。《纽约时报》在1941年说"现代中国艺术家已'完全'与他的传统决绝了"。虽然在这里没有随风摇曳的竹,也没有坐在树下的文人,但这些现代中国艺术家却没有脱离优秀的艺术传统。

值得一提的是,1945年暮春,意大利和德国法西斯均已相继投降,中国的抗日战争已接近尾声,抗战中来华协助国民政府抗日的美国盟军总部所属的心理作战部(设在昆明),要招聘文化宣传人员,到中央大学艺术系招聘专业画家。美国盟军心理作战部的工作是配合军事行动,用各种形式向敌军宣传,以瓦解军心,促进在华的日本侵略军尽早投降。受聘画家的任务,是创作绘画文字等美术宣传品,空投到日本侵略军的后方。当时应聘的有卡通画家钱家骏、宗其香和陈晓南,他们到设在重庆的办事处联络科签了合同办好手续后直接飞往昆明。中国美术学院院长徐悲鸿听说他的秘书和门生去美军供职,立即给予大力支持,还特别为他们在美术学院保留职位。

三、赛珍珠等人对中国抗战木刻在美国传播的贡献

全面抗战暨世界反法西斯战争胜利之际，中国的抗战绘画，尤其是漫画和木刻深受美国记者的重视和欢迎。这从1945年4月16日《新华日报》第3版刊登《"漫联"作品将寄美出版展出》的新闻可一斑：昨日（十五日）是重庆"漫画联展"第四日，观众达五千人。美国《生活》杂志驻渝记者特到会参观，并打算选择佳作十数幅寄美国《生活》及《时代》两杂志发表，并将原稿参加赛珍珠女士行将举办的"战时中国艺术作品展览会"。诸如此类的新闻还有《大公报（重庆）》1945年11月10日的报道："中外文艺联络社举办之漫画木刻联展，昨假中苏文协开幕，陈列作品三百余幅。大部以抗战和生产为内容。其中一部木刻曾在美《生活》等杂志刊出，颇为美国艺术界之赞许。"（图6-30）因此，抗日战争时期中美之间的美术交流，随着中美记者和文化名人成为两国美术交流的传播主体，加上中美两国新闻报刊传播媒介的推动，进入了高潮。

图 6-30 《大公报（重庆）》1945年11月10日第3版载《漫画木刻联展昨假中苏文协开幕》新闻

1945年夏，驻重庆的美国杂志记者、士兵、公务员、外交使节纷纷竞购木刻作品，许多人都想购买中国的木刻原作留作纪念，在三月之内，中国手拓原作木刻流入美国者竟达600多件。有些在美国驻华陆军总部服役的美国画家也想学习中国木刻，其中有两名中士军衔的随军画家琼斯（Zornes）和鲁宾顿（Rubinton）通过贾安娜的介绍，表达了希望中国

木刻家向他们传授木刻技术的意愿。

琼斯来自美国加利福尼亚州，他曾经在东南亚战场上创作了大批的水彩写生画，中国的美术家曾为他在中国劳动协会举行过个人画展。鲁宾顿是一位极具热情的青年画家。在短短的几个月中，琼斯和鲁宾顿两人不但和重庆的木刻界友人结下友谊，而且也熟练地掌握了黑白木刻技术。鲁宾顿的一幅木刻《抢水》还发表在1946年6月上海出版的《文萃》月刊上。中美两国的木刻艺术，由作品的相互介绍而进入作者共同研讨的阶段。

在美国广大爱好中国木刻的人士中，有三位中国木刻的最亲切之友。一位是派克（Back），美国的木刻家，任重庆美国新闻处艺术主任，与木刻家王琦、陈烟桥等人交往颇多。重庆的木刻家曾和他一起研讨过中国木刻作品，可惜没有见他亲手刻过一张木刻，他介绍了不少的中国木刻到美国去。另一位中国的木刻之友琼斯，是美国的名画家，为加州艺术专科学校的教授，他非常赞赏中国木刻的风格。他后来奉调返国，但他曾说："今后愿为沟通两国的新兴艺术（尤其是木刻）而努力，并希望以后互赠作品，交换工作的心得和意见。"第三个人是国际著名作家赛珍珠，她有句名言："大家都认为我只会写中国情形，不过这是不对的。我认识中国，爱中国，可是我也能写关于美国人的事。"除写有关中国的小说外，赛珍珠爱中国的另一表现，就是她爱中国的木刻。[17] 由

17　苏·罗果夫：《赛珍珠反对新战争》《新妇女月刊》1947年第14期。

赛珍珠收藏编辑的中国木刻家（蔡）迪支、漾兮、古元、王式廓、力群、陈叔亮、朱鸣冈、李桦、王琦、陆田、梁永泰（图6-31）、荒烟、王树艺、谢梓文、酆中铁（图6-32）、野夫、吴宗汉、尚莫宗、刃锋、力夫、董荡平、杨隆生、许霏（图6-33）、吴彭年、黄谷、刘平之（图6-34）、刘铁华（图6-35）和黄荣灿（图6-36）等在内的40多位作者的82幅作品的《中国木刻集》（China in Black and White）（图6-37）由纽约庄台公司出版。庄台公司的总裁是赛珍珠的丈夫理查德·沃尔什，该社出版过不少介绍中国的著作，如林语堂的《吾国与吾民》《苏东坡传》等。[18]《中国木刻集》卷首有赛珍珠女士序文一篇，她写道："中国在战争中忍受西方领袖们的凌辱，也在深化着民族的自尊心。富有新的自尊心的中国青年们增加了愤怒的热度。自尊和愤怒促使他们回到他们自己的本源。和平做不到的，战争却做得到，或者可以说，只有苦难才能做到了。现今，青年的艺术家们正在吸取他们自己的泉源着手创作了。汇刊在这本集子里的木刻正是这种发展的一个公正的证明。西方的技巧初次成功地——那就是说，带着一种真实而适当的表现方法底（的）准确，应用到中国的主题上。木刻首先如此，是很有趣味的，因为木刻与中国的旧版印是脉胳相联（连）的。可能是中国青年的艺术家们都已感觉到这一点。然而，事实上颜料与油彩和帆布的缺乏，恐怕是和选取这表现方法有着很大的关系。无论如何，研究并论述这些木刻，即是一种愉快，且在这本书上介绍它们，还是一种光荣。我觉得这些作品吻合艺术底（的）要求，那就

18．《中国木刻集》由纽约庄台公司出版。

梁永泰《车间》木刻

图 6-31

邓中铁《雪夜行军》木刻

图 6-32

许霏《战斗在崇山峻岭之中》木刻

图6-33

图 6-34

木刻作品 刘平之

刘铁华《冬》木刻

图 6-35

木刻作品 黄荣灿

图 6-36

图 6-37

纽约庄台公司出版赛珍珠主编《中国木刻集》（*China in Black and White:An Album of Chinese Woodcuts by Contemporary Chinese Artists with Commentary by Pearl S. Buck*）封面封底

是说从全体看来，这些作品经过应用到适当主题上的一种成熟技巧底（的）表现方法，表现出真实的感情。"其中作品也由她注加了精到的说明。王琦称赛珍珠出版的这本《中国木刻集》为"一本纪念碑似的中国木刻集"[19]。

有趣的是，1946年1月31日美国新闻处在重庆主办"中国木刻展览会"，展出了24位木刻家的作品。从上述广大的中国木刻之友中，可以发现3位最亲切的美国友人，一位是在中国长大的赛珍珠，生于弗吉尼亚州西部，4个月大时即随父母来到中国，先后在淮安（清江浦）、镇江、宿州、南京、庐山等地生活和工作了近40年。她在镇江经历了她人生最初的18年，因此她把美国称作"母国"，把中国称作"父

[19] 王琦：《中美木刻艺术之交流》，《文联》1946年第1卷第6期，第12-13页。

国",称镇江是她的"中国故乡"。赛珍珠从小学习中国文化,对中国小说的认识很深刻。1931年,她以中国农民为题材的长篇巨作《大地》(图6-38)在纽约出版,引起轰动,赛珍珠因此一夜之间名声大振。1932年,《大地》获普利策小说奖;接着1938年11月9日,《大地》又获得诺贝尔文学奖。

图6-38 赛珍珠《大地》

在1938年12月12日的瑞典学院诺贝尔奖授奖仪式上,赛珍珠就以"中国小说"为题发表演说,用90%的篇幅向西方世界介绍中国小说。她说,小说在中国的地位不如诗歌和散文,登不上文学的大雅之堂,是非主流的。文人不认为小说是文学,这是中国小说的幸运,也是小说家的幸运!人和书都摆脱了学者的批评,用不着受他们对艺术要求的束缚,因而它是自由的。同时,中国小说主要是为了让平民快活而写的,它扎根于民间,是中国农村中那些读书人或说书人,以讲故事的形式一段一段口口相传,后来经过小说家长期精雕细琢演化而来的。其语言非常简洁,除了一些描写之外不用任何技巧,并十分注重塑造人物形象。

诺贝尔文学委员会对赛珍珠《大地》的评语是:"由于她对中国农民生活作了丰富多彩和史诗般的描述,并着(著)有两部杰出的传记,特授此奖。"瑞典皇家学院的颁奖词是:"赛珍珠女士以她的文学作品促进了西方世界和中国之间的相互理解和欣赏,为西方世界打开了一条路,使西方人用更深的人性和洞察力,去了解一个陌生而遥远的世界。"在诺

图 6-39

赛珍珠获诺贝尔奖

贝尔文学奖的授奖大会上,赛珍珠激动地说:"中国人民的生活多年来就是我的生活,的确,他们的生活始终是我的生活的一部分。我的祖国与我的第二祖国的人民的心灵在许多方面有相通之处。其中最重要的是,他们都酷爱自由。这一点在当今的中国比以往任何时候都更真实。目前中国举国上下正在进行着有史以来最伟大的战争——为自由而战。我从未像现在这样对中国充满了敬仰之情。中国是不可征服的!"[20](图 6-39)赛珍珠把自己与中国的抗战密切联系在一起,对中国抗战充满必胜信心。

鲁迅对赛珍珠的评价是:"中国的事情,总是中国人做来,才可以见真相。即如布克夫人,上海曾大欢迎,她亦自谓视中国为祖国,然而她的作品,毕竟是一位生长在中国的美国女教士的立场而已,所以她之称许'寄庐'也不足怪,因为她所觉得的,还不过一点浮面的情形。只有我们做起来,方能留下一个真相。"[21]鲁迅对赛珍珠的这一评价还是比较客观的,斯诺的夫人海伦曾说过,她是读了赛珍珠的《大地》,才决定前往中国,从此,她和斯诺与中国密不可分。1940年,赛珍珠与美国记者埃德加·斯诺等一起,应宋庆龄之邀成为"保卫中国同盟"的荣誉委员,从事海外募集资金和医药物品,支持中国抗战。她又与斯诺夫妇等签名上书美国总统,呼吁成立了"美国中国救济事业联合会",她担任该会主席,在全美筹募了500万美元汇往中国。《新华日报》1940年12月15日第2版以《美人民募捐援华——赛珍珠发起募集购药

[20] 郭英剑:《赛珍珠评论集》,漓江出版社1999年出版,第277页。
[21] 刘龙:《赛珍珠研究》,云南人民出版社1992年出版,第368页。

捐,预定年内捐齐百万美元》(图6-40)为题对此进行了报道:(中央社纽约塔瓦斯航讯)美国对华紧急救援委员会,最近业已成立,由罗斯福总统夫人担任名誉会长,各界名流之赞助该会者,颇不乏人,计有美国前任驻教廷大使泰洛,《泰晤士报》主笔琼斯、前总统罗斯福之子罗斯福上校、财政部部长、摩根索夫人、著名女作家赛珍珠女士诸人。该会与美国医药援华处合作,并由赛珍珠女士发起直接向全国进行募捐运动。俾得集资一百万美金,用以购买药品援助中国,预定于明年一月一日前达到目的。女士开始劝募时,曾发表宣言,呼吁各界慷慨解囊,同时中国名作家林语堂及著名电影女明星露丝兰娜发表广播演说,倾请各方面踊跃捐献。此外赛珍珠女士复接获宋美龄女士来电内称"前当漠缅公路封锁期内,中国后方药品颇感缺乏,施行重大手术时,往往不用麻醉剂,病人痛苦可知,今兹漠缅公路,业已重行开放,贵国尚能以各种主要药品源源接济,则感激不尽"[22]。1942年赛珍珠夫妇创办了一个民间团体"东西方协会"(East and West Association),她亲任协会主席,并创办协会的刊物《亚洲》月刊。她在协会的报告中提出:"当务之急是,中国应立即对美国人民开展一项高明的、精心策划的有关中国和中国人民的教育活动。"[23]她认为,只有通过持之以恒的宣传和交流,才能克服两国完全不同的历史和文化背景造成的障碍,增进两国人民的相互理解和友谊。她把自己制订的宣传计划交给了中国驻美大使馆,并利用"东西方协会"主办的《亚洲》杂志,宣传和介绍中国抗战,埃德加·斯诺的《西行漫记》

图6-40 《中央日报》刊登美国人民募捐援华新闻

22 《美人民募捐援华——赛珍珠发起募集购药捐,预定年内捐齐百万美元》,《新华日报》1940年12月15日第2版。
23 徐剑雄、杨元华:《上海抗战与国际援助》,上海人民出版社2001年出版,第150页。
24 王琦:《王琦美术文集理论·批评(上)》,中国文联出版社2007年出版,第127页。

分成《毛泽东自传》《红星照耀中国》两部分,首先发表在这个刊物上,向世界推而广之加以介绍。

中国抗日战争时期木刻艺术取得的杰出成就,获得了国际声誉。战时,中国木刻作品通过各种渠道到国外展出,深受盟国艺术界和民众的好评。抗日战争胜利后,更多优秀作品与外国观众见面。1946年,中国木刻研究会将180余幅木刻送到美国多个城市巡展。赛珍珠收集的中国木刻家的作品,大多由从重庆归国的《时代》驻华记者白修德、贾安娜等人提供。在记录抗战岁月的《中国木刻集》一书中,赛珍珠写了一大段说明:"战时中国的面貌,曾经从多方面来描绘过,新闻的报道,旅行者的口述,以至开末(麦)拉的镜头,但这本集子里,却可以使你从新的木刻艺术家的黑白手法上,看到有更多皱纹的但仍然保持着欢欣的面孔。"[24] 赛珍珠非常用心,为了让美国读者更好地理解作品,她为每一幅木刻写下简明扼要的解说。对李桦的木刻作品《两代人》(图6-41),赛珍珠写道:

> 父亲举着锄头,儿子扛着枪——这就是今天中国的故事。他们还是父与子。

王琦对赛珍珠向美国人民传播的中国木刻的出色工作给予了高度肯定,称赞赛珍珠:

李桦《两代人》木刻

图 6-41

 以中国为第二故国的她，对于这些画面上所表现的，是再熟悉而且感到亲切不过的了。[25]

 总而言之，在抗日战争时期中华民族生死存亡的关头，赛珍珠以她特殊的身份和影响，为支持中国抗战奔走呼喊。她的热情和友谊得到中国人民的称赞。周恩来评价她说："赛珍珠是著名小说家，是最了解中国的美国人，对中国人民怀有深厚感情。在抗日战争方面，她同情中国，是中国人民的朋友。"[26] 美国前总统尼克松称她是"一座沟通东西方文明的

25. 王琦:《中美木刻艺术之交流》,《文联》1946年第1卷第6期,第12-13页。
26. 徐剑雄、杨元华,《上海抗战与国际援助》,上海人民出版社2015年出版,第151页。
27. 刘龙:《赛珍珠研究》,云南人民出版社1992年出版,第404页。
28. 许晓霞、俞德高、赵珏:《赛珍珠纪念文集》,吉林文史出版社2003年出版,第283页。
29. 顾孟平:《国际对中国木刻的重视》,《综艺:美术戏剧电影音乐半月刊》1948年第2卷第1期,第4页。

人桥""一位伟大的艺术家,一位敏感的富于同情心的人"[27]。另一位美国前总统布什访问中国时,他告诉中国朋友:"我当初对中国的了解,以至后来对中国产生爱慕之情,就是赛珍珠的影响,是从读她的小说开始的。"[28] 而赛珍珠晚年回答美国记者提问:"你还想回到中国吗?"她深情地说:

> 我的心从来没有离开过中国!我的童年时代、少女时代、青年时代乃至我的一生,都属于中国!

所以,顾孟平在《国际对中国木刻的重视》一文中指出:

> 由这些零星的事实,我们可以看到外人对中国木刻的重视,但有一点必须指出的是它决不同于中国国画或古董,出于一种别一民族的好奇,正如威尔逊先生表示,其动机是希望美国人从中国新兴木刻艺术里理解中国人民的生活和新文化的发展。[29]

第三节

中美抗战邮票的邦交

抗击日本帝国主义的侵略是一场殊死决战,它不仅仅是一次你死我活的军事斗争、民族斗争,也是一次政治、文化的全面较量。邮票作为国家政治、文化的重要载体之一,在全国抗战思潮和抗战文化运动的影响下,其文化宣传功能得到了空前的重视,进一步维护、加强了抗日民族统一战线,并且以文化艺术的力量促进了反侵略同盟国的国际交流。

一、美国总统罗斯福与中国抗战绘画邮票的发行

1942年新年伊始,中国人民迎来了抗日战争胜利的曙光和希望,1月1日,中国与美、英、苏三国在美国华盛顿率先签署《联合国家共同宣言》,并与美、英、苏等国结成世界反法西斯同盟,从此结束了独自抗日、"苦撑待变"的艰难局面。同盟国在人口、资源和军力等方面绝对地压倒轴心国,从而掌握了世界反法西斯战争的主动权。为此,1942年出版的《抗战画报》元旦特刊,发表抗战宣传画《一九四二年是轴心强盗死亡的年代!》(图6-42)。画面是一个带有经纬度的地球,上面画有德国、意大利和日本地理位置,地球上矗立着1、9、4、2四个画有竖纹的数字,9、4、2三个数字中间分别画有希特勒、墨索里尼、东条英机三个德、意、日

图 6-42

1942年1月1日出版的《抗战画报》元旦特刊

法西斯头目的肖像，左边粗长的1字上部，飘扬着一面写有"民主永存！轴心灭亡！"的长条旗，整个宣传画作品紧扣当时国际、国内形势，抗战主题突出，寓意深刻，在很大程度上传递着"节日抗战"的讯息。这些讯息的广泛传播，犹如涓涓细流，持续不断，鼓舞着中国的民心士气，坚定了军民轴心国必亡、抗战必胜的信念。

1942年2月7日，美国总统罗斯福在致蒋介石的电文中写道："中国军队对贵国遭受野蛮侵略所进行的英勇抵抗已经赢得美国和一切热爱自由民族的最高赞誉。中国人民，武装起来的和没有武装的都一样，在十分不利的情况下，对于在装备上占极大优势的敌人进行了差不多五年坚决抗击所表现出的顽强，乃是对其他联合国家军队和全体人民的鼓舞。"[30]

为了迎接1942年元旦并向中国军民顽强抗日的精神致敬，美国总统富兰克林·德拉诺·罗斯福监制，美国国务卿亨利·刘易斯·史汀生（Henry Lewis Stimson）策划发行中国抗战邮票。据史料载，当时设计邮票时，罗斯福总统还特意要求将邮票面值设为5美分，这是当年寄往中国航空信件的基本邮费，罗斯福还要求将邮票首发地定为科罗拉多州的丹佛，因为"辛亥革命"成功后，孙中山就是从这里启程回国筹备成立中华民国的。

30 [美]富兰克林·德拉诺·罗斯福：《罗斯福选集》，商务印书馆2018年出版，第417页。

为了纪念"七七事变"五周年，1942年7月7日，美国邮政总署发行了一枚中国抗战纪念邮票。邮票图案中央是"青天白日"徽，内有中文"抗战建国"，背景为中国地图（当时外蒙古还属中国领土）。邮票中横排、从左至右读的英文与竖排、从右至左读的中文巧妙呼应，成为该邮票设计的一大亮点。为了确保邮票上的汉字准确无误，美国雕刻印制局还专门邀请中国驻美使馆人员进行核对与确认。同时发行以中国抗战为主题的系列首日封。1942年7月7日，中国抗战纪念邮票在白宫举行首发式，国民政府外长宋子文、驻美国大使孙中山先生之孙孙治平应邀出席。美国邮政总局局长富兰克·沃克尔（Frank Walker）向罗斯福总统和宋子文外长赠送中国抗战邮票，这一历史瞬间被当时的美国摄影记者拍摄了下来。美国总统罗斯福、宋子文外长与美国邮政总局局长三人，各手持一版邮票，正在仔细观赏邮票细节；另一帧照片则是三人均面露笑容交谈，对邮票画面的设计表示由衷认可。据美国邮政的文献记载，这枚邮票共售出2127万多枚，其中有约16.9万个首日封。首发式上，美国邮政总局局长将一版中国抗战邮票赠送给宋子文大使，同时向蒋介石寄发了首日封。

首日封的设计，与邮票本身的设计相互辉映，更臻完美。特别设计了A、B两款官方正版的首日封方案，供民众挑选寄赠。其中，A款信封左侧印有中国地图及孙中山先生头像，信封右上角贴用中国抗战五周年纪念邮票，钤首日纪念邮戳。

二、抗战邮票为中美两国人民结下深厚的友谊

值得一提的是，通过发行中国抗战邮票，中国人民与美国人民结下了深厚的友谊。1941年12月美国飞行员白格里欧来华，在陈纳德将军领导下的第十四航空队担任上尉飞行员，先后在重庆、成都、昆明、芷江机场驻扎过。为了帮助中国人民抗日，白格里欧与他的战友曾多次与日本空军发生激战，在四川万县上空击落日空军第八联队的两架飞机，白格里欧先生因此名声大振。1944年7月12日，白格里欧在山西太原附近执行空袭日军运输任务中，不幸机身中弹，被迫降落在太原附近一个村庄，这是八路军晋察冀边区的敌后抗日民主根据地。白格里欧一降落在一个村庄里即被当地军民发现，随后被护送到达陕北延安，受到热情接待。

在延安，白格里欧参观了当时边区政府举办的各种展览，参观过学校和"白求恩国际和平医院"。从白格里欧在太原附近被救起，一直到延安参观访问，八路军的青年翻译孙艾一始终陪同着。孙艾一毕业于北京大学，1938年来延安后东渡黄河参加了八路军。白格里欧与孙艾一在相处两个多月中，了解到彼此都爱好摄影、爱好集邮，结下了深厚的友谊。临别时，孙艾一将一枚抗战军人纪念邮票送给白格里欧以表心意，并赠诗一首云："黄河浪涛飞峭壁，漫天烽火结同仇。他日相逢期难定，一纸邮花情更长。"这枚邮票是晋察冀边区临时邮政总局于1938年8月26日发行的第一套抗战

邮票，是抗日战争时晋察冀边区发行的第一套纪念邮票（图6-43）。邮票主色调为红色，无齿孔，石版印刷，纸质为普通白纸。票面的设计颇具特色，采用了中华民族传统的门框形式，上框是"晋察冀边区"五个大字，下框是"临时邮政"，左右门框内分别有"抗战"和"军人"等字样。邮票主图是一名头戴草帽、身穿军装、双手紧握上了刺刀的步枪向前冲锋的中国抗战军人形象，表现中华儿女誓死抗敌。军人肩背的子弹带上有个阿拉伯数字"5"的暗记。"抗战军人纪念邮票"是晋察冀边区为了鼓励军人抗战、优待抗战军人通信特别发行的，是中国抗日战争时期发行的第一套纪念邮票、第一套军人专用邮票，发行量只有6万枚，在当时非常罕见。

白格里欧回国后，一直珍藏着这枚邮票。1985年，白格里欧为了感谢中国人民的救命之恩，再次来到中国，特意到他当年曾经驻扎过的重庆、芷江、昆明和太原、延安、北京等地访问。访问期间，他还特意托人寻找当年陪他的八路军翻译孙艾一先生，几经查询一直没有查到下落，他带着遗憾回到美国。不过，这次到中国使他十分高兴的收获是他带回不少五彩缤纷的新中国邮票。回到美国后，他把孙艾一送给他的那枚抗战军人纪念邮票和购买的新中国邮票一起整理成一部邮集，名为《中国的道路》，在邮集上同时展出当年在延安与孙艾一先生的合影以及孙先生亲笔书写的送给他的那首情真意切的诗，并将这部邮集交给他的儿子路德华保存。通过这部邮集，白格里欧向美国人民展示了新中国所取

图 6-43　晋察冀边区发行的抗战军人纪念邮票

得的辉煌成绩和巨大成就。

 1999年1月,为了纪念中美建交20周年,白格里欧的儿子路德华在他执教的威斯康星大学展出了他父亲这部珍贵的邮集。展出当天,参观的人非常踊跃,不仅有美国的老师、同学,也有一些在威斯康星大学留学的中国学生和访问学者。展出到第三天,奇迹出现了,一位年约四十的中国人在展览时看到这部邮集,发现邮集中照片上的孙艾一正是他的父亲,顿时惊喜万分。为了证实这件事,当即通过威斯康星大学当局找到了路德华先生,证实照片上的孙艾一确实是他的父亲,中美两国两位年轻的一代当即就在邮集前拥抱了,参观展览的人们看到这跨国动人的场面,无不为之感动。这一个延续了几十年的中美两代人的友谊的故事,第二天被刊登在报纸上。通过跨洋电话,白格里欧先生终于和他日夜思念的孙艾一先生通了电话,中美两国老人由抗战军人纪念邮票引发的相互思念之情,终于得到圆满的倾诉。这段跨国情谊与其说是反法西斯同盟国参战人员通过抗战邮票结下的深情厚谊,代代相传,还不如说反法西斯的胜利,让世界永远和平安宁,让中美人民久久不能忘怀,魂牵梦萦。

第四节

中国与英属印度的美术交流

印度与中国在文化上本来就有很密切的关系，1934年中印文化学会在南京成立，其宗旨在于提醒国人重视中印精神文明，以和平、博爱、自由、平等的崇高理想，复兴中印文化交流及中印民族间的传统友谊。抗战以来中印两国在学术和艺术上的交往更加频繁，印度上层领导人和社会名流都从道义上支持中国人民浴血抗战，谴责日本军国主义的法西斯暴行。

加尔各答印度国际大学是中印美术交流的重要平台。1939年12月徐悲鸿应邀到这里访问举办画展（图6-44），1943年叶浅予到印度采风，宣传中美合作抗战时也到该校住过一段时间，观赏速写了该校舞蹈学院表演的印度舞，进行了美术交流活动。1938年印度国际大学中国学院院长谭云山回国之前，印度国大党主席S.鲍斯、印度独立运动领袖尼赫鲁写信给谭云山，请他把印度国大党和印度人民全力支持中国抗战的信息转告中国人民。1942年2月7日，尼赫鲁还携夫人到中国访问（图6-45），表达要加强中印之间的团结抗战的盟邦关系。印度还以国大党的名义向中国派遣了5位印度医学大夫：爱德华、卓克华、柯棣华、巴苏华、莫克华，这5个人的中文名字都是谭云山给取的，每个人的名字中都加

图 6-44 徐悲鸿《印度国际大厦一角》油画

印度独立运动领袖尼赫鲁访华

(上)中央党部代表朱家骅(最左者)及重庆一百九十三个民众团体代表陈铭枢(最右侧)欢迎尼氏,并由两位女代表献花。
(above) Dr. Chu Chia-hua (left) and Mr. Cheng Min-chu (right), representing the Central Office of the Kuomintang and 193 public bodies in Chungking to welcome Mr. Nehru.

图 6-45

一个"华"字,使他们与中国关系更加密切。印度著名诗人、诺贝尔文学奖获得者拉宾德拉纳特·泰戈尔热情赞扬中国人民浴血抗战的精神,愤怒鞭挞日本军国主义的罪恶行径,将亲笔致蒋介石的信托谭云山转交。中印美术的交流主要体现在以下几个方面:

一、印度国际大学与中印美术的交流

抗战时印度国际大学在中印文化交流上起着突出的作用。该校是印度诗圣创办的印度国际大学,由泰戈尔提议设立中国学院,作为交流中印文化、传播中国文化的固定据点,由中国政府所捐建。1937年4月14日印度国际大学中国学院正式成立,谭云山受命任首任院长(图6-46)。1945年11月28日《申报》报道称印度国际大学"校舍建筑,只艺术院和图书馆,尚合现时代化,其余都是竹篱茅舍。学生们时常很自由地在室外上课,浸沉在大自然中,过着恬然淡泊的生活"。捐建中国学院"其目的在使印度学者与学生便于研究中国学术、文化、哲学、宗教及语言文字等等,使中国学者与学生便于研究印度学术、文化、哲学、宗教及语言文字等等。换言之,即为沟通中印文化与宣扬我国文化之具体中心机关。院内现有中国新旧图书十数万卷,除大部分系由中国中印学会购赠之外,余皆由各文化教育及出版机关所捐赠。惟我国旧有典籍,浩如烟海;新出图书,量等须弥。最近自抗战以来所出之各种书报杂志,亦多不可数。凡此等等,对于

图 6-46

印度国际大学中国学院首任院长谭云山

我国学术之研究，文化之宣扬以及抗战建国运动之宣传，均极重要"[31]。1939年4月，教育部以"查该学院为研究中印文化之中心机关，所请寄赠图书，自应尽量赞助。除分行外，合行令仰该校、厅、会、社酌就可能范围，多方征集有关图书，按照附抄地址，径行寄送为要"[32]等语，通令遵办。通令全国各文化教育及出版机关，将所有一切新旧出版物寄赠印度国际大学中国学院一份，以便研究而广宣传，并致上海美专及刘海粟先生专函，请查照办理。

其实，早在全面抗战爆发前中国各文化教育及出版机关即向印度国际大学寄赠图书，只不过是应印度国际大学中国学院来函征求图书。据1935年3月13日《申报》之《印度国际大学中国学院征集中国书》报道："经中央核准，并以该院所征图书，系指各种新旧汉文书籍及有关于我国文化史等之其它（他）各种外国文字之书藉（籍）捐入该院计划，凡捐赠者皆于其捐赠之书籍上标明某某捐赠字样，以为纪念，捐赠特多者，并另作他种特别纪念……实与宣传我国文化及沟通中印文化均有关系，特由教部函直属教育机关，并令各厅局、转行所属各文化机关学术团体及出版机关，如有相关性质之书籍，酌量捐附并按照附抄地址，径寄该院以省手续。"上海美术专科学校捐过一批书籍给该校。

[31] 《教育部关于向印度国际大学中国学院赠书事致上海美专函》，选自上海档案馆档号Q250-1-240，档案正题名《关于图书置备、分配、介绍出版等问题的通知、公函、调查表》。档案形成时间为1939—1951年。

[32] 刘海粟美术馆、上海市档案馆：《上海美术专科学校档案史料丛编》第6卷，中西书局2013年出版，第301-302页。

二、中国与英属印度的木刻艺术交流

1942年,中国木刻在加尔各答的东方艺术展览会上和彼邦人士会过面,并唤起了印度艺术界的注意。接着在次年的春天,印度著名木刻家克拉瓦地博士(Remaendranath Chakraorty)以他个人创作木刻专集《喜马拉雅山的呼声》(*Call of Himalaya*)赠送给中国木刻研究会。这专集共有25幅作品,都是表现喜马拉雅山一带人民的生活和风俗,格调自成一家,虽然这是一册薄薄的集子,却开创了中印两国木刻艺术交流的端绪。

而中国木刻研究会,则在1944年7月6日送出木刻59幅(包括20多位作者),由印度国际大学在加尔各答的中国大厦举行"中国木刻展览会",同时展出我国抗战的战利品及抗战图片。展览中观众的踊跃状态可看出中印两大民族虽因种族不同,环境地域殊异,但在挣脱锁链、争取自由解放这一点上,彼此的心却是在一块的。展览会闭幕后,全部木刻作品都赠送给泰戈尔创办的国际大学以作纪念。在隆重的赠送典礼中,国际大学的代表克拉瓦地博士接受这些作品,他除了表示无上的谢意外,还表示"印度全体人民,都将欣欢于这珍贵友情的象征,中国人民的友情,通过了这些木刻作品赠送给我国,不啻给我们对于中国再生后一种伟大精神上的纪念品"。他还指出:"只有伟大的中国,才有此伟大之举,因在战时来提倡文化合作,实为基本的工作……"[33]

·33· 王琦:《中外木刻艺术的交流》,《上海文艺月刊》1948年第1期。
·34· 王琦:《中外木刻艺术的交流》,《王琦美术文集》,中国文联出版社2007年出版,第396-407页。

这次展览很快地得到热烈的响应。由印度、锡兰、中国三方面学者所组织的亚细亚民间文艺会致书中国木刻研究会,希望中国木刻作品参加亚细亚民间艺术展览会。在这里特地指出该会的成立目的,在于"扶植并提倡在亚洲方面曾经被人们遗忘了的民间艺术"。他们认为:"中国木刻研究会,是代表了中国民间艺术的权威之一。"接着木研会便选了40余幅木刻参加展出,同时又挑选了30余幅木刻转送孟买,参加1945年在孟买举行的国际艺术展览会。中国的木刻在这古老的国土上传播开来。长江恒河两岸的呼声,太行山上的呼声和喜马拉雅山的呼声融合成一片了。[34]

三、叶浅予与中印美术的交流

1943年夏天,爱泼斯坦介绍叶浅予与美军总部对外联络处负责人相识,随中国远征军前往印度,以"访问记者"的身份到史迪威将军所办的中美训练营采风,搜集一些中国军队在美军训练下的图像资料,宣传中美合作抗日。

叶浅予(图6-47)来到印度比哈尔邦的兰姆伽镇训练营,在郑洞国的司令部里住了两星期。每天由美军联络官陪同到各个练兵点去参观。练兵项目有步兵打靶、炮兵射击、地对空联络、坦克驾驶、兵车驾驶等,还有练枪刺、练拳击、练木马、练单杠。此外,他们还参观了兵营生活,看到战士在营里打草鞋,问这是为什么。战士说穿大皮鞋做操练兵怪笨

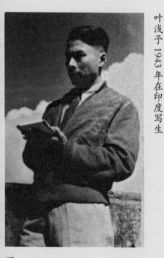

叶浅予1943年在印度写生

图6-47

重，打双草鞋穿着舒服。有一次参加战士会餐，上了一道红烧肘子，叶浅予觉得不像猪肉，后来听火头军说："印度农民也喂猪，可是瘦得像野猪，没点膘。弟兄们要吃猪肉，只得买来先喂着，等它长了膘再杀，可怎么也喂不肥。"[35] 因此，为了表现中国战士在印度受训的生活，叶浅予着重突出了打草鞋和吃猪肘子这两个题材，画了两幅画，投给加尔各答的华文报。一幅题为《印度的瘦猪害得中国战士常恋祖国之梦》，一幅题为《学打草鞋，好叫双脚从大皮鞋里解放出来》。此外，叶浅予以练木马为题材，画一个全副武装的战士跳过野人山，如天兵下凡，吓坏了在缅甸的日本兵，用这幅画祝贺中国远征军某部从印度出发，开始向缅甸反攻。兰姆伽中国远征军营房周围是印度农民的村庄，农民的孩子时时闯到营地来玩耍，使叶浅予有机会画了许多农村孩子的形象（图6-48）。兵营附近的兰姆伽镇，是农民赶集的中心，叶浅予也抓住机会去赶集，收集了比哈尔不少的村民形象。

趁此赴印度的机会，叶浅予可以在各地走走。异域的风情触动了他对于生活和美的观感。在印度，叶浅予的足迹，从极东的缅亚米，横穿印度大陆，到极西的孟买。他说："孟买海滨吸椰露，陋巷屋顶栽花朵，别有情趣。"[36] 这期间叶浅予在加尔各答停留较久。他关注了这几种题材内容的速写：知识分子、集市风光（图6-49）、社会风貌（图6-50）、劳动人民（图6-51）、大吉岭等。"集市风光丰采多姿，是搜集形象的好地方……大肚老板、挺腰巡警、苦行老人、王府管家、

[35] 叶浅予：《叶浅予自传：细叙沧桑记流年》，中国社会科学出版社2006年出版，第154页。

[36] 叶浅予：《叶浅予自传：细叙沧桑记流年》，中国社会科学出版社2006年出版，第158页。

[37] 叶浅予：《叶浅予自传：细叙沧桑记流年》，中国社会科学出版社2006年出版，第158页。

缠头侍者,各色人(图6-52)等,很有个性,都可入画。"[37]他对美丽的印度舞蹈格外关注。

除了北上兰姆伽专访中国远征军营地外,叶浅予还在朋友的陪同下,访问了寂乡诗人泰戈尔办的国际大学。这所大学附设的中国学院由谭云山主持,吴晓铃在这儿当教师。叶浅予住在中国学院,遇上"诗意"和"美妙舞姿"这两种极致的美。一是泰戈尔的忌辰纪念日,在校师生为诗翁举行纪念节,献鲜花,致悼词,女生们手捧鲜花,赤着脚在校园草坪上慢步环行,口念泰翁诗句,使他沉浸在幽雅肃穆、极富诗意的环境中。二是叶浅予接触印度的美妙舞姿,也是在国际大学的舞蹈学院教室里开始的。

1943年9月,在国民政府驻加尔各答总领事保君建的主持下,举行了一次叶浅予画展,内容为"战时重庆"和"逃出香港",观众以华人为主,间有印度知识分子。太平洋战争爆发,缅甸失陷以后,日本的海陆军逼近了印度东部边境,加尔各答开始灯火管制,夜间一片漆黑,战争的气氛渐浓。相反,大白天却是阳光普照,车水马龙,大街上熙熙攘攘,仍然是一片和平气氛。有时乔林基大街上会偶然出现几个美国兵,敏感的印度知识分子不免有所感慨,特别是在叶浅予的展览会上看到重庆的战争创伤,他们对叶浅予说:"你们中国人过去由几个帝国统治,现在日本独占;我们印度一直由英国人统治,现在世界大战,美国人钻了进来,变成双重统治

叶浅予《印度儿童》

图 6-48

图 6-49

图 6-50

叶浅予《印度妇人》1943年

图 6-51

图 6-52　叶浅予速写（二）

图 6-53　叶浅予在印度的速写,刊于《新华日报》1943年9月16日第4版

了。"[38] 加尔各答市的一家书店对画展中《战时重庆》的作品产生兴趣,选了22幅印成画集,定名为《今日中国》,于两个星期后出版,这个出版周期可算超短了,简直让人难以相信。

后来叶浅予又来到德里、孟买等地举办画展,扩大了中国漫画和木刻艺术在印度的影响。1943年《新华日报》刊登叶浅予在印度画的一批速写,题名为《印度漫笔》(图6-53),并且刊发报道评价:"中国作家的漫画和木刻在印度展出,这还是第一次,很得到印度人的好评,印度的第一流名画家Abanindranath Tagore(是泰戈尔的侄子,现任国际大学画院院长)和对木刻颇有研究的名画家Nandalal Bose,对中国木刻尤其赞美。"[39](图6-54)

自印度回国后,叶浅予便幽居在北温泉,完成了中美训练营生活报道20多幅,印度人物画20多幅。"印度人物画以舞蹈形象为主,这是我以后创作舞蹈人物画的开端。"因此,叶浅予的舞蹈人物形象是从印度舞开始的。印度舞蹈人物形象在叶浅予的绘画艺术中占据了很重要的地位。为我们熟知的《婆罗多舞》《献花舞》《天魔舞》等代表作,都得益于印度舞蹈的美。1944年5月3日,中印学会主办的叶浅予"旅印画展"进行预展,于5月4日至8日正式展览。画展分为三部分:印度印象、远征军、印度绘画。绘画采取报道兼速写的形式,记录了1943年画家由国内到印度采访的沿途见闻。画作均采用中国绘画的工具和材料,其中有不少反映印

图6-54

38. 叶浅予:《细叙沧桑记流年:叶浅予回忆录》,群言出版社1992年出版,第152页。
39. 《中国漫画在印度·加尔各答航讯》,《新华日报》,1943年9月16日第4版。

度风土人情的作品,然而却以对远征军战斗生活的描绘尤为精彩、生动。展览期间,张道藩、徐悲鸿等重庆文化、美术界的主要人物均前往参观。《艺新画报》载文介绍画展:

> 展出作品分印度印象、远征军、印度绘画三部,内中远征军一部尤为精彩,中美英军并肩作战之融合气象,活跃于纸上,且全部作品利用中国绘画工具制作,其线条及设色极为成功,前往参观者如张道藩、徐悲鸿等,对其作品尤为赞赏,并闻远征军漫画三十余幅,业经美国陆军当局选购,并将其一部分寄往美国 *Life* 杂志先行发表。

1944年秋,叶浅予受聘于美国陆军情报组"心理战争组"创作抗日宣传漫画,他画了一批抗战漫画。他用粗铅笔速写,也用炭精棒画画,线面结合,用笔洗练、简洁,与近现代美术作品对比强烈,造型概括夸张,每一个笔触充满了果断和自信。

四、育才学校在印度举办绘画、木刻展览会

抗日战争是世界反法西斯战争的重要组成部分。在这场关系到民族生死存亡的大搏斗中,陶行知先生1939年建立的重庆私立育才学校,率先开展以"抗战现实"为主题的战时"生活教育"[40]。在美术方面,该校绘画组是全面抗战时期重

[40] 育才学校成立于1939年7月20日,校园坐落在重庆嘉陵江边的凤凰山上的合川草街古圣寺,第一批学生是由各战时儿童保育院招收来的战区流亡儿童168人,办校经费主要来自社会募集。学校的课程设置分普通课和特修课两种。普通课为教授一般的文史、数理等基础知识,人人都必须学习。专业课分音乐、戏剧、绘画、舞蹈、文学、社会科学、自然科学。

[41] 王琦:《谈学校木刻教育》,《新蜀报》1943年3月17日第4版。

庆大后方组织宣传抗战、从事国际美术交流的主要力量；陶行知先后聘请了美术家陈烟桥、许士骐、汪刃锋、王琦、刘铁华、张望等人任教，开展了最贴近抗战现实生活的木刻艺术教育，在大后方多次举办儿童美术展览，在报刊上发表作品，引起社会上的关注，有力地推动了木刻教育的发展，如同王琦所说："近两三年来，全得一些木刻工作者走进了中学去当美术劳作的老师，他们利用这些机会教学生木刻。于是，木刻才慢慢在中等学校里活跃起来。"[41]（图6-55）重庆育才学校绘画组由此成为抗战大后方文艺阵线上一支引人注目的重要力量。

图6-55 育才学校学生在老师指导下写生

关于育才学校绘画组的规模和抗战美术展览活动的情况，全面抗战时青年木刻家刘铁华说："我们这个绘画组规模还是很小，可是我们没有忘记发展的远景。目前全班人数二十多人……我们展览的目的是为了请教指。"[42] 重庆育才中学绘画组在大后方举办了形式丰富活泼的儿童美术展览。1942年1月11日至15日，育才中学举办"抗敌儿童画展"，参观的群众络绎不绝。画展共分四间展室，第一间展室展览的是木刻作品，第二间是水彩画，第三间是油画、粉画，另外专设一间"育才之友"作品展览室，展览郭沫若、沈钧儒、冯玉祥、徐悲鸿、吕凤子、赵望云、关山月、叶浅予、廖冰兄等名人捐赠的字画。此展的另一特点是所有展出的作品都标明作者，学生的作品除了标明作者姓名外还标明年龄，同时所有作品还标明义卖的价格。名人的字画标价高些，有的一幅画标价数百元。学生们的画标价从几元到几十元不等。

这次展览取得了良好的社会效果，受到报刊的高度关注，诸如《新华日报》《大公报》《新蜀报》等主流媒体竞相报道；其中《新蜀报》于1942年1月13日以《育才学校绘画组抗敌儿童画展》为题进行了专刊（专题）报道。1942年1月12日，《新华日报》还在第2版位置用半版的篇幅，刊登了育才学校绘画组编的《抗敌儿童画展特刊》，选登了画展中15岁的张大羽的《击敌》（图6-56）、13岁的宋昌达的《农家乐》（图6-57）和16岁的邓年的《集会》等的三幅木刻作品。与此同时，还发表了《艺术的新生命——记参观育

42 刘铁华:《育才学校绘画组概况》，《新华日报》1942年1月13日。
43 "陶行知家书"编撰委员会编:《陶行知家书》，学习出版社2018年出版，第226页。
44 即《中国科学技术史》的作者。

才画展》的专题评论,称赞展出的"几十幅木刻中,强有力的(地)刻画着祖国的受难,敌人残酷的进攻,敌机的狂炸;生动的(地)刻画着祖国的新生,战士英勇的挺进,空军的英姿;也(还)刻画着祖国走向新生的黑暗面,民主的痛苦,难童的流浪……"1944年《新华日报》又发表了鲁嘉的《他们踏上了人民艺术家之路》,此文是作者在看了育才画展后撰写的对儿童木刻的鼓励。

需要重点提及的是,全面抗战时期重庆育才中学是一所与国际接轨的学校。从1942年冬季起,美国人民自发组织"援华会",决定每月定期拨专款支持育才办学,该会曾派员来校视察并写了一个详细的报告,认为:"这是援华会引为补助事业中之最光荣者。"[43] 这个报告在美国刊物上发表后,援华会又增拨款项,支持学校再在难童中招收100名学生。当年在华工作的李约瑟博士[44]来育才学校参观后留下很深印象,曾代表学校向英国方面申请科学仪器;其夫人陶霞西·尼达姆还写作专文介绍重庆育才学校,呼吁国际社会帮助育才学校。

在国际美术交流上,陶行知充分利用其子陶晓光到印度加尔各答中国航空公司机航组工作的机会,开展各种形式的美术邦交活动。其一,通过举办画展,促进中印美术的交流。例如,1944年10月初陶晓光在加尔各答举行了"育才学校绘画展览",受到各界人士欢迎,纷纷参观选购。其中梅健鹰的木刻作品《拉纤》,因生动刻画了嘉陵江船夫的生活而受到

育才学校15岁学生张大羽创作的抗战木刻《击敌》

图 6-56

育才学校13岁学生宋昌达创作的木刻《农家乐》

图 6-57

印度美术界的高度评价。1944年10月27日到30日，育才学校绘画木刻展回渝又在中苏文化协会举行，展出素描、水彩、木刻等。当时捷克驻重庆大使馆武官许土德当场选购绘画组学生舒元玺的木刻《小孩》一幅，并到重庆学校来提取作品。

育才学校在印度加尔各答多次举行绘画、木刻展览会，一方面扩大了中国抗战宣传，另一方面发展了"育才之友"的国际阵营，实现使"育才之友"办学经费实现国际化的多渠道来源。所谓"育才之友"，是指以精神和物资帮助育才的新教育事业发展的朋友。陶行知为成为"育才之友"制定两个条件和要求：一是经常给育才学校以物质上的援助，使教师有足够物质条件保障而专心致力于教育工作；二是介绍关怀难童与新教育事业之人士，成为"育才之友"，共同帮助育才学校发展。所以，"育才之友"除了国内各界人士以外，还有印度、泰国、马来西亚的侨民。

育才学校通过在印度举办多次绘画、木刻展览会，扩大宣传，发展"育才之友"，促进了中国与东南亚诸邦的美术交流，以至于1945年8月由印度、锡兰、中国三方面的文化界人士联合组成的亚细亚民间文艺会致函重庆中国木刻研究会，希望中国木刻参加次年在锡兰举行的"亚洲民间艺术展览会"。中国木刻研究会选出40余幅作品送给该会，同时又选出木刻作品30余幅转送在孟买举行的"国际艺术展览会"。[45]

45 《中华周报(北京)》1945年第2卷第9期，第27页。

结语

　　中国抗战美术是世界反法西斯文艺阵营的重要组成部分。中国抗日将士经过十四年的长期艰苦卓绝的浴血奋战，尤其是八年全面抗战，与百分之六十以上的日本陆军及大量的海军、空军力量进行殊死搏斗，在世界反法西斯战争中发挥了重要的作用。在这场决定中华民族生死存亡的战争中，广大美术工作者走出象牙之塔，走出国门，肩负起民族救亡的神圣使命，与世界爱好和平的国家与人民结成抗日统一战线，从事平民外交活动，宣传中国的抗战，这不仅是中国抗日战争和世界反法西斯战争中具有独特意义的一页，也是中国近现代美术史上值得特别书写的篇章。

抗战美术交流使中外美术交流进入一个活跃期。抗战爆发后,中国美术家一次次将中国的美术作品,特别是反映中国抗战现实的作品送到同盟国展出,一些美术家主动远渡重洋,到国外举行筹赈募捐义展,不仅赢得了各国人民对中国抗战的同情与支持,例如宣传画《中国抗战是在帮助我们美国,赶紧起来援助中国》(图7-1)和木刻宣传画《苏联民众的伟大同情》(图7-2),而且使他们进一步了解了中国美术的现状,一改西方美术单向向中国传入的局面。

在硝烟弥漫的抗日烽火中诞生的中国抗战美术,是在艰苦条件下频繁对外开展交流活动的,目标是争取国际援助、抗日救亡图存,并不完全是一种纯粹的艺术层面的交流

1941年12月美国政府印发的宣传画《中国抗战是在帮助我们,快支援中国》,站在画的左边的是宣传画原作者

图7-1

图 7-2 梁永泰《苏联民众的伟大同情》木刻

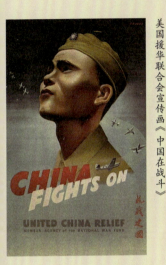

图 7-3 美国援华联合会宣传画《中国在战斗》

对话。但是,正是抗战美术所饱含的反侵略的独特艺术激情,起到了振奋民族精神、凝聚民族力量、鼓舞民众斗志、激发抗战必胜信心的独特作用,鼓舞了世界反法西斯力量团结起来与侵略者作殊死的斗争,形成埋葬法西斯的国际阵营。中国的抗战美术塑造了中国是抗日大国和抗日强国的形象,赢得了世界的尊重!美国国家战争基金会印制的《联合起来力量大!联合起来我们就会赢!》、《支持中国——中国正在帮助我们!》、美国援华联合会的《中国在战斗》(图 7-3)、和《中国是第一个参加反法西斯战斗的》等等面向美国公众印发的宣传画,提醒美国人民"中国正在帮助我们",并号召人们尽自己所能,为中国艰苦卓绝的抗战贡献力量。其中《联合起来力量大!联合起来我们就会赢!》画中中国与美国、苏联、英国的大炮并立齐发,彰显了中国在反法西斯国际联盟中的大国地位。为了世界反法西斯战争的胜利,英、美主动取消与中国签订的不平等条约,并与中国结盟。1945 年 9 月 3 日,陪都重庆举行抗战胜利庆祝大会。会后中美两国军民一起驱车游行,热烈欢庆(图 7-4)。

因此,世界各国对于中国和中国美术充满了关注的热情和了解的兴趣,尤其是中国抗战木刻深受世界各国人民的喜爱,先后多次到英、美、苏、印、法和南洋一些国家展览,中国美术从此融入世界,与世界各国美术形成互动交流。这时的中国美术,不但为夺取抗日战争的伟大胜利,作出了独特而重要的贡献,而且促使中国与世界反法西斯同盟国结成

426

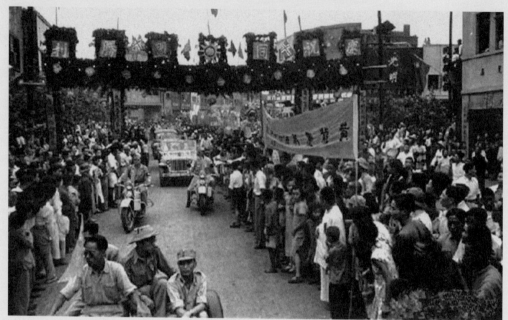

1945年9月3日，重庆市民舞龙庆祝抗战胜利

图 7-4

美术文化共同体、命运共同体，这是抗战时期中外美术交流留给我们的文化遗产和精神启示。

抗战时期的中外美术交流，促进了中国美术走向现实、走向现代、走向世界、融入世界，是20世纪中国美术发展史上的里程碑，是中外美术交流史上特别辉煌的篇章。

附录一
重要历史文献

一、D. 查斯拉夫斯基(D. Zaslavsky)著，华剑译：《莫斯科"中国艺展"记》

出处：《时代（上海）》1940年创刊号

莫斯科国立东方文化博物馆举办的中国艺术展览会，呈示着苏联各博物馆内的珍藏的中国艺术品以及中国国民政府方面送来展览的精雅美妙的绘画、雕刻、陶器、瓷器和骨（古）董。其中有许多珍品，跟北平故宫的宝藏一样举世闻名，可是在从前，连中国人民大众也无从一窥面目的，如今却已成为苏联任人观赏的艺术财富了。

此次艺展，包括近代古物发掘过程中所发现的骨器和青铜器，这里表现着古代中国文化的高度。

此次艺展的开幕，证明着苏联大众对于这伟大的邻国具有惊人的兴味，尤其为着同情于争取民族独立的中国大众而大大地提高着他们的兴味。

此次艺展，也正展开了中国人民在艺术上所表现的历史。一切真实的艺术品，总是超越着时间的界限。艺术品活在各个（自）的时代，艺术品的语言是永恒地使人信服，流畅无比的，滔滔不绝地说述着古老的时代和人民，而尘埃满目的展览物的氛围气也就荡然无存了。历史会自然而然地展开在你的眼前，像一个充满着斗争和冲突的活的过程一样。

远在七百十六年前的古代绢画，李氏《洛阳古宫图》，其笔触的精妙，画法的清纯，构图的完善，固已惊倒观众，而况它又以深刻的抒情风调见长，同时更有传述自然美和自然魅力的艺术手腕。

八世纪！试回溯到那时期的欧洲吧……无论英国或法国，都尚未脱出原始的野蛮的形态呢。然而那时候的中国却已经产生了成熟的文化了。中国艺术史是以十四世纪开元的。

中国历史的编年术，一向取传统的编制（方法），依据各朝帝王的兴亡而编订。蒙古的皇朝统治过中国，这表现着中国反对外来侵略的长期斗争的历史，在这斗争过程中，产生过英雄的传说，人民更怀着爱好古代文化的执情，因为他们视之为中华民族的源泉和宝库。各种艺术领域中的作品，虽仕（侍）奉着统治阶级，但他们却取材于民间的生活。

数世纪间，中国艺术的形式曾受缚于规律的水准。线条的艺术，以及

绘画上的崇尚清纯、正确、精炼，为任何国家，任何时代所不及。此次艺展，指示了一支毛笔和线条的运用，在一个艺术巨匠的手里所能完成的东西是怎样地（的）奇妙。这些线条，可并不是没有一定的目的；它们的目的就是在于情绪和意念的传述，在于明晰的形象之创造，在于抒情风调的表达。

传统和现实的结合，加上卓越的技术，使我们对于宋代无名氏（960—1279）的《松月图》发生无限的爱感。

18及19世纪，外国资本主义开始侵入中国，（致）引起了封建制度的崩溃，这在中国艺术上也有了反映。中产阶级和下层阶级（在某程度上），接着就在绘画和雕刻上获得他们的地位。中国艺术家们，往往追随着传统的中国式的"透视画法"（Perspective），不敢越雷池一步，这种画法跟欧洲式的完全异趣。它的画风保持着秀丽和精雅。不过，色彩方面，则逐渐丰富而明快，绘画也更富于动（活）力了。

17世纪的王潜氏（译音）的一幅精美的画，已经显示了新的趋势。一幅阔35公尺的绢轴，只展开了一部分，已铺满了三垛（面）墙壁。图中描绘的城郭很多，并用最工细的笔调绘出了盈千人的人物。画这种细小的人物的技术，实在令人不胜惊叹。透视到这种艺术，就仿佛踏入了古代的中国。

从19世纪后期起，欧洲的影响开始强烈地震动了中国艺术。其间，曾经有人企图完全脱离古老的文化，但那是失败了，中国的艺术大师正面向（对）着（如何）利用旧传统的财产的问题。富有天才的艺术家徐悲鸿创造了些颇有兴味的作品，他在他的作品中结合了西欧巨匠的印象主义和传统的中国笔法。

中国大众的真实生活，反映在那些年青的进步的艺术家的作品里。他们正在替目前英勇作战中的人民服务。潘英（译音）的充满着热情和力量的绘画，表现了中国人民争取自由的奋斗，特别是他那幅描画着一个老游击队队员的国画。

这些绘画中有一些质素，很近似苏联作品，可是它们依然具有着一种不同的民族气派。潘英所作的一幅关于孤岭抗战的绘画，就是富于极有意味的企（意）图，他是运用着传统的通俗的形式，作现代生活的描写。

此外，有兴味的，是儿童画的一部分，这部分也是表现着中国人民为独立自由而战斗的精神。他们的观念的真挚与纯朴，正和苏联儿童在绘画中

所表现的一样。但他同时,中国儿童更显示了他们对于线条的力量和柔性的内在的实感(感受)。绘画不仅跟艺术有极密切的关联,而且跟中国的整个文化(连书法家的艺术在内),也脉脉相通。

无疑的,此次中国艺展将愈益引起苏联民众的注意,并促进中苏两国之间的友谊的结合。

二、王琦:《中美木刻艺术之交流》
出处:《文联》1946年第1卷第6期

美国木刻对于中国的影响,可以说是薄弱的一环,原来在美国这样的国家,客观上便没有给木刻艺术以大大发展的条件,超度(级)的工商业的发达,生产力的增大,美国的艺术家,强半都从事于商业美术,替资本家服务去了。即使有木刻,也大都推(脱)不开装饰广告之类,像美国最有名的华惠客(Edward Warwick)便是著名的装饰木刻家,所以在技法上比较倾向装饰趣味化,在内容上,很少与社会生活结合,而且美国木刻除了翻版介绍而外,手拓原作从来没有降临到中国来过,恰恰相反,中国木刻倒好像一股巨大的洪流,向美国奔泻。

开始是威尔基先生使华的时候,美国《生活》(Life)杂志的驻渝记者白修德建议中华全国美术会征集一些中国抗战美术品去美展览,当时因时期(间)仓促,未及向个别作者征求,便在正在开幕的"联合国艺展"里选了一部分作品,由威氏带去美国,木刻也有五十余幅参加。这些作品"于十一月六日在美纽约博物馆作首次展出,主办者是美国援华会,以门票收入作援华之用,作品极得各界人士之欢迎"(见合众社电)。其实如以木刻出品而论,那批作品都很少是在水平线上的,而竟能受到欢迎者,想系在美国这样一个本土未曾遭受到灾害的国家,对于中国这充满着战争和苦难气息的

木刻作品，多少会感受到一些兴奋和惊奇吧！

　　为了弥补这次的缺憾，中国木刻研究会于次年送出国外的作品中，挑选了比较像样的木刻一百零九幅，由国宣处转送去美，同时又编好一本《中国新兴木刻画集》（共八十二幅作品）一并送去，打算在美出版。

　　时间过了半年，还没有在美国展出和出版集子的消息。

　　可是在"七七"七（六）周年纪念日那天，《时代》（Time）杂志为了纪念"七七事变"这一个中国伟大的抗战节日，特地辟了一栏中国木刻专页，刊载了我木刻家李桦、梁永泰、蔡迪支、王树艺等（的）作品七幅。跟着国宣处在美出版的《战时中华》（China at War）上也刊载了西厓、漾兮、黄谷、王琦、黄荣灿、梁永泰、朱鸣冈等人的木刻十一幅，这一来可吸引了无数美国人对于中国木刻的兴趣。次年重庆中外记者团赴延安，延安方面赠送了许多木刻画给这些外国记者，这些木刻画一（被）带到美国，很快地就反映（出现）在纽约出版的《艺术杂志》上，而给中国木刻带来了新的评价，尤其是古元等作的窗花，在他们认为是"……破除了旧有的传统"，而且"……虽然现在的中国艺术没有竹、树、叶子、微风或是林荫隐士，但他们显然并未抛弃他们更原则性的优良的艺术传统——这是中国艺术家最大的贡献"。美国的艺术协会又把这些作品在各大城市作流动展出，于是中国社会的另一面，这一面，在平常是素来被抹杀被封锁住的，现在却通过了这些木刻艺术的形象，公开地传达给友邦人士了。

　　为了更扩大（更大范围）地把中国木刻介绍到美国，《生活》杂志也决定了要出一期中国木刻特辑，二月间白修德先生向笔者征集了一些最近的作品，同时并采访（收集）了一些关于中国木刻发展的资料。果然四月九日的《生活》杂志上，出现了十四（五）幅中国木刻（有荒烟的《末一颗子弹》，李桦的《保卫大长沙》和《运输队》，迪支的《祈求》，黄荣灿的《上杆》，彦涵的《抢粮斗争》《卫生院》《村选》《搜山》《结婚登记》，古元的《冬学》《儿童艺术院》《逃亡地主之归来》《八路军在生产中》，铁华的《月下进军》）。接着在七月的《幸福》（Fortune，应为《财富》杂志上，又出现了十几幅中国的漫画与木刻，木刻作品有荒烟的《残敌的搜索》，梁永泰的《子承父业》《几车粮食的开采》，刃锋的《是命运吗？》。中国木刻像星光一样在太平洋彼岸之邦不断的（地）闪烁。

这闪烁照耀了许多爱好艺术的盟友们的眼睛,重庆方面的美国杂志记者,士兵,公务员,外交使节,纷纷竞购木刻原作,在短短两三个月以内,中国手拓原作木刻流入美国者竟达六百余幅之多。八月十日胜利之钟敲响了全世界,盟友纷纷返国,中国的抗战社会,各方面人民生活的真实记录,随这些木刻画一起被带到美国,这对于美国朋友在了解中国的问题上,多少不无一些帮助吧!

从这些广大的中国木刻之友中,我们发现了两三位最亲切的同志,一位是派克(Back),美国的木刻家,任重庆美国新闻处艺术主任,与我木刻家陈烟桥等友善,从他那里也介绍了不少中国木刻到美国去,重庆的木刻作家曾和他一起研讨过中国木刻作品,并讨论到木刻技术上(的)某些问题,但可惜没见他亲手刻过一张木刻。还有一位是美国的名画家琼斯(Zornes),加尼佛利(加利福尼亚)州艺术专科学校的教授,因热爱中国木刻而随时与笔者一起研究木刻技法,他非常欣赏中国木刻自己的风格,可惜我们相处为时甚暂。(他)9月奉调返国,但他曾说:"今后愿为沟通两国的新兴艺术(尤其是木刻)而努力,并希望以后互赠作品,交换工作的心得和意见。"和他一起与我们研究的还有一位罗宾顿(Rubington),也是一位极具热情的青年画家。中美两国的木刻艺术,由作品的相互介绍而进入作者实际研究的阶段,在两国木艺的交流史上,是写下了新的一章。

十二月间,一本纪念碑似的中国木刻集(*China in Black and White*)在纽约出版了,一共包括了八十二幅作品,四十多位作者,如迪支、漾兮、古元、朱鸣冈、黄荣灿、李桦、王琦、陆田、梁永泰、荒烟、王树艺、谢梓文、酆中铁、野夫、吴宗汉、尚莫宗、刃锋、力群、陈叔亮、力夫、王式廓、董荡平、杨隆生、许霏、吴彭年、黄谷、刘平之、铁华等。卷首有赛珍珠女士序文一篇,作品也由她注加说明。以中国为第二故国的她,对于这些画面上所表现的,是再熟悉而且感到亲切不过的了,但也许由于她离开中国太久的原(缘)故,对于近十余年来,尤其是近两三年的中国人民,认识尚未够透彻,所以从她的注解里,或多或少地不免歪曲了作品的原来意旨,不能不说是美中不足的地方。

<div style="text-align:right">(1946年2月5日)</div>

三、张书旂：《我送了一幅百鸽图给罗斯福》
出处：《时报周刊》1941 年第 1 卷第 8 期

这是一件偶然的事，我与中央大学美术系几位同事，谈起了美国罗斯福总统。谈话的重心，落在中美邦交上……

"那末（么）让我们画一幅画送给罗斯福吧。"

不知那（哪）一位随便地提议，立刻大家赞同了。我们只是中国的民众，从事于艺术工作的苦干者！我们所能做的事便是艺术工作；送罗斯福一张画，正好代表中国民众的一点敬爱之意。

可是，"画什么呢？"

我是唯美派的画家，我知道世间有一种永生之美；我们的抗战是锄去丑恶谋取光明的伟举，只要表现美的，就与抗战的道理相吻合……善良的人类都有爱好和平的天性，尤其是中国人与美国人。

于是，我们决定了用表现和平的题材。同事徐悲鸿兄便指定了我：

"老兄，画鸽子吧！你是画花鸟的老手，谁都不能抢你的生意，只有你能够画一幅鸽子。"

鸽子是代表和平的，她象征着光明。

这差事放到我的肩头了。我非常高兴地开始这项工作。我筹思，我想象，我开始被困在一个怎样决定构图的难题中。

一个星期，两个星期，过去了。

我失眠，我不知道这幅伟大的作品将如何下手。一百只鸽子才能表示出全世界的和平，几只只是局部的和平。一百只，怎样分配呢？廿五只成为一组，共画四组吗？这未免太呆板了，一百只飞行一列吗？旁边又怎样点缀呢？

两星期就这末（么）在思考中过去。我常常含着一支烟，躺在床上，为这幅将送进白宫的画思考。终于在第三个星期快完结的时候，我决定了构图。

　　是深夜，失眠之夜，半睡半醒中，我忽然看到一群鸽子从左边往右边飞，到了一个限度打了弯，又转向左边。对！这很有灵感，很有艺术的情味！四周是模糊的云雾。

　　第二天我就开始工作，可是困难来了。

　　中国画中要画模糊的云雾办不到。用西洋画的手法，就会画得不中不西，不伦不类，不得已，舍弃它，改画上一些花卉，画的下部，我用了杜鹃花。这，等我画了一大半时，朋友告诉我，正是重庆的市花，可算是一件巧事。

　　那时重庆买不到大纸，没法子，只得用四张纸并排挂起来画，画好再裱在一起。物质上的困难还不只纸张的事，但是我终于一项一项的（地）想办法对付过了。

　　开始工作的那天，从早晨八点动手，到十二时多，我感到精疲力尽。我是在中大的教室中画的，一边画一边给学生指示；他们也随时帮我的忙，十二时半，我倒在椅子里，请一位同学替我数数一共已画了几只鸽子，他说："四十九只。"我当时有点懊恼了，怎末（么）不画五十只呢？但立刻有另一位同学抢着说了："谁说四十九只？恰巧五十只呢！"我不信，自己数，果然画了五十只了。

　　那天苦风凄雨，门外小路泥泞，我不想出去吃饭了，叫佣人替我买一点食物。结果是：两枚鸡蛋，一根油条，一块大饼，充了饥。当这张画送进白宫的时候，谁会想到它的作者，在工作时，是以油条大饼作午餐的？美国人的想象中，这位画家准是汽车阶级，在讲究的画室中所画。可是，我确实是在油条大饼的生活中画成的。这是中国人的光荣呢！我想。

　　一连工作了几天，没有一天不是这末（么）清苦。本来中国的艺术家，是没有份儿作（做）贵族化的享受的。就

是大学教授,也不能例外。

有一次,工作可好几小时,我请一位学生,再替我数一数画了几只鸽子,他说一共九十七只。

我认为够了,还有三只一定要留在全图画好时,再添进去。那最后的三只一定要添在最恰当的地方。——这件事,当我说给一位美国新闻记者听时,翻译员弄错了,说我无意中漏画了三只。"漏下"与"留下"是不同的,还好当时在场的美国大使替我更正。

九十七只鸽子画好,就添上花卉。我的画专是花鸟。有人问为什么不试作一些山水,我的回答是:"中国画的山水千篇一律,不讲透视,只重象征,多少是一种憾,关于画的理论自然各人有各人的见解。我是反对拟古的,临古画者充其量也只能(与)古画相似,不能另创新路,不会有何进步。"

百鸽图中的花卉补好,就加上最后的三只鸽子,全图于是告成。

………………

离渝时,我虽为张尽忱(自忠)将军的殉国而化(花)费两个多月,在日机轰炸的威胁下,完成了二百幅画。展览的结果收得二万元,悉数送交教育部,作为贫寒学生奖学基金。

前天(4月29日)晚上,我带了几百幅画从重庆来到香港,朋友们的热爱,很感动我。许多人要我在香港举行画展,并要求出售,我已答允,有二百幅,我准备留在香港,另外的四百幅,则将带往美国。

过几天我想到荃湾东普陀寺去住一时,那边环境比较清静,好让我整理画件,也许还画些新的作品。(5月1日)

附录二
图版目录

图 0-1　美国援华联合会宣传画《中国抗战是在帮助我们，快支援中国》

图 0-2　张善孖在美国办画展宣传要抗战必胜必须实施国民精神总动员

图 0-3　《良友》1941年第162期刊登《艺术与邦交：中大教授张书旂以百鸽图呈送美大总统》

图 0-4　《今日中国》1939年第1卷第3期封面

图 0-5　国际反侵略运动中国分会制抗战宣传画《我愈战愈强，敌愈战愈弱》

图 0-6　我国留学生在美国纽约举行反日游行

图 0-7　宣传画《全世界爱和平的人们结合起来》

图 0-8　1943年1月11日，中国驻美大使魏道明与美国国务卿科德尔·赫尔签署《中美新约》，废除自1901年《辛丑条约》以来的不平等条款，缔结中美反法西斯同盟国条约

图 0-9　美国宣传画《支持中国——中国在帮助我们！》

图 0-10　美国援华联合会宣传画《中国是第一个参加反法西斯战斗的！》

图 1-1　新加坡星洲日报社发行的《星光》画报1940年新第15期刊登名画家刘海粟在荷属东印度、新加坡和马来西亚举办筹赈画展时的近影

图 1-2　爱国华侨领袖陈嘉庚先生访问延安

图 1-3　1940年1月20日"中国现代名画展览筹赈大会"在巴达维亚开幕

图1-4　巴城(今雅加达)爱国侨领、荷印华侨捐助祖国慈善会主席、著名企业家丘元荣

图1-5　刘海粟在巴城举行筹赈大会展出的中国画作品《寒林》

图1-6　刘海粟在巴城举行筹赈大会展出的中国画作品《言子墓》

图1-7　刘海粟在荷属东印度峇厘岛创作的油画《斗鸡》

图1-8　刘海粟在荷属东印度作的油画写生《椰林落日》

图1-9　刘海粟在荷属东印度作的油画《峇厘岛渔舟》

图1-10　刘海粟在荷属东印度作的油画《峇厘舞女》

图1-11　刘海粟在荷属东印度作的油画《东爪哇黄氏山庄》

图1-12　刘海粟在荷属东印度作的油画《万隆瀑布》

图1-13　1940年刘海粟在爪哇巴城创作的中国画《雉》

图1-14　刘海粟在东爪哇泗水举行筹赈画展时与参观展览的东爪哇省省长樊丕拉等人合影

图1-15　荷属东印度泗水华侨总会中文教师夏伊乔像

图1-16　郁达夫像

图1-17　刘海粟在荷属东印度作的油画《万隆火山》

图1-18　刘海粟在荷属东印度作的油画《双马(东爪哇)》

图1-19　刘海粟《风雨归舟》中国画

图1-20　1940年刘海粟给教育部部长陈立夫的信,汇报在南洋等地举办抗战筹赈画展情况

图1-21　刘海粟在荷属东印度作的油画《凤尾树》

图1-22　刘海粟在荷属东印度作的油画《碧海椰林》

图1-23　刘海粟中国画作品《芦雁》

图1-24 《前线日报》1941年8月21日刊登新闻《特夫古柏将赴巴达维亚与荷印商洽联系》

图1-25 刘海粟中国画作品《九溪十八涧》

图1-26 刘海粟中国画作品《饮马图》

图1-27 《巴城现代中国名画展览筹赈大会特刊》封面

图1-28 《申报》1939年4月13日刊登《孤岛人士精神食粮：中国历代书画展览会》

图1-29 时任交通银行董事长钱新之

图2-1 徐悲鸿、黄孟圭、黄曼士等合影

图2-2 新加坡《南洋商报晚版》刊载徐悲鸿画展

图2-3 徐悲鸿《箫声》油画

图2-4 徐悲鸿筹赈画展现场发售的《九方皋》印晒照片

图2-5 徐悲鸿在其绘制的新加坡总督汤姆斯画像旁留影

图2-6 徐悲鸿《珍妮小姐》油画

图2-7 徐悲鸿在其油画《珍妮小姐》旁留影

图2-8 徐悲鸿《放下你的鞭子》油画

图2-9 徐悲鸿、王莹与油画《放下你的鞭子》合影

图2-10 徐悲鸿《奔马》中国画

图2-11 徐悲鸿《诗翁泰戈尔》炭笔素描

图2-12 徐悲鸿与泰戈尔等人合影

图2-13 徐悲鸿《巴人汲水图》中国画

图2-14 徐悲鸿《九方皋》中国画

图2-15 《宇宙风(乙刊)》1940年第34期刊载《徐悲鸿氏旅印作品》

图 2-16　徐悲鸿《愚公移山》创作草图
图 2-17　徐悲鸿《印度的鲁智深》
图 2-18　徐悲鸿《喜马拉雅山》油画
图 2-19　徐悲鸿《枯乞皮哈尔太后像》
图 2-20　徐悲鸿《群马》中国画
图 2-21　徐悲鸿《愚公移山》中国画
图 2-22　徐悲鸿《愚公移山》油画
图 2-23　徐悲鸿《印度风景》油画
图 2-24　徐悲鸿《木棉花》中国画
图 2-25　徐悲鸿《紫荆花》中国画
图 2-26　徐悲鸿《泰戈尔在书斋中工作》素描
图 2-27　徐悲鸿《泰戈尔》中国画
图 2-28　《沉吟》，刊于《天津民国日报画刊》1946年第47期
图 2-29　徐悲鸿《圣雄甘地像》速写
图 2-30　徐悲鸿《泰戈尔头像》速写
图 2-31　《徐悲鸿筹赈画展出品》，刊于《良友》1941年第166期
图 2-32　徐悲鸿与泰戈尔的合影
图 2-33　徐悲鸿《喜马拉雅山之林》油画
图 3-1　张善孖自海外募捐归国作画情景
图 3-2　张善孖全家
图 3-3　"虎痴"张善孖、张大千兄弟
图 3-4　"虎痴"张善孖画虎
图 3-5　张善孖《正气歌像传》中国画

图 3-6　张善孖《正气歌像传》中部分中国画
图 3-7　张善孖《怒吼吧，中国》中国画
图 3-8　张善孖《中国怒吼了》中国画
图 3-9　张善孖为《大侠魂》周刊作封面画《中国怒吼了》
图 3-10　《新闻报》1939 年 2 月 13 日第 12 版刊登《张善孖作品将在巴黎展览》的新闻
图 3-11　张善孖《弦高犒师》《卜式牧羊》中国画
图 3-12　张善孖、张大千画展在法国开幕会场
图 3-13　法国总统勒伯伦与教育部部长亲临现场参观张善孖画展
图 3-14　《圣心报》1939 年第 53 卷第 4 期刊登《张善孖巴黎展画》新闻
图 3-15　1939 年出版的《张善子(孖)(张大千)法国画展》的图录封面
图 3-16　张善孖《一声长啸四海风泛》中国画
图 3-17　美国《华盛顿日报》1939 年 12 月 14 日，以"虎圣"为题介绍张善孖
图 3-18　张善孖《飞虎图》中国画
图 3-19　参照张善孖《飞虎图》设计的飞虎队队标
图 3-20　战机上的飞虎队队标
图 3-21　陈纳德将军胸佩飞虎队队标
图 3-22　张善孖《汉家飞将军》中国画
图 3-23　1940 年，张善孖坐在美国援华抗日飞虎队战机舱前留影。机身上猛虎图案和"精进"二字均出自张善孖之手

图 3-24　张善孖《下山虎》中国画

图 3-25　纽约女子实用美术学校学生围观张善孖专注作画

图 3-26　美国芝加哥安良工商会出资国币一万元购藏张善孖《虎踞龙蟠》图

图 3-27　美国纽约世博会夜景及张善孖在现场作画情景

图 3-28　张善孖《勇猛精进，一致怒吼》中国画

图 3-29　1940年纽约世博会将张善孖《勇猛精进，一致怒吼》制成巨幅宣传画的现场

图 3-30　纽约福丹大学授予张善孖荣誉法学博士学位

图 3-31　国民政府驻美国纽约总领事于俊吉与张善孖合影

图 3-32　新闻《张善孖昨晨由美抵港》，载《益世报(重庆版)》1940年9月26日

图 3-33　张善孖在欧美开展筹赈画展、挥毫传播中国绘画等"国民外交"活动时极尽虎的神态一瞬间

图 3-34　张善孖遗像

图 3-35　1940年10月21日《纽约时报》报道以画虎闻名遐迩的中国艺术家张善孖在重庆病逝(部分)

图 3-36　《国民政府公报》1940年11月2日渝字306号令明令褒扬张善孖

图 4-1　1929年李毅士为张书旂画的速写像

图 4-2　张书旂《双鸽桃花》中国画

图 4-3　张书旂在创作中

图 4-4　美国大使约翰逊(詹森)观赏张书旂作品

图 4-5　张书旂《百鸽图》(又名《世界和平的信使》)中国画

图 4-6　张书旂教授给罗斯福总统的信
图 4-7　张书旂《百鸽图》上国立中央大学校长罗家伦题七绝一首
图 4-8　《百鸽图》赠送仪式合影，左起王世杰、张书旂、詹森(约翰逊)、罗家伦、卡尔、孔祥熙、王宠惠
图 4-9　张书旂(右)请美国大使詹森(左)转赠《百鸽图》给罗斯福总统，中为国立中央大学校长罗家伦
图 4-10　《良友》1941年第162期刊登《艺术与邦交：中大教授张书旂以百鸽图呈送美大总统》
图 4-11　罗斯福总统给约翰逊大使的信
图 4-12　1941年上海《中华》杂志刊登《和平之鸽飞入白宫》
图 4-13　1940年12月张书旂在重庆嘉陵宾馆举办画展为成立纪念张自忠将军奖学基金筹集资金
图 4-14　张书旂1943年创作于美国波士顿的《白鹰》中国画
图 4-15　张书旂《孔雀玉兰桃花》中国画
图 4-16　张书旂在美国展览现场创作中国画(一)
图 4-17　张书旂在美国展览现场创作中国画(二)
图 4-18　张书旂向美国观众展示自己的作品
图 4-19　张书旂在美国展览现场作画并与观众交流
图 4-20　加拿大总理威廉·莱昂·麦肯齐·金和伊丽莎白王后的合影
图 4-21　1944年2月12日加拿大魁北克省蒙特利尔市华侨组织统一救国会写给张书旂的信
图 4-22　张书旂《百鸽图》(局部)中国画
图 5-1　邹雅《我们最可靠的朋友——苏联》宣传画

图 5-2　中苏文化协会成立大会留影

图 5-3　1936年1月11日苏联版画展览开幕式

图 5-4　《中国画报》1936年第1卷第10期刊登苏联版画展览部分作品

图 5-5　《时代》1936年第9卷第5期刊登1936年1月举办的苏联版画展览会部分作品

图 5-6　包洛夫《Marty造船厂运木船之下水准备》(苏联版画展览会出品)

图 5-7　《美术生活》1936年第23期刊登苏联版画展览会法服司基(V.Favorsky)和毕司喀列夫(N.Piskarev)等人的作品

图 5-8　胡一川的套色木刻《破坏交通》

图 5-9　《中苏文化》杂志创刊号封面

图 5-10　周库年阔《特尼伯江上之建筑物概况》版画

图 5-11　阿·索洛维赤克《高尔基像》木刻

图 5-12　陈烟桥《鲁迅与高尔基》木刻

图 5-13　包洛夫·伊万《加列宁像》(苏联版画)

图 5-14　胡一川《开荒》套色木刻

图 5-15　阎风《牧童》套色木刻

图 5-16　黄养辉《修筑贵州独山铁路》水彩画

图 5-17　黄养辉《架隧道》水彩画

图 5-18　《中苏文化》1940年第6卷第5期封面刊登的苏联木刻《高尔基》

图 5-19　《中苏文化》1938年苏联十月革命二十一周年纪念特刊刊登的苏联系列木刻

图 5-20　在莫斯科展览的中国抗战漫画及其作者们

图 5-21　"苏联抗敌画展"作品，载《大美画报》1938年第8期

图 5-22　《中国绘画工作同人致苏联同志书》，载1939年《工作与学习·漫画与木刻》创刊号

图 5-23　在莫斯科"苏联抗敌画展"展出的一组中国抗战漫画，载《大美画报》1938年第8期

图 5-24　《抗敌画展在苏联》

图 5-25　苏联漫画《希特勒葬身之所——苏联》

图 5-26　苏联漫画《希特勒身上被苏联缠着》

图 5-27　苏联漫画《纳粹工厂迁得快罗邱炸弹追得快》

图 5-28　《我自己：玛耶可夫斯基像》，载《中苏文化》1947年第18卷第6期

图 5-29　漫画家特伟及其作品

图 5-30　鲍里斯·爱菲冒夫《一九三四年以前世界和平的预言》漫画

图 5-31　潘韵的中国画写生《峨眉龙门瀑》

图 5-32　黄新波《他并没有死去》木刻

图 5-33　1941年《木艺》第二号刊《致苏联木刻艺术家书》

图 5-34　鲍里斯·爱菲冒夫《中日人民联合起来》，载《中苏文化》杂志1938年 第1卷第12期

图 5-35　万湜思《西南大动脉的开筑》木刻

图 5-36　刃锋《高尔基》木刻

图 5-37　丁正献《郭沫若先生》木刻

图 5-38　李桦《逃难》木刻

图 5-39　古元《离婚诉》木刻

图 5-40　焦心河《牧羊女》木刻

图 5-41　刘铁华《月下行军》套色木刻

图 5-42　斯塔洛诺索夫《铸铁厂》苏联木刻

图 5-43　忠翰《木刻大师克拉甫兼珂在工作中》木刻

图 5-44　克拉甫兼珂《静静的顿河》插图画,载《文艺月刊》1936年第1卷第1期

图 5-45　克拉甫兼珂《埃及之夜》木刻

图 5-46　王琦《重庆的一角》木刻

图 5-47　尤都文《保卫我们的国境》苏联木刻

图 5-48　莫查洛夫《快乐乞丐之家庭》木刻

图 5-49　陈烟桥《生长在瓦砾中》木刻

图 5-50　《苏联筹备中国艺展》,载《教育通讯(汉口)》1939年第2卷第29期

图 5-51　北平故宫博物院参加苏联艺术展览会物品目录

图 5-52　莫斯科国立东方艺术博物馆

图 5-53　《推崇钦佩赞不绝口:中国艺展在苏联》,载《前线日报》1940年1月10日第1版

图 5-54　五代《丹枫呦鹿》中国画

图 5-55　吴镇《洞庭渔隐图》中国画

图 5-56　吴作人《哥萨克兵》油画

图 5-57　吴作人《纤夫》油画

图 5-58　来自莫斯科的通讯:《苏联人民对中国艺展的印象》

图 5-59　苏联民众参观中国艺展

图 5-60　梁又铭《给战机加油》水彩画

图 5-61　《中国艺展新陈列品运抵苏联》(译自《苏联国际文学》),刊于《建军画报》1941年第5期

图 5-62　彦涵《搏斗》木刻

图 5-63　《中央日报》刊登中国艺展新闻

图 5-64　苏联民众观赏品味"中国艺术展览会"的陈列

图 5-65　卢鸿基《儿啊,为了祖国,勇敢些!》木刻

图 5-66　叶浅予《慰劳》(参加苏联中国艺术展作品)

图 5-67　潘韵《西湖玉皇山紫来洞》中国画

图 5-68　潘韵《哨兵的雄姿》中国画

图 5-69　《画家潘韵获国际荣誉》,刊于《新华日报》1940年12月28日第2版

图 5-70　中国艺展在列宁格勒开幕消息刊于《前线日报》1939年8月9日第3版

图 5-71　中国驻苏联大使邵力子

图 6-1　《大侠魂》1938年第7卷第3期刊登李铭《关于国际宣传之意见》

图 6-2　《奔流》1929年第2卷第2期目录

图 6-3　《奔流》上刊登的英国木刻(作者为Stanton,B.H.)《公牛与野兽》

图 6-4　《胜利版画》1942年第2期封面

图 6-5　《胜利版画》封底

图 6-6　梅健鹰《还我河山》木刻

图6-7 梅健鹰、梁白云、谭勇《粉碎纳粹坦克车》木刻

图6-8 梅健鹰《盟机轰炸日本》木刻

图6-9 梅健鹰《英首相丘吉尔》木刻

图6-10 尤玉英《守卫埃及之英哨兵》木刻,刊于《胜利版画》1942年第3期

图6-11 陈艮《英空军击落之德机遗骸》木刻

图6-12 俊昶《保卫三峡的战士》木刻

图6-13 宗翘《在英受奖之中国水手》木刻

图6-14 《文联》1946年第1卷第5期封面及刊载内容要目

图6-15 《中国呼声》1936年封面

图6-16 史沫特莱在延安

图6-17 林语堂像

图6-18 赛珍珠像

图6-19 《战时木刻》刊登运美展览之中国木刻家作品

图6-20 常书鸿《重庆大轰炸》油画

图6-21 彦涵根据真人真事创作的抗战木刻连环画《狼牙山五壮士》(一)

图6-22 彦涵根据真人真事创作的抗战木刻连环画《狼牙山五壮士》(二)

图6-23 荒烟《最后一颗子弹》(又名《末一颗子弹》)木刻

图6-24 李桦《保卫大长沙》木刻

图6-25 李桦《运输队》木刻

图6-26 彦涵《抢粮斗争》木刻

图6-27 古元《冬学》木刻

图 6-28　荒烟《残敌的搜索》木刻

图 6-29　莫尔斯《八路军的艺术家》

图 6-30　《大公报(重庆)》1945年11月10日第3版载《漫画木刻联展昨假中苏文协开幕》新闻

图 6-31　梁永泰《车间》木刻

图 6-32　鄞中铁《雪夜行军》木刻

图 6-33　许霏《战斗在崇山峻岭之中》木刻

图 6-34　木刻作品刘平之

图 6-35　刘铁华《冬》木刻

图 6-36　木刻作品黄荣灿

图 6-37　纽约庄台公司出版赛珍珠主编《中国木刻集》(China in Black and White:An Album of Chinese Woodcuts by Contemporary Chinese Artists with Commentary by Pearl S. Buck) 封面封底

图 6-38　赛珍珠《大地》

图 6-39　赛珍珠获诺贝尔奖

图 6-40　《中央日报》刊登美国人民募捐援华新闻

图 6-41　李桦《两代人》木刻

图 6-42　1942年1月1日出版的《抗战画报》元旦特刊

图 6-43　晋察冀边区发行的抗战军人纪念邮票

图 6-44　徐悲鸿《印度国际大厦一角》油画

图 6-45　印度独立运动领袖尼赫鲁访华

图 6-46　印度国际大学中国学院首任院长谭云山

图 6-47　叶浅予1943年在印度写生

图6-48　叶浅予《印度儿童》

图6-49　叶浅予《印度集市》(四幅之二)

图6-50　叶浅予速写(一)

图6-51　叶浅予《印度妇人》1943年

图6-52　叶浅予速写(二)

图6-53　叶浅予在印度的速写,刊于《新华日报》1943年9月16日第4版

图6-54　《新华日报》1943年9月16日第4版《中国漫画在印度》

图6-55　育才学校学生在老师指导下写生

图6-56　育才学校15岁学生张大羽创作的抗战木刻《击敌》

图6-57　育才学校13岁学生宋昌达创作的木刻《农家乐》

图7-1　1941年12月美国政府印发的宣传画《中国抗战是在帮助我们,快支援中国》,站在画的左边的是宣传画原作者

图7-2　梁永泰《苏联民众的伟大同情》木刻

图7-3　美国援华联合会宣传画《中国在战斗》

图7-4　1945年9月3日,重庆市民舞龙庆祝抗战胜利

附录三
主要参考资料

一、中外文著作

[1] BUCK PL.China in black and white: An album of Chinese woodcuts by contemporary Chinese artists with commentary[M].New York: The John Day Company, 1945.

[2] 毛泽东.毛泽东选集:第三卷[M].2版.北京:人民出版社,1991.

[3] 王琦.王琦美术文集[M].北京:中国文联出版社,2007.

[4] 柯文辉.艺术大师刘海粟传[M].济南:山东美术出版社,1986.

[5] 石楠."艺术叛徒"刘海粟[M].长春:时代文艺出版社,2003.

[6] 中华全国木刻协会.抗战八年木刻选集:1937—1945[M].上海:开明书店,1946.

[7] 杨作清,王震.徐悲鸿在南洋[M].乌鲁木齐:新疆人民出版社,1992.

[8] 徐悲鸿纪念馆.美的呼唤:纪念徐悲鸿诞辰一百周年[M].北京:中国和平出版社,1995.

[9] 延安文艺丛书编委会.延安文艺丛书:文艺史料卷[M].长沙:湖南文艺出版社,1987.

[10] 王震.徐悲鸿文集[M].上海:上海画报出版社,2005.

[11] 王震.徐悲鸿艺术文集[M].银川:宁夏人民出版社,1994.

[12] 朱金楼,袁志煌.刘海粟艺术文选[M].上海:上海人民美术出版社,1987.

[13] 洪瑞.艺术大师之路丛书:张书旂[M].武汉:湖北美术出版社,2005.

[14] 中共重庆市委党史研究室.重庆抗战史：1931-1945[M].重庆：重庆出版社，2005.

[15] 紫都，霍艳文.徐悲鸿[M].北京：中央编译出版社，2004.

[16] 廖静文.徐悲鸿传：我的回忆[M].北京：中国青年出版社，2010.

[17] 叶浅予.细叙沧桑记流年：叶浅予回忆录[M].北京：群言出版社，1992.

[18] 重庆抗战丛书编纂委员会.抗战时期重庆的对外交往[M].重庆：重庆出版社，1995.

[19] 中国人民政治协商会议西南地区文史资料协作会议.抗战时期西南的文化事业[M].成都：成都出版社，1990.

[20] 萧振明.鲁迅美术年谱[M].北京：国家图书馆出版社，2010.

[21] 郎绍君，水天中.二十世纪中国美术文选[M].上海：上海书画出版社，1999.

[22] 王镛.中外美术交流史[M].长沙：湖南教育出版社，1998.

[23] 顾森，李树声.百年中国美术经典：外来思潮与外来美术：1896—1949[M].深圳：海天出版社，1998.

[24] 李树声.怒吼的黄河：抗日战争中的中国美术[M].南昌：江西美术出版社，2005.

[25] 王扆昌.中国美术年鉴：中华民国三十六年.[M].上海：上海文化运动委员会，1948.

[26] 中国第二历史档案馆.中华民国史档案资料汇编：第二辑[M].南京：江苏古籍出版社，1991.

[27] 沈宁.滕固艺术文案[M].上海：上海人民美术出版社，2003.

[28] 宋忠元.艺术摇篮[M].杭州：浙江美术学院出版社，1998.

[29] 吴冠中，李浴，李霖灿等.烽火艺程：国立艺术专科学校校友回忆录[M].杭州：中国美术学院出版社，1998.

[30] 阮荣春,胡光华.中华民国美术史[M].成都:四川美术出版社,1992.

[31] 阮荣春,胡光华.中国近现代美术史[M].天津:天津人民美术出版社,2005.

[32] 朱伯雄,陈瑞林.中国西画五十年[M].北京:人民美术出版社,1989.

[33] 刘伟冬,黄惇.上海美专研究[M].南京:南京大学出版社,2010.

[34] 南京艺术学校校史编写组.南京艺术学院史:1912—1992[M].南京:江苏美术出版社,1992.

[35] 马海平.图说上海美专[M].南京:南京大学出版社,2012.

[36] 刘伟冬,黄惇.苏州美专研究[M].南京:南京大学出版社,2012.

[37] 桂林市美术馆,等.抗战时期桂林美术运动[M].桂林:漓江出版社,1995.

[38] 广西壮族自治区地方志编纂委员会.广西通志文化志:美术志[M].南宁:广西人民出版社,1987.

[39] 王震,荣君立.汪亚尘的艺术世界[M].北京:民主与建设出版社,1995.

[40] 汪亚尘.汪亚尘艺术文集[M].上海:上海书画出版社,1990.

[41] 李桦,李树声,马克.中国新兴版画运动五十年:1931—1981[M].沈阳:辽宁美术出版社,1982.

[42] 桂林市文化研究中心,广西桂林图书馆.桂林文化大事记:1937—1949[M].桂林:漓江出版社,1987.

[43] 章咸,张援.中国近现代艺术教育法规汇编:1840—1949[M].北京:教育科学出版社,1997.

[44] 吴作人.吴作人文选[M].合肥:安徽美术出版社,1988.

[45] 重庆市文化局.重庆文化艺术志[M].重庆:西南师范大学出版社,2001.

[46] 育才学校绘画组.幼苗集[M].重庆:育才学校,1941.

[47] 艾克恩.延安文艺运动纪盛:1937.1—1948.3[M].北京:文化艺术出版社,1987.

[48] 艾克恩.延安文艺回忆录[M].北京:中国社会科学出版社,1992.

[49] 孙新元,尚德周.延安岁月:延安时期革命美术活动回忆录[M].西安:陕西人民美术出版社,1985.

[50] 埃德加·斯诺.红星照耀中国[M].石家庄:河北人民出版社,1992.

[51] 曲士培.抗日战争时期解放区高等教育[M].北京:北京大学出版社,1985.

[52] 黄可.中国新民主主义革命美术活动史话[M].上海:上海书画出版社,2006.

[53] 陈航,凌承纬.生机盎然的花鸟园[M].重庆:重庆出版社,2013.

[54] 黄小庚,吴谨.广东现代画坛实录[M].广州:岭南美术出版社,1990.

[55] 延安鲁艺校友会.中国革命文艺的摇篮[Z].(内部资料),1998.

[56] 陈烟桥.抗战宣传画[M].上海:黎明书局,1938.

[57] 王琦.美术笔谈[M].石家庄:河北美术出版社,1992.

[58] 中国科学院历史研究所第三所.陕甘宁边区参议会文献汇辑[M].北京:科学出版社,1958.

[59] 曹聚仁,舒宗侨.中国抗战画史[M].北京:中国文史出版社2011.

[60] 徐悲鸿纪念馆.徐悲鸿的艺术：五十年回顾[M].新加坡：泰星邮票钱币私人有限公司,1990.

[61] 沈祖安.存天阁谈艺录[M].北京：中国青年出版社,2007.

[62] 汪毅.一门虎痴：张善子,胡爽盦,安云霁[M].成都：四川美术出版社,2012.

[63] 黄宗贤.抗日战争美术图史[M].长沙：湖南美术出版社,2005.

二、历史期刊与历史档案

[1] 《音乐与美术》1940年第1卷第4期
[2] 《刀与笔》1939年创刊号
[3] 《美术界》1940年第1卷 第3期
[4] 《今日中国》1940年第2卷 第14期
[5] 《新华日报》1938—1949年
[6] 《中苏文化》1936—1945年
[7] 《读书通讯》1940年第2期
[8] 《申报》1931—1949年
[9] 《星洲日报》副刊《晨星》1939—1942年
[10] 《良友》1939—1945年
[11] 《浙江战时教育文化》1939年第1卷第7期
[12] 《图书月刊》1943年第2卷第8期
[13] 《胜利版画》第1期，1942-06-01
[14] 《新民报》1942-06-24
[15] 《新民报》1940-04-28
[16] 《新蜀报》1937—1945年
[17] 《中央日报》1931—1945年
[18] 《教育通讯》1938—1945年
[19] 《工作与学习·漫画与木刻》1939—1945年
[20] 《展望》1941年第21期
[21] 《东方画刊》1941年
[22] 《抗战画刊》1940年第2卷第3期
[23] 《文艺生活(桂林)》1940—1945年
[24] 《广西教育通讯》1940—1945年

[25]《大美画报》1938年第8期
[26]《建军画报》1941—1945年
[27]《文化月刊》1940—1945年
[28]《抗战艺术》1939—1945年
[29]《前线日报》1938—1945年
[30]《胜利版画》第1-12期
[31]《新中华报》1940—1946年
[32]《解放日报》1940—1946年
[33]《救亡日报》1940—1945年
[34]《刘海粟陈述在巴城等地为抗战展画筹赈函》,中国第二历史档案馆藏民国教育部档案,刘海粟于1941年2月致函教育部部长陈立夫的手迹。
[35]《中华全国美术界抗敌协会目前工作计划》1939年《中华民国史档案资料汇编》第五辑第二编文化。

三、历史文献与研究论文

[1] 中国绘画工作同人致苏联同志书[J].工作与学习·漫画与木刻,1939(2).

[2] 特尔诺菲茨.评莫斯科中国艺展中的抗战绘画[J].苏凡,摘译.中苏文化杂志,1941(文艺特刊)

[3] 余所亚.寄慰苏联战士:致苏联漫画家[J].文艺生活(桂林),1941,1(4).

[4] 长林.中国艺展在苏联的盛况及其崇赞[J].中苏文化杂志,1940,5(3).

[5] VOKS特稿.莫斯科中国艺展的成就[J].长林,译.中苏文化,1941,9(2-3).

[6] 莫斯科举行中国艺展[J].广西教育通讯,1940,2(3-4).

[7] "中国艺展"在苏联[J].文艺新闻,1940,9(10).

[8] 胡济邦.特稿:备受苏联人民热烈欢迎之"中国艺展"[J].中苏文化,1940,6(4).

[9] 查斯拉夫斯基.莫斯科"中国艺展"记[J].华剑,译.时代,1940(创刊号).

[10] 中国艺展在苏联之盛况:摘自塔斯社莫斯科航讯[J].中苏文化杂志,1940,6(2).

[11] 苏联中国艺展[J].美术界,1940,1(3).

[12] 全木协会.致苏联木刻艺术家书[J].木艺,1941(2).

[13] 王琦.中国与英印木刻艺术之交流[J].文联,1946,1(5).

[14] 王琦.中苏木刻艺术之交流[J].文联,1946(4).

[15] 孤鹤.文化评述:中国艺展在苏联[J].文化月刊,1940(6).

[16] 苏联的中国艺展[J].华南公论,1939(1).

[17] 特稿: 苏联人民对于中国艺展的印象(莫斯科通讯)[J]. 胡济邦, 译. 中苏文化杂志, 1940, 6(4).

[18] 中国艺展新陈列品运抵苏联(译自苏联国际文学)[J]. 建军画报, 1941(5).

[19] A. 苏沃罗夫. 苏联艺术家评中国现代木刻艺术[J]. 郁文哉, 译. 中苏文化, 1944, 15(8-9).

[20] 抗建美展在渝举行: 下月运美国各埠展览[J]. 教育通讯(汉口), 1939, 2(26).

[21] 抗建美术展览在渝举行, 展览完毕运往美国宣传[J]. 浙江战时教育文化, 1939, 1(7).

[22] 廖冰兄. 略谈苏联的漫画艺术: 为中苏文化协会苏联漫画展览作[J]. 中苏文化, 1943, 13(5-6).

[23] 酆中铁. 苏联举办之中国抗战画展木刻出品一部: 全面抗战(木刻)[J]. 良友, 1941(171).

[24] 中国艺展在苏联[J]. 广西教育通讯, 1941, 3(3-4).

[25] 库克立尼索克. D Bedny 讽刺诗中的中国墨画插图[J]. 新少年, 1936, 1(5).

[26] 万湜思. 西南大动脉的开筑[J]. 良友, 1941(171).

[27] 维什尼维兹卡雅画展在莫举行[J]. 中苏文化, 1945, 16(4).

[28] 张书旂飞港转美举办画展[J]. 图书月刊, 1941, 1(4).

[29] 刘铁华. 论苏联版画展览中的作品[J]. 中苏文化, 1943, 13(5-6).

[30] 叶浅予, 张禾工, 胡考. 抗敌画展在苏联(附图)(中英文对照)[J]. 战事画报(上海), 1937(6).

[31] 特伟. 读书随录: 为中苏文化协会苏联漫画展览作[J]. 中苏文化, 1943, 13(5-6).

[32] 真之.介绍中苏文化协会[J].世界知识,1936,4(1).

[33] 梁寒操.中苏文化协会之展望[J].中苏文化,1936,1(2).

[34] 中苏文化协会兰州分会[J].现代评坛,1939,4(20).

[35] 陈石孚.一月来国内时事:中国艺展在苏联[J].时事月报,1940,22(2).

[36] 民教消息:中央方面:七、中苏文化协会开会[J].浙江省民众教育辅导半月刊,1937,3(20).

[37] 荷生.国内大小事中苏文化协会成立[J].新人周刊,1936,2(27).

[38] 中苏文化协会职员表[J].中苏文化,1936,1(1).

[39] 中苏文化协会上海分会成立大会[J].中苏文化,1936,1(1).

[40] 简柏邨.抗战期中的国际宣传[J].中苏文化,1937,1(1).

[41] 展览会:运苏中国战时绘画展览会[J].耕耘,1940(2).

[42] 朱应鹏.美术家当前的责任:在某某美术谈话会演讲[M]//中国文化建设协会.抗战与美术.长沙:商务印书馆,1937.

[43] 苏联筹备中国艺展[J].教育通讯(汉口),1939,2(29).

[44] 我国首次举行苏俄版画展览[N].申报,1936-02-21(15).

[45] 苏联国版画展在京闭幕[N].商务日报,1936-01-14(13).

[46] 叶浅予.漫画:慰劳(参加苏联中国艺展出品)[J].大风(香港),1939(47).

[47] 苏联五月举行中国抗战艺展[N].国民公报,1939-04-25(3).

[48] 长虹.中国文化在苏联[N].新蜀报,1939-05-04(4).

[49] 莫斯科中国艺展[N].国民公报,1940-04-18(2).

[50] 莫斯科中国艺展参观者极为踊跃[N].商务日报,1940-01-10(2).

[51] 莫斯科欢迎中国艺展[N].国民公报,1941-01-06(2).

[52] 中国艺展极博好评[N].国民公报,1940-04-22.

[53] 莫斯科中国艺展盛况[N].中央日报,1940-01-06(3).

[54] 送苏木刻展览展期[N].商务日报,1942-05-04(3).

[55] 木刻二百幅送往苏联[N].新蜀报,1942-04-27(3).

[56] 苏联版画展一周间观众达五万人[N].新华日报,1943-03-23(3).

[57] 木刻展览会明日起举行[N].新华日报,1943-10-15(3).

[58] 苏联战时艺术展览会[N].新华日报,1943-10-05(3).

[59] "陪都动态"[N].中央日报,1943-10-17(3).

[60] 中苏文协发动向中苏民众通信[N].中央日报,1940-06-05(3).

[61] 中国木刻工作者给苏联木刻家的信[N].新华日报,1942-01-16(2).

[62] 中苏文化协会成立大会[J].中苏文化,1936,1(1).

[63] 运苏联战时绘画明起公开展览[N].新华日报,1940-12-19(2).

[64] 赠苏木刻今日预展[N].新华日报,1942-05-01(3).

[65] 中苏英艺术作品将在陪都展览[N].新华日报,1942-08-16(3).

[66] 苏联版画名作明日起在中苏文协展览[N].新华日报,1943-03-15(3).

[67] 苏联战时艺展连续举行三天[N].新华日报,1943-10-17(3).

[68] 中国木刻研究会假中苏文协举行世界版画展览会[N].新华日报,1944-11-18(3).

[69] 莫斯科中国艺展的成就[J].中苏文化,1941,11(2)

[70] 王琦.记苏联版画展[J].中苏文化,1946,17(7).

[71] 苏联艺术家评中国木刻艺术[J].中苏文化,1944,15(9).

[72] 特尔诺菲茨评中国木刻[J].桴鸣,译.中苏文化,1943,13(5,6).

[73] 中国漫画在印度加尔各答航讯[N].新华日报,1943-09-16(4).

[74] 顾孟平.国际对中国木刻的重视[J].综艺:美术戏剧电影音乐半月刊,1948,2(1).

[75] 美人民募捐援华:赛珍珠发起募集购药捐,预定年内捐齐百万美元[N].新华日报,1940-12-15(2).

[76] 伦敦举行中国艺展[J].图书月刊,1943,2(8).

[77] 中苏文化协会职员表[J].中苏文化,1936,1(1).

[78] 苏联镌版艺术展览会在京举行揭幕礼[J].中苏文化,1936,1(1).

[79] 蔡元培.苏联版画展览[J].中苏文化,1936(11).

[80] 酆中铁.冰天雪地中奋斗之东北义勇军:木刻二幅[J].良友,1941(171).

[81] 陈烟桥.生长在瓦砾中:木刻[J].良友,1941(171).

[82] 正气歌像传[J].中国的空军,1938(11).

[83] 华士.抗战宣传画目前急需讨论的问题[J].抗战画刊,1939(29).

[84] 苏联农业画展[J].读书通讯,1940(13).

[85] 徐悲鸿,伍千里,蔡炽昌.苏联版画展览[J].时代,1936,9(2).

[86] 浪英.侨胞杂讯:海防华侨缩食会不主办之筹赈祖国难民画展会在年初举行于华商会馆[J].良友,1939(144).

[87] 盛成.参观苏联板画展览[J].宇宙风,1936(11).

[88] PAVLOV, LUSHIN, KASSIAN,等.苏联版画展览会[J].时代,1936,9(5).

[89] 徐行.写在苏联版画展后[J].礼拜六,1936(630).

[90] 朱人鹤.苏联版画展览读画记[J].青春周刊,1936,4(2).

[91] 名画家徐悲鸿教授于去岁九月间携带大批作品由桂省去香港及新加坡两地举行画展[J].良友,1939(146).

[92] 梧庵主人.记刘海粟[J].太平洋周报,1943,1(91).

[93] 刘海粟小传[J].文社月刊(上海)[J],1933(2).

[94] 刘海粟印象[J].太平洋周报,1942,1(22).

[95] 刘海粟氏近影[J].星光(新加坡),1940(15).

[96] 先河.读"刘海粟欧游报告"[J].生活知识(上海)[J],1935(创刊号).

[97] 中国画家赠罗斯福百鸽图:画家张书旂向丛大使献画[J].中华(上海),1941(97).

[98] 中国画家赠罗斯福百鸽图:和平之鸽飞入白宫[J].中华(上海),1941(97).

[99] 中国画家赠罗斯福百鸽图:百鸽图前之张书旂,美大使詹森,罗家伦,英大使寇尔,孔祥熙,王宠惠(自左至右)[J].中华(上海),1941(97).

[100] 白鸽图授受盛典:美大使詹森欣赏张书旂氏画展[J].展望,1941(21).

[101] 白鸽图授受盛典:中央大学校长罗家伦与张书旂氏将百鸽图交美大使詹森转呈白宫罗斯福总统[J].展望,1941(21).

[102] 白鸽图授受盛典:中央大学教授张书旂特以平生得意名作百鸽图敬赠美国罗斯福总统,以答罗氏对我之正义呼声[J].展望,1941(21).

[103] 中美亲善的新表征:百鸽图[J].东方画刊,1941,3(12).

[104] 中大教授张书旂以百鸽图呈送美大总统(附照片)[J].良友,1941(162).

[105] 中大教授张书旂以百鸽图呈送美大总统: 美大使詹森氏欣赏张氏作品[J].良友, 1941(162).

[106] 国画家张书旂氏绘赠美国罗斯福总统之百鸽图, 其上题"信义和平"四字[J].良友, 1941(162).

[107] 张氏由罗家伦陪同将百鸽图交詹森转呈罗总统[J].良友, 1941(162).

[108] 许士麒.人生艺术: 张书旂[J].现实文摘, 1947, 1(2).

[109] 李毅士.谈张书旂画展[J].艺风, 1935, 3(11).

[110] 龙铁崖.读张书旂先生画序[J].艺风, 1935, 3(11).

[111] 徐悲鸿.张书旂画伯[J].艺风, 1935, 3(11).

[112] 吴茀之.白粉主义画家张书旂[J].艺风, 1935, 3(11).

[113] 汪亚尘.张书旂个展志感[J].艺风, 1935, 3(11).

[114] 王祺.评时代画家张书旂[J].艺风, 1935, 3(11).

[115] 许士骐.当代花鸟画家张书旂[J].寰球, 1947(17).

[116] 石加儿.读张书旂先生画有感[J].艺风, 1935, 3(11).

[117] 李金发.埋头苦干之张书旂先生[J].艺风, 1935, 3(11).

[118] 吕斯百.张书旂与中国花鸟画[J].艺风, 1935, 3(11).

[119] 章毅然.张书旂先生画展的我感[J].艺风, 1935, 3(11).

[120] 张广宜绘画美鹰献赠罗斯福总统[N].前线日报.1942-03-20(2).

[121] 中苏文化协会致苏联人民书[N].大公报(香港), 1940-06-01(5).

[122] 伊凡.苏联的漫画家: 爱菲夫莫、库克利尼克希[J].文汇半月画刊, 1946(7).

[123] 雨林.漫画宣传队参加苏联美展作品预展会巡礼[N].前线日报, 1939-07-10(7).

[124] 鲁迅.记苏联版画展览会[J].生活漫画, 1936(创刊号).

[125] 陆元鼎.感逝:悼张善孖[J].明灯(上海1921),1940(282).

[126] 张善孖先生丧礼:国际友人梅右丝神父亦来致哀,由张大千氏陪同招待[J].展望,1941(21).

[127] 张善孖先生丧礼:艺术大师张善孖,适自海外募款归来,遽归道山,张氏于国外以名画呼吁美人士援助中国,多有策应,上为张氏遗容,下为张氏与其遗作合影[J].展望,1941(21).

[128] 沈承灿.虎痴张善孖画展[N].申报,1939-06-04.

[129] 伯龙.画虎名家张善孖作古:漫游美洲名震海外,中国艺坛一大损失[J].新天津画报,1940,10(26).

[130] 纽约华侨响应精神动员:国府对于纽约侨胞之公约宣誓,殊为重视,特派萧吉珊氏代表中央监誓,纽约总领事于俊吉氏(左)及中央赈济委员会委员张善孖氏(右)均参加演说[J].良友,1939(149).

[131] 张善孖巴黎展画[J].圣心报,1939,53(4).

[132] 张若谷.追思虎痴张善孖博士.中美周刊,1940,2(6).

[133] 允平.张善孖虎视巴黎[N].力报(1937—1945),1939-04-26(3).

[134] 论张善孖的抗战美术[J].文史杂志,2015(3).

[135] 张目寒.蜀中纪游.[M].上海:大风堂,1944.

[136] 叶浅予.中国战时绘画:光荣的负伤(中外文对照)[J].今日中国,1939(7).

[137] 紫虹.刘海粟的冤家方雪鸪[J].快活林,1947(54).

[138] 刘海粟氏近作[J].东方画刊,1941,4(5).

[139] 刘海粟先生谈日本画[J].杂志,1943,11(4).

[140] 徐志摩.给刘海粟[J].文友,1943,1(5).

[141] 曼人.文化情报:刘海粟与艺术旬刊[J].社会新闻,1932,1(2).

[142] 小羽.刘海粟与人体模特儿[J].一般,1943,1(1).

[143] 林择之.刘海粟画展会引言[J].青岛画报,1936(24).

[144] 名画家刘海粟[J].星光(新加坡),1940(15).

[145] 张安治.寄慰苏联战士[J].文艺生活(桂林),1941,1(4).

[146] 高美.青年议场:论刘海粟与徐悲鸿之混战[J].青年战线(南京),1933(5).

[147] 梁又铭.谈战时绘画[J].新艺,1944,1(2).

[148] 茹养之.战时绘画的要素是什么?[J].抗战画刊,1940,2(3).

[149] 朱苴苠.战时绘画艺术的意识与技巧[J].战地,1938,1(7).

[150] 在渝逝世之张善孖[N].东方日报,1940-10-22(1).

[151] 张善孖作品将在巴黎展览[N].新闻报,1939-2-13(12).

[152] 高佳.中国赴苏展览艺术品归国记[J].红岩春秋.2014(8):42-44.

[153] 张善孖:抗战宣传画[J].文献,1938,1(3).

[154] 刘铁华."塔斯窗"释名[J].中苏文化,1943,14(3-4).

[155] 郎鲁逊.战时的绘画[J].文艺月刊[J],1938,1(5).

[156] 生活画刊载援华图画[N].前线日报,1941-06-23.

[157] 敏思.英国的战时绘画[J].图画旬刊,1941(20).

[158] 沈起予.中国漫画家从苏联带来的礼物[J].光明,1936,1(9).

[159] 尼特.从战时绘画说到新写实主义[J].美术界,1939,1(2).

[160] 傅宁军:悲鸿未被报告的报告[J].中国作家,2006(6):4-150.

[161] 巴宙.海外一孤鸿:徐悲鸿在印度的一年[J].宇宙风(乙刊),1940(34).

[162] 巴宙.海外一孤鸿：徐悲鸿在印度的一年[J].宇宙风乙刊,1940(34).

[163] 徐悲鸿.我在印度：印度诗圣泰戈尔在私邸书斋中招待中国名画家徐悲鸿教授[J].良友,1940(152).

[164] 徐悲鸿筹赈画展出品[J].良友,1941(166).

[165] 徐悲鸿,林风眠[J].太平洋周报,1944,1(96).

[166] 徐悲鸿作会师东京图考[J].天文台,1947,1(1).

[167] 任真汉.徐悲鸿画展一瞥[J].青年艺术,1937(4).

[168] 雁子：徐悲鸿先生与新七法[J].音乐与美术,1940(7-8).

[169] 徐悲鸿氏在新加坡之画展[J].音乐与美术,1940(1).

[170] 竟青.记徐悲鸿教授[J].广播周报,1947(59).

[171] 徐悲鸿在海外举行画展四次募款五十余万[J].时报周刊,1941,1(10).

[172] 勤孟.徐悲鸿与甘地[J].海棠,1947(2).

[173] 徐悲鸿氏旅印作品：印度的鲁智深[J].宇宙风(乙刊),1940(34).

[174] 征集抗战漫画照片寄苏展览[N].新闻报,1938-03-06(5).

[175] 郭沫若.新文艺的使命：纪念文协五周年[N].新华日报,1943-03-27.

[176] 哈瓦斯巴黎电.张善孖巴黎展画[J].圣心报,1939(4).

[177] 韩德溥.教育文化消息：苏联举办中国艺术展览[J].教与学,1939,4(6-7).

[178] 文化界：国外消息：苏联中国艺术展览[J].图书月刊,1941,1(3).

[179] 中国艺术展览苏联积极筹备[J].云南教育通讯,1939,2(1).

[180] 中国艺术展览会在苏联一月二日揭幕[J].现实,1940(8).

[181] 黎冰鸿.中国战时绘画:袭击(中外文对照)[J].今日中国,1939(7).

[182] 中苏文化协会;中国美术会及中国文艺社举办之苏联镌版艺术展[J].东方杂志,1936,33(4).

[183] 须思.抗战六年来中国画坛的检讨:主要以木刻与漫画为对象[J].木刻艺术,1943(2).

[184] 李朴园.现阶段中国艺术教育批判[J].抗战画刊,1940,2(2).

[185] 梁立言.加强国际宣传[J].全面战,1938(7).

[186] 赵澍.国际宣传的要点[J].中山周刊,1938(6).

[187] 张书旂飞港转美举办画展[J].图书月刊,1941,1(4).

[188] 杜埃.继续扩大国际宣传[J].抗战大学,1938,2(1).

[189] 神童.铸铁像[J].社会新闻,1932,1(7).

[190] 廷绅.西湖丘坟前之秦桧夫妇铁像[J].玫瑰画报,1936(65).

[191] 李铭.关于国际宣传之意见[J].大侠魂,1938,7(3).

[192] 成仿吾.一个紧要的任务:国际宣传[J].文艺战线(延安),1939,1(1).

[193] 梁永泰.苏联的版画和克拉夫兼科[J].木刻艺术,1943(2).

[194] 钱锦章.国际宣传方法之研究[J].国民外交月报,1943,1(3).

[195] 长林.记苏联版画·漫画展览[J].中苏文化,1943,13(11-12).

[196] 声讨汪精卫:电呈中央拥护抗战,华侨主为汪铸铁像[J].中美周刊,1940,1(20).

[197] 卢鸿基.悼苏联木刻家克拉夫兼科[J].木刻艺术,1941(1).

[198] 斯塔洛诺索夫.苏联木刻选:铸铁厂[J].北京漫画,1941,2(11).

[199] 中国木刻作家协会重庆总会.与苏联木刻家论木刻套色[J].中苏文化,1945,16(12).

[200] 赛珍珠,白澄.谈中国木刻:《中国木刻集》序[J].文联,1946,1(6).

[201] 刃锋:谈中国木刻运动[J].新艺,1944(1).

[202] 为我们执笔的人:版画家李桦及其同人[J].文艺画报,1934,(1(2).

[203] 苏联美术二十三年展览会[J].学习,1941,4(11).

[204] 云萍.珍珠女士[J].中国妇女,1940,2(5).

[205] 荒烟.最后一颗子弹[J].文萃,1945(6).

[206] 莫尔斯.八路军的艺术家[J].纪今丽,译.文联,1946,2(4).

[207] 苏联筹备中国艺展[J].教育通讯(汉口),1939,2(29).

[208] 陈列于中国艺展会[J].中苏文化,1940,5(3).

[209] 苏联定期举行中华艺展会[J].进修,1939(9).

[210] 秀子.艺展在苏联:略论艺术的真价值[J].时事半月刊,1940,3(5).

[211] 关于在苏的中国艺展[J].中苏文化,1940,6(1).

[212] 黄苗子.抗战三年来的漫画工作[J].中苏文化(抗战三周年纪念特刊),1940.

[213] 哥伦.苏联木刻界的主导作家:法复尔斯基 Nadimir Favorey[J].艺术轻骑,1944(22-25).

[214] 梁永泰.苏联民众的伟大同情[J].工作与学习漫画与木刻,1939(1).

[215] 格拉西莫夫:苏联艺术家联盟组织委员会主席,格拉西莫夫致中国木刻同志的信[J].中苏文化,1943,13(9-10).

[216] 巴拉索夫冲过了防线[木刻][J].苏联文艺,1943(2).

[217] 苏联抗敌画展[J].大美画报,1938(8).

[218] 世界反法西文艺展览会[J].新中国文艺丛刊,1939(1).

[219] 中国艺展报[J].科学,1941,25(5/6).

[220] 莫斯科举行中国艺展[J].广西教育通讯,1940,2(3-4).

[221] 中国艺展会场内清朝艺术品之部[J].中苏文化,1940,5(3).

[222] 中苏文化协会成立由立法院长孙科及苏联大使鲍格洛夫任正副会长[J].申报月刊,1935,4(11).

[223] 丁正献.二十八年秋季的抗建宣传画展览会[J].抗战艺术,1939(3).

[224] 中国八龄童在伦敦展览油画[N].新闻报,1939-04-12(6).

[225] 中苏文化协会发动全国人民的苏联写信运动[J].广西教育通讯,1940,2(11-12).

[226] 本厂职工进益会与中苏文化协会昆明分会联合举办苏联抗战影展[J].电工通讯,1942(13).

[227] 中苏文化协会,中国美术会及中国文艺社在京合办之苏联"镌版艺术展览会"行开幕礼后全体合影[J].天津商报画刊,1936,16(23).

[228] 文化破坏与文化复兴:苏对外文化协会展览品寄往欧美展览[J].中苏文化,1943,14(3-4).

[229] 苏联对外文化协会(VOKS)主办文化展览会[J].中苏文化,1943,14(1-2).

[230] 左伊梦.写在苏联版画展览会之前[J].苏俄评论,1936,10(1).

[231] 苏联版画展览会作品大观[J].新中华,1936,4(6).

[232] 苏联版画展览会出品[J].美术生活,1936(23).

[233] 从中国现代画展说到苏联版画J].天地人(上海),1936(2).

[234] 徐悲鸿.苏联版画展览[J].东方画报,1930,33(4)
[235] 王琦.记苏联版画展[J].中苏文化,1946,17(7).
[236] 画家张善子鬻画美国为难民请命[N].前线日报,1940-04-29.
[237] 希特勒葬身之所:苏联漫画[J].新中华,1944,2(2).
[238] 中美文协扩大工作范围[J].图书月刊,1942,2(5).
[239] 苏联对日宣战前后:远东区苏军轻机关枪瞄准射击与装甲列车回旋扫射之状[J].抗战八年画刊.1945号外.
[240] 文化新闻点滴:中苏文化协会举行图片展览[J].革命与战争,1942,2(9).
[241] 伯龙:画虎名家张善孖作古:漫游美洲名震海外,中国艺坛一大损失[J].新天津画报,1940,10(26).
[242] 刘铁华.追记全国美展[J].联合画报,1944(84).
[243] 中国木研总会创办中华全国木刻面授班开始招收学员的启事[N].新蜀报,1943-06-11.
[244] 丁正献,王琦.关于中国送苏木刻作品展览的文献[J].中苏文化,1942,11(3-4).
[245] 写在画展门外:参观运苏战时木刻预展[N].新华日报,1940-12-20(2).
[246] 王琦.新的收获新的努力:木展杂记[N].新华日报,1941-11-21.
[247] 徐迟.略论木刻[N].新华日报,1945-11-09.
[248] 苏举办中国艺术展览会在列宁格勒开幕[N].前线日报,1939-08-09.
[249] 雨林.漫画宣传队参加苏联美展作品预展会巡礼[N].前线日报,1939-07-10.
[250] 安治.介绍摩拉[J].战时艺术,1938(2).

[251] 艾青.略谈中国的木刻[N].新华日报,1938-01-13.

[252] 张书旂.我送了一幅百鸽图给罗斯福[J].时报周刊,1941,1(8).

[253] 杨诃.木刻刀下的现实[N].新华日报,1945-11-10.

[254] 姚雪垠.看铁华木展有感[N].新华日报,1945-2-20.

[255] 刘仑.1940年的中国木运[J].木艺,1940(1).

[256] 中国战时漫画宣传画海外流动展览会[J].耕耘,1940(2).

[257] 徐悲鸿.全国木刻展[N].新民报,1942-10-18.

[258] 徐悲鸿.中国今日之名画家[N].中央日报,1936-04-19.

[259] 中苏文协发动向中苏民众通信[N].中央日报,1940-06-05(3).

[260] 莫斯科展览中国绘画[N].申报,1938-04-21.

[261] 陈明道.目前中国绘画的动向[J].音乐与美术,1940,1(4).

[262] 郁达夫.海粟大师星华义赈画展目录序[N].晨星,1942-02-22.

[263] 苏联将举行中国抗战漫画展览会[N].大美晚报晨刊,1938-03-06(2).

[264] 汪子美.报导漫画:伪满日军不断向苏联挑衅[J].抗战画刊,1938(10).

[265] 爱泼斯坦.作为武器的艺术:中国木刻[N].香港大公报,1949-04-25(69).

[266] 汪子美.五月十日蒋委员长接见伦敦泰晤士报驻汉记者,谓中国将不免长期抗战[J].抗战画刊,1938(12).

[267] 革命后的苏联艺术运动,一天比一天蓬勃[J].战斗美术,1939(2-3).

[268] 胡淑敏.1940年"中国艺术展览会"在苏联纪实[J].中国博物馆,1991(2).

[269] 法国总统参观张氏巴黎画展[J].今日中国,1940,2(14).
[270] 画虎专家:张善子:张氏在好来坞参观狄斯耐画室[J].今日中国,1940,2(14).
[271] 本年六月张氏受纽约复旦大学博士学位[J].今日中国,1940,2(14).
[272] 画虎专家张善孖[J].今日中国,1940,2(14).
[273] 纽约美术学院招待张氏作画[J].今日中国,1940,2(14).
[274] 张氏由纽约抵洛杉矶[J].今日中国,1940,2(14).
[275] 名画家张善孖芝加哥举行画展[N].前线日报,1939-12-23.
[276] 张善孖在法展览图画[N].前线日报,1939-03-16.
[277] 刘海粟.不倦的园丁谢海燕[J].南京艺术学院学报艺苑(美术与设计版),1988(3).
[278] 参加苏联"中国艺展"现代艺术品目录[J].文物,1950(7).
[279] 有关北平故宫博物院参加苏联艺术展览会经过情形史料一组[J].民国档案,2007(4).
[280] 中央研究院拣选文物运苏参展相关函电[J].民国档案,2007(4).
[281] 郁达夫.海粟大师星华义赈画展目录序[J].南京艺术学院学报,2006(1).
[282] 王东伟.张善孖和他的抗日宣传画[J].四川文物,1986(2).
[283] 丘峰.刘海粟与郁达夫[N].联合时报,2000-12.
[284] 吴作人.徐悲鸿先生生平[J].中国美术,1979.
[285] 谢春.木刻与中国抗战宣传:二十世纪三四十年代的中外木刻艺术交流[J].西南大学学报(社会科学版),2009(6).
[286] 李永翘.爱国画家张善孖[J].纵横,1985(4).
[287] 张安治.一代画师:忆吾师徐悲鸿在桂林[J].文史通讯,1981(3).

[288] 德高望重德艺双馨:谢海燕教授传略[J].南京艺术学报:(美术与设计),2006(1):2.

[289] 张春霞.古元木刻《离婚诉》两次创作之比较[J].大舞台,2013(11).

[290] 高锷.徐悲鸿的画在南洋[J].瞭望周刊,1986(34):43-44.

[291] 倪迅.张善子的"怒吼"和飞虎图[N].光明日报,2005-07-20.

[292] 徐悲鸿.我自觉不胜惶恐之欢迎[M]//杨作清,王震.徐悲鸿在南洋.乌鲁木齐:新疆人民出版社,1992.

[293] 老舍.谈中国现代木刻:中国版画集序[M]//李桦,李树声等.中国新兴版画运动五十年:1931—1981.沈阳:辽宁美术出版社,1981.

[294] 白修德.贾安娜与中国木刻:对两位美国友人的怀念[M]//王琦.王琦美术文集述.北京:中国文联出版社,2007.

[295] 郁达夫.与悲鸿的再遇[M]//徐悲鸿纪念馆.美的呼唤:纪念徐悲鸿诞辰一百周年.北京:中国和平出版社,1995.

[296] 张少书.跨越太平洋的绘画:张书旂在美国的绘画生涯[M]//陈航,凌承纬.生机盎然的花鸟园.重庆:重庆出版社2013.

[297] 朱锦鸾.新国画的探索:徐悲鸿的艺术[M]//徐悲鸿纪念馆.美的呼唤:纪念徐悲鸿诞辰一百周年.北京:中国和平出版社,1995.

[298] 陈翔,梁又铭.烽火雄鹰:梁又铭抗日空战画说[M].北京:文物出版社,2016.

[299] 陈洁,陈天白.重拾历史的碎片[M]//中国艺术界抗战备忘录(1931—1945).南京:江苏美术出版社,2015.

[300] 欧阳兴义:徐悲鸿在南洋[M]//徐悲鸿纪念馆.美的呼唤:纪念徐悲鸿诞辰一百周年.北京:中国和平出版社,1995.

[301] 欧阳兴义.徐悲鸿的印度之旅[M]//悲鸿在星洲.北京:人民美术出版社,2020.

[302] 徐悲鸿1940年2月22日致刘汝醴信函[M]//王震.徐悲鸿年谱长编.上海:上海画报出版社,2006.

[303] 丰中铁.抗战爆发前后木刻运动在四川[M]//中国人民政治协商会议西南地区文史资料协作会议.抗战时期西南的文化事业.成都:成都出版社,1990.

[304] 欧阳兴义.徐悲鸿历史研究的时代机缘[M]//徐悲鸿在南洋.新加坡美术馆,2008.

[305] 沙兰芳.刘海粟为抗战展画赈款[J]江苏地方志,1995(4):53.

后 记

中国抗日战争的胜利,是中华民族伟大复兴的历史转折点,同时也是世界反法西斯战争胜利的历史标志。中国抗日战争美术,既是抗日战争时期中国美术家以艺术作为战胜穷凶极恶的日本帝国主义的侵略、争取国家独立和民族解放的武器,又是中国抗日战争与世界反法西斯战争历史的图像见证,取得了灿烂辉煌的艺术成就,在中国现代美术发展史上,具有划时代的历史研究价值和深远的理论研究意义。

为了全面深入探讨研究中国抗日战争美术,我从1988年与阮荣春先生合著完成《中华民国美术史(1911—1949)》后,对抗战美术进行了20多年的系统研究。又与阮荣春先生合作《中国近代美

术史（1911—1949）》《中国近现代美术史（1911—1949）》等专著，发表了《美术救国》《论抗日战争时期的中国美术教育》《论徐悲鸿与抗战时期中央大学艺术系中国画教育》《20世纪前期中国美术留（游）学生与中国近现代美术教育》《中国近现代雕塑艺术的崛起》《"只今妙手跨前哲"——论滑田友的雕塑艺术成就》《王子云的绘画与雕塑研究》《澳门——中国"新国画"的诞生地》《论张书旂及其"现在派"花鸟画》《肇艾黎之性 成造化之功——韩乐然的油画〈露易·艾黎肖像〉品析》等20多篇论文，相继完成了"中国近现代美术院校发展史研究""民国美术教育史""中国油画通史""澳门绘画史"等一系列与抗战美术有关的课题，进一步加深了对抗战美术的研究。2015年，迎来庆祝中国人民抗日战争胜利70周年。在中共中央政治局就中国人民抗日战争的回顾和思考进行集体学习时，习近平总书记提出"要注重研究九一八事变后14年抗战的历史"，这触动了我下决心做《中国抗日战争美术研究》丛书。于是，我与东南大学出版社编辑张丽萍联系，邀请她到上海来商讨这个选题，得到了张编辑及东南大学出版社的大力支持。本选题2017年获批为"十三五"国家重点出版物规划项目，2020年获批为国家出版基金项目。

在这套丛书著作之始，庆幸胡艺博士正在暨南大学国际关系学院做博士后的抗战美术外交与雕塑课题，这缓解了我做这套丛书的巨大压力。特别感激四川美术学院中国抗战大后方美术研究所所长凌承纬教授多次邀请我到重庆参加中国抗日战争美术研讨会并慷慨提供相关研究文献资料，感谢良师益友林木、陈池瑜、殷双喜、黄宗贤、刘伟冬、孔新苗、樊波、常宁生、王璜生、郑工、梁江和吕澎等教授给予我的学术支持与文献资料的帮助，鸣谢中国第二历史档案馆、国家图书馆、上海图书馆、南京大学图书馆、南京艺术学院、华东师范大学图书馆和中国抗战烟标收藏协会姚辉总经理提供的文献资料，铭谢我的夫人罗丹为我查找文献和校对书稿，深谢责任编辑张丽萍、设计师周曙与东南大学出版社其他编辑的辛苦付出！

<div style="text-align:right">

胡光华

2022 年 12 月于上海

</div>

· 敬 告 ·

　　本丛书为了响应习近平"让历史说话，用史实发言，深入开展中国人民抗战研究"的号召，在著作中以科学求真的态度，致力于发掘美术领域的珍稀抗战历史文献、档案和图像等大量资料，结合图文互证、以史释图和以图证史等研究方法展开抗战美术的六大学术专题研究，以展现中国抗日战争美术的辉煌艺术成就，弘扬中华民族伟大的全民抗战精神、爱国主义思想和国际主义格局。为了完整地达到上述学术目标，在丛书的每部著作编排中，我们选择了一些堪称"让历史说话，用史实发

言"的短篇优秀抗战美术历史文献为附录,与著作正文相呼应,使广大读者能够更全面地了解、更深入地认识、更准确地把握和系统地研究抗战美术史,从而贯彻习近平对抗战历史研究提出的"总体研究要深、专题研究要细"的学术要求。由于其中部分历史文献的作者信息不详,一时未能取得联系,我们按照《中华人民共和国著作权法》《中华人民共和国著作权法实施条例》《著作权集体管理条例》以及国家版权局《使用文字作品支付报酬办法》已经将文字作品稿酬向中国文字著作权协会提存,委托其收转,敬请相关著作权人联系领取。电话:010-65978917,传真:010-65978926,E-mail:wenzhuxie@126.com。

我们向所有热忱支持和慷慨授权本学术著作使用文献的作者及相关人士致以衷心的感谢!特此声明。

东南大学出版社

· 作者简介 ·

　　胡光华，美术学博士，从2000年起历任华南师范大学美术学院教授、华南师范大学首批特殊岗位教授和特聘岗位教授，上海大学艺术研究院教授、博士研究生导师，华东师范大学艺术研究所和美术学院教授、博士研究生导师，华东师范大学美术学学位委员会副主席，泰国宣素那他皇家大学教授、博士研究生导师，暨南大学客座教授，四川美术学院中国抗战大后方美术研究所特聘研究员，上海市学位委员会美术学科评议组委员，中国航海博物馆文物鉴定专家，《中国美术研究》副主编等职。

　　著有《中华民国美术史（1911—1949）》（获江苏省普通高等学校人文社会科学优秀研究成果一等奖、教育部颁发第二届全国普通高等学校人文社会科学优秀研究成果三等奖）、《中国近代美术史（1911—1949）》、《中国明清油画》、《中国近现代美术史（1911—1949）》、《澳门绘画史》（获澳门特别行政区政府学术研究奖学金）、《八大山人》、《中国画艺术专史·山水卷》、《中国设计史》等20余部著作，在《文艺研究》《美术研究》《美术观察》《美术与设计》《美术》《装饰》和澳门《文化杂志》、台湾《艺术家》等艺术类核心期刊上发表学术论文150余篇。

　　胡艺，现为广东技术师范大学美术学院教师，硕士生导师；暨南大学政治学国际关系专业博士后，华东师范大学教育学博士，南京艺术学院艺术学硕士。2015年获得教育部颁发的国家奖学金（博士），在CSSCI学术期刊及北大核心期刊上发表多篇论文；多次参加国内及国际学术研讨会并做学术报告；主持广东省哲学社会科学"十三五"规划2020年度青年项目及广东省普通高校青年创新人才类项目；作为课题组第一成员参加完成多个国家社科基金艺术学项目、上海市哲学社会科学一般项目。主要研究领域：中国美术史、外国美术史、中外美术交流史、国际关系、美术教育史、动画史论。

图书在版编目（CIP）数据

抗日战争时期的中外美术交流和艺术邦交 / 胡光华著 . — 南京：东南大学出版社，2022.12（2024.1 重印）
（中国抗日战争美术研究）
ISBN 978-7-5641-9344-7

Ⅰ.①抗… Ⅱ.①胡… Ⅲ.①美术－文化交流－文化史－研究－中国、国外 Ⅳ.① J120.9 ② J110.9

中国版本图书馆 CIP 数据核字（2020）第 264596 号

抗日战争时期的中外美术交流和艺术邦交
Kangri Zhanzheng Shiqi De Zhongwai Meishu Jiaoliu He Yishu Bangjiao

著　　　者	胡光华　胡艺
责 任 编 辑	张丽萍
责 任 校 对	张万莹
责 任 印 制	周荣虎
书 籍 设 计	周曙　李晓璐
装 帧 指 导	南京凡高装帧有限公司
出 版 发 行	东南大学出版社
社　　　址	南京市玄武区四牌楼 2 号，邮编 210096
网　　　址	http://www.seupress.com
印　　　刷	南京新世纪联盟印务有限公司
开　　　本	700 毫米 × 1000 毫米 1/16
印　　　张	31.5
字　　　数	550 千字
版 印 次	2024 年 1 月第 1 版第 2 次印刷
标 准 书 号	ISBN 978-7-5641-9344-7
定　　　价	350.00 元

本社图书若有印装质量问题，请直接与营销部联系。电话（传真）：025-83791830